Contents

C
o
n
t
e
n
t
s

Contents

前言

　　這本書的書名爲《百年電影閃回》，我想對其中的幾個概念以及相關的幾個小問題稍稍做些解釋，爲了方便閱讀，但願讀者不要嫌我囉嗦。

　　先說「百年」。中國電影的製作，從一九〇五年北京豐泰照相館老闆爲當時的「伶界大王」譚鑫培拍攝賀壽影片《定軍山》開始，到二〇〇五年，就是整整一百周年了。二〇〇五年十二月中國大陸爲中國電影一百周年舉辦了一系列紀念活動。

　　廣義的電影活動，不僅包括電影的攝製，也應該包括電影的放映和觀摩，如果是那樣的話，中國電影的放映和觀摩活動至今已經有一百一十年的歷史了。

　　所以，這本書中的「百年」這個概念，既可以理解爲一個整數，也可以理解爲一個約數，不必拘泥。否則，中國電影攝製的百年慶典已過，這本書作爲紀念中國電影百年慶典的一個小小的禮物，就成了馬後炮。好在，要回顧中國電影的百年歷史，不一定非得在它的生日或某個紀念日不可。

　　不是紀念日，看看也無妨。

　　再說「中國電影」。這本書中所談到的電影，包括了中國大陸、臺灣和香港兩岸三地的電影，這一點，根據是兩岸三地電影文化血脈的相同和相通。臺灣、香港的電影雖然有各自的發展道路和軌跡，但它們與大陸電影之間有著千絲萬縷的聯繫，當真可以說是割不斷，理還亂。只要將臺灣的政治宣傳片和大陸的政治宣傳片作一個簡的對比，就會明白，二者的立場雖是截然對立，但主題演繹和刻畫人物的方式卻是如出一轍，只不過這邊的好人正是那邊的壞人，那邊的好人在這邊又變成了壞人，如此而已。香港電影的商業化模式，與早期上海商業電影，可以說是一脈相承。

　　更不用說，二十世紀九〇年代以來，兩岸三地的電影人互相交

流，互相影響，和互相合作。有些電影，很難說究竟是臺灣電影，或是香港電影，或是大陸電影，而是大家合作的產物，它們只能有一個共同的名字：中國電影。

再說「閃回」。這是一個電影術語，是對以前曾經的場面或細節作片斷的回顧重現。相信每一個看過電影的人，都知道電影的這一手段，也都知道閃回的意思，不必多言。在這本書中，我對過去一百年間中國電影歷史中的一些我認為是重要的情節、場景和細節，進行了一番選擇和剪接，我想這應該是一件有意義的工作，讀者看看也會覺得有點意思。

可以肯定，還有許許多多應該「載入史冊」的事件、人物、作品、場景和細節，被我的這本書遺漏了。特別是臺灣電影部分和香港電影部分，遺漏的可能更多，因而這本書中肯定會有許多遺憾和不足。

所以如此，原因有四。一是本書的體例和篇幅所限，不可能對中國電影史上的所有場景和人物一一點到。二是對一些人物故事，我不得不做一些選擇性的忽略，某人某事在某時某刻可能是大紅大紫或轟動一時，但放在「百年」的坐標系內很可能是過眼雲煙而不足道。三是，這本書只是我個人對中國電影歷史的剪輯版，只能按照我個人的興趣和偏好選擇閃回和剪輯的對象。也就是說，我是選擇我自己認為重要的、值得一說的對象進行選擇性敘述。其中必然有因為何人的偏好而出現的選擇錯誤，即有些不該選擇的被我選了，而有些應該選擇的卻被我忽略了。四是，老老實實說，我本人對中國電影歷史，尤其是臺灣和香港的電影史並非瞭如指掌，許多方面仍然懵懂無知，只好借了「篇幅所限」這個理由忽略過去。算是揚長避短，也給自己找一個藏拙的藉口。

好在，這份工作我可以做，別人也可以做。如果做的人多了，個人的片面性就不成問題，大家可以多看幾本，對中國電影史的瞭解就會更加全面。

需要說明的是，書名叫做「閃回」，這就表明，它不是一部完整

的中國電影史。首先,如前所述,它不可能包括中國電影史的全部內容,我本人也絲毫沒有對中國電影史作大包大攬地解釋的野心,而只是對中國電影史的某些片斷作選擇性的閃回。

還有一點,這本書的講述方式,也不是傳統的電影史學敘述,而只是用小品文的方式,對我認為重要的一些中國電影史片斷作些簡單的回顧兼反思。這些小文章當然都是以歷史事實的敘述為主,同時也加進我對這些歷史事實的想法和看法,因而很可能對某些史實的看法和解釋會有點與眾不同。

小品文也有小品文的好處。那就是閱讀起來,肯定不會像面對其他大部頭史書那樣吃力,可以隨時隨地閱讀,也可以隨時隨地放下。可以增長一點知識,也可以增加一點情趣。還可以高興從哪裡看起就從哪裡看起,高興怎樣看就怎樣看。

當然,說是這樣說,這些只不過是我個人的一種主觀設想,或者說是主觀願望。畢竟,以「閃回」的方式來講述過去的一百多年間中國電影的一些歷史片斷,據我所知,還是一種以前很少見的嘗試。這樣講述的效果如何,作者心中其實無底,因為這要讀者說了才能算數。

陳墨

一、一九○○～一九一九：
從新奇到探索

1.「西洋影戲」傳中國

電影何人發明、如何誕生、何時誕生，以及電影何時、如何傳入中國，各國、各地的專家們仍在爭論不休。

當然也有一些「公認」的說法。例如，一八九五年十二月二十八日，法國的盧米埃爾兄弟在巴黎的一家咖啡館中，第一次做電影的商業性放映，算是世界電影的第一個可以記錄的生日。又如，據上海一八九六年八月十二日《申報》記載，前一天，有一個法國遊客在上海徐園「又一村」放映了一部電影短片，穿插在戲法、焰火等遊藝雜耍節目中，人們竟能在一塊白布上看見西洋的風光民情、活動人物，一時目瞪口呆，這「西洋影戲」，實在了得！於是，這天，也就成了「公認」的電影傳入中國的日子。

找到了「最早」的記載，接下來就好辦得多了。一八九七年，美國商人雍松來到上海，先後在天華茶園、奇園、同慶茶園等處租地放映「西洋影戲」，節目有《俄帝遊巴黎》、《馬德里街市》、《西班牙人跳舞》、《騎馬大道》、《拖里露比地方人民睡眠》、《以劍術賭輸贏》、《西方野番刑人》等等。可謂無奇不有，實在說，應是無事不奇──因為那是「活影戲」！

一八九七年九月五日的上海《遊戲報》第七十四號上的一篇題為《觀美國影戲記》的文章記載：

「近有美國電光影戲，製同影燈而奇妙幻化皆出人意之外者。昨夕雨後新涼，偕友人往奇園觀焉。座客既集，停燈開演：旋見現一影，兩西女做跳舞狀，黃髮蓬蓬，憨態可掬。又一影，兩人做角抵戲。又一影，一女子在盆中洗浴⋯⋯又一影，一人滅燭就寢，為地瘟蟲所擾，掀被而起捉得之，置於虎子中，狀態令人發笑。又一影，一人變弄戲法，以巨毯蓋一女子，及揭毯而女子不見，再一蓋之，而女

子仍在其中矣！種種詭異，不可名狀。最奇且多者，莫如賽走自行車，一人自東而來，一人自西而來，迎頭一碰，一人先跌於地，一人急往扶之，亦與俱跌。……忽燈光一明，萬象俱滅。其他尚多，不能悉記，洵奇觀也！觀畢，因歎曰：天地之間，千變萬化，如蜃樓海市，與過影何以異？自電法既創，開古今未有之奇，泄造物天穹之秘。如影戲者，數萬里在咫尺，不必求縮地之方，千百狀而紛呈，何殊乎鑄鼎之像，乍隱乍現，人生真夢幻泡影耳，皆可作如是觀。」——這也許算不上是中國的第一篇電影評論，但肯定是最早的電影觀感之一。初次觀影的恍惚驚奇，後來者一般難以想像。不過，每一個人都有自己的第一次觀影經驗，自不妨回憶一二。那位好奇的記者先生，恐怕沒有（也不可能）想到，這一「奇觀」會在不久之後蔚然成風，成為下一個世紀的最重要的世紀奇觀。

　　其他的外國商人在中國放映「西洋影戲」或「電光影戲」，不必一一盡述。中國人開始從事電影放映的，是在一九〇三年，商人林祝三自國外帶回影片及放映器材，在北京打磨廠借天樂茶園做商業性放映。先前曾由外國人在北京放映電影，但有不少觀眾怕是洋人的「勾魂把戲」，不敢多看。

　　說到對這「西洋電光影戲」不敢多看，還有一個小小插曲。那是一九〇四年，慈禧太后七十大壽之期，英國駐北京公使向慈禧太后進獻全套電影放映設備及影片數套，供其在宮中娛樂、慶賀。正放映時，突然磨電機發生故障，機器爆裂，慈禧太后認為此為「不祥之兆」，不准再放映這玩意兒。想到慈禧太后不准用蒸汽機車頭，而用牛拉火車等種種「奇聞趣事」，不禁令人感慨唏噓。

　　電影稱「西洋影戲」，如同當年的「洋油」、「洋鐵」、「洋釘」、「洋火」、「洋布」等物一樣，都是從西洋而來，是西方的現代文明的產物。這一點本沒有任何疑問，但總是有些中國人，不願面對這種文明的差距，而想以「中國古已有之」來平衡自己及其同胞的不平之心。對電影的發明權，中國人也想爭得「一席之地」，甚至想證明中國人才是電影的「老祖宗」。

最早、也最著名的文章，就是程樹仁的《中華影業史》，「小引」之後，就是令人大開眼界的《影戲之造意原始於中國考》，佔全文篇幅的三分之二以上，從手影、走馬燈、以及西元前一百四十年漢武帝觀影戲開始「考證」中國的發明權。此文所考，蔚為奇觀，而且，此文還堂堂乎登載在一九二七年正式出版的《中華影業年鑑》上。

此後，許多電影學者，尤其是電影史家，都對程樹仁先生的文章格外重視，而且盡可能將這種觀點發揚光大，不僅異口同聲地肯定中國的燈影戲是西方現代電影的祖宗，而且還將中國人對光影關係及其物象生成原理的認識不斷前推，早在兩千年前，中國古代科學家就對此有深刻的認識云云，似乎不如此就不夠「愛國」。這不免使人想到阿Q兄經常喜歡說的那句話：我們祖先，比你闊多啦！

然而，卻似乎沒有人想到傑出的科學史家、《中國科學技術史》的作者英國李約瑟博士的著名「困惑」：擁有舉世無雙的古代科技文明的中國，為什麼沒有成為現代科學技術革命（工業革命）的發源地？為什麼沒有人想到，作為現代科技革命產物的電影，與手影、走馬燈等等原始藝術，有多大的不同？！

說得遠了，趕緊打住，此為開篇。

2.中國「影戲」《定軍山》

一九○五年的農曆三月初五，是一代京劇名伶譚鑫培（1846～1917）的五十九周歲生日。按照中國的傳統習慣，此時該做「六十大壽」。

在所有前來祝壽送禮的人中，要算豐泰照相館兼大觀影戲園的老闆任慶泰的做法最為獨特，除了一份普通的賀禮之外，他還要給譚鑫培先生送上一份特殊的「賀禮」——他要為譚先生進行一次「活動照

相」，拍攝譚先生演出京劇的「西洋電影戲」！要讓譚先生的音容笑貌和「唱念做打」的絕技永留人間！一對此，譚先生當然樂於接受，兩人一拍即合，決定首先拍攝譚鑫培的拿手好戲《定軍山》。當即約定日期，開演、開拍。

無論是事前、還是事後，無論是譚鑫培、還是任慶泰，恐怕都沒有想到，他們的這一約定和行動本身，就成了一個重大的歷史事件：他們的拍攝活動是中國人第一次電影拍攝活動，從而為中國電影史拉開了序幕。

北京豐泰照相館老闆任慶泰（1850～1932），算得上是一個傳奇人物。原籍山東蓬萊，生於遼寧法庫，青年時代隨哥哥到日本謀生，不僅積累了一定的財富，而且還在工作之餘，偷學到了一門新式「手藝」：照相術。

哥哥不幸早逝，任慶泰隻身回國，在北京開設保和堂中藥鋪。後來生意發達，又增開了老德記西藥房；繼而又順應時代潮流，開設了汽水廠、家具（桌椅等）店等。生意雖然紅火，但任慶泰並未心滿意足。一八九二年，決意再創新業，要在北京開辦第一家照相館，使自己在日本好不容易學到的照相手藝有用武之地。因他名慶泰、字景豐，照相館的名稱就從他的名、字之中各取其一，叫做「豐泰照相館」，地址選在北京琉璃廠土地祠內（後來的南新華街小學原址）。

因為是北京第一家照相館，開張之後，生意自然興隆；豐泰照相館的戲裝照，尤為著名，當時北京的藝人趨之若鶩。生意鼎盛時期，照相館的員工學徒達十多人。任老闆及其豐泰照相館名聲大振，滿清皇宮亦有耳聞，凡有喜慶，必招任老闆入宮拍照。久而久之，功勞苦勞，有一天，慈禧太后心血來潮，賞賜給任慶泰四品頂戴。——由照相師而獲得「四品官銜」，一般人做夢也不敢這麼想。

年過半百的任慶泰仍是壯心不已，在紅火發達的照相館業之外再創新業：開始在前門外大柵欄營建北京第一家電影院——大觀樓影戲園，經營電影放映業。任老闆再一次讓人刮目相看，再一次領導北京城休閒娛樂的新潮流。

不過，當時的影片都是國外來的，除滑稽短片外，多為西洋風景，而且片源缺乏。開照相館的任景豐自然想到要自己拍攝影片，搞自產自銷。恰好當時德國商人在東交民巷開設了一家祁羅孚洋行，專售照相攝影器材，任景豐在那裏購得一架法國製造的木殼手搖攝影機以及十四卷膠片，決意開展拍片業務。

於是，就有了本文開頭的那一幕。

具體的拍攝工作，是在豐泰照相館院內的空場上進行的，為的是要利用日光拍攝。在照相館的兩根廊柱間掛上一塊布幔，演員就在布幔前表演，攝影機固定在中景的位置（相當於舞臺下觀眾觀看的最佳位置），由豐泰照相館中最好的照相技師劉仲倫掌機攝影，任慶泰在現場擔任總體調度指揮。

因為此時的電影尚在無聲階段，京劇的唱、念，無法在電影中呈現；自然只好拍攝京劇的做、打。經過商量，拍攝了《定軍山》中的「請纓」、「舞刀」和「交鋒」三個片段。

拍攝工作共進行了三天，拍攝了三本膠片。雖然由於天氣、光線的變化，以及手搖攝影機難以保持真正的定速，拍攝出來的效果不大可能十分理想，但在大觀樓影戲園放映時，人影清晰可見，一看就能認出是京劇大師譚鑫培，觀眾的驚喜與激動就可想而知。

該片不僅在大觀樓上映，而且還「曾映於吉祥戲院等處，有萬人空巷來觀之勢」①。

自己拍片既然引起轟動效應，收益又不錯，豐泰照相館當然會再接再厲，又相繼拍攝譚鑫培主演的《長坂坡》；俞菊笙的《豔陽樓》、《青石山》（1906）；俞振庭主演的《金錢豹》；《白水灘》（1907）；許德義主演的《收關勝》（1907）、小麻姑主演的《紡棉花》（1908）等劇目片段。這批短片均在照相館院內利用日光拍攝，由技師劉仲倫任攝影，任慶泰在場內照應。

直至一九○九年，豐泰照相館遭受火災，燒掉了膠片，燒壞了機器設備，使照相館蒙受巨大的經濟損失，影片攝製業務也因此而停止。這一場據稱是「來歷不明」的大火，不僅徹底結束了豐泰照相館

的電影製片業務，而且連上述拍好的影片也一起被燒成了灰燼，讓後人無處憑弔。

所謂來歷不明的大火，曾引起過許多人豐富的聯想，以爲其中有某種深刻的象徵或神秘的寓意。其實，那場大火多半是膠片的自燃引起的——早期的電影膠片都是「易燃片」，在一定的溫度或乾燥度下就會自燃——電影膠片如此「脆弱」，也正是早期電影史的一部份。

一九〇五年，法國電影已經走過了整整十年的歷程，已經相當的成熟了；美國電影史上已開始出現《火車大劫案》一類的準故事片，而中國的電影尚剛剛開始，處於「活動照相」時期，當然是落後許多。

但想到中國的經濟、技術及社會文明程度與法國和美國的差距，區區這點「落後」實在算不上什麼。何況，勇敢的探索者們雖然還不能使攝影機動起來，卻想到了演員的運動以彌補其不足；又將外來的「西洋影戲」技術形式與中國的傳統京劇的表演內容結合在一起，同時做到「古爲今用」和「洋爲中用」。

因此，中國電影史的這個開端，是一個了不起的開端。

3.「亞細亞」的《難夫難妻》

在北京的任慶泰和譚鑫培正忙著攝製中國第一部電影《定軍山》的時候，遠在南方的浙江寧波，一個叫張偉通（字蝕川）的十五歲少年，因爲父親亡故，決定跟著有名的舅舅經潤三——當時在上海美國人經營的房地產公司中任買辦（華洋公司總經理）——到上海去「跑碼頭」。少年張偉通在上海的第一份職業，是在舅舅任職的華洋公司中當一名「小寫」（低級抄寫職員）。

在北京豐泰照相館被大火燒光的一九〇九年，一個名叫班傑明・布拉斯基的俄裔美國人從紐約來到上海，在上海香港路一號創辦了中

國土地上的第一家電影公司：「亞細亞影戲公司」。

馬戲團打雜出身的布拉斯基一開始雄心萬丈，一邊經營美國電影的放映，一邊在中國拍攝電影。但他的雄心顯然超過了他所面臨的現實，也超過了他的實際經營能力。在上海，他只拍攝了《不幸兒》等一兩個短片，拍片工作遠不如他想像的那樣順利，公司業務也遠沒有他所希望的那樣景氣。

轉眼就到了一九一二年尾，中國辛亥革命爆發，滿清政權被推翻。由於業績不佳，加之怕中國的歷史變革會給外國人帶來意想不到的後果，布拉斯基決定離開中國，經人介紹，把亞細亞影戲公司的名義及全部財產作價轉讓給上海南洋人壽保險公司經理：美國人依什爾。

依什爾認定中國拍片一定有利可圖，並認為布拉斯基的失敗，是由於他沒有找中國人合作之故。於是，他就雇用了一個叫薩佛的美國人做他的助手，接下來，就是尋找可以合作的中國人。他們找到了洋行老熟人經潤三，經潤三向他們隆重推薦了他的外甥張偉通。

此時的張偉通已是今非昔比，由於一向胸懷大志，到洋行工作幾年，居然業餘學得一口洋涇濱英語；而且華洋事務大體通曉，聰明伶俐，八面來風；加之年輕氣盛，具有強烈的進取精神，實是一位創新事業的難得的人才。當時的張偉通做的是與電影風馬牛不相及的工作，甚至連電影也沒有看幾部，電影如何拍攝更是一竅不通，但他卻膽敢接下亞細亞影戲公司「顧問」一職，並且說幹就幹，其銳意進取和敢於冒險的性格由此可見一斑。

說幹就幹的第一件事，是將他的「字號」由張蝕川改為張石川——做生意的人最怕的就是「蝕」（本），叫做「石川」就什麼都不怕了——從此，張石川這個名字，就深刻在中國電影的歷史記憶之中。

張石川答應做亞細亞公司的顧問，也不能說完全是矇事。在他看來，「電影戲」之所以稱為影戲，總是與「戲」有關；他雖沒有看過幾部電影，但戲卻是看過不少的。此外，他還有一張「底牌」，就是他認識一個更懂戲的人——每天出入劇場，並在報紙上天天發表「麗

麗所劇評」的鄭正秋。張石川找到鄭正秋，說明亞細亞公司要找人合作之事，果然又是一拍即合。

　　新的亞細亞公司的第一個策劃案，是想把當時在上海轟動一時、連演數月不衰的文明戲《黑籍冤魂》拍成電影，但由於該劇團的演員索價三萬元，加之這部戲是講述鴉片煙害人的故事，亞細亞的新老闆依什爾最終否決了這一計劃。

　　一計不成，自然再生一計：大家商定，乾脆由張石川、鄭正秋、杜俊初（依什爾的翻譯）、經營三（張石川的另一個舅舅）等中方人員，另組一家公司──新民公司，專門承接亞細亞公司的製片業務。即，亞細亞公司出資金、出設備，新民公司包辦電影攝製工作。

　　既然不能將現成的文明戲直接搬上銀幕，新民公司一邊招聘演員，一邊由鄭正秋專門為電影編寫故事劇本。鄭正秋根據他的老家廣東潮州包辦婚姻的舊俗，用了幾天的時間，編寫了一個名為《難夫難妻》的劇本（另一個名字是《洞房花燭》）。從媒人撮合開始，一直寫到一對新人進入洞房，對這一舊婚俗的種種不合情理之處，進行了無情的揭露和抨擊。

　　一九一三年秋，《難夫難妻》正式開拍，在上海圓明園路的一塊空地上圍上竹籬笆，中間掛上布幔，作為攝影場。張石川、鄭正秋兩人擔任現場指揮──那時還沒有「導演」這個概念，依什爾擔任攝影，錢病鶴擔任布景繪圖，演員有顧靜鶴、張雙宜、楊潤身、張翠翠、陸子青、黃幼雅、黃小雅、馬清風、王病僧、胡恨生、丁楚鶴、許瘦梅、錢化佛、錢病鶴、郭詠馥、王惜花等人，全部是男演員，女角也由男演員擔任。每天七點鐘開始化妝，九點鐘開拍。服裝道具是借用文明戲的，布景極為簡陋，牆壁是由木板搭建的，牆上的掛衣鉤、自鳴鐘等物卻是畫出來的；甚至有些新式几椅也是委託紙紮店用竹、紙紮出來的②。

　　經過數日的努力，《難夫難妻》一片終於拍攝完成。片長共四本膠片，放映時間將近一小時。這是由中國人拍攝的第一部正式的電影故事片，雖非盡善盡美，卻頗能吸引觀眾，在一些小影院中放映，收

入頗豐。亞細亞公司與新民公司的首次合作，可算是皆大歡喜。

由於與張石川的經營理念不盡相合，鄭正秋在拍完這部影片之後，即脫離電影創作，專門從事文明戲新劇活動了，直到十年後，明星公司成立才再回電影界。

而張石川在《難夫難妻》之後，繼續拍攝了一批短片如《活無常》、《五福臨門》、《一夜不安》、《店夥失票》、《老少易妻》、《打城隍》、《賭徒裝死》、《新茶花》、《二百五白相城隍廟》、《腳踏車闖禍》、《莊子劈棺》、《貪官榮歸》等。內容大多為滑稽喜劇或鬧劇，片長二、三、四本不等。

正當亞細亞公司與新民公司的合作拍片業務逐漸走向成熟之際，又一場「大火」降臨——第一次世界大戰爆發，歐洲的電影膠片來源斷絕，所有的拍片計劃都成了泡影，電影公司不得不停止製片；而停止拍片，公司也就算是玩完了。

4.《莊子試妻》：香港電影初試啼聲

就在張石川、鄭正秋等人在上海組織新民公司與上海亞細亞公司合作拍片之際，在香港，黎明偉、黎北海兄弟也正在組織自己的公司，開創香港中國電影事業的先河。

布拉斯基離開了上海，但與中國電影的「緣分」未盡。離滬回國途經香港之時，由一個叫羅永祥的人介紹，結識了熱情的電影愛好者黎明偉。兩人很快就商定，由布拉斯基負責提供資金及必要的設備、技術；而黎明偉則組織其人我鏡劇社，負責提供劇本、演員、服裝、道具、布景等等；雙方共同組成香港第一間電影製片公司——「華美影片公司」。——這種合作方式，與上海的亞細亞和新民公司的合作方式幾乎完全一樣，其中因由道理，應該說並不複雜。

黎氏兄弟是廣東新會人。黎明偉於一八九二年生於日本，後隨家遷往香港，曾在香港聖保羅書院就讀，生性活躍。本欲以經商為業，

且投身商海；但自幼愛好戲劇、攝影，使他具有異樣的氣質。

　　一九○九年，布拉斯基的上海亞細亞影戲公司到香港拍攝電影短片《偷燒鴨》，其兄黎北海應邀在其中飾演警察一角，黎明偉隨之觀摩，算是真正「接觸」電影，很快入迷至深。一直希望自己也能夠有機會在此種新興藝術領域一試身手。

　　一九一一年，黎明偉加入中國革命同盟會，同年組織清平樂會社，演出文明戲。而黎明偉的電影夢，一直未能忘懷，此次適逢布拉斯基途經香港，有機會與之相識，此種良機，自是不肯放過。大家各有所好、各有所望、又各有所長且各有所需，合作拍片之事，自然可行。

　　華美影片公司拍攝的第一部（實際上也是唯一的一部）影片，是根據粵劇《莊周蝴蝶夢》中的「扇墳」一段改編創作的《莊子試妻》（片長二本）。由黎明偉擔任編劇、導演③兼主演（反串劇中的莊子之妻一角），由黎北海飾演莊子，黎明偉之妻嚴珊珊飾演丫鬟，羅永祥任該片的攝影。

　　《莊子試妻》的故事是說，某一天，莊子路過一片荒郊墳地，見一位婦人在用扇子扇一座新墳。莊子問為何要扇墳，婦人回答說，早日把墳扇乾以便早些改嫁。莊子心有感慨，回家後，也想試一試自己的妻子田氏是否也是一樣不願「守節」，便以道家的「閉氣法」裝死。趁其妻為他辦喪事之際，莊子假扮翩翩少年楚王孫，引誘田氏。田氏不知真相，果真被楚王孫打動情懷。兩人議及婚嫁之際，楚王孫突發心痛病，說是要吃人腦才能治好。田氏聽說新死的人腦也可治病，不假思索便劈開莊子之棺，欲取莊子之腦為楚王孫治病。莊子現出原形，責罵其妻，田氏無比羞愧，只好懸樑自盡。

　　這個故事肯定會使當今的女權主義者義憤填膺，但在當時，卻能引發戲劇及電影觀眾的心理共鳴。因而，雖拍攝的技術未見得高明，當時卻觀者踴躍。

　　同時，這部影片創下了幾項電影史的紀錄。

　　一、這是香港電影史上，第一部由中國人編導製作的影片，由此

拉開了香港及電影史的序幕。

二、黎明偉的妻子嚴珊珊，在影片中扮演了扇墳使女一角，她是香港電影史，也是中國電影史上的第一位女演員。

嚴珊珊（1896～1952）是廣東南海人，定居香港。香港懿德師範學校畢業，少女時代醉心革命，辛亥革命時期曾參加過北伐軍女子炸彈隊。與傳統的中國婦女不可同日而語的嚴珊珊，能夠勇敢地投身電影表演，從而成為歷史的第一人，並非偶然。

三、該片試映效果很好，布拉斯基後將其帶回美國放映，從而成為中國電影史上第一部運往國外放映的影片。

布拉斯基離開香港回到美國，就黃鶴一去無蹤影，華美影業公司也就成了「一片公司」──一片拍完，便關門大吉。但華美影業公司的結束，並不是黎明偉兄弟的電影事業的結束。相反，是以此為開端，黎明偉潛心研究電影，尤其是電影攝影技術；且同時在積累資金，準備著捲土重來的那一天。

5.「幻仙」一片垂青史

在香港的黎明偉沒有捲土重來之前，上海的張石川早已迫不及待了。亞細亞及新民公司的業務結束後，張石川仍對電影不能忘情。只要有一絲機會，他就會緊緊抓住。一九一六年，美國的膠片開始向中國出口，張石川一看機會來了，便立即邀約同好，力圖東山再起。

這一回，張石川邀約的是上海娛樂圈中的另一名人管海峰。此人早年酷愛京劇，並創辦上海第一家京劇票房「盛世元音」，且親自登臺演出；後來又投身新劇（文明戲），且又醉心電影，「常手執板煙斗，與早期外國電影男明星聶克溫脫（Nickwinter），有虎賁中郎之似。對拍電影，躍躍欲試」④。張石川找上門來，兩人「英雄所見相似」，也就沒有多話，決定在徐家匯共同創辦一家自己的電影公司：幻仙公司。

　　創辦電影公司自己拍攝電影，說起來容易做起來難。第一是要有資金；第二要有設備；第三要有合適的劇目。但這些，最終都沒有難住愛好電影、要幹事業、雄心萬丈的張石川和管海峰。

　　資金問題，最終通過向朋友、熟人招股的方式解決了。有的是憑朋友的交情，有的是憑一時的興趣，有的是抱著試試看的態度投上一股兩股。幻仙公司共得資金六千餘元，已夠拍攝一片之用。

　　設備問題，可謂無巧不成書，上海公共租界會審公堂的義大利名律師穆安素，有個女婿叫勞羅，此人愛好攝影，自購了一架安納門電影攝影機，正想找人合作拍片，以求一展身手。經穆安素的翻譯夏某介紹與管海峰相識，又見到張石川，大家情投意合，幻仙公司便同時有了攝影機外帶攝影師。

　　下面就開始進入正題了：拍一部什麼樣的電影？對此，張石川其實早有「預謀」，那就是當年亞細亞沒有談成的舞臺新劇《黑籍冤魂》——這個戲不僅當時轟動，而且還連演不衰，在觀眾中有很大影響；更重要的是劇本現成，舞臺劇編得精彩，拍起電影來也會毫不費力。

　　當年新舞臺的人索價三萬元，為亞細亞不能接受，今天的幻仙公司總共才有六千元資金，當然更不可能考慮與新舞臺的合作了。不與新舞臺合作，難道就沒有其他的辦法？對此，張石川、管海峰當然已是早有考慮，那就是招募演員，重打鑼鼓另開張。

　　張石川和管海峰在新劇界的朋友熟人很多，招募演員不成問題。很快就請到了張利聲、查天影、徐寒梅、洪警鈴、馮二狗、黃幼雅、黃小雅等演員，再不夠，連張石川本人在其中也扮起了一個角色⑤。由張石川擔任導演，勞羅擔任攝影，管海峰擔任劇務主任。

　　當然還是露天布景，日光拍照，不過，「拍法已進步，攝影機不是釘死不動，時常變換地位，不是老拍一個遠景，已分遠、中、近、特鏡頭」⑥。——這在世界電影史上，當然算不上有多大的貢獻，但在中國電影史上，卻是一個十分了不起的進步：攝影機開始運動，是電影技藝的一次飛躍。

《黑籍冤魂》的故事情節是：大富翁曾和度（諧音「真糊塗」）一生吝嗇成性，其獨生子曾伯稼（諧音「真敗家」）則「熱心地方公益」，頗爲慷慨大方。曾和度深怕其子長此下去會敗光家產，於是鼓勵他抽鴉片煙。曾伯稼一開始拒絕這樣做，但終於還是屈服。直至吸食上癮、終日沉溺煙榻，骨瘦如柴，無心也無力再去管家裏家外一切事情。曾和度見自己害得兒子這樣，又心疼家業無人經管，憂慮而死。

真是聰明一世、糊塗一時，這個家庭的悲劇開始走向了高潮。曾伯稼的兒子誤吞煙土喪命，妻子絕望之下投河自盡，老母憂病交加而去世。曾家的店夥卜遙蓮（諧音「不要臉」）和梅志實（諧音「沒知識」）趁曾家辦喪事之際，侵吞曾家家產，甚而勾結婢女，將曾伯稼的女兒真真賣入娼門。曾經大富大貴的曾家大少爺流落街頭，只得以拉洋車爲生。一日拉了一個鴇母和一個妓女，沒想到，那妓女正是自己的女兒，父女相見，唯有抱頭痛哭。鴇母強將女兒拉走，父親心如刀割昏倒在地，最終飲恨而亡。

這樣一個通俗家庭悲劇，無論是在舞臺上，還是在電影中，都會深深打動當時中國觀眾的心。因爲吸食鴉片，甚至父親母親引誘子女吸食鴉片，在當時的中國都相當的普遍；而此劇中牽涉到的子女教育、家業經營、家庭倫理等等，無不是現實生活中經常要碰到的問題。它以讓人落淚的悲慘故事、生動曲折的情節結構、鮮明的思想主題、通俗易懂的表現形式，而讓當時的觀眾喜聞樂見。甚至還有人從「鴉片是怎麼來的」這一點出發，認定該片具有反帝國主義的思想意義，是「第一部反帝電影」⑦。

影片《黑籍冤魂》長四本，完成後，在上海及有電影院的城鎮上映，非常受歡迎。甚至在七年之後的一九二三年，當局宣布鴉片公賣時，上海新愛倫影院又重映了這部影片，且從五月十七日起，連映四日。報紙上爲此專門登了廣告，廣告詞說「鴉片流毒實非淺，到我中華已百年；英雄埋沒知多少，耗費金錢真可憐。煙禁雖嚴如兒戲，如今公賣將出現；貽笑外人尚事小，害我同胞何堪言。……」⑧。

雖然《黑籍冤魂》頗為成功，但其所獲之利尚不足收回成本，更談不上維持幻仙公司起碼的資金周轉。張石川、管海峰不得不將幻仙公司關門大吉。幻仙一片，曇花一現，雖時間短暫，但早期中國電影開拓者的努力足跡，卻足以永垂青史。

6. 「商務」續寫電影篇章

一九一七年秋的某一天，商務印書館的交際科長謝秉來，應一位他熟悉的美國商人之請求，從上海緊急趕往南京。沒想到，這一次尋常不過的商務旅行，居然無意中改寫了中國電影的歷史篇章——

謝秉來到了南京之後才得知，這位美國商人是請求他幫忙將自己帶往中國的多箱電影底片及電影攝影機零件等等做清倉處理。原來這位商人是攜帶鉅資及多種電影器材到中國，在南京開辦電影製片公司，想在中國大賺一筆。但他對中國的國情風俗一無所知，耗費巨大，拍片之事卻幾乎寸步難行；退而想出讓自己的電影器材，以求能夠抽身回國，但聯繫多日仍是無人問津，不得已，只好請求朋友幫忙。

謝秉來想到商務印書館財大氣粗，此事又有利可圖，連忙與上海總部聯繫，說明情況。很快就得到指示，讓他全權處理，並約期點物議價。最後，商務印書館就以不到三千元的代價，買得一批電影器材，包括「百代舊式駱駝牌攝影機一架，放光機一架，底片若干尺及所有一切生財」⑨。由此，商務印書館在原有的印刷所照相部下，開始試辦電影製片業務。

張石川和管海峰的幻仙公司關閉之後，中國電影製片業再一次出現空白。誰也沒有想到，中國早期電影史的下一章，將會由著名的商務印書館來續寫。商務印書館開展電影製片業務，進而在早期中國電影史中扮演了一個極其重要的角色，說是出於偶然，其實也有某種必然的因素。

　　創建於一八九七年的商務印書館，在中國近現代文化史上，扮演了一個極為重要的角色。該館的創建本身，就有著教育國民、宣揚文化的遠大抱負；而館內人才濟濟，文娛生活豐富，充滿了文化氣息；對電影這種新生事物，商務印書館的領導層能夠以開放的眼光去看待，因而最終能夠打破常規，開創新業。

　　印書館最高當局先是聘請留美學生葉向榮為攝影師，月薪一百五十元，開中國電影界未有之先例。最先拍攝的是新聞片，如《盛杏蓀打出喪》、《美國紅十字會上海大遊行》、《商務印書館放工》、《上海焚毀存土》等。與此同時，商務印書館派鮑慶甲到美國實地考察印刷業和電影業，顯然是要將電影業當成一樁正經事業來做。

　　一九一八年，鮑慶甲回國以後，商務印書館立即決定在照相部之外，成立專門的活動影戲部，聘基督教會刊編輯陳春生為該部主任，印刷所裝訂部工友任彭年為其助手，照相部技工廖恩壽為電影攝影師，從此開始正式、廣泛的拍片活動。

　　所攝影片分為：

　　一、風景片，如《南京名勝》、《西湖風景》、《上海龍華》、《北京風景》、《泰山風景》、《長江名勝》、《浙江潮》等等。

　　二、時事片，如《歐戰祝勝遊行》、《東方六大學運動會》、《第五次遠東運動會》等。

　　三、教育片，如《盲童教育》、《陸軍教育》、《驅滅蚊蠅》、《養蠶》等。

　　四、古劇片（戲曲紀錄片），最早拍攝的是京劇藝術大師梅蘭芳主演的《春香鬧學》、《天女散花》兩齣。

　　五、新劇片（故事片），如《憨大捉賊》、《猛回頭》、《車中盜》、《清虛夢》等等。

　　商務印書館的這一大規模的製片活動，對電影的拍攝進行了全面的探索，並奠定了良好的類型規範和技術基礎，開創了中國電影史的新紀元。

首先，影片的分類涉及新聞、紀錄、宣傳、科教、舞臺藝術、虛構故事片等重要的影片類型。進而，在前幾類影片拍攝中創作態度嚴謹，又富有探索精神。再次，在故事片的創作中，也分別涉及喜劇片、正劇片、武俠片、神話片等不同的電影類型模式。又次，在電影技術及藝術手段上，商務的影片開創之功不可沒：如根據《聊齋誌異》中的《嶗山道士》改編的神話片《清虛夢》一片中，開始運用水缸破而復原、人走入牆壁中、東西自己會動等特技，成為中國第一部運用特技攝影的影片。最後，由於商務活動戲影部的影片成績尚佳，海外南洋也聞風購買，第一次開通了國產片推銷於南洋的管道。

更重要的是，由於商務財力雄厚、態度認真、管理得當，不斷地擴充器械、人員的同時，也在不斷的完善自己的管理體制和生產方式。商務自建攝影棚、健全組織機構、訂立規章制度、兼營發行、出租影片、出售電影攝影和放映器材、代人攝製影片——中國最早的長故事片如《閻瑞生》、《紅粉骷髏》等，雖然是分別由中國影戲研究社和新亞影片公司策劃和投資的，但都是由商務印書館活動影戲部代為攝製和洗印的（編導攝影等都是商務的人員充任）——等等一系列的做法，不但對當時的電影事業影響極大，至今仍有很好的借鑑價值。所有這些，都值得電影史家及電影事業家認真地研究和學習。

後世電影史家對商務活動影戲部所攝製的短故事片多有批評，認為其中大多數影片的主題、內容及形式，都有嚴重的問題。這種批評雖不能說是完全錯誤的，但顯然有不少片面之處，至少是嚴重脫離當時的具體文化環境及其電影業的發展狀況。電影史家不講電影經濟學，不將電影業當成一種現代文化工業，因而也不從電影工業經濟的角度，去研究商務印書館活動影戲部以及早期中國電影的發展現實及艱難歷程，甚至也不從電影的科技基礎的角度去看待電影的發展，當然就更不會從電影作為一種娛樂事業的角度去看待電影的創作，自然難免要將複雜的對象和事實簡單化。

事實是，商務的作風固然是重視「商務」，即注重印書業與電影業的商業效益；但同時也十分注重自己所擔負的文化職責，即注重商

務生產及其出品的社會效益。在電影成為社會資本的投資及投機的對象之時，商務的拍片自是難免染上一定的商業色彩；但當電影業的商業大潮真正來臨之際，商務電影卻及時利車、抽身退出了。

商務活動影戲部從一九二三年開始長故事片的拍攝，共拍攝了《大義滅親》、《孝婦羹》、《好兄弟》、《愛國傘》、《松柏緣》、《醉鄉遺恨》、《情天劫》等七部影片，雖仍然有一定的道德教育意義，但畢竟商業娛樂的色彩較濃，因而引起了商務管理層內部關於要不要繼續電影攝製的大討論。

雖然明知商務兼營電影拍攝「於廣告上甚得助力」，但考慮到「所製各片，難免有與教育本旨稍杵」，為了「免去外界詰責」（**參見《商務印書館董事會議記錄》**），終於在一九二六年，將活動影戲部從商務印書館中劃出，由鮑慶甲等人另組國光影片公司，自主經營，從而結束了商務印書館兼營電影的歷史。這一行為，無疑是商務印書館重視並堅持自己的文化宗旨的最好的證據。

認真說來，中國電影史上最早、且最正規的電影機構，正是商務印書館的活動影戲部。以前雖也有過好幾個電影製片公司，但無一不是曇花一現；而且，這些公司要麼是外國資本、要麼是買辦性質、要麼是投機性質，在投資規模、創建格局、管理章程、出品數量、社會影響等方面，都無法與商務印書館的活動影戲部相比。

【注釋】

①見陸虹石、舒曉鳴著：《中國電影史》第5—6頁，文化藝術出版社1998年1月第一版。

②參見錢化佛口述，鄭逸梅筆錄：《亞細亞影戲公司的成立始末》一文，《中國無聲電影》一書第1456頁，中國電影出版社1996年9月第一版。

③一說是由黎北海擔任導演。實際上,極有可能是由兄弟二人共同擔任拍片的「現場指揮」。

④程步高:《中國開始拍影戲》,《中國無聲電影》第1570頁。

⑤見酈蘇元、胡菊彬:《中國無聲電影史》第27頁,中國電影出版社1996年9月第一版。

⑥程步高《中國開始拍影戲》,《中國無聲電影》第1570頁。

⑦程步高《中國開始拍影戲》,《中國無聲電影》第1571頁。

⑧見程季華主編《中國電影發展史》第一卷第26頁,中國電影出版社1963年2月第一版。

⑨徐恥痕:《中國影戲之溯源》,《中國無聲電影》第1236—1237頁。

二、一九二〇～一九二九：
從初創到繁榮

7.殺人案進入電影史

一九二〇年，上海發生了一起洋行買辦圖財害命、勒斃妓女案。兇手名叫閻瑞生，平日喜好賭馬，但總是輸得精光，一日在好友朱老五家偶然遇到妓女王蓮英，見她滿身珠玉，便見財起意，設計請王蓮英坐車兜風並帶到郊外，將王蓮英謀殺。此案不久即被偵破，成為上海轟動一時的社會新聞。

上海新舞臺迅速地將此案改編成文明新戲上演，同樣轟動，賣座不衰，演出半年之久。此事引起了陳壽芝、施彬元、邵鵬等幾個年輕的洋行買辦的興趣：既然閻瑞生殺人案在新舞臺演出能夠引起廣大觀眾的興趣，那麼，將這個故事拍攝成時髦的影戲（電影），是不是也能引起轟動？

在他們看來，答案顯然是肯定的。年輕人敢想敢做，雷厲風行，幾經商議，又拉上一批志同道合者，便在上海的南京路西藏路口的一條弄堂裏，打出了「中國影戲研究社」的招牌。該社目的明確，就是要把閻瑞生事件搬上電影銀幕。

說是「影戲研究社」，實際上，其中既沒有任何電影製作的機器設備，也沒有多少人真正懂得電影的技術操作。不過這不要緊，商務印書館新成立的活動影戲部不僅有成套的機器設備，還新建了先進的玻璃攝影棚，專業人員方面當然也無問題；而且商務恰好開展了代辦攝影的業務。也就是說，中國影戲研究社不用「研究」別的，只要籌集必要的拍攝資金，就可解決問題。

事實正是這樣，由中國影戲研究社出策劃、出資金，商務活動影戲部出專家、出設備，很快就開始了電影《閻瑞生》的製作。影片請任彭年導演，楊小仲編劇兼寫字幕說明（早期無聲電影中，編故事的人和寫字幕說明的人可分可合），廖恩壽擔任攝影師，都是商務印書館活動影戲部的人。

　　演員方面頗值得一說：主角閻瑞生就由影戲研究社的主要發起人陳壽芝擔任，不僅是因為陳壽芝愛好演戲，更主要的是因為，他曾是真正的兇犯閻瑞生的至交好友，對閻瑞生的言行舉止及其生活細節十分熟悉，且能模仿得惟妙惟肖，據說兩人的相貌也有幾分相似①。所以，由他來扮演閻瑞生，實在是再合適不過。

　　更妙的是，他們還請來了一位曾經當過妓女、現已從良結婚的女士，來扮演影片的女主角王蓮英。此人名叫王彩雲，由她來演王蓮英，不僅一改早期中國電影中男扮女裝的舊習，對王蓮英的生活習慣及心理狀態也能深切體驗；且由她來扮演王蓮英本身，就是未來影片的一個十分吸引人的賣點。王彩雲的丈夫也應邀在影片中演出閻瑞生的好友朱老五，這是影片的又一個賣點。

　　影戲研究社的另一發起人邵鵬出演閻瑞生的幫兇吳春發，邵鵬曾是上海知名的足球名將，也在洋行謀職。他的加盟演出，在球迷和影迷中，都會有很大的號召力。

　　影片由商務活動影戲部拍攝、洗印完成後，交給中國影戲研究社，於一九二一年七月一日在上海有名的夏令配克影戲園首次公映。票價定為每張一元、二元、三元，算是少有的高價，但出乎意料的是，早在開映之前，影院的包廂就被預定一空，池座也大爆滿。第一天的票房收入，就高達一千三百餘元。連映一周，盈利四千餘元。這在中國電影史上是前所未有的，「中國影戲足以獲利之影像始深映華人之腦」②。

　　由於影片《閻瑞生》詳敘了兇手殺人過程（**還有事後的偵破過程**），在當時的輿論界也引起了許多人的不安和抗議。當時的上海總商會就曾要求取締這部影片；江蘇省的教育會也提出了「取締有礙風化影片之呈請」③。但另一面，影片還是受到了普通市民觀眾的熱烈歡迎。影片上映時的盛況，就是最好的證明。

　　道德與娛樂的矛盾，一向是中國文化傳統中的一種難解之結；也可以說是整個二十世紀中國文化藝術的「世紀之爭」。當然，不同的歷史時期又有不同的矛盾表現形式，甚至在同一時代中，不同階層

的人對此也有不同的理解和處理方式。是非究竟，將來的歷史會有公論。

後世的電影史書對《閻瑞生》一片及其策劃者中國影戲研究社常有貶辭，理由是，中國影戲研究社的幾個骨幹分子都是洋行買辦出身，他們拍攝電影的目的就是爲了牟利云。在今天，投資拍電影而企圖牟利，應該不算是一個嚴重的問題了。

無論如何，《閻瑞生》上映的日子是中國電影史上的一個重要的日子，因爲，這部影片是中國電影史上第一部由中國人自己拍攝的長故事片。

8.但杜宇癡心成《海誓》

要說中國早期電影史，就不能不說但杜宇：他於一九二○年創辦的上海影戲公司，在商務印書館的活動影戲部之後，在明星影片公司之前，是中國最早的正規電影公司之一；他於一九二一年自編自導的影片《海誓》，是中國最早的三部長故事片之一（排名第二）；他一人身兼電影的編、導、攝、接、洗、印於一身，是中國電影界最早的完全靠自己摸索出技術及藝術方法途徑的電影全才；他的電影作品不僅常有技術上的突破，更在藝術上自創一格，在早期中國電影中大放異彩。

然而，要說但杜宇的「從影之路」，就不能不從他認識殷明珠說起。

殷明珠是江蘇吳江人，出生於書香世家，後因父親去世，再加上吳江兵變，隨家逃至嘉興，又遷往上海。殷明珠在上海中西女塾肄業，因生性聰穎，中英文俱佳，又善交際，被稱爲校花。殷明珠熱愛生活，追趕時髦，新式生活的技能如跳舞、游泳、歌唱、騎馬、騎自行車、駕駛汽車等等無不精通。再加上常穿西裝，模仿美國女影星打扮，人們稱之爲「F·F女士」（Foreign Fashion的縮寫，意即「外國

時髦」或「外國樣式」）。

　　而原籍貴州廣順、生於江西南昌、畢業於上海美術專科學校的但杜宇，原以擅畫美女出名，他所畫的美女月份牌及雜誌封面曾在上海風行一時；又自印畫冊《美人世界》，更使他收益頗豐且名聲大振。

　　畫美女的但杜宇與新式女郎殷明珠在交際場合相見，兩人同好電影，自是越談越覺莫逆，稱得上是「金風玉露一相逢，便勝卻人間無數」。但杜宇原本就對電影一往情深，而殷明珠對電影的癡迷，更是大大刺激了但杜宇，使他想嘗試拍攝電影的念頭更加強烈。

　　說起來也巧，正當但杜宇在為電影癡迷之際，恰好有一位外國人想要回國，意欲廉價出售自己手頭的攝影機。此事傳到但杜宇耳中，真讓他欣喜若狂，急忙與朱瘦菊、周國驥等人集資一千元，買下了這架二手的愛腦門牌電影攝影機。之前但杜宇從沒有摸過電影機器，而那位出賣攝影機的人又不會漢語，無法對但杜宇加以指導，但杜宇硬是靠自己的慢慢摸索，將一部機器拆了裝、裝了拆，最後居然當真找到了拍攝的竅門！試拍一段成功，但杜宇雄心萬丈，註冊成立了自己的電影製片公司：上海影戲公司。

　　成立影戲公司當然是為了拍攝電影，第一部影片就準備拍攝長片《海誓》，主演當然是殷明珠，另一主演則是周國驥，影片的編劇、導演、攝影以及後期的剪接、洗印等等，均由但杜宇一人承擔。從一九二一年初起，到一九二二年一月二十三日在上海夏令配克影戲院首映，影片的拍攝製作差不多花了整整一年的時間。

　　《海誓》有一個時興的主題和一個浪漫的故事：少女福珠（殷明珠飾）與窮畫家周選青（周國驥飾）相愛，並相互盟誓，如果負約，當蹈海死。但後來福珠擋不住有錢表兄（董廉生飾）的苦苦追求，終於決定下嫁表兄。正當在教堂舉行婚禮之際，福珠卻又突感不安，想到以前的誓言，匆匆逃離教堂，找到畫家選青。選青餘怒不息，拒絕和好；福珠無顏再求，便決定投海踐誓。選青這才息怒，下海將福珠救起，有情人終成佳偶。

　　由於《海誓》的主創人員都是第一次拍攝電影，且但杜宇還是一

人身兼數職，影片在編劇、導演、表演、布景、臺詞、攝影、洗印等方面，自然有著這樣或那樣的缺陷。如當時人所指出的那樣，片中之人，十有八九穿西服；影片中的窮畫師之家太過時髦；而結婚的教堂又太過寒酸，且連一個參加婚禮的人也沒有；福珠和畫師的誓言居然是四言韻語；而影片的字幕則又是不加標點的文言；再有，影片有不少的地方模糊不清……當時的評論，毀譽參半。

在技術方面，影片的缺點實在太多。但考慮到這是上海影戲公司的第一部影片，各方面人員都是邊嘗試、邊製作，能取得這樣的成績，已屬不易。因為這是第二部國產電影的長片，且F‧F女士的大名具有極大的號召力，影片公演之際，賣座之盛，超過了外國片④。

對於但杜宇和他的上海影戲公司而言，這樣的成績已經足夠——足夠他繼續堅持下去，以此「海誓」為起點，在中國的電影史上，寫下自己及其一家人的光輝篇章——上海影戲公司有「家庭公司」之稱，原因是該公司的主要演員及一些其他工作人員都是但杜宇的家人或親戚：殷明珠已成了但杜宇的妻子兼公司的女主角，還有侄子但子久、侄孫但淦亭、侄曾孫但二春（當時非常著名的童星），以及外甥女賀蓉珠、賀佩瑛兩姊妹等。其實當然還有家庭之外的人，如營業主任秦紹亮、監理管際安、剪接蔣梅康、布景夏維賢、庶務黃少岩，編輯鄭逸梅、姚蘇鳳、江紅蕉等等。

後來，上海影戲公司的出品《古井重波記》（1923）、《棄兒》、《弟弟》（1924）、《小公子》、《重返故鄉》（1925）等等，就大不一樣了。這些影片，大多特點鮮明，成績突出，無不給人留下深刻的印象。

因而，電影界的元老人物鄭正秋先生反過來稱但杜宇為「中國電影界之巨擘」，並說但杜宇是「開闢此新紀元者」；「國產片得有今日之盛況者，其功實在於但君杜宇。而杜宇之所以大有造於中國影片界者，正唯其有藝術天才耳。吾敢謂中國攝影師，當推但君杜宇為第一」；「第觀其歷次之出品，每次必有一種特點之發明，而尤於光為巧妙。無論選景布景，在在有美的表現。即一物之微之設置，亦務求

引起觀眾之美感」⑤。

但杜宇創作的電影，有明顯的唯美傾向。由於對電影藝術始終不渝的鑽研和追求，使他的藝術表現總是能高人一籌。然而這位二〇年代中國電影藝術的先鋒，長期沒有得到電影史家應有的評價，原因是在其後很長的時間內，在中國的藝術辭典中，「唯美」一詞幾乎是一個貶義詞。

9.「明星」升上中國影壇

幻仙公司「幻滅」後，張石川又回到了他舅舅經潤三創辦的「新世界」遊藝場去。轉眼到了一九二〇年，張石川與上海大皮貨商何泳昌一家有了來往，何泳昌最寵愛的女兒何秀君對張石川既有好感，何泳昌對這個年輕人也就格外青眼有加，認定這個準女婿精明能幹，有進取心，將來必能成就大事業。

何泳昌曾經在復興洋行、隆大洋行等多家外國企業中擔任主事買辦，其時恰好有一家瑞慎洋行想聘他去做經理，何泳昌故意推辭，爲的是力薦張石川。從此，張石川又有了一份收入頗豐的固定職業。

一九二〇年前後，上海股票交易風行一時，大量的股票交易所如雨後春筍應運而生。張石川也躍躍欲試，何泳昌大力支持，送他現金二千元。這樣，張石川就和幾個朋友一起，在上海貴州路租了房子，掛上了「大同交易所」的牌子。但股票交易風險甚大，大同公司的股票交易自也不能倖免於賠本。

到一九二二年二月，眼見這大同公司專做賠本的買賣根本不是個路子，便集體會商，要想辦法儘快改弦更張。張石川對電影事業一直舊夢難忘，加上近年來眼見《閻瑞生》等片轟動一時，商務印書館活動影戲部也辦得熱火朝天；從更大的範圍看，電影業的發達「在所不免」、「影戲潮流，勢必膨脹至於全世界」⑥。於是，張石川邀請鄭正秋再度合作，約上周劍雲、鄭鷓鴣，後來又加上任矜蘋，以大同交

易所的剩餘資金爲基礎，再稍加拼湊，共得資金一萬餘元（**對外號稱資金4至5萬**），決定聯手創辦影片股份有限公司。

經過不到一個月時間的籌備，明星影片股份有限公司於一九二二年三月，在原大同交易所原址掛牌宣告成立。「明星」升上中國影壇，是中國電影史的一件值得慶賀和紀念的大事，它是二三十年代中國經營時間最長、影響最大的電影公司之一。自此而後，中國影壇將長期沐浴「明星」的光輝。

明星影片公司成立的同時，公司附屬的明星影戲學校也同時宣告成立。成立該校的直接目的，雖說是爲了安置原大同交易所的部分失業人員，但同時，也實際上發揮了爲公司及中國電影事業培養人才的作用。

鄭正秋、鄭鷓鴣、周劍雲、汪煦昌、徐琥、沈誥、谷劍塵等等早期中國影壇名流，曾先後在該校擔任教職。他們的分門別類的講述，不僅是中國最早的「電影學教材」，也是一次大規模的電影知識的收集、整理、傳播和研究活動；所有這些講稿及紀錄稿，如今都是研究早期中國電影觀念的珍貴資料。明星學校以半年爲一期，先後培養了六十餘名畢業生；王獻齋、王吉亭、周文珠及後來的著名影后胡蝶等等著名演員，都是由該校出身。

明星公司的另一大創舉，是將顧肯夫及其主編的《影戲雜誌》一同「收購」，即購買其第一、第二兩期的版權，從第三期起，改由明星公司發行；同時聘請顧肯夫繼續擔任該刊主編。值得一提的是，之前中國並無「導演」一詞，是陸潔根據英文單字Director譯成「導演」二字，首先在《影戲》雜誌發表，而後成爲電影界的共識，一直沿用至今。

僅以上兩事，可知新成立的明星公司的做法，明顯有長遠的目光和打算，與那些急功近利、甚至專事投機的所謂影片公司相比，確實迥然有異。

影片公司當然最終要以製片爲主業，明星公司自不例外。在公司掛牌、學校開學將近半年後，明星公司利用附屬學校的師生員工

為「人力」，開始了製片業務。在明星公司的製片方針上，張石川與鄭正秋兩大巨頭之間存在明顯的分歧：鄭正秋主張應該拍攝「長片正劇」以「教化社會」，認為「明星作品，初與國人相見於銀幕上，自以正劇為宜，蓋破題兒第一遭事，不可無正當之主義揭示於社會」⑦；而張石川則主張以娛樂為主，嘗試拍攝滑稽短劇，「處處惟興趣是尚，以冀博人一粲，尚無主義之足云」⑧。兩人各有理由，也各有支持者，最終還是以張石川的意見為主導，決定拍攝短片「趣劇」。

其時美國喜劇電影大師查理·卓別林的喜劇電影正風行世界，上海的電影觀眾也為之如醉如癡。張石川決定尋找捷徑，把滑稽大王卓別林「請」到中國來——設想卓別林來到中國，由於人地生疏，一定會有一大堆笑料。於是請鄭正秋編劇，張石川擔任導演，請英國僑民郭達亞擔任攝影師、張石川之弟張偉濤擔任攝影助理，請在新世界遊藝場馬戲班擔任丑角的英國僑民李卻·貝爾擔任主角扮演卓別林，租借義大利商人勞羅的玻璃攝影棚；開拍《滑稽大王遊滬記》（三本）。影片設計出了卓別林追汽車、擲粉糰、踢屁股、和胖子打架、坐通天轎等等一系列滑稽情節。

第二部短片是《擲果緣》（三本，又名《勞工之愛情》），是一部中國人的滑稽喜劇，說一個水果攤主與對面的醫生的女兒擲果結緣，但醫生不許女兒婚事；宣稱誰能使他的診所生意興旺，就將女兒許配給誰。最後，水果攤主破壞樓梯，使一批賭徒跌傷，全都前來診所醫治，醫生便真的兌現諾言，有情人終成眷屬。該片的編、導、攝均係原班人馬。鄭正秋扮演醫生，鄭鷓鴣扮演水果攤主。該片現存中國電影資料館，是該館館藏影片中最早的中國電影故事片。

第三部仍是滑稽片，名《大鬧怪劇場》（三本），這回不僅有卓別林，而且還把當時美國的另一位喜劇明星羅克（有人譯作「神經六」）也編進劇中，讓他和卓別林在劇場相遇，大鬧大「逗」，搞得不亦樂乎。由鄭鷓鴣飾卓別林，嚴仲英飾羅克；編導攝仍不變。

由於此時上海的觀眾對電影已是司空見慣，早已開始學會了選擇和挑剔，「真假卓別林」一看即知優劣；且此時電影長片已經盛行，

短劇便很難討好；張石川照「老方抓藥」，再也難以「見效」。以上三片，沒有取得如期的市場效益。

因而，明星公司不得不改變製作路線。明星同一套創作班子拍攝的第四部影片，是一部時事劇情片，也是一部長故事片，片名《張欣生》（八本，後改名為《報應昭彰》），根據上海浦東發生的一樁殺父謀財案改編的。之前已由新舞臺將其改編成文明戲上演，並引起轟動，張石川想步當年中國影戲研究社拍攝《閻瑞生》大獲成功的後塵，不料，此一時也、彼一時也，由於影片中的殺人、驗屍等場景太過逼真駭人，該片被當局禁止上映。

這對新成立的明星公司來說，真可謂雪上加霜。明星命運如何？一時頓成懸案。

10.鄭正秋《孤兒救祖記》

明星公司何去何從？張石川的路既然走不通，自然就要試一試鄭正秋的路。張、鄭二人的主要區別在於，張本質上是一個商人，而鄭本質上是一個文人。

鄭正秋（1889～1935）原籍廣東潮陽，生於上海。十四歲肄業於上海育才公學，家庭富有。家人想讓他經商，他自己卻最終選擇了從文。在張石川找他合作創立新民公司以承包亞細亞公司的業務之前，鄭正秋本是一個純粹的文人：一九一〇年十一月開始在《民立》、《民呼》、《民吁》等報發表「麗麗所劇評」，主張改革舊劇（指京劇等傳統戲曲）、提倡新劇（文明戲等），認為戲劇應是教化民眾的工具。

文章被于右任發現，驚為奇才，將他請來主持《民言報》戲劇筆政。後來，他又主辦《民立畫報》和《民權畫報》，進一步宣傳他的新思想。而在為張石川編寫中國第一個電影劇本《難夫難妻》，並協助拍攝完成之後，便由此乾脆「下海」，從此成為職業的新劇劇人，

先後創辦新民、民鳴、大中華等新劇劇社，編導演集於一身。

十年後，張石川再一次找他合作創辦明星影業公司時，鄭正秋已成為「中興新劇」的領袖人物，名聲顯赫，如日中天。在明星公司開業之後相當長的一段時間內，鄭正秋並未立即放棄他的新劇事業。

在剛剛成立的明星公司面臨困境之際，鄭正秋臨危受命，按照自己的製片方針，編寫了《孤兒救祖記》這一電影劇本。

《孤兒救祖記》的故事情節是：富翁楊壽昌的兒子道生不幸墮馬而死，富翁之侄道培趁機大進讒言，致使楊壽昌信以為真，以為兒媳余蔚如不貞，將已懷孕的蔚如逐出家門。十幾年之後，道生和蔚如的兒子余璞長大，又在楊壽昌所辦的學校裏讀書。壽昌很喜歡余璞，但不知道這就是他的孫子。此時，他已發現道培的種種不端之處，對道培已失去希望和信任。道培懷恨在心，想殺叔奪財。動手的這一天，恰好余璞來訪，機智勇敢地救了老人。老人才知救他之人，原來正是自己的孫子，也明白了兒媳當年蒙受了不白之冤，於是一家團圓。蔚如感到自己的沉冤昭雪得力於學校，於是拿出一半家財興辦義學，廣收貧寒子弟入學。

《孤兒救祖記》仍由張石川擔任導演，張偉濤任攝影師，鄭鷓鴣（飾楊壽昌）、王漢倫（飾余蔚如）、王獻齋（飾道培）及鄭正秋之子鄭小秋（飾余璞）等出任主角。拍攝製作歷時八個月，於一九二三年底完成並公演。

誰也沒有想到，該片一旦公演，便觀者雲集，且稱頌不絕。在公映的第二天，就有南洋片商前來洽談，願以八九千元的價格買斷南洋放映權。該片的盈利超出了成本數倍之多，創造了中國電影史的空前紀錄！

僅就影片編劇、導演及表演、攝影質量言，這部影片未必比明星公司之前的幾部滑稽短片高明多少。當時的影評對此提出了不少意見：如「校舍大門既無校牌、而房屋外觀微嫌未稱」；「余璞入學由住屋達校，路途荒野而遠、亦稍欠妥」；「道生墮馬似欠自然」⑨；「飾楊道培者，面頗忠厚、舉止呆木，以演靈敏之滑頭少年實不

合」；「鄭小秋飾余璞，佳。惟有時大踱方步，狀似學究先生，在銀幕上頗不雅觀」；「壽昌遇刺呼救及立囑時，俱不見其如夫人，不合」⑩；「其餘攝影方面，尚需再加研究……如此劇開場時之所爲，有類於新聞片也。光度之強弱，尚需加以練習，黑白亦欠分明」；「化妝之彩色，雖尚能應付過去，然仍欠考究」⑪等等。

但對當時的觀眾及評論家而言，這部影片的優點也是非常明顯且非常難得的：簡而言之，是「全片結構以賢母教兒、富翁興學、爲惡報應、不涉迷信等爲宗旨」⑫；影片《孤兒救祖記》的最大優點，是故事感動人心，情節曲折跌宕，主題思想鮮明；既合當時中國觀眾的娛樂欣賞口味，又合中國傳統的「不關風化體，縱好也枉然」的審美理想。

因而《孤兒救祖記》一出，立即獲得觀眾的喜愛，風行一時。孤兒救了祖父，影片救了公司——這部影片的票房收入爲岌岌可危的明星公司打下了一劑強心針；影片的社會效益無疑爲明星公司的出品掙得了巨大的聲譽；而影片的商業化與社會效益結合的方式，亦爲明星公司此後的創作路線奠定了基礎——此後明星公司的出品如《玉梨魂》、《苦兒弱女》、《盲孤女》等等，無不是這一創作路線的繼續發揚光大。

進而，明星公司的成功經驗，也大大刺激了中國的電影業的發展，並影響到中國國產片的創作潮流。所以，說這一片「展開了國產電影的局面，建立了國產電影的基礎」⑬，絕非誇大之詞。正如一位當代的電影史家所說：「中國『默片時代』的黃金歲月，可以說是由《孤兒救祖記》開始的，在這之前，民族電影儘管已經有了近二十年的時斷時續的歷史，基本完成了從短片到長片的過渡，並且開始在市場中尋找自己的一席之地，但從總體上來說，還遠不能與外來影片相頡頏。而只有到了《孤兒救祖記》的問世，國產片才獲得了足夠的市場和輿論的信譽。⑭」

張石川的「時尙」沒有勝過鄭正秋的「傳統」；外國的「滑稽大王」也沒能勝過中國的「孤兒寡母」；插科打諢的「短片」沒能勝過

曲折跌宕的「長劇」；純粹的「娛樂譴興」沒能勝過「善惡教化」。
這一中國電影史上的「中國特色」，值得後人認真研究和分析。

11.第一位職業女演員：王漢倫

影片《孤兒救祖記》除了上述意義之外，還另有一功，是發現和
培養了劇中女主角余蔚如的扮演者王漢倫。明星公司在她拍完《孤兒
救祖記》之後，又同她簽約拍攝了一系列影片，使她成為中國電影史
上的第一位職業女演員，並成為二〇年代中國影壇最著名的「悲劇明
星」。

不少人都將王漢倫說成是中國第一位女電影演員，這顯然是不
合實際的。黎明偉的妻子嚴珊珊在《莊子試妻》中，扮演婢女一角，
比王漢倫的第一部影片《孤兒救祖記》早了將近十年。其他如《閻瑞
生》中的王彩雲、《紅粉骷髏》中的沈鳳英及《海誓》中的女主角殷
明珠等，也都要比她早上幾年。但王漢倫之前的女演員中，多是一片
了事，沒有以演電影為職業；上海影戲公司的殷明珠雖然在《海誓》
之後，仍然不時演出電影，但她作為公司的老闆娘，很難說就是以此
為職業。所以說，王漢倫是第一位職業女演員。

王漢倫（1903～1978）本不叫王漢倫，而叫彭劍青，出身於蘇州
世家，其父曾當過安徽招商局、製造局督辦。彭劍青在上海聖瑪麗女
子學校讀書，十六歲時，父親去世，兄嫂就不讓她再讀書，並將她許
配給東北本溪煤礦的一個姓張的督辦。張某一直為日本人做事，後調
任上海日本大昌洋行買辦，彭劍青隨之回到上海。因無法忍受丈夫的
胡作非為，主動提出離婚。兄嫂之家難回，從此自立於社會。開始在
虹口的一家小學教書，但收入不夠自己花銷，便又學英文打字，後來
在一家洋行找到了一份工作。

彭劍青當上電影演員，多少有些偶然。明星公司的任矜蘋經常
到一個孫姓小姐家串門子，偶然見到孫家的鄰居彭劍青，見她穿著時

髻、舉止大方，很像是一個大家庭的少奶奶，便對她說起明星公司正在準備拍攝一部新片，需要找一個像她這樣的一個演少奶奶的演員。任矜蘋再三慫恿，彭劍青也就不再推辭，試鏡之後便正式簽約，成為明星公司《孤兒救祖記》一片的演員，每月車馬費二十元，影片拍攝完成後，另有五百元酬金。

然而，彭劍青的兄嫂得知此事後，大發雷霆，說她丟盡了彭家的臉面，過去彭家從不讓戲子坐高板凳，而今彭家小姐居然要去當戲子！是可忍孰不可忍，氣急敗壞的哥哥說要將她送回蘇州祖宗祠堂去受家法處罰。彭劍青也發了小姐脾氣，表示要改名換姓，與彭家脫離關係。多年以後，她回憶說：「當時我頗有膽量，脫離了家庭，像老虎似的天不怕地不怕，因此，我就取老虎頭上的『王』字作姓，取名叫漢倫。後來我去南京時，在一次宴會上與哥哥碰了面，我喚他彭大爺，她叫我王小姐，互相誰也不認誰」⑮。——從此，彭劍青永遠變成了王漢倫。

《孤兒救祖記》一片獲得了空前的成功，之前甚至沒怎麼看過電影的王漢倫，第一次走上銀幕，就得到了當時電影評論界的讚譽和認可。當時人評王漢倫在《孤兒救祖記》中的表演說：「王漢倫女士飾余蔚如，扮相甚美，貌亦賢淑。教子時之一種悲喜神情，時露於眉宇間，評者或譏其走路難看，未免過甚其詞。⑯」一個沒有經過任何訓練、甚至連電影都沒看幾部的女演員第一次上銀幕，就能演出劇中人物的悲喜神情，僅僅是「走路難看」一點，應該說已很不容易了。

《孤兒救祖記》的成功，決定了明星公司此後的拍片路線，也使王漢倫的片約不斷。此後一連主演了《玉梨魂》、《苦兒弱女》、《棄婦》（1924）、《摘星之女》、《春閨夢裏人》（1925）、《電影女明星》、《一個小工人》（1926）、《好寡婦》、《空門賢媳》（1927）等影片，王漢倫成為當時最知名的「悲劇明星」，成為一代觀眾心目中的銀幕偶像。

到了《棄婦》時，「王漢倫女士飾吳芷芳，為全片主角。一種幽怨之色，透露眉宇間。描摹棄婦的神氣無微不至。被棄時之恨、調戲

時之羞、遇劫時之驚、臨死時之慘，演來恰合身份。至於舉止落落大方、表情之細膩纏綿，猶其餘事。⑰」可見王漢倫的電影演技在迅速地提高，她的明星地位也在不斷地得到鞏固。

王漢倫的傳奇並沒有到此結束。作為一個職業女性，她所追求的不僅是職業與生存，更是自由、公正和人格尊嚴。

更進一步的證明是，當她認為「片子是我創造的，但它並不屬於我」，即自己的付出沒有得到應得的報酬時，就毅然決定自己製片，成立自己的公司——漢倫公司——要創造屬於自己的片子；而且說做就做，從包天笑那裏買來一個名為《盲目的愛情》（又名《女伶復仇記》）的劇本，又請卜萬蒼當導演，自己主演、自己接片、自己銷售：《女伶的復仇》一片，成功地在全國各地發行，使王漢倫獲得了巨大的經濟收益。遺憾的是，她也從此退出了影壇。

在王漢倫的一生中，還有一個閃光的片斷，是上海淪陷之後，「日本人叫我出來到大中華廣播電臺給他們去做宣傳員，我以有病力辭，他們當然也看得出我是藉口。便對我說：妳養病好了，什麼也別幹。結果，我不只不能演戲，而且連美容院也不敢開了。抗戰八年中間，我就是坐吃山空，到最後幾年，沒錢了，生活異常困難。」（王漢倫：《我的從影經過》）

上海淪陷期間，有多少堂堂男子迫於生活的壓力在為日本人做事，但王漢倫卻偏偏不應，且始終不應。這一新的女性的所作所為，應使許多「堂堂鬚眉」汗顏。

12.民新之路：從香港到上海

在上海的張石川和在香港的黎民偉尚未相識，就似乎在開展一場無形的競賽：當張石川在上海成立新民公司，並與亞細亞公司合作拍攝《難夫難妻》的時候，黎民偉在香港也正在與原亞細亞的老闆合作拍攝《莊子試妻》；當張石川在上海籌備成立明星影片公司的時候，

黎民偉也在香港準備東山再起——非常有趣的是，黎民偉的「民新公司」與張石川的「明星公司」連發音也像；而黎民偉喜歡的「民新」二字，又恰恰是張石川當年創辦的第一家電影公司「新民」二字的顛倒。

一九二一年七月，黎民偉、黎北海、黎海山兄弟集資五萬港幣，在香港建立了第一家全華資的新型電影院「新世界影院」，同年著手籌建民新製造影畫片有限公司。一九二二年，黎民偉曾率攝影隊赴北京拍攝京劇大師梅蘭芳主演的京劇片段，由於設備及技術的問題，全部拷貝報廢，致使黎北海退出。

一九二三年五月十四日，民新影片公司在香港銅鑼灣威非路正式成立。由黎海山任經理，黎民偉任副經理兼攝影師。

由於黎民偉早在一九一一年就參加了中國革命同盟會，而他的妻子嚴珊珊亦曾參加過廣東北伐軍女子炸彈隊，他的民新公司的合作者李應生，更是一位早年的革命鬥士，曾於一九一一年九月在廣州炸死了清朝駐防將軍鳳山；黎民偉與中國革命之父孫中山先生早已相識，所以，在民新公司成立之際，孫中山先生為黎民偉專門題寫「天下為公」條幅，對民新公司的成立表示祝賀。

新成立的民新公司開始拍攝新聞片、風光片，如《中國競技員赴日本第六屆遠東運動會》、《香港風景》、《香港足球賽》、《香港賽龍舟》、《香港中西警察會操》等等。一九二三年冬季，民新公司從國外購回新式攝影器材，以高薪聘請了一位德國攝影師負責技術工作，並聘請曾留學美國加州大學、且曾擔任好萊塢電影製片機構東方文化顧問的關文清，擔任公司業務顧問。

有趣的是，上海明星公司創辦了明星演員學校，民新公司也於一九二四年在廣州開辦了香港第一家演員訓練機構「民新演員養成所」。

同年，黎民偉、梁林光等再一次北上為梅蘭芳拍片，拍攝了《西施》中的「羽舞」、《霸王別姬》中的「劍舞」、《上元夫人》中的「拂塵舞」、《木蘭從軍》中的「走邊」及《黛玉葬花》的片段。

這一次拍攝大獲成功，剪輯後的影片多次在影院上映，廣受觀眾歡迎。此次拍片的成功，也使當年負氣退出民新事業的黎北海重新「歸隊」。

由於在香港申請建立攝影場的問題遲遲得不到解決，黎民偉就決定將攝影場建在廣州西關多寶坊，沖洗底片、外景拍攝及公司辦公等，依然在香港。與此同時，民新公司的第一部，也是香港電影史上的第一部長故事片，根據蒲松齡《聊齋誌異》中同名小說改編的時裝影片《胭脂》也正式開拍。該片由黎北海編劇並導演，羅永祥攝影，林楚楚飾女主角胭脂，黎民偉飾男主角鄂秋隼，黎北海兼飾宿介。影片全長八本，於一九二五年春節在香港新世界影院上映，轟動一時。這部影片也是二三十年代中國電影紅星林楚楚的電影處女作。

由於所處地域環境不同，個性氣質有別，黎民偉與張石川實際上走的是完全不同的電影道路。黎民偉對中國革命史及其中國電影史所作出的最大的貢獻，是在一九二四到一九二七年間，作爲製片人兼攝影師，拍攝了《中國國民黨全國代表大會（第一次）》、《孫大元帥誓師北伐》、《世界婦女節》、《孫中山先生爲滇軍幹部學校舉行開幕禮》、《廖仲愷先生爲廣東兵工廠青年工人學校開幕》、《孫大元帥檢閱廣東全省警衛軍武裝警察及商團》、《追悼伍廷芳博士及國葬禮》、《孫大元帥出巡廣東東北江記》（以上均爲1924年攝），及《孫中山先生出殯及追悼之典禮》（1925年）等一系列珍貴的歷史紀錄片，其中僅是有關革命先驅孫中山先生革命活動的紀錄片，就達二十四部之多。

在北伐戰爭開始後，又親赴前線拍攝軍事紀錄片，並將它與廣東革命政府重要活動的新聞片合成大型戰爭新聞紀錄片《國民革命軍海陸空大戰記》（1927年），不僅在影壇引起轟動，對中國人民的革命事業，也發揮了巨大的宣傳推動作用。

正當黎民偉及其民新公司事業順利，準備招聘人才大展宏圖之際，由於一九二五年，廣州發生沙基慘案，不久又發生省港大罷工，香港成爲「死港」，民新製片工作被迫停頓。一九二五年八月，黎

氏兄弟合資經營的新世界影院也因虧蝕太大，而不得不轉讓他人。顯然，在這樣的情況下，民新公司在香港已無發展餘地，因而決定結束民新公司在香港的業務，關閉廣州攝影場，除留下部分器材給黎北海在香港繼續經營外，整個公司遷往「中國的好萊塢」上海。

一九二六年二月，民新公司在上海法租界杜美路正式掛牌，開始了一段新的歷史。與此同時，香港的製片業因民新等公司的遷出，而中斷了四年之久。

13. 憤怒的「長城」

一九二○年春，美國紐約市上映了兩部影片，《紅燈籠》（The Red Lantern）和《初生》（The First Born），描寫的是中國人的生活：婦女纏足，露天飲食，街頭賭博，吸食鴉片，遊逛妓院，等等，肆意誇張，醜態百出。

在美華僑無比憤怒，要求中國南方政府駐美代表馬素，向紐約市政府交涉，紐約市長哈倫倒是同意在該市禁演這兩部影片，但別的城市依舊在上映。於是，又去向美國中央電影檢查委員會交涉，表示中國華僑不能容忍這樣侮辱華人的影片在美國上映，得到的答覆卻是：中國如能拍攝出優美的影片闡述東方文化，那麼，這一類的劣質影片自會煙消雲散。這一令人哭笑不得的答覆，激怒也激勵了一批在美華僑青年。

就職於華僑報紙《民氣報》的梅雪儔和劉兆明，約會友人黎錫勳、林漢生，分別進入紐約的愛爾文學校及攝影學會學習電影導演、表演、攝影，並與該校的學生程沛霖、李文光、李文山一起組織真真學社，研究電影技藝，決心以此為媒介，傳播中國文化，讓全世界真正地認識中國和中國人。不久，梅雪儔的老同學、在美學習機械工程的李澤源，也加入了這個自發的電影研習隊伍。

後來，真真學社得到了紐約華人富商李期道先生的支持，於

一九二一年五月，在紐約公開招股組織「長城製造畫片公司」，購置
了攝影器材和燈光設備。一九二二年，該公司年輕的創始人們，成功
地拍攝了他們的頭兩部影片：《中國的服裝》和《中國的國術》，在
電影史上，第一次正面地介紹了中國悠久的文化傳統和中國人的精神
風貌，對美國官員的「挑戰」首次給予了回應。

　　在美國拍攝中國題材影片，畢竟有諸多不便。從長遠計，長城
公司必須回到國內來發展。所以，一九二四年，梅雪儔、李文光、程
沛霖、李澤源、劉兆明等人，決定將公司遷往中國上海，改名長城畫
片公司。除原有的人員外，長城公司還先後招聘了侯曜、楊小仲、陳
趾青、程步高、孫瑜等編導；濮舜卿、招偉民、孫師毅等編劇；王漢
倫、雷夏電、劉繼群、翟綺綺、楊愛立、顧夢鶴、劉漢鈞、梁夢痕、
邢少梅、王桂林等演員；和李文光、程沛霖等攝影師，稱得上人才濟
濟。

　　長城公司的誕生既是出於愛國的義憤和理想，其製片方針自會與
一般的商業公司大有區別。有趣的是，長城公司在國外時，是以宣揚
中國文化正面形象爲主；而到了國內，則改爲以批判社會爲主，確立
了「移風易俗、針砭社會」的拍片路線，主張在每一部影片之中，提
出一個中心（社會）問題。

　　以侯曜、濮舜卿夫婦爲創作主將，長城公司拍攝了《棄婦》、
《摘星之女》、《春閨夢裏人》等社會問題片，影片的編導在每一
部影片中，都要提出一個「社會問題」，如《棄婦》是說婦女的職業
問題；《摘星之女》是說戀愛問題；《愛神的玩偶》是說婚姻問題；
《一串珍珠》是說家庭問題和道德問題；《春閨夢裏人》是說非戰問
題；《僞君子》是說社會問題……都令人耳目一新。由於特點鮮明，
主題突出，目標高尚，被批評界冠以「長城派」的美名。

　　當時的一位批評家說：「長城公司所出的影片，在上海的影戲
界中，自成一派，所以，我便武斷的替他們定了個長城派的名稱。
長城派影片的劇旨，劇情差不多總是努力站在社會的前面的。他們的
主張，是想用影戲來提高社會的，所以不大肯去遷就社會。因爲這一

點，在虛糜的上海社會裏，長城派影片並不能得到群眾熱烈的歡迎。⑱」

這種「問題電影」的創作，當是受到易卜生戲劇創作的影響，與之前在中國文藝界中流行過的「問題戲劇」、「問題小說」類似。更深刻的原因，當然還是傳統的「文以載道」及其現代的「改造社會」的功利觀念的直接要求和影響，即批判與教化並重，讓文藝為社會進步服務。

問題是，這種高尚的理想卻很難得到電影觀眾的理解和支持。雖然有不少知識界的人稱讚「長城派電影」，一般的市民觀眾的反應卻遠沒有那麼熱烈；長城公司的影片缺乏票房回報，而時常陷於經濟窘境之中。

表面的原因，是「長城派」的知識份子創作曲高和寡；實際上，卻是一些電影編導——尤其是主將侯曜——在電影創作中「思考，而忘了電影」，即電影作品缺乏吸引人的戲劇性魅力。進而，長城公司的一幫意氣風發的書生不善於商業性經營，當然也是長城公司的「業務」不景氣的重要原因之一。

久之，長城公司就面臨著巨大的經濟危機。憤怒的長城變成了危機重重的長城，最後終於成為坍塌的長城⑲，成為中國電影史的一大悲哀。

當然，長城公司的「問題劇」及其公司本身的「問題」，要比我們想像的複雜得多。其失敗的教訓，應該成為中國電影史的一份寶貴的教材。

14.「神州」《不堪回首》

在中國電影史上，以一家電影公司而被命名為一種電影流派的，除了「長城派」之外，就只有「神州派」。

有意思的是，長城派及其長城公司的創始人是留美學生，而神州

派及其神州公司的創始人及其創作骨幹，則是留法學生——汪煦昌和徐琥。

汪煦昌曾留學法國，專門學習電影攝影，歸國後，曾在明星公司擔任攝影主任，並擔任《玉梨魂》、《苦兒弱女》、《誘婚》等影片的攝影師。一九二四年七月，他與留學法國的同學徐琥，一道創辦了中國電影史上的第一家綜合性的電影專門學校——昌明電影函授學校，自任校長，聘請洪深、周劍雲、程步高等著名電影家擔任學校的教授，設有編劇、導演、攝影、表演、化妝等五個科目，學校以「灌輸有實用之影戲學識，以養成電影專門人才爲宗旨。⑳」

同年十月初，汪煦昌、徐琥以不足五萬元的資本，在上海新閘路辛家花園創辦自己的電影公司——神州影片公司，汪煦昌爲公司總務主任。

汪煦昌認爲，「電影爲綜合之藝術，電影藝術爲世界之一大實業。世界人士且公認其爲宣傳文化之利器，闡啓民智之良劑。一片之出，其影響於社會人心者殊巨。蓋以其能於陶情冶性之中，收潛移默化之效。㉑」從而，神州公司確定了自己的基本製片方針：「神州之作品，不尙浮華，而惟主義是崇，其所採主義，不爲格言式之提倡，而自能收提倡之效」；「不尙一時猛烈之刺激，而惟以潛移默化爲長。㉒」

神州公司集中了陳醉雲、裘芑香、萬籟天、李萍倩等電影編導人員，創業之作是一九二五年的《不堪回首》一片（裘芑香、陳醉雲編劇，裘芑香導演，汪煦昌攝影，丁子明、李萍倩、趙靜霞等主演）。講述一個落魄少年朱光文（李萍倩飾），被一個賣菜翁的女兒何素芸（丁子明飾）所救助，兩情相悅；但少年在找到職業之後，卻爲聲色所惑，移情別戀富家之女丁秀娟（趙靜霞飾），致使何素芸傷情病逝。最後，朱光文被丁家趕出家門，重臨故地，但何素芸和她的父親都已不在人間，朱光文在其舊屋中拾起何素雲的遺物，感慨萬千：「遺物雖在，音容已渺，往事如煙，不堪回首。」

《不堪回首》的故事兼有「多情女子薄情郎」和「貧家女兒富

家郎」的老套，但電影的表現卻手段新穎，充滿創意：例如，將朱光文給富家女送糖與何素芸為其老父送藥、朱光文向富家女大獻殷勤與何素芸傷情生病等等不同時空鏡頭交叉使用，對比敘事，作用更加強烈。又如，以何素芸放鴿子的鏡頭寫其初戀，以其倒茶溢出杯口寫其思戀出神，以及影片最後，朱光文從何素芸的舊居中走出後，銀幕上充滿問號，既寫故事結局也寫人物心情，還讓觀眾去思索和回答，這些都是努力用電影畫面「說話」的可貴的嘗試。

此外，神州公司還大膽啟用新人，如該片的女主角丁子明，原是蘇州蠶桑學校的學生，而男主角李萍倩，則是滬江大學的學生，他們的表演樸素清新，沒有文明戲或京劇演員的那種矯揉造作。因而整個影片「淡而有味，如食諫果，可供咀嚼；絕不類他劇之僅以繁華富麗與熱鬧之變化曲折之劇情見勝」㉓，自然受到一部分知識分子觀眾的欣賞和讚譽。

然而，被知識份子所欣賞的東西，往往難以被市民觀眾所接受，而不被廣大市民所接受的電影，就難以獲得較大的票房收益，沒有較好的票房收益，就沒有足夠的資金周轉。這是所有有為或想要有所作為的電影公司或電影創作者都要面臨的共同難題。

《不堪回首》的原班人馬接著又創作了神州公司的第二部影片《花好月圓》，這是一部描寫一對年輕人忠於愛情，並獲得團圓結局的電影，但還是有些曲高和寡，不能賣座，因而，神州公司立即出現了資金無法周轉的窘況，同時，也打擊了汪煦昌從事嚴肅電影事業的信心，他雖家庭富有，但不願意再單獨對公司墊付資本，從而神州公司不得不向外界招募股本，並在一九二五年下半年停業半年。

半年後，大股東鄭益滋加入神州公司，擔任公司協理（公司經理仍由汪煦昌擔任），又招入萬籟天、周克、孫師毅、孟君謀等新人，再度開始拍片。但神州公司的影片《道義之交》和《難為了妹妹》，依舊是部分人說好，「可是大部分的觀眾，還是說太冷太冷」㉔，結果自然可想而知。

此後，神州公司不得不對自己的拍片方針稍做修正，拍攝了《上

海之夜》、《可憐天下父母心》、《好兒子》等影片，盡可能接近普通市民觀眾的欣賞趣味。如其中的《上海之夜》一片，就號稱「有愛情、有哀情、有滑稽、有尚武，可謂集中國影片之長」，但也還是沒有能夠徹底挽救神州公司整體的頹勢。最後，隨著追隨商業電影潮流的古裝片《賣油郎獨佔花魁》的發行失利，神州公司終於在一九二七年四月宣布關門歇業，徹底結束了它的歷史使命。

存在了短短三年不到的時間，拍攝了八部影片；樹起過「潛移默化」的藝術旗幟，博得了「神州派」的美名；「神州派」的電影創作無非想既注重人情世態的描寫，也注重電影自身的藝術表現力的追求，應該是大道中庸，應者雲集；卻偏偏舉世滔滔，知音者稀，電影藝術和「藝術電影」的理想不得不歸於寂滅。回首當年，真讓人不勝感慨唏噓。

15.大中華百合與歐化電影主潮

一九二五年前後，中國電影真正進入了它的第一個黃金時代，電影界生機勃勃，熱鬧非凡。與此相應的是，新的電影公司如雨後春筍，幾乎每個月都有新的電影製片公司在上海掛牌成立。

這一年的六月，一家叫做大中華百合的新電影公司成立了。不過，這家新成立的電影公司並非完全的新創，而是由「大中華」和「百合」兩家原有的電影公司合併而成。

其中，大中華公司是由馮鎮歐投資經營的，成立於一九二四年一月，拍攝過《人心》（陸潔編劇，顧肯夫、陳壽蔭導演，卜萬蒼攝影，王元龍、張織雲主演）和《戰功》（陸潔編劇，徐欣夫導演，經廣馥攝影，王元龍、張織雲、黎明暉、胡蝶主演）兩部影片，由於資金周轉不靈，不得不走合作發展的路子。

百合公司是由顏料商人吳性栽投資，由當時上海影戲研究會負責人朱瘦菊創辦的，一九二四年九月出品第一部影片《採茶女》（朱

瘦菊根據鴛鴦胡蝶派小說《採桑女》改編，徐琥導演，經廣馥攝影，文少如、莊蟾珍、楊耐梅、林雪懷主演）。接著又拍攝了《苦學生》（管海峰編導，周詩穆攝影）及另外兩部影片，由於影片的市場效益不好，公司經營出現困境。

於是，就出現了前述的大中華公司與百合公司的合併。合兩小為一大，合兩弱為一強，新成立的大中華百合公司的資金、人力，已可以與經營成功的「老牌」明星公司比一比了。

在電影創作方面，由於原大中華公司的主創人員陸潔、顧肯夫、陳壽蔭、卜萬蒼、王元龍等人或受西式教育、或因一開始就接觸西方電影，因而在創作中帶有明顯的歐化傾向。從價值觀念、電影模式，到影片的服裝、道具、布景的設置等等，無不帶有歐化的痕跡。

另一方面，原百合公司的主創人員如朱瘦菊等人，則與鴛鴦蝴蝶派文藝有著千絲萬縷的聯繫，因而，他們的創作自然就帶有鴛鴦蝴蝶派的印記，非常注重傳統的價值觀念、普通市民趣味、純粹娛樂精神和本地流行時尚等等。這樣，新成立的大中華百合公司的出品，就有歐化派與鴛鴦蝴蝶派等兩種不同的風格樣式。

前一派的代表作如《小廠主》（陸潔編導，周詩穆攝影，1925年）、《透明的上海》（陸潔編導、周詩穆攝影，1926年）《探親家》（王元龍編導、周詩穆攝影，1926年）等；後一派的代表作如《呆中福》（王悲兒編劇、朱瘦菊導演、余省三攝影，1926年）、《馬介甫》（朱瘦菊改編兼導演，周詩穆、余省三攝影，1926年）等。

就其影片的社會影響而言，歐化風格與樣式的電影，為大中華百合公司帶來了更大的社會聲響。原因之一，是當時上海的半封建半殖民地社會的主流生活方式本身就有歐化的色彩，上海的時尚流行，莫不是隨歐美之風而起；電影的「寫實」自然不能避免對此歐化生活的描繪。

原因之二，是電影由歐美傳來，加之大量的歐美影片在中國發行放映，影響它的觀眾，自然也會影響到它的作者；因而，有些中國電

影的編導在其電影的「造型」中帶有歐化痕跡，似乎難以避免。

原因之三，是所謂的歐化電影的創作之中，更多考慮電影的美學因素，編導的技術也相對更加成熟，影片的藝術質量自然也就更高，影響當然就更大。再加上原大中華公司的編導人多勢眾，所以在新的大中華百合公司中顯得更成氣候，人們在談及大中華百合公司的影片時，自然而然地把歐化風格當成其創作的主流。

一九二六年，崇尚歐化追求唯美的原上海影戲公司美工師，以編導影片《楊花恨》（劇本原名《柳絮》）而一舉成名的史東山，加入了大中華百合公司，更加增強了該公司的歐化派的創作實力。

史東山為大中華百合公司編導的第一部影片《同居之愛》（周詩穆攝影，韓雲珍、王英之、楊靜我、王雪廠等主演），為公司帶來了更大的聲譽。影片講述一個名叫麗娟（韓雲珍飾）的少女，不慎誤中妓院老鴇的圈套而失身，最後得到其男友諒解的故事。

「同居之愛」充滿了對人的理解和同情，這一「歐化」的人文主義思想觀念和境界，引發了當時觀眾的深思。一篇評論該片的文章這樣寫道：「我喜歡看西洋影片，因為其中所表現的人生是有同情心與瞭解心的。假使中國影片走到這一條路上來，也能夠使人愈曉得人生的多，愈有同情心與瞭解心，那我何必再去看西洋影片呢？㉕」

由此亦可知，所謂的「歐化」，也有求其神似與求其形似的區別。因此，對早期中國電影中出現的某些歐化傾向，尤其是大中華百合公司這樣的以歐化風格為其創作主流者，需要具體問題具體分析，決不能簡單化的對待。王元龍所說的「號稱新文學家，或稱有新思想者，亦無非是偷得一些西方的文化來模仿模仿而已」，顯然容易引起誤解和爭議；而他居然還「竟有想把我的臉兒也變為高鼻黃眉凹臉綠睛的模樣才滿意呢」，就更是讓人反感。難怪電影史家對此種歐化傾向，總是沒有好話。

但王元龍的歐化，不等於史東山的歐化。所以，到了一九三三年，史東山還在反問：《歐化總是不好嗎？》㉖。怎麼回答史東山的文章中提出的「『歐化總是不好』這種攻擊的態度頗不寬大，意識上

也是錯誤」；和「只要它是值得爲『化』，我求之不得地要被化」這兩個問題，至今仍需深入地研究和分析。

16.天一公司《立地成佛》

就在由大中華、百合兩家電影公司合併成一家的同時，一九二五年六月，浙江鎮海籍邵醉翁、邵村人、邵仁枚兄弟湊集資金一萬元，在上海閘北橫濱橋正式創建天一影片公司。這是中國電影史上，又一家非常重要的電影公司，天一公司誕生不久，很快便與明星公司、大中華百合公司形成了三足鼎立的局面。

邵氏兄弟的老大邵醉翁擔任了公司的總經理兼導演，成爲公司行政、經營和創作的絕對核心。

他本名仁傑，字人傑，醉翁是他的別號。早年畢業於上海神州大學法科，也曾當過上海地方法院和會審公廨的律師，終因不耐其煩，改行經商。與人合辦中法振業銀行，被推舉爲行長，同時在上海、天津、寧波、鎮江、嘉興、湖州等地經營顏料、糖、北貨、錢莊、綢布、紙張等商號共三十多家。後因經營華友蛋廠失敗，於是「覺悟到單是經營商業，不足以發展抱負」，又「認定舞臺事業是社會教育的一種，要感化人心，移風易俗，舞臺劇是最通俗最有力量的」㉗，因而與張石川、鄭正秋等合辦笑舞臺，任後臺經理。再後來，見張、鄭二人創辦明星影片公司，且見「凡舞臺上所做不到的，以及人世間所有的一切事事物物，統統可以搬到銀幕上來」，便毫不猶豫地放棄舞臺劇事業，辦起了電影公司。

在公司的世紀經營路線上，天一公司和明星公司有更多的近似之處，或不如說，邵醉翁與張石川之間有更多的相似之處，那就是把電影製片公司當成一種商業機構來經營。與長城公司、神州公司等把電影公司當成某種「主義」的宣傳教化機構來經營的方針大不一樣，天一公司從一開始就有明確的商業目的、商業手段和相應的商業機制；

當然，也有相應的帶有明顯商業化色彩的製片方針。

　　與長城、神州及大中華百合等公司的歐化背景或歐化色彩完全不同，邵醉翁的天一公司的製片主張是：「注重舊道德，舊倫理，發揚中華文明，力避歐化。㉘」——在公司創建的同時，他的創業作、邵醉翁導演的第一部影片《立地成佛》，就是這一製片主張或創作路線的最好的說明。

　　影片《立地成佛》由高梨痕編劇，徐紹宇攝影，說的是一位擁兵一方的督軍（傅秋聲飾）貪得無厭，搜刮民脂民膏；他的兒子（張大公飾）在本地橫行不法，仗勢欺人，無惡不作，地方上的老百姓苦不堪言。又一天，督軍的兒子在行兇傷人時，被一位志士所殺，督軍怒火萬丈，要大開殺戒，為子報仇。恰好有一位高僧（周空空飾）路過本地，以佛法點化督軍，宣揚佛門「五戒」（戒殺、戒盜、戒淫、戒妄言、戒酒）；督軍終於明白了天譴、報應的因果，於是「放下屠刀，立地成佛」，不僅決定不再追究殺他兒子的兇手，進而痛悔前非，通電下野；並主張廢督裁兵、移兵築路；甚至遣散妻妾，捐捨財富；最終遁入深山、削髮為僧。

　　老實說，《立地成佛》一片的故事不很高明，藝術價值也非常有限，因而電影史書上對該片的評價一般都很低很低。不過，對這部影片的評價，觀念、標準和方法上，也有不少值得進一步研究和反思的地方。

　　首先，過去對該片有一種簡單化的評判，說他在政治上是消極的，而在文化思想上甚至是反動的，進而以簡單化的政治評價代替對影片的文化分析。這需要重新考慮：影片《立地成佛》是否一無是處？顯然不是這樣。影片的「力避歐化」的生活場景及其細節處理，無論是在「寫實性」上，或是在「本土化」方面，都顯然有其積極和「進步」的意義。至少，這是一部以中國人的眼光和中國人的方式表現中國人的生活（或夢想）的影片，而不像其他許多帶有太多歐化痕跡的影片那樣「不像是中國人的電影」。

　　其次，對於邵醉翁來說，文化的觀念固然是重要的，所以他提

出要「注重舊道德、舊倫理，發揚中華文明」；進而，電影的市場觀念及其商業效應顯然更加重要：《立地成佛》不僅僅是在「注重舊道德、發揚中華文明」上下功夫，而且在「注重舊形式、繼承中華傳統」上也下了很大的功夫。

簡單的說，這部影片是在以一種中國的電影觀眾（主要是指普通的市民觀眾）能夠接受的，或者說是喜聞樂見的形式來講述它的電影故事——「勸人行善」不僅是中國的一種舊有的文化觀念，同時，也是一種舊有的文藝作品的敘事模式。

最後，我們不妨換一種角度來看這個問題，這部電影放映之後，引起了廣大市民觀眾的極大興趣，獲得了較好的票房收益，從而使天一公司打響「頭炮」，也更加堅定了天一公司的創作理念，這一點是不能忽視的。

受《立地成佛》一片成功的影響，天一公司在成立的同年還拍攝了「專崇俠義貞節」的《女俠李飛飛》（高梨痕、邵村人編劇，邵醉翁導演，粉菊花主演）；次年又拍攝了「集數千年來遺傳之美德」的《忠孝節義》（又名《四賢士》，即忠僕、孝子、節婦、義士四個人互相幫助，皆大歡喜的故事。高梨痕編劇，邵醉翁導演，吳素馨主演），在電影市場上也都相繼獲得了成功。

接受過西方近代文化及五四新文化思想洗禮的中國新一代的知識份子，當然受不了這些「舊」的東西；但是，普通的中國老百姓卻能夠理解，能夠接受，甚至非常喜歡，非常習慣這些「舊」的東西。而新興的天一公司，也正是因為觀眾的這種「喜歡」而獲得票房支持，從而在中國影壇上穩穩地「立」住了。是耶非耶？誰非誰是？問題遠不是我們以為的那樣簡單。

17.洪深：新規範與新風格

　　一九二四年至一九二五年間，著名戲劇家、復旦大學教授洪深先生，創作了一個名爲《申徒氏》的電影劇本，發表於一九二五年的《東方雜誌》第二十二卷第一至三期上（該劇本後收入《中國新文學大系1927～1937，電影集二》）。

　　《申徒氏》的故事情節說起來非常的簡單：講述北宋末年一位叫申徒希光的女子，許婚秀才董昌。郡中大豪方六一慕申徒氏美色，害死董昌，又要強娶申徒氏，申徒氏將計就計，殺死方六一全家，報了殺夫之仇後，在董昌墳前自縊身死。

　　雖然這個劇本一直沒有被拍攝過，但它的寫作和發表，仍被電影史家看成是中國電影史上的一件大事：《申徒氏》被認定爲中國電影史上的第一個真正規範化的電影劇本。

　　在《申徒氏》寫作和發表之前，中國電影製片業早已經蓬勃發展，中國人拍攝的電影作品也已有數十部之多。每一部電影都由自己的導演和編劇——至少我們大家都習慣地稱呼影片的創作者們爲「導演」、「編劇」；每一位編劇編寫出來的供導演拍攝時使用的電影故事，我們都習慣性地稱之爲「電影劇本」——何以到一九二五年倒冒出來《申徒氏》這麼個「第一個真正的電影劇本」？

　　這個，說起來就話長了。

　　之前的中國電影的所謂「劇本」是什麼樣子？我們不妨先聽聽中國早期最著名的「電影編劇」包天笑先生的一段有趣的回憶：

　　包天笑先生是著名的鴛鴦蝴蝶派作家，明星公司成立之初，電影編劇基本上是由鄭正秋先生一人擔任；隨著拍片數量的增多，鄭先生一個人根本忙不過來，於是，就親自登門拜訪包天笑先生，想請他擔任一部分明星公司的編劇工作。包天笑先生感到有些不可思議：「我說：『你們真問道於盲了，我又不懂得怎樣寫電影劇本，看都沒有看

見，何從下筆？』正秋說：『這事簡單得很的，只要想好一個故事，把故事中的情節寫出來，當然，情節最好是要離奇曲折一點，但也不脫離合悲歡之旨罷了。』我笑說：『這只是寫一段故事，怎麼可以算做劇本呢？』正秋說：『我們就是這樣辦法。我們見你先生寫的短篇小說，每篇大概不過四五千字，請你也把這個故事寫成四五千字，或者再短些也無妨。我們可以把故事另行擴充，加以點綴，分場分幕成了一個劇本，你先生以為如何？』㉙」

於是，包天笑就「這樣辦法」，首先將自己的小說《空谷蘭》、《梅花落》的故事梗概寫出來，就算是為明星公司寫出了《空谷蘭》、《梅花落》的「劇本」，堂而皇之地在銀幕上署上「編劇」的大名。進而照方抓藥，為明星公司寫下一系列的電影故事，就這樣成了「名編劇」。

當然，真正拍攝的時候，僅有一個故事梗概是不夠的，還需要導演對某一故事梗概進行加工。加工的辦法，是模仿戲劇，即按照戲劇創作中流行的「幕表法」進行。「幕表」共分四項：一、幕數（即場數）；二、場景（內外景）；三、登場人物；四、主要情節。

名導演程步高先生回憶說：「幕表寫法不難，究屬簡單粗糙。不過這四項式的幕表，在早期中國電影界裏沿用頗久。十多年後，我進明星，還見鄭先生、張先生拍無聲片，所用臺本，依舊是四項式的幕表，最多在第四項後加些主要動作、表情及主要對白。㉚」

現在，我們就可以理解，為什麼電影史家要說《申徒氏》是中國第一個真正的電影劇本了——是因為該劇本嚴格地按照電影的藝術規律，第一次對電影劇本進行了「分鏡頭」組合。而且，還將電影中的「換影之法」，如漸隱、漸現、化入；「著重之法」如加圈、放大、特寫；以及「表示目中所見、口中所說、心中所思、念中所幻」之法，如閃景（即閃回）、幻景、化入（與前同）等等具體運用於電影劇本之中。

該劇本普及了電影的基本技術、藝術知識，運用電影的手段，為導演提供了真正可供使用的電影化的電影劇本，為電影劇本的寫作樹

立了嚴格的技術典範。而只有對電影技術規範有正確的認識，才能對電影藝術的形式與技巧有真正理解和把握。在這一意義上，洪深先生的《申徒氏》雖然沒有拍攝成電影，但對中國電影藝術的歷史貢獻卻不可磨滅。

洪深先生一九一六年從清華大學畢業赴美國留學，原是學陶器工程，後改入哈佛大學攻讀戲劇文學，又去波士頓表演學校學習表、導演。二〇年代初回國後，曾在中國影片製造股份有限公司任職，爲這家公司寫了徵求劇本的啓事，並親自動手爲該公司寫了他自己、也是中國電影史上的第一個正式的電影劇本《申徒氏》。

由於公司夭折，劇本未能搬上銀幕，但洪深對電影藝術已是十分熱衷，欲罷不能了。雖在復旦大學當了教授，仍一邊進行戲劇創作，一邊又應了明星公司之約，爲其當電影編導。

《申徒氏》發表之後，洪深先生被聘爲明星公司的編劇顧問，不久，就成爲實際編劇兼導演。自一九二五年，爲明星公司編導了他的第一部影片《馮大少爺》，而令人耳目一新且獲得不俗的票房成績之後，洪深先生一發而不可收，或編、或導、或編而兼導，創作了《早生貴子》、《愛情與黃金》、《四月裏的薔薇處處開》、《衛女士的職業》（又名《女書記》）、《少奶奶的扇子》、《同學之愛》（又名《一腳踢出去》）等一系列影片，成爲二〇年代中國早期電影創作的重要開拓者之一。

當時有人評論洪深一連創作的五部影片，共寫了三十七個人物，均「能夠個性完全獨立，各不相混」；「五部片子的情節，又各有各的結構」，沒有「人云亦云的熟套。㉛」如前所述，洪深的編劇，確立了電影劇本的基本格式，對電影界有著不可忽視的影響。

洪深的電影編導，不僅爲中國影壇帶來新的編劇規範，同時，也爲明星公司的電影創作帶來了新的風格。洪深的電影與張石川、鄭正秋的電影迥然不同，在於他的影片往往以散文化的敘事、重視人物的心理描寫見長，帶有較爲明顯的個人風格。洪深被當時人稱爲「東方的劉別謙」㉜，他的電影則被稱爲「心理影戲」。特別是他十分重視

電影的視覺藝術特徵，主張「影戲是用眼睛編的」，而盡可能地以畫面說話，在（無聲）電影中減少字幕的條數和字數，對中國早期電影藝術的探索和發展，做出了巨大的貢獻。

18.張織雲算不算「影后」？

一九二六年八月十四日，上海新世界遊樂場舉辦的中國電影博覽會開幕。博覽會由新世界遊樂場聯合上海各家電影製片公司（號稱聯合了三十五家之多），放映各公司的新影片，每天放映六部，視觀眾歡迎的程度，決定是否加映或連映。此次博覽會預期舉行一個月。這應該算是中國電影史上首次舉行的大規模的電影展映活動，當時上海的一些較有規模和影響的電影製片公司，如明星公司、大中華百合公司、神州公司等等，都踴躍參加了此次展映活動。

為了吸引觀眾，博覽會還同時舉行「電影女明星選舉」活動，這也是中國電影史上的第一次。具體的選舉辦法是，先由觀眾邊看電影，邊選出自己最喜歡的女明星，然後選出得票最多的前十二名作為大會的候選人；再從這十二名候選人中進行複選，複選得票最多者，自然成為最佳女明星，即「影后」。

九月十七日，初選揭曉，得票最多的十二位候選人依次為：張織雲、徐素貞、殷明珠、徐素娥、丁子明、黎明暉、楊耐梅、王漢倫、宣景琳、毛劍佩、林楚楚、韓雲珍。其中，第一名張織雲的得票數為二一四六票；第二名徐素貞得一九七○票；第三名殷明珠得八八一票㉝。本來，還應該在這十二名候選人中進行複選，但博覽會後，舉辦者無心再做，此事也就不了了之。第一次「電影女明星選舉」實際上只選了一半（預選），張織雲算不算第一位「中國影后」，也就只好兩說。

張織雲在預選中得票最多，部分原因是她在之前曾主演過不少影片，名氣較大；更重要的原因，還是由她主演的影片《空谷蘭》，在

博覽會上引起很大轟動。影片《空谷蘭》是明星公司出品，由包天笑根據自己的同名小說改編（**包天笑的白話小說《空谷蘭》又是由日本黑岩淚香的小說《野之花》改寫而成**），張石川導演，董克毅攝影，張織雲在片中扮演女主角紉珠、丫鬟翠兒兩角，其他重要角色由朱飛、楊耐梅、黃筠貞、宋懺紅、鄭小秋、王獻齋等著名演員演出。

該片的大致情節是：杭州世家子紀蘭蓀（**朱飛飾**）留美歸來，與同學之妹紉珠（**張織雲飾**）結為夫婦，卻遭到長住他家的表妹柔雲（**楊耐梅飾**）的蓄意離間，以至夫婦不和。紉珠只得帶著丫鬟翠兒（**張織雲飾**）離去，翠兒遇車禍身死，因她酷似紉珠，都以為是紉珠身亡，紀蘭蓀便奉母命，與柔雲成婚。十四年後，紉珠化名「幽蘭夫人」，重返故里任教，同時照應自己的兒子良彥（**鄭小秋飾**）。某日良彥生病，柔雲試圖偷藥加害，幽蘭夫人出面喝止；柔雲發現幽蘭夫人就是紉珠，又羞又懼，慌忙駕馬車逃離，後翻車身亡。紀蘭蓀與紉珠最後也終於破鏡重圓。

《空谷蘭》的故事情節曲折動人，張織雲的表演又是溫柔和順、風姿綽約、苦盡甘來，自能大得觀眾的歡心。該片上映後立即引起轟動，明星公司獲得十三萬元的高額票房收入，創造了當時中國電影的最高賣座紀錄。在這部最「火」的影片中擔任女主角的張織雲，在最佳電影女明星選舉中初選獲勝，也就不難理解。

張織雲原名張阿喜，廣東番禺人，幼年移居上海。一九〇四年生，一九二四年加入大中華影片公司，主演《人心》、《戰功》等片，開始引人注目。一九二五年轉投明星影片公司，演出《可憐的閨女》、《新人的家庭》、《空谷蘭》等片，一九二六年後，相繼為民新、明星、大中華百合等公司主演《玉潔冰清》、《未婚妻》、《愛情與黃金》、《為親犧牲》、《梅花落》（上中下集）、《美人計》等，一九二八年後曾息影幾年。

在二〇年代，張織雲確實曾紅極一時，主演的影片大多賣座，在這一意義上，說她是中國第一任最佳女明星，也無不可。到了二〇年代末期以後，胡蝶、阮玲玉等優秀演員先後出現於影壇，張織雲便

光彩不再了。雖然她一九三三年、一九三五年曾兩度重現銀幕，演出《失戀》、《新桃花扇》，但已是星光暗淡，漸漸被人遺忘。

19.古裝片：第一次商業電影浪潮

一九二六年，中國電影史出現了第一次商業電影的浪潮，這就是稗史片的興起。

這次浪潮，是從天一公司開始的。這一年，天一公司拍攝了《夫妻的秘密》（胡蝶主演）和《電影女明星》（王漢倫、胡蝶主演）兩部瞄準市場銷路的時裝影片，結果卻遠沒有期望的那麼好。邵氏兄弟決定立即改變創作路子，將由流傳於江浙一帶的民間故事改編而成的彈詞《梁祝痛史》（胡蝶主演）搬上銀幕，結果是觀者雲集，不僅在國內電影市場看好，在南洋電影市場上，更成為火爆一時的大熱點。

接著，天一公司再接再厲，一連拍了《義妖白蛇傳》（上下集，胡蝶主演）、《珍珠塔》（上下集，胡蝶主演）、《孟姜女》（胡蝶主演）、《孫行者大戰金錢豹》（根據古典小說《西遊記》改編，胡蝶主演）、《唐伯虎點秋香》（又名《三笑姻緣》，上下集，陳玉梅主演）等影片。而且部部轟動，每一片都成為一個焦點，主演天一公司當時絕大部分影片的影星胡蝶的大名紅透影壇。紅星紅片，相得益彰，流行一時。

到一九二七年，天一公司不僅繼續拍攝了《花木蘭從軍》等影片，而且乾脆與南洋片商開設的青年影片公司合資拍片，把天一影片公司更名為「天一青年影片公司」（直至一九二八年與青年公司拆夥後，才再度恢復舊名），拍攝了《劉關張大破黃巾》（《三國演義》改編）、《西遊記女兒國》、《鐵扇公主》（根據《西遊記》改編）、《明太祖朱洪武》等多部影片。與此同時，邵醉翁還以元元公司、天生公司的名義，獨資拍攝了《宏碧緣》（一至四集）、《西遊記十殿閻王》、《狸貓換太子》（上下集）、《五鼠鬧東京》（據小

說《七俠五義》改編）等等影片。

天一公司的稗史片既然大紅大火，其他的影片公司當然也就會跟風而上，致使古裝影片蔚然成風，高潮迭起。大中華百合影片公司的《美人計》（據《三國演義》改編，前後集）、《烏盆記》（《包公奇案》改編）、《大破高唐州》（《水滸傳》改編）、《古宮魔影》（《西遊記》改編）；民新公司的《西廂記》和《觀音得道》；上海影戲公司的《盤絲洞》（《西遊記》改編）和《楊貴妃》；神州公司的《賣油郎獨佔花魁》（《醒世恆言》改編）；明星公司的《車遲國唐僧鬥法》等等，相互爭奇鬥豔，一時蔚為大觀。

一向以「主義」標榜的長城公司，也不得不放下自己的「問題」，聞風而動：拍攝《石秀殺嫂》、《武松血濺鴛鴦樓》、《哪吒出世》、《火焰山》、《真假孫行者》等影片。

最「厲害」的，當數顧無為創辦的大中國影片公司（成立於1925年5月），利用擁有京劇戲裝之便，一口氣拍攝了《豬八戒招親》、《孫行者大鬧天宮》、《孫行者大鬧黑風山》、《無底洞》、《曹操逼宮》、《鳳儀亭》、《七擒孟獲》、《哪吒鬧海》、《楊戩梅山收七怪》、《姜子牙火燒琵琶精》、《紅孩兒出世》、《五虎平西》、《楊文廣平南》等十多部古裝影片。

其他小公司的影片，如新新公司的《錦毛鼠白玉堂》，開心公司的《濟公活佛》（一至四集），暨南公司的《嘉興八美圖》，合群公司的《豬八戒大鬧流沙河》，大東公司的《武松殺嫂》，復旦公司的《紅樓夢》、《豹子頭林沖》、《華麗緣》，孔雀公司的《紅樓夢》，海峰公司的《昭君出塞》……不能盡錄。

電影史書上對這次商業性的稗史片浪潮，一向評價不高。原因是，覺得大多數影片的思想意識落後，加上商業氣息太濃，故事情節離奇古怪，敘事手段簡單老套，服裝道具簡陋粗糙，電影製作馬虎草率，等等。所有這些印象和評價或許都不無根據，但是，這次稗史商業片的浪潮，仍有太多太多的問題需要認真研究。

首先，是此次稗史片浪潮的成因，就值得很好地研究。第一點，

稗史片的興起，顯然是觀眾對「時裝片」的失望所導致的，時裝的社會片、倫理片、愛情片等等已經了無新意。第二點，稗史片的興起，是對中國影壇上的歐化現象的反撥，電影的本土化、民族化借「古裝」的形式得以呈現，使得電影觀眾心弦振動。南洋華僑對古裝電影的熱烈歡迎，其中更有心懷故國文化的幽思意緒。第三點，就是電影的娛樂性，借「遠離現實」的稗史故事得以真正呈現，也正因如此，才能形成商業化的電影大潮。

說此次稗史片大潮沒有其文化意義，顯然是過於輕率了。邵醉翁及其天一公司對古裝影片的解釋是：「那時中國新文壇上正在提倡民間文學，邵先生也以為民間文學是中國真正的平民文藝，那些記載在史冊上的大文章，都是御用學者對當時朝廷的歌功頌德之詞。真正能代表平民說話，能吶喊出平民心底裏的血與淚來的，惟一只有這些生長在民間、流傳在民間的通俗故事。㉞」

此次大規模商業化的稗史片拍攝浪潮，從某種意義上說，相當於一次自發的「整理國故」運動，不僅使當時的電影觀眾獲得了純粹的民族化的娛樂，且為今後中國電影（電視）的創作，提供了豐富的文化、題材資源。

大潮滾滾，自然難免泥沙俱下。在稗史片拍攝製作中，高下之分有如天壤之別。確實有不少影片製作簡陋，從而成為歷史的笑柄；但也有如大中華百合公司的《美人計》（片長二十四本，上下集，史東山、陸潔、朱瘦菊、王元龍聯合導演，周詩穆、余省三攝影，張織雲、王元龍、余叔雄、謝雲卿、馬瘦紅、王次龍、楊靜我等主演）這樣耗資十五萬（相當於當時一般故事片投資的十倍）、歷時一年、陣容強大、場面恢弘、質量上乘的影片。確實有不少的影片中包含封建迷信的內容，妖風瀰漫；但也有大量的清新可喜、動人心弦的民間故事。

需要說明的事，稗史片的內容雖然基本上是「古時人、古時事」，但在一開始，影片中人物卻大多不著古裝，而是穿時裝演古人。因而出現了如復旦公司的《紅樓夢》那樣，讓女主角林黛玉穿上

高跟鞋、頭梳兩條辮子，且影片中出現西式吊燈、新式沙發等等讓後代的觀眾看上去笑掉大牙的狀況。但在當時，至少是一開始，編導和觀眾都不覺得穿時裝演古人有多大的不妥。當時的所謂「古裝」，其實不過是舊劇的戲裝而已，時裝加古裝的影片也不少見。直到一九二七年之後，真正的古裝影片才開始走向成熟和自覺。所以，此次稗史片浪潮，其實不能簡單的稱為「古裝片浪潮」。

20.武俠片：第二次浪潮

　　早在二○年代初期，中國電影剛剛走上電影製作正軌之際，武俠電影就作為一種類型模式，零星地出現在中國影壇了。最早的例子是一九二○年，商務印書館活動影戲部出品的《車中盜》（陳春生根據林琴南譯本小說《焦頭爛額》改編，任彭年導演，丁元一、包桂榮、張繩武、任彭年等主演），其中就有許多「開打」的場面，也有明顯的俠義觀念。

　　再一個例子，是上海新亞影戲公司出品、中國最早的三部長故事片之一《紅粉骷髏》（根據法國小說《保險黨十姊妹》改編，袁寒雲編劇，管海峰導演，沈鳳英、柴少庸、陸曼妹等主演），這部影片被宣傳為「有偵探，有冒險，有武術，有言情，有滑稽」的「罕見」的影片。

　　在稗史片大潮之前，天一公司出品的《女俠李飛飛》（1925年）就是一部標明「專崇俠義貞節」的影片。寫女俠李飛飛為幫助一對素不相識的男女青年，不辭勞苦，終於使得女青年「不貞」的冤情得以大白，有情人終成眷屬。

　　李飛飛俠義為懷，是武俠電影史上最早的一批真正以「俠義」為主要價值標誌的人物形象之一。與早期電影中的「開打」或「武術」之標榜，大不相同。只有「武」與「俠」這兩種敘事要素的真正結合，才能組成武俠電影的完整的類型模式。

　　在稗史片的大潮中，武俠電影的類型，也在無形中得到了進一步的完善。根據中國古典小說《水滸傳》、《三俠五義》、《包公案》等等情節改編的稗史片，其實大多為武俠電影。如前一節中提及的大東公司的影片《武松殺嫂》和復旦公司的影片《豹子頭林沖》等等，都屬此例。

　　當然，武俠片在中國電影史上真正成「氣候」，還是緊隨著稗史片大潮而來的武俠片的大潮——這是中國電影史上的第二次商業電影的浪潮——在一九二七年，中國影壇出現了《王氏四俠》（大中華百合公司出品，史東山編導）、《石秀殺嫂》（又名《翠屏山，長城畫片公司出品，陳趾青、楊小仲導演）、《黃天霸》（長城出品，雷夏電導演）、《武松血濺鴛鴦樓》（長城出品，楊小仲導演）、《兒女英雄》（《十三妹大破能仁寺》，友聯影片公司出品，文逸民導演）、《紅蝴蝶》（友聯出品，錢雪凡導演，任雨田擔任「武術導演」——這是中國武俠電影史上第一位專職武術導演，即後來的武術指導）、《山東響馬》（友聯出品，又名《俠盜單雨雲》，錢雪凡、葉仁甫導演，任雨田任武術導演）、《大俠白毛腿》（天一公司出品，邵醉翁、李萍倩導演）、《山東馬永真》（明星公司出品，鄭正秋根據自己創作的舞臺劇《馬永真》改編，張石川導演）等等武俠電影的名作。到一九二八年，武俠片更是層出不窮，在此無法一一盡述。

　　這些武俠片的出現，標誌著中國武俠電影類型的真正成熟。既保有傳統俠義道德精神，如鋤強扶弱、劫富濟貧、主持正義、反抗霸權、潔身自好、一諾千金、堅貞不屈等等；同時，影片的武打動作及武打場景的設計和表現也更加成熟，專門的武術導演（在《紅蝴蝶》等影片中），俠情模式（《兒女英雄》）等等。

　　武俠片的盛行，當然有其原因。一是受到好萊塢影片如《俠盜羅賓漢》等等的影響；二是受到鴛鴦蝴蝶派小說、戲劇的影響；三是對稗史言情片的反動或變革；四是對中國傳統文化中極為豐富的武術文化資源的「發現」和利用；五是對電影的運動本質的進一步瞭解和

理解——尤其是在無聲電影之中，用拳腳「說話」，當然比字幕「言表」要生動得多；六是武俠片的主題、情節、結構、節奏等等，更能滿足觀眾的娛樂要求——觀眾可以在武俠電影觀賞過程中，間接地宣洩自己在現實社會中的壓抑、鬱悶、不平和不滿，例如《王氏四俠》等影片，乾脆就是對現實社會中軍閥強權的不滿和反抗，當然能夠引發觀眾心理的最強烈的共鳴。

武俠片大量產生的社會、心理的原因，還可以更加「堂而皇之」，當年的武俠電影的鼓吹者，幾乎將武俠電影與社會革命緊緊地聯繫在一起，這當然也是一種解釋。不過，對此商業電影的大潮，若有過多的「意義與價值」的評說，把某些人的主觀期待當成既成的事實，顯然是不恰當的。

武俠片的盛行，還有一個原因，就是這類影片大多可以利用外景拍攝，投資較小，周期較短，成本較低，而收效卻較快。這也使得武俠電影的質量高低不一，使武俠片的整體呈現出錯綜複雜的局面。

不過，從總體上看，從稗史片到武俠片，中國的商業電影顯得更加成熟了。相對而言，稗史片的類型比較複雜，其中包含甚多，幾乎很難說是一種電影類型，而只能說是一種電影的題材來源。武俠片則從電影技藝、敘事的內部，創造了自己的類型模式，並與廣大觀眾的觀賞習慣相互契合。不僅爲今後武俠電影的發展奠定了模式，也爲之發掘和提供了豐富的題材資源。

21.武俠神怪片：一浪更比一浪高

從電影的類型上說，武俠電影與神怪電影應該是兩種完全不同的東西。前者的價值是指向「現實人間」的，後者的價值指向是「非人間」的；前者的武功、打鬥的方式是人力的，後者的打鬥方式是超人力的；相對而言，前者的呈現方式是寫實的，後者的呈現方式則是完全出乎想像和虛構。

在中國電影史上，武俠片與神怪片有過各自發展成型的階段。稗史片大潮中的武俠片與神怪片還是各有其道。如根據《水滸傳》、《包公案》等改編的武俠片，和根據《西遊記》、《封神榜》等改編的神怪片，就完全不是一回事。

但到了一九二八年，隨著武俠片的大量湧現，一種新的電影類型——武俠神怪片或神怪武俠片也隨之產生，武俠和神怪的結合，變成了一種新的浪潮，開創了一個電影史上的極為奇異的「火紅的年代」——所謂「火紅的年代」，是指一九二八至一九三一年，以《火燒紅蓮寺》片集為代表的中國電影史上的第一次武俠神怪電影的拍攝狂潮，短短四年間，各家電影公司共攝製了近二百五十部武俠電影（佔**這四年電影生產總數的百分之六十以上！**）娛樂類型影片及其商業化，真正成為這一段電影發展歷史的不可抗拒的主潮。

這一火紅年代的第一把「火」，是由明星公司的《火燒紅蓮寺》一片點起的。該片取材於當年流行的向愷然的武俠小說《江湖奇俠傳》，由鄭正秋編劇、張石川導演、董克毅攝影，鄭小秋、夏佩珍、譚志遠、肖英、鄭超凡、趙靜霞、高梨痕等人主演。放映後引起巨大轟動，電影市場出現了前所未有的火爆。精於商業運作的張石川一下子就看到了光明前景，立即決定續拍該片的第二、第三集，並讓明星公司的頭號影星胡蝶加盟該片演出，當年就投放市場。

果然不出意料，《火》片更加火爆。張石川及明星公司當然會再接再厲，抓住這棵「搖錢樹」，繼續「煽風點火」。

一九二九年拍攝第四、五、六、七、八、九集，繼續火爆；

一九三〇年拍攝第十、十一、十二、十三、十四、十五、十六集，繼續火爆；

一九三一年拍攝第十七、十八集，正當明星當局準備大幹一場，想將《火燒紅蓮寺》拍至三十六集時，因國內形勢急劇變化、進步輿論對此種「邪火」極度不滿，國民黨政府終於下令禁演、禁拍，將此「大火」撲滅，結束了一個時代。

就在《火燒紅蓮寺》大火特火之際，其他的電影公司當然也望風

而來，如友聯公司的《兒女英雄》（據文康的小說《兒女英雄傳》改編），也隨之改變方向，將武俠與神怪結合起來，連拍十三集；還請武俠小說家顧明道本人，將他的小說《荒江女俠》改編成電影，又是連拍十三集。月明公司的《山東響馬》也是連拍十三集，越拍越神；原班人馬還拍《女鏢師》六集。暨南影片公司拍攝《江湖二十四俠》共七集……

更妙的是，在《火燒紅蓮寺》的帶動下，銀幕上一時「火燒」成風，電影界「大火」蔓延：如昌明公司的《火燒平陽城》（共七集）；復旦公司的《火燒七星樓》（共六集）；暨南公司的《火燒青龍寺》、《火燒白雀寺》；錫藩公司的《火燒劍峰寨》、《火燒刁家莊》；天一公司的《火燒百花台》（上下集）；大中華百合公司的《火燒九龍山》……

當時曾有評論盛讚《火燒紅蓮寺》片集，說「每集開映時，到處都是萬人空巷，爭先恐後」；「觀眾對於此片的歡迎程度，一集勝一集」；「各戲院開映此片時，都能突破以前最佳的賣座紀錄」；該片是「譽滿東方，人人歡迎」。評論家還從其劇本、演員、武俠（武打）、攝影、布景、服飾等六個方面，分析了《火燒紅蓮寺》「人人歡迎的原因」㉟。

然而，進步的評論家們卻對此武俠電影的狂潮大為不滿，覺得這類影片一則逃避現實、麻痹人心，二則宣揚迷信、迷惑觀眾，屬「封建的小市民文藝」㊱。電影史家也將這一段歷史說成為「土著電影中落期」，並明確地說「十七年六月（即1928年6月——引者）明星公司出版的《火燒紅蓮寺》成為武俠片退入迷信與邪說的界石（即神怪的武俠片）。㊲」

隨著《火燒紅蓮寺》的被禁，從此宣告了武俠神怪片的窮途末路。其後雖不時有武俠神怪片的攝製，但那已是微火餘薪。

對於那個奇異的「火紅的年代」，後代的中國電影史家幾乎都是不假思索地持全盤否定的觀點，乃至對武俠、神怪等電影類型也覺一無是處。這種觀點，此後即成為中國電影史的主流兼正統觀念。其

直接的後果是，當年的武俠電影資料因無人重視，而至大量流失、自毀或被毀。十八部集《火燒紅蓮寺》而今被中國電影資料館收藏的，不過只有十幾分鐘的「斷簡殘片」，根本無法觀看當日的風采。遍觀今日中國電影資料館所館藏的全部武俠電影資料，已不過當年影片的五十分之一。面對這一人為的電影史的「廢墟」，只能聽到文化歷史沉痛悲憤的哭泣。

而今看來，武俠神怪影片雖然精糟並雜，泥沙俱下，固然有許多荒誕不經、粗製濫造的作品，但這一段商業電影的狂潮，決非一無是處。相反，接二連三、一浪高過一浪的商業電影大潮，有多方面的意義：

一，武俠神怪電影在電影的布景、機關設置，特技設計與拍攝，電影運動與節奏，剪輯與洗印等等多方面，都取得了前所未有的進步和發展，應被載入中國電影史冊。

二，武俠神怪電影的娛樂觀念更加自覺也更加成熟，影片的娛樂性也更強，想像力更加豐富。

三，武俠神怪電影的類型意識更加明確，武俠片、神怪片、武俠神怪片等不同的類型模式及其敘事規範，在這一大潮中，得到了充分的探索和發展。

四，武俠神怪電影的盛行，使得中國電影的商業化運動得到了前所未有的發展，在商業競爭中，許多新的電影公司應運而生，投資規模越來越大，電影文化也就隨之而越來越普及。

當然，商業競爭總是十分殘酷，幾家歡樂幾家愁，有不少的公司不斷壯大，也有不少的公司關門倒閉。惡性競爭的結果，還使中國電影遭到了前所未有的信譽危機和商場排斥，從而使中國電影真的面臨一種舉步唯艱的窘境。

但，這一窘況的出現，是否應該怪罪於武俠電影或武俠神怪電影這一「商業電影類型」？假幣流通，真幣貶值；偽劣上市，珍品下台。問題不在於「電影類型化、商業化」或「商業競爭」本身，而在於我們的社會環境與社會機制沒有好好地保護正當競爭、打擊不正

當競爭，要麼繼續容忍孩子與髒水同在，要麼將髒水連同孩子一起潑掉。那麼，真正該怪罪的是什麼呢？

【注釋】

①參見楊小仲：《憶商務印書館電影部》，載《中國電影》1957年第一期。

②徐恥痕：《中國影戲之溯源》，《中國無聲電影》第1327頁。

③見程季華主編：《中國電影發展史》第一卷第45頁。

④參見鄭逸梅：《從〈海誓〉談到上海影戲公司》，《中國無聲電影》第1468頁。

⑤鄭正秋：《中國電影界之巨擘》，《中國無聲電影》第1217—1218頁。

⑥見《明星影片股份有限公司組織緣起》，載《影視雜誌》第一卷第三號，1922年5月25日上海出版。

⑦鄭正秋：《明星未來之長片正劇》，載《晨星》雜誌創刊號，1922年上海晨社出版。

⑧張石川：《敬告讀者》，載《晨星》雜誌創刊號，1922年上海晨社出版。

⑨舍予：《觀明星攝製〈孤兒救祖記〉》，載《申報》之「自由談」1923年12月26日。

⑩陳培森：《評〈孤兒救祖記〉》，載《申報》1924年3月10—11日。

⑪肯夫：《觀〈孤兒救祖記〉後之討論》，載《申報》1923年12月19日。

⑫陳培森：《評〈孤兒救祖記〉》，同前注。

⑬谷劍塵：《中國影業發達史》，《中國無聲電影》第1362—

1363頁。

⑭弘石：《無聲的存在》，《中國無聲電影》第4頁。

⑮王漢倫：《我的從影經過》，載《中國電影》1956年第2期。

⑯陳培森：《評〈孤兒救祖記〉》，載《申報》1924年3月10—11日。

⑰湯筆花：《評〈棄婦〉影片》，載《民國日報》1924年12月27日。

⑱何心冷：《長城派影片給我的印象》，載長城公司《僞君子》特刊，1926年出版。

⑲長城公司終於沒有經受住中國電影商業化競爭的浪潮，最終於1930年停業。

⑳見《昌明電影函授學校招生廣告》，載《電影雜誌》1924年第3期。

㉑見汪煦昌：《論中國電影事業之危狀》，載神州影片公司《道義之交》特刊，1926年2月出版。

㉒見顧肯夫：《神州派》，載神州影片公司《難爲了妹妹》特刊，1926年6月版。

㉓見谷劍塵：《神州〈不堪回首〉之批評》，載神州影片公司《難爲了妹妹》特刊（第三期），1926年出版。

㉔正秋：《〈難爲了妹妹〉是大好悲劇》，載神州公司《上海之夜》特刊（第四期），1926年出版。

㉕傅彥長：《〈同居之愛〉評》，載大中華百合公司《呆中福》特刊，1926年。

㉖史東山：《歐化總是不好嗎？》，載《現代電影》雜誌，1933年第3期。

㉗見《天一公司十年經歷史》，載1934年《中國電影年鑑》，中國教育電影協會出版。

㉘天一公司：《〈立地成佛〉特刊》，1925年。

㉙包天笑：《釧影樓回憶錄續編》，《中國無聲電影》第1510

頁。

㉚程步高：《中國開始拍影戲》，同前注。

㉛宋癡萍：《談談洪先生的編劇手段》，載《電影月報》1928年
第3期。

㉜恩斯特・劉別謙（Lubitsch），1892年1月生於德國柏林，1947
年11月30日逝世於美國好萊塢。是德國早期電影大師，具有世界級聲
譽和影響。代表作有《卡門》（1918）、《杜巴瑞夫人》（1919）等
等，他的電影以細膩的心理刻畫著稱於世。

㉝參見趙士薈：《首屆影后張織雲》，《影壇鉤沉》第250頁，大
象出版社1998年8月第一版。

㉞見《天一公司十年經歷史》，載1934年《中國電影年鑑》，中
國教育電影協會編。

㉟蕙陶：《〈火燒紅蓮寺〉人人歡迎的幾種原因》，載《新銀
星》1929年第11期。

㊱茅盾：《封建的小市民文藝》，載《東方雜誌》第30卷第3號，
1933年1月1日。

㊲鄭君里：《現代中國電影史略》，載《近代中國藝術發展
史》，良友圖書印刷公司1936年出版。

三、一九三〇～一九三七：
　　　　從革新到鼎盛

22.羅明佑及其聯華時代

　　中國電影進入三○年代的第一件大事，是廣東人羅明佑創辦並領導的聯華影業公司的成立。聯華公司異軍突起，開始了中國電影史上的「聯華時代」，中國電影也隨之由衰轉盛，再創輝煌。

　　出身於廣東富豪家庭的羅明佑十六歲時（1918年）進入北京大學法學院學習，雖然叔父羅文幹是當時北洋政府的司法總長，但羅明佑卻不想以做官為志向，而是熱愛上了可兼教育與實業之長的電影業。於是，一九一九年十七歲時，就在北京東安市場丹桂茶園舊址開設真光電影戲院，並在課餘時間兼任經理。

　　由於真光電影戲院多放映藝術性較強的外國影片，且有配有翻譯字幕及故事說明書，再加上每周日加映優待學生的早場，因而受到觀眾，尤其是知識界及青年學生的熱烈歡迎。不幸的是，這個電影戲院在半年後，就不幸毀於一場大火，但真光影院已名聲在外，而羅明佑的經營才能也得到了充分的體現，因而，他的叔父羅文幹出面組織社會名流集資，於一九二一年，在東華門大街重建三層式的真光電影劇場，並仍將這個當時北京第一流的影院交給羅明佑經營。

　　羅明佑當然也沒有讓他的叔叔失望，他不僅堅持自己的道德原則和文化品味，更有自己遠大的事業理想。短短幾年之後，就創辦了真光電影公司，擁有多家電影院；一九二七年，又與英籍華人盧根合作創辦了華北電影公司，在北平擁有平安、真光、光明、中央等影院，在天津擁有平安、皇宮等影院。

　　兩年之內，華北電影公司進一步發展，除了在京津兩地又創辦了河北、蝴蝶等多家電影院外，還以京津為中心，在石家莊、瀋陽、哈爾濱、濟南、鄭州、青島等地創辦或收購了多家影院，共有影院二十餘家，發展成了中國北方最大的影院托拉斯，基本控制了北方五省的電影發行及放映事業。進而還同時與上海的平安、揚子等影院，香港

的明達、中華、娛樂等影院,及廣州的松花江等影院取得了聯絡,隱隱然要將華北電影公司的影院托拉斯企業之網,擴展至全中國。

　　創辦中國最大的影院托拉斯,還不是羅明佑的最高理想。在華北電影公司的鼎盛之際,適逢美國有聲片開始輸入中國,當時外商在中國投資的首輪影院紛紛改裝有聲放映設備。佔中國影院的大多數的中小型影院既無力改裝有聲設備,又對粗製濫造現象越來越嚴重的國產影片深感不滿,眼見就將有「片荒」之虞。羅明佑最早認清這一形勢,及時抓住時機,又向前邁出了新的一步,即向電影製片業進軍。一九二九年底,與黎民偉的民新影片公司取得合作協議,以華北公司名義合拍《故都春夢》(**朱石麟、羅明佑編劇,孫瑜導演**)。該片令人耳目一新,在市場上大受歡迎,由此更加堅定了羅明佑發展製片業的信心和決心。

　　一九三〇年八月,華北電影公司、民新影業公司、大中華百合影片公司、上海影片公司,加上黃漪磋經營的印刷公司合併,正式成立了聯華影業製片印刷有限公司,同年十月二十五日,在國民政府實業部及香港政府登記註冊。第一屆董事有何東、馮香泉、陳厚甫、熊希齡、盧典學、黃漪磋、羅文幹、羅雪甫、戴士嘉、馮耿光、黎民偉、羅明佑、吳性栽、黎北海等人,由英國籍的貴族、曾任香港總督的何東任董事長。羅明佑任總經理。

　　值得一說的是,在聯華的這些董事中,除了前香港總督何東外,還有「做過北洋軍閥政府的國務總理、內務部長、司法總長和財政大員的官僚,有南京國民黨政府的外交部長,也有江浙財閥、華僑巨商以及煙草公司和顏料洋行的買辦等等。①」在香港設立總管理處,在上海設分管理處,以民新公司為聯華第一製片廠、大中華公司為聯華第二製片廠、上海公司為聯華第四製片廠、香港廠為第三製片廠。

　　此外,還在北平建立了聯華演員養成所,在上海建立了聯華歌舞班,羅明佑雄心勃勃地要在北平、四川等地建立分廠,又讓朱石麟在上海徐家匯籌建新廠,甚而要「在國內尋覓經營一廣大之電影區,以集中各廠於一處,成立中國之電影城。②」

　　新建的聯華公司明確提出「提倡藝術、宣揚文化、啟發民智、挽救影業」的宗旨，當時的電影史家寫道：「晴天一個霹靂，異軍突起的聯華是樹立起來了。《故都春夢》的嘗試得到了很好的結果以後，羅明佑便拼命為電影界殺開一條血路，培養新進人才，訓練未成名的演員去奮鬥，一面招軍買馬，一壁搖旗吶喊，力事作廣大的招股計劃，一時兼收並蓄，喑嗚叱吒，幾使風雲變色……這裏不是替羅君做傳，存心救世抑有意壟斷且不談，但對於劇情的題材和意識的促進康健，其功殊不可沒！③」

　　更重要的是，聯華公司栽梧引鳳，人才鼎盛，影界精英多歸旗下。不僅有孫瑜、卜萬蒼、史東山、但杜宇、楊小仲、侯曜、馬徐維邦、歐陽予倩等優秀的導演人才，還大膽識拔蔡楚生、費穆、朱石麟、沈浮、吳永剛、賀孟斧、吳村、王次龍、譚友六等一大批新一代優秀的編導人才；加上黃紹芬、周達明、余省三、莊國鈞、洪偉烈、裘逸葦、沈勇石等新老著名攝影師；及田漢、夏衍、孫師毅、司徒慧敏、聶耳等編劇、作詞、作曲；再加上阮玲玉、金焰、鄭君里、高佔非、張翼、陳燕燕、王人美、黎莉莉、談瑛、殷明珠、袁叢美、林楚楚、劉繼群、韓蘭根、湯天繡、章志直、黎灼灼、王瑞麟、王桂林、黎鏗、蔣君超、周文珠、尚冠武、葛佐治、劉瓊、貂斑華、梅琳……等一大批優秀演員，可謂眾星雲集，氣象萬千。

　　最重要的當然還是聯華公司的製片路線及其拍片方針，始終貫徹「提倡藝術、宣揚文化、啟發民智、挽救影業」的宗旨。具體的措施是：「加重攝製成本（每片以四萬元為準），放寬攝製時間（每片需時四五月），更注重編輯同導演諸方面，而以復興國產影片為號召。④」

　　從一九三○年初到一九三七年的八年時間內，聯華公司共攝製長故事片七十七部（其中無聲片四十九部、配音或部分有聲片九部、有聲片十九部）；長戲曲片（有聲）一部（《斬經堂》）；短故事片七部；動畫片四部；紀錄片數十部。聯華出品的每一部影片，製作技術都在當時的水準之上，藝術質量和文化品味具佳，大多能夠領導時代

的潮流，堪稱中國電影史的一個奇蹟。

23.《尋兄詞》：中國電影第一聲歌唱

> 從軍伍，少小離家鄉；
> 念雙親，重返空淒涼。
> 家成灰，親墓生春草，
> 我的妹，流落他方！
>
> 風淒淒，雪花又紛飛；
> 夜色冷，寒鴉覓巢回。
> 歌聲聲，我兄能聽否？
> 莽天涯，無家可歸！
> ⋯⋯

　　在三〇年代初的中國大都市中，到處都會有人在唱這一首名為《尋兄詞》的歌——此歌的歌詞共有四段，上引為一二兩段——這支歌是孫瑜編導的電影《野草閒花》（1930年聯華出品）的插曲，是中國的第一支電影歌曲。

　　《尋兄詞》是由孫瑜作詞、孫成璧（孫瑜的三弟）作曲，由該片的主演阮玲玉和金焰親自演唱，並在上海灌成唱片，影片上映時，由配樂師根據銀幕上唱歌畫面的出現，而用擴音機放出來。《尋兄詞》不僅是中國電影的第一支銀幕歌曲，而且，也是中國電影的第一次成功的有聲試驗。影片一出，立即產生巨大的轟動，《尋兄詞》也立即開始流行。

　　《野草閒花》被配上了音樂和歌曲，但仍沒有對話和其他音響，當時的人給它取了一個奇怪的稱呼，叫做「無聲對白配音歌唱影片」，算是無聲電影與有聲電影之間的一種「異體」。作為中國電影的第一聲歌唱，《尋兄詞》及其影片《野草閒花》就足以被載入電影

史冊；而實際上，這部影片的價值和意義，卻不僅僅是因為它第一次唱出一支動聽的電影歌曲。

這部影片的劇本，是孫瑜於一九二九年為當時的民新公司創作的，寫一個富家青年音樂家黃雲（金焰飾）愛上了一個被人從淮北災區撿來並養大的賣花少女麗蓮（阮玲玉飾），他發現她非常有歌唱天賦，決意將她培養成歌唱家，後來，兩人成功登臺演出歌劇《萬里尋兄》——《尋兄詞》就是在這一戲中，戲裏由男女對唱的。

但兩人的戀愛遭到了黃家長輩的強烈反對，覺得賣花、唱歌的麗蓮只不過是「野草閒花」，娶之有辱門楣。百般阻擾，黃雲不為所動；但黃雲的父親找到了麗蓮，勸她應該「為黃雲的前途著想」，迫使麗蓮下決心離開，以至引起黃雲的誤會。幸而最後黃雲發現真相，再一次走出家門，決意與麗蓮生活在一起。

據作者孫瑜透露，該片是受到小仲馬的名劇《茶花女》及美國影片《七重天》的影響而創作的⑤，但它顯然不是對這兩部作品的簡單模仿。與之明顯不同的是，影片《野草閒花》完全是一個中國故事，有明確的中國社會現實針對性；更重要的是，影片沒有採用《茶花女》式的悲劇結局，而是讓男女主角反抗到底，勇敢地追求自己的愛情與人生目標，表現出孫瑜一貫的不與現實妥協的積極浪漫精神，從而與三〇年代的時代潮流相合，引發廣大青年觀眾的強烈共鳴。

在藝術形式的創作上，該片電影鏡頭運用靈活，畫面美麗、生動而有深意，鏡頭畫面的組接具有豐富的想像力。如將俯攝的上海南京路的繁華景象與賣花孤女麗蓮的孤單無依的近景鏡頭疊印在一起，造成了巨大的視覺衝擊力；又如在遊樂場「大飛輪」的畫面之後，以同樣的景別化入貧病交加的婦女手搖的紡紗竹輪，對比鮮明，寓意深刻，為觀眾提供了十分新鮮的視覺經驗。雖然讓貧窮的賣花女穿上摩登的跳舞絲襪、吃著時興的留蘭香糖，多少有些「不切實際」，以至於當時就有人說，該片是「象牙塔中」的「紫羅蘭」⑥；但孫瑜的浪漫和詩情，從未真正背離過苦難的人間。

影片男女主角金焰、阮玲玉的成功表演，清新淡雅、真摯動人、

Film
retrospect
of a
Century

百年電影 閃回

085

健康鮮活，讓人耳目一新，無疑也是這部影片受到觀眾歡迎的一個重要原因。嚴格地說起來，這部影片是三〇年代最受歡迎的，有「電影皇帝」桂冠的男演員金焰的真正的成名之作（之前他只演過孫瑜導演的《風流劍客》一片，尚未真正被人注意和認同）；同時，這也是金焰和阮玲玉這一對中國影壇的「金童玉女」第一次在電影中聯袂主演，從此開始他們的黃金組合，在後來的《戀愛與義務》、《桃花泣血記》、《一剪梅》等一系列影片中演出，一同走向他們的演藝生涯的最高峰，也一同為中國電影的黃金時代作出卓越的貢獻。

《野草閒花》實際上也是孫瑜為聯華公司編導的第一部影片（聯華第一片《故都春夢》是由朱石麟、羅明佑聯合編劇，卜萬蒼、孫瑜聯合導演的），應該算是導演孫瑜真正的成名之作。此片以既面對現實生活的苦難，又保持飽滿的理想精神，在看似老套的戀愛故事中，表現新時代進步的意識形態，實為孫瑜這位「銀幕詩人」的健康、積極、樂觀、向上的電影創作風格的第一部。

《野草閒花》還不僅是孫瑜個人電影風格及大導演名聲的奠基之作，與《故都春夢》一樣，這部影片也是聯華公司的獻禮之作、奠基之作。不同的是，《故都春夢》還是以華北公司與民新公司合作的形式投拍的，那時聯華公司尚未正式成立；而《野草閒花》則是聯華公司的第一次出品。

該片不僅使得新成立的聯華公司聲譽雀起，同時，也改變了當時中國電影的創作路線，「從思想內容說，《野草閒花》可以說是反映在初期愛情篇中之『五四』精神的復甦」[7]。從而為聯華公司的「提倡藝術、宣揚文化、啟發民智、挽救國片」的創作方針，也為三〇年代中國影壇繁榮之春的報春之花。

24.《歌女紅牡丹》：它真說話了！

一九三一年三月十五日，是中國電影史上的又一個值得紀念的

日子。這一天，明星公司出品的中國第一部有聲影片《歌女紅牡丹》（洪深編劇，張石川導演，胡蝶、王獻齋主演）在上海新光大戲院首次公映——中國的電影也終於開始了自己的有聲片時代！

早期的電影，以「偉大的啞巴」著稱於世。世界電影史上的一個重要的劃時代事件，是一九二七年，美國的第一部有聲片《爵士歌王》問世，電影從此進入有聲時代。幾年之內，美國的有聲電影技術不斷發展，很快就有徹底取代無聲電影之勢。有聲電影誕生不久，就傳到了中國，開始是小規模的放映，一九二九年後，上海就開始了大規模的有聲電影放映。

當時的中國電影人，曾對有聲電影的前景展開了一場大討論。其實誰都明白，有聲電影的普及是勢不可擋。只因中國的技術條件較差，更主要的，當然還是經濟條件跟不上，有聲電影在中國命定要經歷一番坎坷。

在中國人自己的有聲電影誕生之前，曾有過這樣一段趣事：有一家電影院想出一個「絕妙」的點子，宣稱上映國產有聲片。一時觀眾雲集該院，看完後也交口稱讚，說影片「發音清晰，毫無雜音」，幾乎轟動起來。但不久即露出馬腳，原來這家電影院上映的所謂「有聲片」，只不過是電影院的老闆專門雇人在影片放映時，在銀幕後現場說話、大演雙簧戲！

而這一次，在影片《歌女紅牡丹》中，當紅影星胡蝶真的開口說話了。雖然，由於技術及經濟的原因，《歌女紅牡丹》並沒有採用當時最先進的片上發音的方法製作有聲電影，而只是採用蠟盤發音的方法錄製了十八張蠟盤與電影畫面同步放映；因而影片的聲音質量並不十分理想，錄音效果不好；與此同時，由於影片的編導都缺乏有聲片的經驗，還是用無聲片的技巧拍片，結果影片只有對話說白，卻沒有其他的音響效果。

主演胡蝶回憶說：「電影先按默片拍好，然後全體演員背熟臺詞，再到百代唱片公司將臺詞錄到蠟盤上。」放片呢，也非常有意思，甚至哭笑不得：「一面在銀幕上放影片，一面在放映間裝留聲機

放蠟唱片，通過銀幕後的擴音機播出。這個方法，實在是很原始的，順利時還可以，聲音十分清晰，但遇到影片斷片、跳片時就苦了。觀眾只見電影上張嘴的是男演員，而出來的聲音卻是女聲，牛頭不對馬嘴，或是各說各的，形同演雙簧。觀眾哄堂大笑，工作人員卻啼笑皆非，非得等放完一部另換一部時，口形和說話的聲音才能完全對上。⑧」

《歌女紅牡丹》劇情是一個藝名紅牡丹的歌女（胡蝶飾），嫁了一個無賴丈夫（王獻齋飾），丈夫揮霍無度，妻子忍氣吞聲；到紅牡丹淪為三四等配角、生活潦倒不堪時，丈夫仍然不斷虐待妻子，而妻子仍舊委曲求全。最後，丈夫賣掉親生女兒又失手殺人被捕入獄，妻子還到獄中探望並託人營救。

影片的最後，有一個一直追求紅牡丹並多次幫助過她的人，對紅牡丹的行為作出解釋說：「真是拿她沒有辦法，只怪她沒有受過教育，老戲唱得太多了。」編劇的原意，是要揭露封建舊禮教對婦女心靈的毒害和摧殘，而在許多觀眾眼中，「歌女紅牡丹」則是美好人格的化身，她的故事催人淚下。

在影片的編、導、攝、演等方面，《歌女紅牡丹》並無多少新意和創建，但這畢竟是中國的第一部有聲電影，是當紅大明星胡蝶第一次在銀幕上開口說話，且電影中還穿插了《穆柯寨》、《四郎探母》、《玉堂春》、《拿高登》等京劇片段，觀眾也以為是胡蝶親口所唱，實際上只是放京劇名家的唱片錄音而已，於是影片大紅特紅，連映一個月以上，觀眾興奮不已。

明星公司號稱此片耗資十二萬元、費時六個月、試驗五次才獲得成功，因而開出超過無聲片十倍以上的一萬四千元的底價，對影片的海外放映權進行競賣，沒想到，最後上海遠東公司代表菲律賓片商竟以一萬八千元的價格，競買了這個地區的上映版權（當時無聲片的市價是一千多元，最高也不過二千元），青年公司也以一萬六千元的價格承購了荷屬東印度（現在的印度尼西亞全境）地區的放映版權。此事更進一步造成了《歌女紅牡丹》的轟動效應。

《歌女紅牡丹》大紅大紫，惹得不少影片公司老闆眼紅。幾乎在《歌女紅牡丹》上映的同時，大華電影片社和暨南公司兩家決定合股攝製更先進的片上發音有聲影片，號稱成立「華光片上有聲電影公司」，投拍《雨過天青》和《歌唱春色》兩片，請了美國攝影師K・亨利，租用日本發聲映畫公司的有聲攝影設備，並在日本拍攝完成。於一九三一年六月二十一日在上海新光大戲院試映，七月一日正式公映。

在《雨過天青》試映之時，明星公司曾攻擊華光片上有聲公司的老闆顧無為，指出這部影片是日本公司代辦的，不能算是中國出品。恰好在當時，中國人民反日情緒高漲，《雨過天青》慘遭打擊。

限於技術與經濟力量，雖從一九三一年起就有了有聲片的拍攝，且零星不斷（天一公司後來居上），但中國電影的主流，依然還是以無聲片為主，一直延續到一九三五年以後，有聲片才最後壓倒無聲片，並最終取而代之。一方面，中國的有聲電影比西方電影大國落後了數年；而另一方面，在西方大國不拍無聲片的時候，中國的無聲電影卻在一九三一至一九三五年的幾年中走向最高峰，取得了驚人的藝術成就。這只能說是塞翁失馬、焉知非福了。

25.《啼笑姻緣》啼笑皆非

《歌女紅牡丹》的轟動，引發了有聲片的熱潮，也增加了明星公司的壓力。張石川要當中國電影界的老大，想繼續獨領有聲片的風騷，知道靠中國人的土發明不大管用，就派洪深到美國去購買有聲片的錄音、攝影器材，同時聘請美國有聲片攝影及錄音專家，一下子花掉明星公司數萬美金，使公司財政元氣大傷。當然，羊毛出在羊身上，明星公司必須在電影上將老本賺回來。

其時，著名小說家張恨水的長篇小說《啼笑姻緣》正在報上連載，張石川以為抓到了救命稻草，將張恨水專門從北平請到上海，又

特約嚴獨鶴作爲電影劇本的執筆人，決定將這部暢銷書搬上銀幕。

張石川的如意算盤是：將小說改爲六集影片，可以減少每集的投入而增加產出；將無聲片改爲局部有聲以增加號召力；還將每集的最後一本拍成有色片（只有單色沒有五彩）。如此有「聲」有「色」，再加上小說有「名」，故事有「情」，豈不可以萬事如意，大賺一筆？

沒想到卻出了問題。明星公司攻擊過大華電影片社的有聲影片《雨過天青》，說它是與日本人合作製成的，不能算是中國影片，致使上海觀眾抵制該片，大華的老闆顧無爲對此一直懷恨在心。此人依附黃金榮，在上海有大華電影片社和上海齊天舞臺，在南京還有大世界遊樂場，來往寧滬之間，是一個非同小可的人物。既知明星公司要拍攝《啼笑姻緣》，顧無爲就搶先一步，先在南京「大世界」排成舞臺劇，跟著又要把它拍成電影，從而與明星公司公開打對台。

明星公司既有小說原作的版權在手，且早已請了張恨水本人，見大華如此無禮，就由周劍雲出面，將大華告上法庭。沒料到大華本領「通天」，居然在內政部長趙戴文手中先期取得許可執照，而且拍攝速度一點也不比明星公司慢。明星公司見勢不對，趕快聘請當年上海七個第一流的大律師，如江一平、陳廷銳、李祖虞、葉少英等，加上明星公司的兩位常年法律顧問顧肯夫、鳳昔醉，造成九大律師爲明星公司與顧無爲的大華公司打官司的驚人聲勢。

可是，顧無爲及其背後的黃金榮的勢力也非同小可，法庭上一時難以解決。而拖的時間越久，對明星公司就越不利。因爲明星公司爲此片投入了極大的財力物力，幾乎是竭盡全力押上這一寶，豈容中途閃失？此事不但要解決，而且還必須速戰速決。

張石川見顧無爲有黃金榮撐腰，致使官司不易了結，就通過人介紹，找到上海灘的另一位江湖霸主杜月笙，明星公司的幾位老闆張石川、鄭正秋、周劍雲等，一同拜在他的門下。杜月笙既收了這幾位大名鼎鼎的「弟子」，《啼笑姻緣》的事當然也就變成了他的事，明星公司額外送上十萬元到杜公館，一切請杜月笙作主解決。由他出面請

黃金榮及上海灘上的各路名人，從中說和，包賠大華的「損失」，官司才算「庭外了結」。

明星公司的老闆們以爲可以鬆一口氣，從此財源滾滾，誰料解決了「人算」，還要面對「天算」。當時正逢「九一八」、「一二八」，中國百姓愛國之情高漲，向電影界發出嚴肅呼籲，要電影人猛醒救國，拍攝抗日影片，因而對《啼笑姻緣》這類才子佳人、纏綿哀怨的故事格外的反感，不少人抵制這部號稱「東方戲劇『文藝』的美麗的花朵」！《啼笑姻緣》票房慘澹。明星公司可說是「周郎妙計安天下，賠了夫人又折兵」。

張石川借國人對日本人的反感，挑起了對《雨過天青》的抵制浪潮，沒想到這會兒輪到自己的影片及公司遭到「報應」，《啼笑姻緣》一片的拍攝費、訴訟費、人情費、宣傳費堆積如山，結果卻是回收寥寥，對財政困難的明星公司而言，正是不折不扣的雪上加霜。《啼笑姻緣》的結果是啼笑皆非，甚至是有「啼」而無「笑」。

更令明星老闆有啼無笑的是：「從此，也對杜月笙開了大門，『明星』聘他做了名譽董事，三位老闆執弟子禮，一年到頭送不完的孝敬。這一年，杜月笙修祠堂，大肆招搖，『明星』曲意奉承，利用電影公司的條件，由石川替他拍了一部修祠堂的紀錄片，親手印好拷貝，送到杜公館去。以後若干年，他家一有婚喪之事，『明星』就要跑前跑後去拍紀錄片，儼然形成『制度』了。⑨」

許多人對明星公司的這一遭遇抱著幸災樂禍的態度，張石川本人對此也是痛悔交加，甚至有些電影史家也對張石川的這段想拍商業片賺大錢，卻反而栽跟斗的經歷大加冷嘲熱諷。但這事卻遠不是過去所想像的那樣簡單，張石川及明星公司拍攝《啼笑姻緣》固然有其決策上的失誤，即沒有預見到當時的大形勢對電影市場的影響，但他們拍商業電影的想法本身卻沒有什麼大錯；而改編暢銷小說的商業片製作方針，更是具有生意眼。

更重要的是，他們的操作無懈可擊：規規矩矩地向小說原作者購買改編權，對別人的侵權行爲提出法律訴訟，想一切依法辦事。這在

中國電影史上是第一例，對電影的商業規範的遵守和執行，乃至對中國的現代商業的規範化，都具有重要的典範意義。

問題是，落後的中國傳統社會體制嚴重干擾了正常的現代化商業的依法運作：一是權大於法；二是有法不依；三是枉法者眾。內政部給侵權者發下執照在先，法庭遲遲不能斷案在後，迫使張石川及鄭正秋、周劍雲等人不得不拜在杜月笙門下，法外求情，才使此事終於得到真正的解決。這種無法可依或有法不行的「中國特色」，才是真正令人感到可悲可恨處。

張石川等人在外國租界內營業，一向不與外界「江湖勢力」打交道，但一旦事關租界之外，尤其是事關南京「中央」部門所在，「九大律師打官司」也不過僅僅只能「造勢」而已，反迫使明星老闆不得不請出杜月笙這種黑道江湖菩薩，而這種人還真的「管用」，叫人該做何感想才是？

26.胡蝶成為電影皇后

三○年代初，中國電影開始走向又一個全盛期。各種電影報刊應運而生，有關電影的各種活動也就多了起來。選舉最佳電影明星，自然是最吸引人的一項活動。其中最轟動的，就是《電聲日報》一九三二至一九三三年間舉行的「電影明星影片空前大選舉」和一九三三年《明星日報》舉行的「影后大選舉」。

《電聲日報》的大選舉確實是一次空前的大選舉，共選出中國十大電影明星、外國十大電影明星、外國十佳影片。其中中國十大明星的選舉結果，以得票的多少依次為：一、胡蝶（得票13582張）；二、阮玲玉（得票13490張）；三、金焰（得票13157張）；四、陳燕燕（得票12547張）；五、王人美（得票12050張）；六、高佔非（得票11946張）；七、黎灼灼（得票11875張）；八、陳玉梅（得票11427張）；九、鄭君里（得票10963張）；十、黎莉莉（得票9960張）。除

正式當選的十大明星外，還有五位候補者，分別爲：龔稼農、談瑛、殷明珠、鄭小秋、林楚楚。

《電聲日報》的這次十大電影明星選舉，應該說，基本上反映出這些電影明星在觀眾中的知名度和在他們心中的地位。男女混選，應該說也比較公平，也使得進入前十名者更爲不易。

一九三三年一月一日，是《明星日報》的創刊之日。從這一天起，《明星日報》就發起了專門評選最佳女演員，即所謂電影皇后的活動，旨在「鼓勵諸女明星之進取心，促成電影之發展」。原定選舉時間爲一個月，後因天氣冷、參加者不多等原因，決定將選舉時間延續到二月二十八日晚十時止。

說是中國電影皇后的選舉，在某種程度上，也可以說是明星、聯華、天一這三大電影公司之間的一種競爭，其間明星公司的胡蝶、聯華公司的阮玲玉、天一公司的陳玉梅三位女明星的得票，曾一度非常接近。直到最後，終於有了很大的差距：第一名胡蝶，得二一三三四票；第二名陳玉梅，得一○○二八票；第三名阮玲玉，得七二九○票。

《明星日報》原準備專門舉行一次盛大的「電影皇后加冕典禮」，但胡蝶本人再三推辭，才決定將此慶祝活動推遲到三月二十八日，與「航空救國遊藝茶舞大會」一同舉行。胡蝶到會，接受了《電影皇后證書》，並在會上演唱了此次大會的主題歌《最後一聲》：

「親愛的先生，感謝你的殷勤，恕我心不寧、神不靜，這是我最後一聲。你對著這綠酒紅燈，可想到東北怨鬼悲鳴？莫待明朝國破恨永存，今宵紅樓夢未驚！看四海沸騰，準備著衝鋒陷敵陣，我再不能和你婆娑舞沉淪，再會吧，我的先生！我們得要戰爭，戰爭裏解放我們，拚得鮮血染遍大地，爲著民族爭最後光明！」——詩人安娥的歌詞和影星胡蝶的演唱，感動了所有到場的人們。

胡蝶當選影后，看來是眾望所歸。在中國十大明星評選中，她能超越所有男女明星而獨佔鰲頭，而在專門的影后評選中又一馬當先，應非易事，更非偶然。雖然只以一兩萬張選票當選第一女明星和電影

皇后，擁躉不算太多；考慮到當時上海的電影觀眾人數以及報紙的發行量，且事屬空前未有，已經是大不容易了。

胡蝶原名胡瑞華，祖籍廣東鶴山，生於上海，父親是京奉鐵路總稽查，自幼隨父遷居天津、營口、北京、廣東等地，後又回到上海。十六歲時（1924年），以胡蝶之名考入中華電影學校第一期，結業後即參加無聲片《戰功》的演出，後相繼在友聯、天一等影片公司主演《秋扇怨》（1925年）、《夫妻之秘密》、《電影女明星》、《梁祝痛史》、《義妖白蛇傳》（第一二集）、《珍珠塔》（1926年）等二十餘部古裝影片。

一九二八年入明星影片公司，因主演《白雲塔》、《血淚黃花》（1928年）、《火燒紅蓮寺》（第三至第十八集，1928～1931年）等影片而名聲大噪。

一九三一年又主演了中國第一部有聲影片《歌女紅牡丹》，不僅是明星影片公司的頭號影星，也是中國電影界最具票房號召力的第一紅星。許多很一般的影片因胡蝶加盟主演而能賣座，如《紅淚影》（1931年）、《落霞孤鶩》、《自由之愛》、《啼笑姻緣》（一至六集，1932年）等。

一九三三年主演左翼電影《狂流》、《脂粉市場》、《鹽潮》等，讓人耳目一新。同年主演鄭正秋導演的《姊妹花》一片，創造中國影片連映六十餘日的最佳賣座紀錄。胡蝶在片中一人兼飾一對性格迥然不同的姊妹花，成為她電影表演的經典之一。胡蝶的聲譽業已達到最高峰，當選影后，應屬意料之中。

胡蝶與阮玲玉自一九二八年在明星影片公司合演《白雲塔》，當時胡蝶之名遠遠高於阮玲玉。後阮玲玉轉至聯華公司，表演才華得到充分發揮，開始大放光芒。因聯華的影片氣象全新，在當時的知識份子群中號召力驚人，阮玲玉在許多觀眾的心目中，成為真正的影壇巨星。

但在一九三三年的兩次最佳電影明星的選舉中，阮玲玉都屈居胡蝶之後，當時即有不少人為阮玲玉叫屈呼冤，以為阮玲玉才是中國真

正的頭號影星，而胡蝶只不過是靠自己一張「漂亮的臉蛋」而已。

胡蝶確實演過不少很平庸的影片，且在不少的影片中也確實表演平庸，加之胡蝶飾演的角色多屬大方正派一類，戲路不寬，容易給人留下「不會表演」的印象。但這其實多半並非胡蝶之過，而是她做了商業電影及其賣座影星制度的犧牲品。《姊妹花》一片中不同性格的成功表演，當爲胡蝶表演才能最好的證據。

胡蝶當選最佳影星並登上影后的寶座，原因之一，是她所演出的影片大多非常賣座，因而在一般的市民觀眾中印象極深（**熱心投票的多為市民觀眾**），不可磨滅亦不可替代；其二是，胡蝶不但光彩照人，而且飾演的角色多爲良家女子或品行端莊者，堪稱觀眾的銀幕偶像；三是，胡蝶不但在銀幕上是觀眾的偶像，在銀幕之下也極有人緣。張石川的夫人何秀君回憶說：

「胡蝶，人極漂亮，上銀幕是美人，不上銀幕也是美人，論演技，她不如阮玲玉樸實、深刻和富於內心表情，但扮演佳人才子離合悲歡的故事，卻自有一股楚楚動人的勁兒……胡蝶的脾氣恰和阮玲玉相反，她柔順、和藹，拍起戲來很用心，而且聽導演的話。後來，成了鼎鼎大名的『電影皇后』，也從不搭架子。石川和胡蝶合作達十年之久。在那時，電影界的導演和演員從沒有這樣長久和諧工作過的。⑩」

由此可見，胡蝶當選電影皇后並非幸致。用今天的話說，是屬「德藝雙馨」一類。銀幕上下，阮玲玉都屬另類，兩次都僅屈居胡蝶一人之後，足以證明她有卓越的表演才華。然而「人言可畏」，對阮玲玉是如此，對胡蝶其實也是如此，這正是電影及社會歷史中留待後人思考和研究的課題。

27.金焰：不願加冕的「影帝」

在《電聲日報》的十大中國電影明星選舉中，聯華公司的當紅小

生，年僅二十二歲的金焰以一三一五七票榮獲第三名。雖然排名在胡蝶、阮玲玉之後，但在男影星中卻是遙遙領先、高居榜首。金焰無疑是當時觀眾公認的最佳男演員，按通俗的說法，這就是「電影皇帝」了。一個剛剛走上影壇、兩年多以前還是默默無聞的年輕人，如此迅速地登上「影帝」的寶座，可以算是影壇的一個奇蹟。

然而，更令人驚訝的，卻是這位「影帝」始終拒絕「加冕」：「聰明的金焰，到底不樂意接收這封建的頭銜」⑪。他的前妻、著名影星王人美的回憶，也證實了這一點：

「有一次，有個青年學生要他簽名，喊他『陛下』，他聽了起初一愣，隨即臉色都變了，轉身不睬那個學生，自顧自地走了。日常生活中，他的親戚朋友戲稱他『電影皇帝』或『大明星』，他都很惱火，要求大家叫他的名字，結果是，儘管他只二十出頭，大家都叫他老金。⑫」

金焰確實是三〇年代的中國電影明星中最耀眼的一顆。自從他在聯華公司的《野草閒花》（1930）、《戀愛與義務》、《一剪梅》、《桃花泣血記》、《銀漢雙星》（1931）、《野玫瑰》、《人道》、《海外鵑魂》、《共赴國難》、《續故都春夢》（1932）等影片中出演主角，在所有的男演員中，人氣之旺，一時無兩。

後在《三個摩登女性》、《城市之夜》、《母性之光》（1933）、《黃金時代》、《大路》（1934）、《新桃花扇》（1935）及新華公司的《浪淘沙》、《壯志凌雲》、《到自然去》（1936）等影片的演出中，更以自己真摯多情而又樸實清新的表演風格，獲得觀眾的熱情崇拜，如日中天。

當年的評論家這樣描述金焰：「他在《戀愛與義務》中是一個熱情的學生，他在《城市之夜》中是一個改良主義的少爺，他在《母性之光》中是一個革命的逃亡者，他在《大路》中是一個工人，他在《桃花扇》中是一個覺悟的新聞記者，他在《浪淘沙》中是一個罪犯，他扮演著各色各樣不同的人，但是你在這許多不同身份的劇中人中間，你可以綜合的鑄成一個共同的性格，這也便是金焰的性格，雖

則各個劇中人都保留著各個不同的細微的差別」;「假使你不妨給金焰畫一個輪廓,那麼;高大的身材,相當強壯的體格,善良的心地,率直的脾氣,相當機警的智慧,不十分敏捷的動作,滯鈍的顏面,爆發不快的情感,在憤怒中能夠鎮靜,在情感中能夠理智……這一切構成中華民族典型的代表,同時再加上渾厚、質樸、滯重、憂鬱、剛毅、誠懇等朝鮮民族的特性,混合的組合成金焰所表現的Type。⑬」

這位在中國成名的大影星,原本是朝鮮人,一九一○年生於韓國漢城。因其父親因從事韓國獨立解放運動,而不能在自己的祖國居住,帶領全家逃到中國東北,後全家改入中國籍。金焰九歲時父親去世,家庭陷入困頓,從十三歲起,他就隻身離家到上海投親,後又到山東、天津等地漂泊,半工半讀讀到南開學校。

十八歲時,金焰迷上了電影,於是想到上海電影界謀一職業。先在民新公司當了半年的練習生,後到田漢的南國社中扮演一些臨時性角色,在此期間,飽受失業之苦,時常困窘不堪。直到一九二九年,在孫瑜導演的《風流劍客》中出演主角,尤其是在次年聯華公司成立後,在孫瑜導演的《野草閒花》中,開始與著名影星阮玲玉搭檔演戲,金焰才算正式走上電影之路。金焰和阮玲玉在聯華公司一系列新片的演出中,氣象一新,令人刮目相看。

早在一九三一年,即金焰與阮玲玉剛剛組成黃金搭檔僅僅一年,就有人寫文章對他們大加稱讚:「金焰和阮玲玉,在今日中國的諸明星中,可以說是紅極一時了。其實,他倆那種忠於藝術的態度,卻正亦夠使他倆應有這樣的聲響」;「總之,中國電影的前途,雖不能由一二明星的創造,但卻能以一二明星的成功,而更顯生機。中國影壇需要阮玲玉與金焰。⑭」

在進步的時代潮流影響之下,金焰何止是會拒絕接受電影皇帝這一「封建頭銜」?他還曾發表公開信,提出演員要為大眾效力,不做資產階級姨太太們的玩偶。進而還兩次掩護田漢,躲避追捕。所以在當年以搗毀藝華影業公司而聞名的「上海電影界剷共同志會」的警告信中,演員金焰的大名也赫然在列:「對於田漢(陳瑜)、沈端先

（即蔡叔聲、丁謙平）、卜萬蒼、胡萍、金焰等所導演、所編劇、所主演之各項鼓吹階級鬥爭、貧富對立的反動電影一律不許放映，否則必以暴力手段對付，如藝華公司一樣，決不寬假……」

　　榮獲電影皇帝稱號，是金焰的一種光榮；而拒絕加冕，則無疑是金焰更大的光榮。在銀幕上與銀幕下，金焰都稱得上是三〇年代的一種象徵。

28.一九三三年的「狂流」

　　無論是胡蝶榮獲影后稱號，還是影帝金焰拒絕加冕，都不過是中國影壇的一朵花絮。一九三三年，中國影壇的真正大事，是在這一年的二月，由鄭正秋、孫瑜、洪深、田漢、夏衍等人發起組織的中國電影文化協會宣告成立。該協會提出了「建設新的銀色世界」、「和整個社會文化運動協力前進」等號召，標誌著「新興電影運動」的全面展開。

　　一九三三年，中國影壇出現了《三個摩登女性》（田漢編劇，卜萬蒼導演）、《狂流》（夏衍編劇，程步高導演）、《城市之夜》（賀孟斧、馮子墀編劇，費穆導演）、《都會的早晨》（蔡楚生編導）、《脂粉市場》（夏衍編劇，張石川導演）、《母性之光》（田漢編劇，卜萬蒼導演）、《壓迫》（夏衍編劇，程步高導演）、《掙扎》（于定勛編劇，裘芑香導演）、《春蠶》（夏衍編劇，程步高導演）、《小玩意》（孫瑜編導）、《鐵板紅淚錄》（陽翰笙編劇，洪深導演）、《香草美人》（馬文源、洪深編劇，陳鏗然導演）、《惡鄰》（李法西編劇，任彭年導演）等一大批優秀影片。「新興電影運動」創作成果豐碩，中國觀眾對國產影片的興趣倍增，觀看國產影片的熱情超過了觀看進口影片，因而這一年被稱為「中國電影年」。

　　一九三一年東北的「九一八」事變和一九三二年上海的「一二八」事變，大大激起了中國人民反帝抗日、救亡圖存的憤慨和決心，從而在一定的程度上，改變了中國電影的創作方向和歷史進

程。新興電影運動的展開，夏衍、陽翰笙、鄭伯奇、王塵無、沈西苓等一大批中國共產黨人進入電影界，左翼電影運動隨即蓬勃發展，都是在這一背景下才可能出現的。

《狂流》是最早、最有影響力和衝擊力的一部左翼電影作品。當時的評論認爲：「一向，在國產片當中，我們是找不出社會意義和時代意識的，而《狂流》是我們電影界有史以來第一張抓取了現實的題材，以正確的描寫和前進的意識來製作的影片。⑮」

影片是以一九三一年長江流域發生的空前大水災——十六省慘遭波及，災民達七千萬之眾——爲背景，帶有明顯的寫實特徵和階級鬥爭思想煽動性：描寫離大都市武漢百餘里的傅莊首富傅柏仁（譚志遠飾）爲交接權貴，將其女兒秀娟（胡蝶飾）從其相愛的小學教師劉鐵生（龔稼農飾）身邊拉走，許配給縣長的兒子李和卿（王獻齋飾）。

連日大雨，水患在即，傅柏仁收刮了團防捐和築堤捐，卻不用於修建防洪工事，反而在劉鐵生帶領全鄉農民抗洪救災之際，舉家搬到漢口避難，同時在漢口打起救災的幌子，向社會騙取鉅款、中飽私囊。不久，漢口也被水淹，傅柏仁一家隨縣長的兒子竟然雇用小汽輪在水上觀景！其後搬回災情有所好轉的傅莊，堤防再度告急時，劉鐵生帶著鄉民搬用傅柏仁用賑濟款購買的木材用於抗洪，傅柏仁指揮縣警和工役阻撓，最後大堤決口，傅柏仁終於在洪水狂流中遭受滅頂之災。

《狂流》採用了大量的一九三一年水災紀錄片素材，以真實的電影畫面讓人觸目驚心；還在電影中第一次直接描寫了中國農村中由於階級壓迫所造成的苦難深重的社會現實，寫天災更寫人禍。再加上電影的富於視覺衝擊力的蒙太奇手法和尖銳的戲劇性衝突形式，給整個的影壇帶來了極大的震撼，從而被譽爲「中國電影新的路線的開始」⑯。

緊接著，程步高又導演了同爲夏衍編劇，根據新文學主將茅盾先生的同名小說改編的影片《春蠶》。這是中國五四新文學作家作品第一次被搬上銀幕，也標誌著中國電影開始與中國新文化運動真正合

流。

「《春蠶》，在中國電影事業的進展中之突破了一個記錄，而獲得了偉大的可驚喜的成功，是不須歌頌不須誇張的事實。第一，它是一切都抓住了現實的；第二，它是一切都表示出凝集著的力量；第三，它是坦然地暴露的；第四，它是深刻地教育的……由文學上的成功作到銀幕上的成功作，我敢用最高級的評價斷言，這《春蠶》是一個自有中國電影以來的最有意義的貢獻。」（蘇鳳：《〈春蠶〉評》）導演程步高的名字，也因此被載入中國電影史冊。

人的一生有很多的機遇，命運有時候是很奇怪的。誰也沒想到，中國電影史的左翼浪潮，會從明星公司開始；更難以想到的是，會從程步高導演的影片拉開帷幕，並顯示出令人耳目一新的創作實績，由此樹立新的現實主義的創作典範。

需要說明的一點是，以往的電影史書，毫不猶豫地把影片《狂流》的功勞大都記在「編劇」夏衍的頭上，因為它是左翼電影的重要領導人。但夏衍先生本人在將近半個世紀以後的《懶尋舊夢錄》一書中，仍實事求是地肯定了程步高導演的不朽功績——影片《狂流》的策劃、構想，都是先由程步高完成的，且早在影片開拍的一年之前，就有意拍攝了洪水的資料紀錄片，而夏衍等人是在程步高構想的故事基礎上記錄出劇本，並開始參與部分劇本創作工作⑰。

程步高於一九二五年還在上海震旦大學讀書時，就為大陸影片公司導演了《水火鴛鴦》、《沙場淚》兩部影片，一九二八年加入明星公司、當上職業電影導演，並在短短的幾年間單獨或與人合作執導了《離婚》、《爸爸愛媽媽》、《浪漫女子》、《一個紅蛋》、《娼門賢母》、《不幸生為女兒身》、《愛與死》、《可愛的仇敵》等等二十餘部影片。

早在夏衍加入電影界之前，程步高就已經是明星公司的知名導演，只不過，之前沒有一部影片產生過《狂流》、《春蠶》這樣巨大的社會影響。一九三三年，程步高步入他的導演事業的最高峰。沒有一九三三年的「狂流」激盪，就不會有程步高導演生涯最為光輝的一頁。

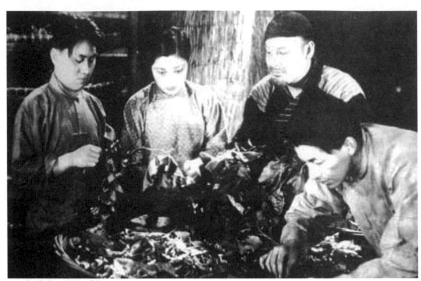

‧春蠶（程步高導）

29. 「藝華事件」震驚影壇

在一九三三年十一月十三日的《大美晚報》，發表了一則使整個影壇震驚的消息：

「昨晨九時許，藝華公司在滬康腦脫路金司徒廟附近新建立攝影場內，忽來行動突兀之青年三人，向該公司門房偽稱訪客，一人正在執筆簽名之際，另一人遂大呼一聲，則預伏於外之暴徒七八人，一律身穿藍布短衫褲，蜂擁奪門衝入，分投各辦公室，肆行搗毀寫字檯玻璃窗以及椅凳各器具，然後又至室外，打毀自備汽車兩輛，曬片機一具，攝影機一具，並散發白紙印刷之小傳單，上書『民眾起來一致剿滅共產黨』，『打倒出賣民眾的共產黨』，『撲滅殺人放火的共產黨』等等字樣，同時又散發一種油印宣言，最後署名為『中國電影界鏟共同志會』。約逾七分鐘時，由一人狂吹警笛一聲，眾暴徒即集合列隊而去。迨該管六區聞警派警士偵緝員等趕至，均已遠揚無蹤。該會且稱昨晨之行動，目的僅在予該公司一警告，如該公司及其他公司

不改變方針，今後當準備更激烈手段應付，聯華、明星、天一等公司，本會亦已有嚴密的調查矣云云……」

這就是中國電影史上著名的「反動派搗毀藝華公司事件」。大文豪魯迅先生將這份紀錄小心地保留在他的《准風月談》一書的「後記」中，並專門為此寫了《中國文壇上的鬼魅》一文，痛斥反動派卑鄙無恥的行徑。

瞭解當時情況的陽翰笙先生後來回憶說：這批打手，當時看來是兩部分人，一部分是國民黨的CC特務，一部分是杜月笙手下的流氓，而幕後策劃者卻是潘公展。因為潘當時既是國民黨「電影檢查委員會」的頭子，又是國民黨CC在文化方面的負責人，文化、電影界很多壞事都是由他暗中指揮的。當時，暴徒們不僅亂打亂砸，而且還火燒了攝影棚，因此，又稱「火燒『藝華』事件」⑱。

這當然是一起有預謀、有組織的事件，也是三○年代的中國影壇上所發生的最醜惡、也最讓人震驚的事件之一。

藝華公司中確實有共產黨員，而且還不止一個，有田漢、陽翰笙、廖沫沙、蘇怡等人。更主要的是，藝華公司成立之後所拍攝的頭四部影片，即《民族生存》（田漢編導）、《肉搏》（田漢編劇、胡塗導演）、《中國海的怒潮》（陽翰笙編劇、岳楓導演）、《烈焰》（田漢編劇、胡銳導演），部部都是傾向進步，宣揚民族抗戰主題的。這些影片既不符合國民黨「攘外必先安內」的「國策」，更不符合其「和平外交」的「方針」，自然就會成為讓人寢食不安的眼中釘、肉中刺，非來一番打、砸、搶，而不能平息心中憤怒。

更何況，當時的電影界，左翼思潮洶湧澎湃，鬥爭氣勢甚囂塵上，大小公司紛紛「左轉」，形成了不可逆轉的時代潮流。而黨國當局幾乎無計可施。出此下流之策，不僅乾脆俐落，而且搗毀藝華公司，還可以起到殺雞嚇猴、殺一儆百的「奇效」呢！

但藝華公司的老闆卻不是共產黨，而是黃金榮的高徒，由販賣鴉片發家的嚴春堂。嚴春堂之所以要創辦電影公司，一說是為了解決他的徒弟彭飛的生活困境——彭飛原是與查瑞龍一起在雜技團專演大

力士的，後進入電影界演武俠片，武俠片沒了生路，彭飛的生計也就有了問題。另有一說，是嚴春堂覺得創辦電影公司既可牟利，更可以借此贏得好名聲，無論如何，一個電影的「製片人」總要比「煙土大王」的名聲好得多。

嚴春堂投資創建藝華影片公司，請大名鼎鼎的田漢、陽翰笙等人主其事，成立編劇委員會，於一九三二年十月開始拍片。一開始只不過是三間小屋、一片空坪，既無攝影棚，器材也十分簡陋。但《民族生存》及《肉搏》兩片居然大受歡迎，藝華公司也名聲鵲起。

到一九三三年夏天，嚴春堂才真正下定決心，要在電影界大幹一場，於是才在康腦脫路金司徒廟蓋起了正式的攝影棚，九月份開始改組藝華影片公司，大勢招兵買馬，正式成立起藝華影業有限公司，想與聯華、明星等大公司相抗衡。

沒想到，正式的藝華公司改組還不到兩個月，就出現了本文開頭的那一幕。

隨著藝華公司事件的發生，已被曝光的田漢、陽翰笙、廖沫沙等人，不得不主動離開藝華公司。但嚴春堂卻不想與他們斷絕聯繫，一方面，是正在拍攝過程中的《逃亡》、《生之哀歌》、《黃金時代》等幾部影片離不開田漢等人的支持，另一方面，則是嚴春堂將田漢等人看成了自己的朋友。他說：「現在國民黨壓迫我們，打我們，我和田漢和陽先生還是好朋友。⑲」

嚴春堂暗中租了一間小屋，作為留在藝華公司的創作人員與田漢等人接頭的秘密場所，直至幾部影片拍攝完成。

由於藝華公司的老闆嚴春堂有黑社會的背景，有人懷疑此次「藝華事件」純係流氓所為，而非政府暗中策劃。但《大美晚報》一九三三年十一月十六日的一則消息，卻對此次事件做了更進一步的「說明」。該消息題為《影界剷共會警戒電影院拒演田漢等之影片》，其文寫道：

「自從藝華公司被擊以後，上海電影界突然有了一番新的波動，從製片商已經牽涉到電影院。昨日本埠大小電影院同時接到署名上海

電影界剿共同志會之警告函件，請各院拒演田漢等編織導演主演之劇本，其原文云：敝會基於愛護民族國家心切，並不忍電影界為共產黨所利用，因有警告赤色電影大本營——藝華影片公司之行動，查貴院平日對電影業素所熱心，為特嚴重警告，其對於田漢（陳瑜）、沈端先（即蔡叔聲、丁謙之⑳）、卜萬蒼、胡萍、金焰所導演，所編制，所主演之各項鼓吹階級鬥爭、貧富對立的反動電影，一律不予放映，否則必以暴力手段對付，如藝華公司一樣，決不寬假，此告。上海電影界剿共同志會。十一（月）、十三（日）。」

此次事件，是中國電影史上的打、砸、搶的先河。更令人悲哀的是：嚴春堂想從「黑道」轉向「白道」，正正經經地興辦電影公司，並順應時代的潮流，拍攝宣揚抗戰鬥爭的影片；而白道政府卻居然反其道而行之，以「黑道」的手段對待新興的藝華公司！可以想見，那是怎樣的一個黑白顛倒的世界，叫人怎樣去區分哪是黑道、哪是白道呢？

30.創紀錄的《漁光曲》

儘管有「藝華事件」及其「剿共同志會」的威脅，儘管南京政府及上海租界當局都加緊了電影審查力度，但新興電影運動及其左翼思潮都沒有停息。

一九三四年，進步的電影藝術家們又為中國影壇奉獻出許多佳作：如《姊妹花》（鄭正秋編導）、《中國海的怒潮》（陽翰笙編劇，岳楓導演）、《女人》（史東山編導）、《漁光曲》（蔡楚生編導）、《上海二十四小時》（夏衍編劇，沈西苓導演）、《神女》（吳永剛編導）等等。

其中，鄭正秋編導的影片《姊妹花》（明星公司出品，胡蝶分飾姊妹二人）於一九三四年二月十三日開始公演，創下了在同一家影院（上海新光大戲院）連映六十天的空前票房紀錄。

更驚人的是，幾個月以後，《姊妹花》的放映紀錄就被蔡楚生編導的《漁光曲》（聯華公司出品，王人美、韓蘭根主演）打破。該片於一九三四年六月十四日在金城大戲院首映，適逢上海六十年來罕見的酷熱天氣，但該片的驚人魅力，還是吸引了上海觀眾，使他們忘卻酷暑，從而創下了連映八十四天的票房新紀錄。

《漁光曲》創下放映新紀錄，有一個插曲不能不提，那就是上海葆大參號的少老闆金信民，作為聯華公司影片的超級影迷，一連看了十二遍《漁光曲》。

可是影片放映到五十多天的時候，生意不行了，片商想下片。那時候，明星公司的《姊妹花》演了六十天，剛剛創造了新紀錄。金信民覺得很不服氣，這麼好的電影也打不過明星公司的出品？於是就跑到《新聞報》廣告部發了一個大廣告，很簡單的《漁光曲》三個木刻大字，兩旁「聯華出品、金城放映」八個字，沒有導演的名字，也沒有演員的名字。

廣告登出來以後，聯華公司的人就質問廣告部：「我們都已經要下片了，怎麼還登這樣的廣告？」廣告部說：「不是我們登的。」再問金城戲院，他們也說不知道。本來沒有人知道是誰登的義助廣告，但是葆大參號的一位姓楊的夥計，他有親戚在金城戲院做事，所以知道了是影迷登的廣告。這樣激勵了聯華方面將影片頂下去。放映到了第六十一天，聯華亦登了一個大廣告，從此打破了紀錄，結果放映了八十四天。

緊接著，一九三五年二月二十一日至三月二日莫斯科國際影展覽會召開，共有近百部各國電影參加，中國送展的影片，有明星公司的《姊妹花》、《空谷蘭》、《春蠶》、《重婚》，聯華公司的《漁光曲》、《大路》，藝華公司的《女人》和電通公司的《桃李劫》等共八部影片。《漁光曲》在此次電影節上獲得了榮譽獎（在獲獎名單中排名第九，相當於四等獎），從而成為中國電影在國際電影節上第一個獲獎作品。

《漁光曲》講述的是一個漁家兒女的悲慘生活故事。小貓（王人

美飾）和小猴（韓蘭根飾）是一對孿生姐弟，幼年喪父，母親在船主富戶何仁齋家當奶媽，小貓、小猴便自幼與何家少爺子英（羅朋飾）一起玩耍。長大後，子英被其父送到外國學習漁業，小貓、小猴姐弟靠賣唱和撿破爛養活雙目失明的母親。子英回國時，小貓、小猴的母親已經死於一場火災，不久，子英家也遭破產打擊。三個自幼在一起長大的朋友一同到漁船上謀生，小猴病逝漁船上，小貓淒唱《漁光曲》，爲愛弟送終。

《漁光曲》的優點，是將廣闊的社會現實生活與起伏跌宕、扣人心弦的情節劇模式結合得十分巧妙；場景、情節大跳大轉，而鏡頭運用及演員表演卻又細膩真實；將憤怒的控訴隱含於優美淒涼的抒情之中。《漁光曲》的歌聲貫穿影片始終，讓觀眾淚下潸然、感動至深。

該片的編導蔡楚生是廣東潮陽人，十二歲才進私塾上學，十四歲就到一家錢莊當學徒，後來又到一家洋貨店當學徒，十九歲時，在廣東汕頭參加工會組織，擔任工會戲劇演出的編劇、導演和演員。二十一歲到上海，曾在華劇、民新、漢倫等影片公司拍攝的影片《海外奇緣》、《熱血男兒》、《女伶復仇記》中擔任演員，並爲天一公司編寫劇本《無敵英雄》。

一九二九年（23歲時），他靠與鄭正秋老鄉的關係進入明星公司，擔任鄭正秋的助理導演，學習了鄭正秋的電影編導技藝。一九三一年進入新成立的聯華公司，不久即受重用，獨立擔任影片編導。創作了《南國之春》、《粉紅色的夢》（1932），其中夢幻似的歐化場景、畫面的優美和情調讓人咋舌，這使初出茅廬的蔡楚生得到了一個「粉紅色導演」的外號。

「九一八」、「一二八」的民族危機，新興的左翼電影運動及其時代潮流，使蔡楚生很快就徹底地改變了自己的創作方向和道路。在與孫瑜、史東山、王次龍等人合作過抗敵愛國主題的影片《共赴國難》（1932）之後，蔡楚生就以《都會的早晨》（1933）一片博得影壇內外的一致讚譽。

《漁光曲》一片創紀錄的成功，使蔡楚生迅速登上其電影創作

事業的第一個高峰，成為中國電影最知名、最有成就的編導之一。蔡楚生不但能導，而且能編，他的影片無一例外地是自編自導。與一般的新興電影或左翼電影不同的是，蔡楚生的作品以故事性強、情節生動、描寫細膩、意境深沉和富有情趣見長。其後又創作了《新女性》（1935）、《迷途的羔羊》（1936）等一系列主題鮮明、情調健康而又極富觀賞性的影片，進一步奠定了他在中國電影史上的崇高地位。

31.吳永剛的傑作《神女》

在一九三四年的中國影壇上出現的優秀影片中，吳永剛編導的電影處女作《神女》，堪稱是這一年中國電影創作的優中之優。《神女》剛剛問世，電影批評家們就給予了它崇高的評價。著名左翼批評家塵無稱這部電影為「進步的知識份子的作品」㉑；而另一位評論家則說「吳永剛先生的處女作導演有這般的成績，是中國影壇奇異的收穫」，「一旦把『革命』當作職業的電影藝人們，應該在它面前自慚形穢的。現實性的劇的題材，決不是從口號與標語或華麗動聽的字幕堆裏去提取的。過去的失敗不是已經證明了嗎？一部分思想堅定的電影製作者能夠不受那種淺薄觀念的影響，這倒是值得慶賀的。㉒」

正因如此，這部影片才能真正經受住長時間的歷史考驗。中外電影史家公認：《神女》不但是技藝上接近完美的無聲電影的藝術巔峰之作，也是百年中國電影史上最優秀的影片之一。

《神女》講述的是一個妓女的故事，故事很簡單，講述一個妓女（阮玲玉飾）為躲避警察的追趕，而落入了一位流氓（張志直飾）的魔爪，妓女的兒子（黎鏗飾）在學校裏又受人歧視，而流氓又將她最後的一點血汗錢偷去了，最後，妓女趕到賭場追著流氓要錢時，失手打死了流氓，而被判處十二年徒刑。

影片的動人之處，首先在於它正視現實，直面慘澹的人生。由於現實社會中，農村經濟的破產和城市貧民的失業，不少婦女被生活所

迫，淪爲妓女。作者說，他有一段時間在電車上，經常會發現一些暗
娼在街上遊蕩，就想畫一幅畫：「畫面都已經構思好了，一盞昏暗的
街燈下，站著一個抹了口紅、胭脂，面帶愁容的婦女……」㉓這幅畫
沒有畫成，但卻始終在作者的心中沉澱著，這種生活觀察和思想情緒
的積累，成爲後來編導影片《神女》的創作源泉。

　　其次，影片沒有花過多的篇幅描寫妓女的職業生涯，避開了低級
趣味的誘惑；而是懷著人道主義的同情心，將重點放在她所受到的心
靈的摧殘上，從而被譽爲「靈魂的現實主義」之作。

　　再次，影片的重點不是描繪妓女卑賤的人生，而是描述她爲了讓
自己的孩子受到正常的教育，而不得不從事卑賤職業的那種高貴的母
愛情操。爲此，她更是飽受精神的折磨，形成了影片的內在張力。

　　又次，影片揭示了這位卑賤而又高貴的妓女最終走投無路的絕
境，不能不挺身反抗流氓；而反抗的結果，則又是被投進監獄，使影
片形成一種巨大的悲劇衝擊力。

　　又次，阮玲玉在這部影片中的精彩表演，準確、細膩、生動、傳
神地刻畫了人物的職業特點、性格發展極其豐富的內心世界，處處無
聲勝有聲，爲影片增添了無限的光彩，堪稱阮玲玉這位傑出影星銀幕
表演的最高峰之作。

　　最後，也是最重要的一點，是吳永剛爲影片設計和創造了一種最
合適的表現形式，運用了純熟而又高超的默片藝術技巧，表現出沉鬱
凝練、旨在象外的敘事風格。在影片開頭的十三分鐘裏，除了兩條必
要的對話字幕之外，全靠充滿韻味的畫面來「說話」，創造了電影敘
事的新形式，充分展示了電影敘事的真正特長。

　　而導演吳永剛在電影鏡頭的運用及創造性上，更有驚人的成就，
如敘述阮嫂（第二次）在街頭拉客時，銀幕上只有腳的特寫：先是一
雙女人的腳（阮嫂）在交替地拍打著地面（焦急地等待客人的心情溢
於言表）；然後是一雙男人的腳（嫖客）進入畫面（似乎在與阮嫂的
腳對話）；不一會兒，兩雙腳一同走出畫面（交易談成了）。這一極
富想像力的畫面表現及鏡頭語言，一直爲電影史家津津樂道。

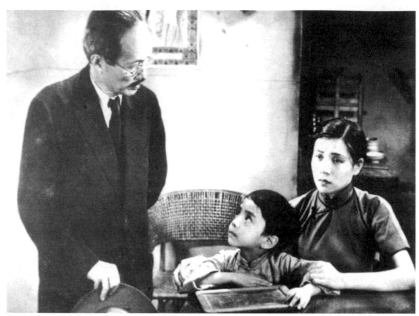

• 神女（吳永剛導）

　　又如阮嫂再一次落到流氓張老大之手時，畫面的前景是張老大張開的兩條腿組成的「人」字，後景則是從張老大的兩條腿中拍攝出的阮嫂摟著自己的孩子的驚恐神情；這不僅使得畫面極具空間感，而且畫面上人物的強勢與弱勢一目瞭然，對比鮮明而強烈；進而還形成了「人上」與「人下」的深刻表意，將阮嫂的處境表露無疑，也為後來的行為埋下了伏筆。

　　再如當年的評論家所說：「他在阮玲玉法庭受審和入獄兩次變焦距鏡頭，作為場面轉換的方法，以及最後所造的悲劇的頂點，都是值得注意的手法。這更說明了圓熟的技巧才能表現完善的內容。㉔」

　　所有這些，無不說明該片的編導吳剛對電影的畫面造型及鏡頭調動，有著過人的感悟性和天才的創造力，純粹了電影（尤其是無聲電影）的影像語言，創造了精煉實用而又詩意洋溢的電影語法，從而使

《神女》真正成為一部十分精美的藝術典範。

吳永剛（1907、11、1～1982、12、18）是江蘇吳縣人，中學肄業，一九二五年進入上海百合影片公司當美術練習生，後隨之進入大中華百合公司擔任美工師；曾為名導演史東山當過場記，還在影片《美人計》中擔任過演員。一九三〇年後，曾入天一公司擔任美術師，後又改投敢於大膽啓用新人的聯華公司。

吳永剛在攝影棚中工作和學習多年，熟悉電影創作的各個環節，且逐漸形成了自己獨特的電影美學理想，終於在一九三四年升任獨立編導，且以其處女作《神女》一鳴驚人。其後，他又創作了《小天使》（1935）、《浪淘沙》（1936）、《壯志凌雲》（1936）等藝術質量一流的影片。

32.《桃李劫》：有聲電影的里程碑

一九三四年十二月，新成立的電通製片公司完成了它的第一部影片《桃李劫》（袁牧之編劇，袁牧之、陳波兒主演，應雲衛導演，吳蔚雲攝影），堪稱中國有聲電影的一座里程碑。

電通公司原是由曾在美國哈佛大學、華盛頓大學學習和研究無線電工程和機械工程的司徒逸民、龔毓珂、馬德建等人創建的一家電影器材製造公司改建而成的。司徒逸民等人於一九三三年九月試製成功，最終定名爲「三友式」的電影答錄機，隨即成立電通股份有限公司。

經司徒逸民的堂弟司徒慧敏的建議和策劃，電通的創始人決定將器材公司改建爲製片公司，由司徒慧敏擔任攝影場主任，招進了夏衍、田漢、袁牧之、陳波兒、王瑩、應雲衛、許幸之、孫師毅、唐槐秋、王人美、吳印咸、張雲喬、聶耳、呂驥、賀綠汀等一大批編、導、演、攝、美及作曲人才，成爲左翼電影的又一重鎮。

《桃李劫》說的是一對剛從建築工藝學校畢業的青年陶建平（袁

牧之飾），和他的表妹黎麗琳（陳波兒飾）懷著「為社會謀福利」的理想，而不願與社會上的不良現象妥協，雙雙失業。黎麗琳產後營養不良又跌倒受傷，陶建平借貸無門，不得已偷了工頭抽屜裏的錢，但最終也沒有能夠挽救妻子的生命，且不得不把自己的孩子送進育幼院。此時，巡捕和工頭已等在他家要逮捕他，他想掙扎，但又傷了人，最後終於因盜竊拒捕、槍殺公務人員的罪名被判處死刑。臨行之前，陶建平向他當年的老校長（唐槐秋飾）講述了他和黎麗琳的不幸故事，《桃李劫》的主題由此而來，電影就是對這個故事的倒敘。

《桃李劫》顯然不僅僅是講述一個小知識份子人生幻滅的故事，更重要的是對社會現實及其種種不良環境的揭示和思考。以陶建平、黎麗琳這對年輕學生「桃李之劫」的悲慘遭遇，表達出年輕一代對理想的美好信念和對社會的強烈的不滿。由田漢作詞、聶耳作曲的電影插曲《畢業歌》，很快就隨著電影的放映而廣泛流行，成為一個時代的呼聲：「同學們！大家起來！擔負起天下的興亡！……我們要做主人去拚死在疆場，我們不願做奴隸而青雲直上！」

在中國電影史上，《桃李劫》是第一部用有聲電影的手法、按有聲電影的規律創作的有聲電影，在電影的聲畫關係及其敘事技巧的探討上，有著極為重要的意義。

在此之前，雖然也有很多次有聲電影的試驗，但那些電影不僅工藝落後（初期的有聲片是錄音盤和電影膠片各行其「道」），更重要的是意識與方法簡單（不少影片只有唱歌、或只有對話，而沒有背景聲、更沒有「音響效果」概念），好一點的，也不過是將電影的「畫」與「話」簡單地相「對」相「加」。而在《桃李劫》中，電影音響第一次成了一種重要的藝術表現手段，而且，它的作者自覺地將對白、音樂、音響這三個聲音藝術要素納入電影整體的藝術構思之中，通過聲畫同步、聲畫對位等不同的方式，使電影之「聲」成為電影敘事的一種重要的推動手段和藝術形式。

例如影片的最後一場，陶建平被執行槍決的過程中，沉重的腳步聲、刺耳的鐵鏈聲、窗外《畢業歌》的歌聲、最後執行的槍聲等不同

的聲音與影片畫面──劉校長望著陶建平被押出牢房；（特寫）劉校長呆視前方；槍聲驚醒劉校長，視線回到手中的劉建平的照片；劉建平的照片飄落在地、照片的特寫、照片漸漸隱去──組合成了「桃李劫」的高潮戲，此時，聲音已經不只是背景、環境的寫實性交代，而是一種融聲音與畫面、寫實與抒情、客觀與主觀於一體的動人心魄的藝術力量！

值得一說的是，這部影片不僅是電通公司的第一部影片，也是袁牧之第一次為電影編劇、並第一次走上電影銀幕，同時，也是應雲衛的電影導演處女作。編、導、演都是「電影新人」（影片的女主角陳波兒之前也只主演過一部電影），而能取得如此之大的成績，雖說有電通公司的錄音技術保障，但也不能不說是電影史上的一個奇蹟。

應雲衛原籍浙江慈溪，一九〇四年生於上海，一九一八年肄業於上海湖州旅滬公學。曾在美商慎昌洋行、華商肇興輪船公司等企業任職；自幼愛好戲劇藝術，少年時就曾參加學生新劇團，宣傳新思想；二〇年代初曾參與組織上海戲劇社，與洪深、谷劍塵等人一起提倡「愛美劇」；三〇年代初加入中國左翼戲劇家聯盟，導演話劇《怒吼吧！中國》，轟動一時，名聲大振。對社會生活的深刻體驗和對話劇藝術的精熟，無疑是他加入電通公司且能導演《桃李劫》並一鳴驚人的重要保證。當然，這也是他的一種局限，如果說《桃李劫》有明顯的缺陷的話，那就是它的「話劇味」太濃了一點。

33.影壇痛失阮玲玉

一九三五年三月八日，恰逢國際婦女節，年方二十五歲的一代電影紅星阮玲玉，留下了「人言可畏」的遺言，自殺身亡，為中國電影及其歷史寫下了最為悲痛的一章。消息傳開之後，一連三日，先後有將近十萬影迷前往上海萬國殯儀館瞻仰她的遺容；舉殯之日，從萬國殯儀館到聯義山莊墓地二十里路，沿途站滿了自發前來送喪的影迷，

多達三十萬之眾。

雖然阮玲玉沒有像胡蝶那樣獲得過正式的影后封號，但就受到影迷的熱愛和擁護的程度言，她無疑是中國三十年代電影的無冕之后。在三〇年代的中國影壇上，胡蝶與阮玲玉就像是小說《紅樓夢》中的薛寶釵和林黛玉那樣，雙峰並峙又二水分流，各有各的擁躉。一般來說，老派的、年長一點的市民觀眾相對比較喜歡胡蝶；而年輕的、新派一點的知識青年，則更喜歡阮玲玉。就像看《紅樓夢》有「擁薛派」與「擁林派」一樣，當時的電影觀眾中，也有擁「蝶」派和擁「玉」派，兩派陣線分明。

阮玲玉一九一〇年四月二十六日出生於上海，原籍廣東中山。五歲時，當工人的父親病逝，母親不得不到人家幫傭謀生。阮玲玉七歲時入私塾就學，第二年轉入崇德女子學校，並一直讀到初中。

為了自謀生路、以減輕母親的負擔，十六歲時投考明星公司，幸得大導演卜萬蒼慧眼識英才，不顧老闆的反對，堅持讓阮玲玉一再試鏡，終於中選。處女作就是主演卜萬蒼導演的《掛名的夫妻》（1926），緊接著演出了《楊小真》、《血淚碑》（1927）、《蔡狀元建造洛陽橋》、《白雲塔》（1928，與胡蝶聯袂主演）。

當時阮玲玉的演技和個性人格都還不是很成熟，張石川說：「漸漸的，新造成的阮玲玉女士也有點變態起來，工作興趣完全被個人情感淹沒了，比方她今天心境高興，到了攝影場上她就老是笑，再也演不來傷感的戲；遇到心境不好的時候演快樂的戲，不必說更困難了。㉕」

老闆有如此「成見」，阮玲玉在演出《白雲塔》之後離開明星公司，轉入大中華百合公司，也就不難理解了。

此時適逢中國影壇商業化大潮興起，阮玲玉入大中華百合之後所演的《珍珠冠》、《劫後孤鴻》、《情欲寶鑑》（1928）、《銀幕之花》、《大破九龍山》、《火燒九龍山》（1929）等六部製作草率的商業片，阮玲玉的演技及知名度都沒有多少長進。

進入聯華公司後，阮玲玉的演技和人生都有一番脫胎換骨的變

化。在主演《自殺合同》（短片）、《故都春夢》（1929）及《野草閒花》（1930）之後，尤其是再一次主演卜萬蒼導演的《戀愛與義務》、《一剪梅》（1930）及《桃花泣血記》（1931）等片之後，阮玲玉的銀幕形象煥然一新，開始星光閃耀。

後主演《玉堂春》（1931）、《續故都春夢》（1932），阮玲玉的演技已經十分精道。而在《三個摩登女性》（1932）一片中成功地塑造了一位覺悟女工的形象之後，阮玲玉的演技、名聲、影響又一次飛躍，且在此後的《城市之夜》（1932）、《小玩意》、《人生》、《歸來》（1933）、《香雪海》、《再會吧，上海》（1934）等影片中的演出，可以說是部部精彩、步步升高，在《神女》（1934）一片中，達到其表演藝術的最高峰。

阮玲玉的最後兩部影片，是朱石麟和羅明佑合作導演的《國風》和蔡楚生導演的《新女性》（1935）。

影片《新女性》是根據自殺而死的作家兼電影明星艾霞的經歷改編的，片中因有對於黃色小報無聊記者的描寫，上映後即受到記者工會的抗議和圍攻。沒想到城門失火、殃及池魚，該片主演阮玲玉也遭到小報誹謗，加之她的前夫張達民正在「狀告」阮玲玉和與之同居的唐季珊而鬧得滿城風雨，上海的小報就更是抓住此事大作文章。

誰都沒想到，《新女性》這部影片會成為阮玲玉演藝生涯的絕唱，進而還成為她人生選擇和命運歸宿的預演──《新女性》的主角自殺了，《新女性》的主演也自殺了，一時輿論譁然。上海及全國的大小報刊，紛紛發表文章，《電影藝術》雜誌甚至出了一期「誰殺害了阮玲玉」專號。鋪天蓋地的文章，或回憶、或追悼、或緬懷阮玲玉的風采功績；或思考、或議論、或猜測阮玲玉之死的前因後果；文壇泰斗魯迅先生也發表了《論人言可畏》一文，對不正當的新聞輿論及其不良的社會環境，進行了嚴厲的譴責和批判。

電影評論家王塵無一連寫了多篇悼念文章，且其說法也別具一格：「阮玲玉和艾霞同樣是資本主義社會的女性，但是她們之間是有著差別的。㉖」照塵無的說法，艾霞是想突破資本主義社會而不得，

所以自殺；而阮玲玉則是想安享資本主義（的自由）而不得，所以自殺。亦即：「所以關於阮玲玉女士的自殺，徹頭徹尾是封建殘餘促成的，封建殘餘的代表者當然是黃色記者、張達民、唐季珊以及阮玲玉自身中所包有的觀念！㉗」塵無之說，發人深思。

但無論如何，她從影十年，一生主演了二十九部影片，其中多半堪稱電影藝術的精品，為中國的電影藝術的發展做出過無可取代的卓越貢獻。阮玲玉的表演才能及其藝術成就，成為中國電影史研究中的一個不容忽視的課題。在電影中，她扮演的是悲劇女性；在人生中，她同樣演出了女性的悲劇。悲哉！

34.《風雲兒女》片以歌傳

新成立的電通公司在其創業作《桃李劫》獲得成功之後，於一九三五年初，在虹口荊州路四〇五號（嶺南中學原址）蓋起了兩座攝影棚，並投拍第二部影片《風雲兒女》。這部影片的電影故事原創是田漢，但因他被捕入獄，只得由夏衍完成電影分場劇本，許幸之導演，吳印咸攝影，王人美、袁牧之、談瑛、顧夢鶴等主演，於一九三五年五月完成並上映。

《風雲兒女》的故事情節，是說東北流亡青年詩人辛白華（袁牧之飾）和大學生梁質夫（顧夢鶴飾），對住在他們樓下的從華北流亡而來的阿鳳（王人美飾）母女一向關照。阿鳳的母親去世後，辛白華和梁質夫不但收留了阿鳳，且以稿費供阿鳳上學。不久，梁質夫因受參加革命的朋友牽連而被捕入獄，辛白華倉促逃到對面的富家孀婦施夫人（談瑛飾）家，當即墜入愛河，不能自拔。阿鳳則參加了歌舞班，到各地演出。

梁質夫出獄時，得知祖國華北危急、熱河失守、日軍鐵蹄踏進長城，因而義無反顧地北上參加抗戰；而辛白華此時卻正與施夫人在避暑勝地青島旅遊，不知此身何身、此地何地、此時何時；恰好阿鳳隨

歌舞班來到青島演出，發現「失蹤」已久的辛白華，阿鳳演出的《鐵蹄下的歌女》雖然感動了幾乎所有的觀眾，卻仍未能使辛白華跳出個人羅曼蒂克的愛情羈絆。直至好友梁質夫在古北口抗戰前線壯烈犧牲的消息傳來，才使辛白華大為震動，這才毅然捨棄愛情的逸樂，趕往華北，投身於抗戰的炮火硝煙之中。

《風雲兒女》的主題無疑是積極和感人的，但由於當時的環境限制，對梁質夫所從事的事業只能語焉不詳，而對於辛白華的戀愛生活則大肆渲染，以至於最後的結局多少有些讓人感到突兀。此外，該片的導演許幸之原是學美術出身，該片是他的導演處女作，雖然夏衍的改寫劇本為電影的拍攝提供了很好的基礎，但電影的導演實在未能盡如人意。

簡單地說，電影《風雲兒女》被載入中國電影史冊、被後人稱道和紀念，並不是因為電影本身如何如何好，而是因為該片的由田漢作詞、聶耳作曲的主題歌《義勇軍進行曲》。這支歌在電影中首唱便轟動一時，並成為抗戰中最為知名的戰歌，而在中華人民共和國成立之後又被確定為國歌，當然沒有哪一支電影歌曲可以與之相比。也就是說，《風雲兒女》這部電影可以說是片以歌傳。

因而，說及電影《風雲兒女》，最值得紀念的當是它的詞作者田漢和曲作者聶耳——尤其是聶耳，因為不朽的《義勇軍進行曲》是他的絕唱！——一九三五年七月十七日，聶耳在日本鵠沼海濱游泳時不幸溺水身亡，年僅二十四歲。

聶耳原名聶守信，祖籍雲南玉溪，一九一二年生於雲南昆明。一九三〇年畢業於雲南省立第一師範，同年赴上海，先在一家雲南商號當夥計，後考入黎錦暉重新組織的明月歌舞劇社當小提琴師。因為耳朵十分靈敏，被同事戲稱為「耳朵先生」，年輕伶俐的他索性將自己的名字改為「聶耳」。同時以「黑天使」的筆名發表電影評論，且參加電影演出：在《母性之光》中扮演礦工；在《漁光曲》中扮演僥倖在浪裏逃生的漁民；在《小玩意》中扮演小販。

一九三三年二月，上海電影界成立「中國電影文化協會」，聶耳

成為三十二位執行委員和候補執行委員中最年輕的一位（候補執行委員）。其後不久，即由田漢介紹，加入中國共產黨。

聶耳從事電影工作「主業」，當然還是電影音樂創作：在他進入電影界時，正逢有聲電影開始興盛，音樂家大有用武之地，聶耳的音樂創作才華也開始閃耀出耀眼的光芒。他先後為影片《母性之光》（1933）、《桃李劫》（1934）、《大路》、《新女性》、《逃亡》、《凱歌》、《風雲兒女》（1935）等寫作電影音樂並創作電影插曲，其中如《桃李劫》的插曲《畢業歌》、《大路》中插曲《大路歌》和《開路先鋒歌》、《新女性》的主題歌《新女性》等，均受到觀眾的喜愛和傳唱，成為當時最著名的流行歌曲。

《風雲兒女》的主題歌《義勇軍進行曲》，無疑是聶耳電影歌曲創作的最高峰。由此，聶耳被大文豪郭沫若稱譽為「中國革命之號角，人民解放之鼙鼓」。

真正的《風雲兒女》不是電影中虛構的辛白華、梁質夫，而是銀幕之後的田漢、夏衍、聶耳、許幸之、袁牧之。所以，在一九五九年，著名導演鄭君里創作了電影《聶耳》；在一九九九年，第五代名導演吳子牛創作了影片《國歌》；將他們的電影鏡頭對準田漢、聶耳那一代英勇的電影人。

35.費穆及其《狼山喋血記》

隨著華北事變的發生和「一二九」學生愛國運動的爆發，中國知識界、文化界的抗日愛國熱情再度高漲。一九三五年十二月十二日，上海文化界人士二百七十五人聯名發表《上海文化界救國運動宣言》，二十八日，上海文化界救國會正式宣告成立。一九三六年一月二十七日，由歐陽予倩、蔡楚生、周劍雲、孫瑜、費穆、李萍倩、孫師毅等人發起，成立了上海電影界救國會。不僅再度發表宣言，而且還展開「國防電影」的大討論。同時創作了《新舊上海》（洪深編

劇，程步高導演）、《迷途的羔羊》（蔡楚生編導）、《小玲子》
（歐陽予倩編劇，程步高導演）、《壓歲錢》（夏衍編劇，張石川
導演）、《十字街頭》（沈西苓編導）、《馬路天使》（袁牧之編
導）、《天作之合》（沈浮編導）等一批具有社會批判意義，同時又
以日本帝國主義者的侵略爲背景的影片，直接表現反帝抗戰主題的
「國防電影」代表作。

雖然電影界救國會的宣言強烈要求「堅持領土主權完整」、「收
復失地」及「保護愛國運動及集會、結社、言論、出版和攝製電影自
由」，但由於政府當局的「攘外必先安內」的政策，和租界當局對
日本侵略者的姑息遷就，租界工部局規定不允許在影片中出現中國
東北的地圖和日本的字樣；拍攝抗日救國主題的電影實際上難得「自
由」。所以費穆導演的《聯華交響曲》中的《春閨斷夢》一段，本是
有聲影片，結果卻不得不以「啞劇」形式公演。

如此，我們也就可以理解，爲什麼「第一部國防影片」《狼山喋
血記》要以「東山有黃狼、西山有白狼」及「打狼保家鄉」的象徵、
隱喻形式表達抗日救國的主題：說一個常有野狼爲患的村莊中，獵戶
老張（張翼飾）、漁戶李老爹（尚冠武飾）和他的女兒小玉（黎莉莉
飾）堅決主張打狼；而茶館老闆趙二（洪警鈴飾）則主張畫符念咒，
不能打狼得罪山神；獵戶劉三（劉瓊飾）因其妻子（藍蘋飾）怕狼，
而不得不持觀望態度。直至狼群在光天化日之下結隊而來，先後咬死
李老爹和劉三的兒子，村民們才終於覺悟，團結起來向狼群開戰。

《狼山喋血記》主題鮮明、故事完整、敘事簡要、品質上佳，公
映伊始，就得到了李一、魯思、唐納、凌鶴、柯靈等三十二位著名影
評人在《大晚報》上聯名推薦，稱之爲「一個偉大的寓言」、「在中
國電影史上開始了一個新的紀元」㉘。名導演費穆，再一次得到了中
國影壇的一致讚譽。

實際上，在此之前，大導演費穆就曾以《城市之夜》（1933）、
《人生》（1934）、《香雪海》（1934）、《天倫》（1935）等影
片，以及「看書多、看事多、看電影多」而被電影界矚目和讚歎。

費穆的處女作《城市之夜》曾一鳴驚人，黃子布（夏衍）、席耐芳（鄭伯奇）、柯靈、（姚）蘇鳳四位批評家聯名推薦說：《城市之夜》「是和最近明星的《狂流》異曲同工的一張前進的有意義的新作品」。「這樣非戲劇式的故事，若沒有好的導演一定會失敗的，然而費穆先生的導演卻異常成功。他很大膽讓這一些人生片段儘量在銀幕上發展。他的手法是非常明確而素樸。這給全片添加了一種特別的力量。㉙」

然而，出乎新潮評論家的意料的是，費穆繼之而創作的《人生》、《香雪海》及《天倫》等影片，在思想意識形態方面卻在不斷地「倒退」。從階級鬥爭觀念倒退到人道主義的觀念（如《人生》）；從對現代城市的現實主義批判倒退到農村生活的美麗幻想（如《香雪海》）；進而從社會進步觀念倒退到傳統倫理觀念（如《天倫》）。

而另一方面，費穆電影的藝術技巧和境界，卻又始終得到影評家們一致的稱道。如凌鶴所言：「大凡曾經留心過費穆的作品的人，都會覺得他是技術主義者。《城市之夜》雖然是處女作，就顯出他純熟的技術，而《人生》給人們的認識，卻不能不承認這是代表了知識份子的風格的劃時代的成功。不僅是他在默片中運用了有聲片的手法，尤其是細膩的內心描寫，差不多成為他的特長。㉚」費穆的電影正是在不斷地為合適的內容創造合適的新形式，他的無聲電影不僅沒有說明性的字幕（盡可能讓電影畫面鏡頭「說話」），而且在電影蒙太奇技巧方面獨樹一幟。

六十年之後，人們才發現，當年費穆電影的藝術水準，不僅是中國第一流的，即使與當時的國際一流水準相比也毫不遜色。也只有在六十年之後，人們才會想到，費穆當年的所謂「倒退」或「落伍」，其實只不過是與那種急功近利的電影潮流「同步而不同道」而已。階級鬥爭學說與人道主義的精神理想，政治革命主題與文化保守及文化改良觀念，對於電影藝術創作的意義孰輕孰重，顯然不能以「前進」或「倒退」、「正確」或「反動」等簡單的政治尺規來衡量。國難當

頭之際，費穆勇敢地站在前沿，打響「國防電影」的頭炮，足以證明費穆的知識份子的愛國之心和崇高節操。

此片的拍攝還有一個小小的插曲，在片中飾演劉三嫂的藍蘋不斷糾纏費穆導演，要給她的角色增加「戲份」。費穆說他不能擅自改動，且該片本身就是以群戲為主，因而拒絕了藍蘋的要求。沒想到十幾年後，藍蘋搖身一變，成了江青同志，當年的獵戶劉三嫂成了新中國的第一夫人。費穆從香港回大陸，想為新中國效力，江青要他「先寫檢查」，搞得費穆一頭霧水，只好回到香港，不久便鬱鬱而逝，年僅四十六歲㉛。

36.「馬路天使」袁牧之

要選二十世紀最優秀的電影藝術家，袁牧之肯定是其中之一；而要選二十世紀中國電影的經典作品，袁牧之一九三六年編導的有聲影片《馬路天使》一定會榜上有名。

像許多電影人一樣，袁牧之的藝術生涯也是從演話劇開始的。從中學時代就曾參加洪深等組織的戲劇協社，在大學期間，他的演劇生涯受到學校和家庭兩方面的干擾或反對，他便於一九三○年毅然決定離開大學、脫離家庭，專業從事話劇表演。由於善演各種不同類型的角色，表演細膩而富有變化，在話劇界享有「千面人」的雅號。

一九三四年，袁牧之進入電通影片公司，正式進入電影界。在電影《桃李劫》中演失業的小知識份子，《風雲兒女》中演風度翩翩的詩人，《都市風光》裏演拉洋片老人，《生死同心》中乾脆一人分飾二角，將沉著老練的革命者和純潔無瑕的華僑青年分別演繹得活靈活現。兩年之後（1938）又在《八百壯士》中演出了愛國軍官英雄團長謝晉元，袁牧之一共只演了這五部電影，但卻演出了六種完全不同的角色，雖然開始表演時不無話劇的痕跡，卻也足以當得「千面人」之譽。

　　袁牧之不僅能演，而且能編。在從事話劇表演的同時，就曾出版過兩本獨幕話劇集；加入電影界之初，就以編劇處女作《桃李劫》令人耳目一新，並已成為中國電影史的一部經典之作。

　　可以毫不誇張地說，袁牧之演得好，編得更好，而導演則又比他的表演和編劇都更為出色。他自編自導的電影一共只有兩部，即一九三五年的《都市風光》（電通出品）和一九三六年的《馬路天使》（明星出品）。而這兩部都才華橫溢，以其濃郁的生活氣息、鮮明的時代特色、出奇的喜劇效果和流暢的電影敘事，而成為中國電影史的經典之作。

　　《都市風光》是中國電影史上的第一部音樂喜劇故事片，構想奇特，結構巧妙，寓意豐富。影片從一鄉間火車站上等車的鄉人偷閒，看西洋鏡中的「都市風光」開始整個的電影敘事，為電影找到了一個既新且奇的視點，這樣就為影片的諷刺揶揄的風格化表現找到了很好的依據。

　　「西洋鏡」中的最後一個鏡頭是火車鳴笛離站，而看西洋鏡的人聞聲驚覺，也同樣發現火車離去；電影中是繁華夢滅，現實中是趕不上火車，相映成趣、意味深長。影片中由呂驥、賀綠汀、黃自共同創作的電影音樂節奏與電影的喜劇情境配合無間，相互詮釋，在中國有聲電影的初期能有這樣成熟的運用音樂和音響的影片，真讓人喜出望外。

　　更讓人稱奇的是，影片中還巧妙地穿插了一段音樂動畫片，由袁牧之創意編導、賀綠汀作曲，萬籟鳴、萬古蟾、萬超塵、萬滌寰兄弟美術設計和繪畫，不僅為影片的「西洋鏡風格」提供了注腳，大大增加了影片的趣味，也充實和深化了電影的內容含量。電影、文學、音樂、動畫的創作者，也都是一時俊彥。

　　《馬路天使》更是一部經典中的經典：年輕的樂隊吹鼓手陳少平（趙丹飾）有四個結拜兄弟——報販老王（魏鶴齡飾）、水果小販（沈駿飾）、剃頭司務（錢千里飾）和失業者（裘元元飾）——這幾個「馬路天使」立誓要「有富同享、有難同當」。在陳少平所住的小

閣樓的對面，住著一對從東北流落上海的姊妹花——被迫當下等妓女的姐姐小雲（趙慧深飾）和以賣唱爲生的妹妹小紅（周旋飾），陳少平與小紅的窗子相對，日久生情。流氓古成龍想要霸佔小紅，並收買了小紅的琴師和妓院的老鴇；小紅向陳少平等人求救，老王主張找律師提出控訴，但根本付不起律師費，最後只得讓小紅與陳少平一起逃往別處、結成夫妻。不久，小雲因街頭賣笑被警察追捕，逃至小紅的新住處，與老王等人一起苦中作樂。最後，古成龍等人發現小紅的住處，聚眾前來，此時只有小紅、小雲姐妹在家，小雲幫助小紅逃脫，自己卻被琴師刺傷致死。

有人說袁牧之的這部影片，模仿了美國的Frank Borzage於一九二八年導演的默片Street Angel（亦可譯爲《馬路天使》）㉜，看上去似乎有些道理，實際上恐仍有些望文生義。袁牧之在影片中表現出來的，絕對是上海當年的生活狀況和經驗，而其中悲喜交集的情境及其整體的表現風格，也顯然帶有鮮明的中國民族特色。袁牧之爲了創作這部影片，曾經到過妓院、茶館、澡堂、理髮店去觀察他所要表現的生活，這才能塑造出妓女、歌女、吹鼓手、報販、失業者、剃頭司務、小販等活靈活現、古怪精靈的中國市井人物形象。

如史家所言，影片「在許多地方以喜劇手法處理了這個主要是描寫窮苦人民不幸生活的悲劇性內容，既飽含著眼淚與辛酸，又充滿了歡樂和嘲笑。影片的整個藝術處理做到了明快、詼諧、雋永，充滿了對生活的信心」㉝。

《馬路天使》的電影語言流暢生動，攝影機運動活潑，畫面鏡頭鮮活可感，表明編導已經非常明確地要讓電影的畫面說話，而不是單靠人物對白來講故事，即電影編導已具有自覺的電影意識和熟練的電影技巧。影片的開頭從當時上海的一塊塊霓虹燈招牌連續疊化，又從摩天大樓下降至「太平里」被粉刷後的迎親場面，即諷刺了「粉飾太平」的時代，又將「天上」與「地下」、高樓與市井、招牌與現實進行了鮮明刺目的對比。這一連串的電影語言，天才氣象、搖曳生姿，令人難忘。電影中諷刺現實、表現人物生活悲喜及其性格風貌的細

節，舉不勝舉。

　　趙丹、周璇、魏鶴齡、趙慧深等人的表演也十分出色。趙丹的表演天才，在影片中得到了淋漓盡致的發揮；「金嗓子」周璇這位電影紅星，也正是從這部影片開始閃耀光芒。由田漢作詞、賀綠汀作曲、周璇主唱的電影插曲《四季歌》，自始至終都受到觀眾的喜愛，已成為中國觀眾家喻戶曉的電影歌曲的經典。

　　袁牧之在一九三八年主演《八百壯士》後，即赴延安，參與創建了八路軍總政治部直屬的延安電影團，不久即開始編導拍攝解放區的第一部大型紀錄片《延安與八路軍》，歷時兩年方拍攝完成（但這部影片沒有沖印出來）。

　　袁牧之當年為了藝術而不惜中斷學業，並與家庭決裂，後來又為了革命而中斷藝術生涯，而變成革命宣傳家和政府官員，當是時代潮流的推動和個人正確的選擇。

　　但這位中國一流的電影編導中年後的創作空白，不免使人感到遺憾。

・馬路天使（袁牧之導）

【注釋】

①參見程季華主編：《中國電影發展史》第一冊第147頁。

②見《聯華之宗旨及工作》，載1934—1935年《聯華年鑑》。

③見嚴夢：《中國電影陣容總檢閱》，載《時代電影》1934年第5期。

④谷劍塵：《中國影業發達史》，載1934年《中國電影年鑑》，中國教育電影協會出版。

⑤參見程季華主編：《中國電影發展史》第一卷第151頁。

⑥見金太樸：《聯華公司的成績──藝術之焦點》，載《影戲生活》第51期，1932年1月2日出版。

⑦見鄭君里：《現代中國電影史略》。

⑧見劉惠琴：《胡蝶回憶錄》第44—45頁，文化藝術出版社1988年10月第一版。

⑨何秀君：《張石川和明星影片公司》，載《文史資料選輯》第67輯，中華書局1980年出版。

⑩何秀君：《張石川和明星影片公司》，載《文史資料選輯》第67輯，中華書局1980年出版。

⑪凌鶴：《世界電影明星評傳（中國之部）‧金焰》，載《中華圖畫雜誌》1937年第51期。

⑫參見趙士薈：《影壇鉤沉》第61頁，大象出版社1998年8月第一版。

⑬均見凌鶴：《世界電影明星評傳（中國之部）‧金焰》，同前注。

⑭芸：《中國電影前途的展望──致阮玲玉與金焰》，載《影戲生活》1931年第1卷第48期。

⑮蕉村：《關於〈狂流〉》，載上海《晨報》「每日電影」副

刊，1933年3月7日。

⑯參見陳弘石、舒曉鳴著：《中國電影史》第43頁。

⑰參見夏衍：《懶尋舊夢錄》230—233頁，三聯書店1985年7月北京第一版。

⑱見丁小逖：《影事春秋》第7頁，中國電影出版社出版。

⑲見丁小逖：《影事春秋》第7—8頁。中國電影出版社出版。

⑳沈端先爲夏衍先生原名，蔡叔聲等均爲其筆名。

㉑塵無《〈神女〉評一》，原載《晨報》「每日電影」專欄，1934年12月。見《中國左翼電影運動》第551—552頁，中國電影出版社1993年9月第一版。

㉒繆森：《〈神女〉評二》，原載《晨報》「每日電影」專欄，1934年12月。見《中國左翼電影運動》第553頁。

㉓吳永剛：《我和影片〈神女〉》，《中國無聲電影》第1589頁。

㉔繆森：《〈神女〉評二》，同前注。

㉕見張石川：《自我導演以來》，載《明星》半月刊1935年第一卷第六期。

㉖塵無：《悼阮玲玉先生》，載《中華日報·電影藝術》1935年3月11日。

㉗塵無：《悼阮「輿論」》，載《中華日報·電影藝術》1935年3月16日。

㉘《推薦〈狼山喋血記〉》，載《大晚報》「剪影」1936年11月22日。

㉙《〈城市之夜〉評》，載《晨報》「每日電影」1933年3月9日。

㉚凌鶴：《費穆論》，載《中華圖畫雜誌》1936年第45期。

㉛參見黎莉莉的回憶，《大影畫》雜誌1989年第15期。

㉜參見Jay Leyda：「Dianying, Electric shadows」。

㉝程季華主編：《中國電影發展史》第一卷第446頁。

四、一九三七～一九四五：
　　從劇場到戰場

37.「孤島」中的新華時代

　　抗日戰爭全面爆發，改變了中國電影的格局。抗戰期間，中國電影分爲四種不同的區域，一是日本佔領區電影，包括臺灣、東北以及淪陷後的上海和香港；二是國統區電影或大後方電影，包括武漢、重慶等地；三是共產黨根據地電影，主要是延安電影團的成立；四是上海「孤島電影」，從一九三七年十一月中國軍隊撤離上海到一九四一年十二月日本軍隊進駐租界，在四年左右時間內，上海租界成爲日本軍隊包圍圈中的一座孤島。

　　上海的「八一三」戰火，毀滅了閘北區的電影生產基地，使明星、聯華兩大電影公司由此倒閉，加之天一公司事前已將主要生產基地遷往香港，在上海的中國三大電影製片公司同時淪落；大批電影人或南下香港，或成立抗戰演劇隊奔赴大後方；上海的電影製片業停頓了半年多時間。

　　其後，張善琨的新華公司終於按耐不住，率先恢復電影製片。拍攝了《乞丐千金》（卜萬蒼編導）、《黃海大盜》（吳永剛編導）、《古屋行屍記》（馬徐維邦編導）、《雷雨》（據曹禺同名話劇改編，方沛霖編導）等影片，本是想投石問路，結果因爲整個一九三八年的上半年只有新華公司一家在拍電影，市場別無選擇，張善琨大喜過望。

　　接著，卜萬蒼又爲新華公司編導了大型古裝影片《貂蟬》（洪偉烈、黃紹芬攝影，顧蘭君、金山、顧而已、貂斑華、魏鶴齡、許曼麗、湯傑等人主演），以其考究的布景道具、超強的演員陣容、精美的藝術水準，打入了美國片商經營的從不演中國影片的大光明電影院，創下了連映七十餘天的營業紀錄，不僅使新華公司財源滾滾，也全面帶動了「孤島」電影製片業的勃勃生機。在此後四年中，上海「孤島」共恢復或新組建了二十餘家電影製片公司，共生產了近

二百五十部故事影片。平均每年六十部以上！「孤島電影」，畸形繁榮。

　　新華公司先行一步，僅在一九三八年一年內就生產了十八部影片，不僅收入大量的金錢，而且吸引了大量的電影人才，擁有卜萬蒼、吳永剛、李萍倩、方沛霖、徐欣夫、馬徐維邦、楊小仲、岳楓等八大導演，從此一躍而成首屈一指的大公司，開始了電影史上的一個短暫但卻輝煌的「新華時代」。

　　由於新華公司已與上海金城大戲院訂有首映合同，為了搶佔地盤，使新華公司的影片在其他的首輪影院也能首映，張善琨又為新華公司掛上了「華新公司」（與新光大戲院訂有首映合同）、「華成公司」（與滬光大戲院訂有首映合同）等招牌。此時的張善琨，成了上海電影界真正的風雲人物。

　　畢業於上海南洋大學的張善琨，一開始在九福公司附屬的福昌煙草公司替黃楚九搞廣告宣傳；又投入青幫，拜黃金榮為師，使他能夠依靠幫會勢力的支持，集資把上海的大世界遊戲場和演出京劇連臺本戲的共舞臺控制於自己的手中。此人善於經營更善於鑽營，眼睛活，腦子更活。在經營共舞臺，演出太平天國戲《紅羊豪俠傳》時，搞出了「連環戲」的花樣（就是在舞臺上沒法表現的情節或場景由電影來表現，演員、角色不變，電影與戲劇結合成一體），轟動一時。

　　一九三四年，張善琨決意創建新華影業公司，具體目標是將在舞臺上取得巨大效益的《紅羊豪俠傳》搬上銀幕。在籌辦期間，組織尚未健全、機器設備還沒有落實、甚至連電影劇本都沒有編好的情況下，張善琨居然叫人在報紙上登出《紅羊豪俠傳》的宣傳廣告：說「這部戲是本公司第一部傾全力驚人的大製作，共動員一萬五千人、資本九萬元、服裝六千套、布景四十堂、道具五千件、慘澹經營一年又六個月，方才攝製成功，不日公演」。

　　這一廣告使在他手下的工作人員嚇壞了，但張善琨卻胸有成竹，認為「上海灘，全靠擺噱頭」。或許是由於廣告效應，新華公司的創業作《紅羊豪俠傳》果然大獲成功。從此，張善琨在上海灘有了「噱

頭大王」的綽號。

張善琨投資創辦新華影業公司，原只是一時興起，要在電影業進行一次投機生意。《紅羊豪俠傳》大賺一筆後，興猶未盡，又約請從國外歸來的歐陽予倩編導了《新桃花扇》，影響效益又都不錯。一向胸有大志且善於見風使舵的張善琨，這才決定承租原電通公司的攝影場，聘請史東山、王次龍、吳永剛、馬徐維邦、李萍倩、方沛霖、田漢、金焰、金山、田方、施超、胡萍、王人美等一流的編導演人才，相繼完成了《周瑜歸天》、《霸王別姬》、《林沖夜奔》等三部有聲京劇短片及《長恨歌》（史東山編導）、《桃園春夢》（楊小仲編導）、《狂歡之夜》（史東山編導、根據果戈里劇本《欽差大臣》改編）、《小孤女》（楊小仲編導）、《壯志凌雲》（吳永剛編導）、《夜半歌聲》（馬徐維邦編導）、《瀟湘夜雨》（王次龍、張善琨編導）、《青年進行曲》（田漢編劇、史東山導演）、《飛來福》（楊小仲編導）等有聲影片。

新華公司出品非常引人注目，但此時的新華公司，仍遠遠無法與聯華、明星、天一等大公司相比。直到上海成為「孤島」，給了張善琨及其新華公司「爆發」的機會；張善琨也抓住了這個機會，使新華公司真正成為一家舉足輕重，領導「孤島」電影潮流的電影公司。

因為張善琨在上海淪陷後，曾與日本人合作，成為電影界最著名的漢奸人物；又因為「孤島」電影充滿商業競爭，新華出品大多為商業類型片，且有很多影片的藝術質量及製作水準確實不高；所以張善琨在電影史書上一直是反面人物。人們對「孤島」時期的新華公司及其出品也就「恨屋及烏」，這未免有一些簡單化。

在國難當頭之際搞商業電影的製作固然不夠崇高，但多少也是一種電影文化積累。《貂蟬》、《雷雨》、《日出》等片的製作水準和藝術質量，至今仍令人稱道。而《木蘭從軍》、《西施》、《岳飛盡忠報國》、《關雲長忠義千秋》等影片的民族精神和文化內涵，又豈可一筆抹煞？

38.「電影抗戰」：保衛我們的土地

　　一九三七年底至一九三八年初，大批電影人齊集武漢，一九三八年一月二十九日，中華全國電影界抗敵協會在武漢宣告成立。一九三五由國民政府軍事委員會南昌行營政訓處設立在漢口的電影攝影場，也於抗戰爆發後，改組為中國電影製片廠（簡稱「中制」），鄭用之任首任廠長，隸屬軍事委員會政治部第三廳。

　　從一九三八年一月開始，至十月武漢淪陷，「中制」電影工作者懷著巨大的愛國熱情，完成了《保衛我們的土地》、《熱血忠魂》、《八百壯士》三部故事片及《抗戰標語卡通》（三集）、《抗戰歌輯》（四集）、新聞片《抗戰特輯》（五集）、《電影新聞》（七號）、《抗戰號外》（三號）、《抗戰言論集》等紀錄片、新聞片、卡通歌集片共五十餘部。

　　一九三八年九月，「中制」遷至重慶觀音岩純陽洞，繼續拍攝抗戰主題的《保家鄉》、《好丈夫》、《東亞之光》、《勝利進行曲》、《火的洗禮》、《青年進行曲》、《塞上風雲》、《日本間諜》等故事片以及大量的紀錄片、新聞片、卡通片，進行電影抗戰，鼓舞前後方中國人民的抗日鬥爭士氣，成為此時中國電影的主流及航標。

　　完成於一九三八年一月的《保衛我們的土地》，是抗戰爆發後創作完成的第一部正面表現抗戰主題的電影故事片。該片由著名電影導演史東山編導，吳蔚雲攝影，魏鶴齡、舒繡文、戴浩等主演。影片的故事是：東北農民劉三（魏鶴齡飾）的家在「九一八」的炮火中被毀，不得不帶著妻子（舒繡文飾）和四弟（戴浩飾）流亡到南方小鎮洛店。經過六年的辛勤努力，劉三夫妻在此重建了家園，生活逐漸好轉；唯一的心事，就是四弟終日酗酒賭博、遊手好閒、屢教不改。「八一三」戰爭打響，洛店附近也變成了前線，一些人打算逃難；但

經歷過逃難的劉三已經意識到了逃跑不是辦法，因而勸告大家：「敵人想搶我們全中國的地方，你們跑到哪兒也逃不了。……你們不看看我們東北的同胞們，地方失掉了以後，被敵人趕到火線上去打頭陣。假如現在我們不起來跟敵人拼命，保衛我們的土地，將來也會有這麼一天的。」

大家目睹日軍的暴行，想到劉三的話大有道理，於是同仇敵愾，協助軍隊作戰。劉三的四弟卻受漢奸引誘欺騙，作了內應，打算替敵人的飛機指點轟炸的目標；劉三勸告不止，老四仍是執迷不悟，劉三不得已而大義滅親，槍擊四弟。老四臨死迴光反照，明白了自己的過錯，為了彌補自己的過失，指出了漢奸的藏匿之處。影片最後，清除了漢奸，軍民團結一致，迎接敵人的進攻。

《保衛我們的土地》無疑是一部主題明確、思想正確、感動人心、更振奮人心的影片。因而影片一經上映，就在全中國各地引起了廣泛的歡迎和巨大的回響。該片不僅在中國內地放映，還被運往美國紐約、南洋菲律賓等地放映。

值得注意的是，為了使中國農民更好的瞭解和接受電影的情節和主題，從而更好的起到鼓動農民奮起抗戰的目的，該片的編導史東山煞費苦心，力求做到「劇情要簡單而有力，內心表現不能太複雜」；要吸引觀眾，但又「不能穿插無味的笑料，使農民當作玩意兒看」；「敘述劇情務須周詳，表演的速度務須稍慢」①。這在史東山的電影創作歷程中，又是一次重大的轉折。

須知史東山的從影之路，是從唯美、歐化的起點出發的，並以藝術的高雅為目標。——史東山原名史匡韶，浙江海寧人，一九〇二年生。少年失學，不得不到上海的電報局工作，但他在業餘時間裏堅持作畫、拉小提琴，一九二一年入上海影戲公司任美工師，後在但杜宇導演的《古井重波記》等影片中擔任演員，一九二四年（22歲）即為上海影戲公司導演了《楊花恨》（原名《柳絮》）一片，表現出他驚人的藝術才華，使影壇矚目。

由於獨特的藝術氣質，加之受到但杜宇的極大影響，早年的史

東山是一典型的藝術唯美主義者。他的《楊花恨》、《同居之愛》、《兒孫福》、《美人計》、《奇女子》以及《銀漢雙星》、《恆娘》等早期的影片創作，就有非常鮮明的唯美傾向，「以窮皇的布景作爲場面的炫耀，精緻細膩地描寫人物的姿態，俏皮而略帶刻薄地漫畫男女間的私情。②」在當時的影壇別具一格。此外，年輕的史東山還專門撰文爲「歐化」辯護。

後來，蘇聯的《生路》、《金山》之類的影片，曾經使史東山大大的感動，加之新興電影運動的開展，從一九三三年的《奮鬥》開始，史東山的電影創作進入了一個新的階段。此後的《女人》、《人之初》、《狂歡之夜》（根據果戈里的名劇《欽差大臣》改編）等影片，大都博得了進步觀眾及影評家的熱烈喝采。但他的求新求美的藝術觀念以及精益求精的工作作風，卻並沒有多大的改變。

在《保衛我們的土地》的編導中，史東山有如此清醒的認識，並作如此之大的改變，當然是由於他的抗戰熱情和爲國獻身的精神。

其後，史東山在抗日戰爭期間又編導了《好丈夫》（1939）、導演《勝利進行曲》（1941）、編導《還我故鄉》（1945）等，成爲抗戰時期大後方編導抗戰電影最多、影響最大的導演。

39.《木蘭從軍》轟動一時

新華的「分身」公司華成影片公司的第一部影片《木蘭從軍》，於一九三九年春節在新落成的滬光大戲院公映，場場爆滿，在同一家電影院連映八十五天，打破了此前由《漁光曲》一片創下的連映八十四天的放映紀錄。這部由歐陽予倩編劇，卜萬蒼導演，余省三攝影，陳雲裳、梅熹主演的影片，無疑是「孤島」時期影響最大、成就最爲顯著的一部影片。

花木蘭替父從軍、抵抗外侮，智勇雙全、屢立戰功，最終領導群雄、贏得勝利、返回家鄉的故事，在中國幾乎人所共知。影片的編導

在古代民歌和明清筆記的基礎上，大膽的增加了許多新的情節內容和主題思想，既完善了電影的敘事，又增強了電影的借古喻今、鼓舞人心的力量。

其一，是將花木蘭對父盡孝，進一步擴張爲爲國盡忠，深化了影片的主題；其二，新增了木蘭出獵歸來與村童同唱的一首兒歌插曲「太陽一出滿天下，快把功夫練好它，強盜賊來都不怕，一齊送他們回老家」，使影片的鼓動性更加明顯；其三，刻畫了不聽忠言、昏庸誤國的邊軍元帥和接受番軍賄賂、出賣民族利益的軍師等反面人物形象，加強了影片的批判力度；其四，讓花木蘭訂立了「不許貪贓枉法，不許欺侮百姓，不許臨陣脫逃，不許營私舞弊」的法規，提升了影片的教育意義；其五，虛構了花木蘭在勝利回鄉之後與戰友劉元度喜結良緣的結局，增加了影片的人情味，使之更具感人魅力。再加上影片風格流利輕快，表演生動，對白精彩，插曲優美，畫面流光溢彩，技術製作精良，《木蘭從軍》一片引起轟動，自是理所當然。

《木蘭從軍》的巨大成功，在「孤島」電影中引發了兩股潮流。一是借古喻今的愛國熱潮，隨之而出的影片有《明末遺恨》（又名《葛嫩娘》，魏如晦③編劇，張善琨導演）、《盡忠報國》（吳永剛編導）、《洪宣嬌》（魏如晦編劇、費穆導演）、《費貞娥刺虎》（李萍倩編導）、《李香君》（周貽白編劇、吳村導演）、《西施》（陳大悲編劇、卜萬蒼導演）、《蘇武牧羊》（周貽白編劇、卜萬蒼導演）、《王寶釧》（吳村編導）等等。另一股熱潮，就是純粹商業化的古裝片泛濫，其中精糟並雜，須作具體的分析研究。

花木蘭的扮演者陳雲裳，原是香港粵語電影演員，演罷《木蘭從軍》而一舉成爲「孤島」中首屈一指的當紅巨星。具有生意眼的張善琨，當然不會放過這一「搖錢樹」。不僅加大廣告宣傳力度，還請編劇專爲陳雲裳寫劇本，讓陳雲裳接連拍攝了《雲裳仙子》、《一夜皇后》、《費貞娥刺虎》、《風流大姐》、《銷魂藕》、《蓋世女英雄》、《蛇鬼村》、《裸國風光》、《秦良玉》、《碧玉簪》、《瀟湘夜雨》、《蘇武牧羊》、《梁紅玉》、《香港小姐》、《賊王

子》、《亂世佳人》、《相思寨》、《野薔薇》、《新姊妹花》、《風流皇后》、《家》（上下集）等數十部影片。使得陳雲裳紅極一時，堪與當年胡蝶相比。

說到《木蘭從軍》和女明星陳雲裳，不能不說到在中國電影史上以善於發現人才及使用人才而知名的大導演卜萬蒼。卜萬蒼善識人才，最突出的例子，當然是他在一九二六年招選演員時，發掘出了十六歲、初次見到攝影機尚很緊張的阮玲玉，讓她主演他導演的影片《玉潔冰清》；在加入聯華公司後，又連要阮玲玉主演他導演的影片《一剪梅》、《戀愛與義務》等多部影片，終於使阮玲玉大放光芒。其他如女演員顧蘭君因出演他導演的《貂蟬》，陳雲裳因出演他導演的《木蘭從軍》，均是一片成名，爾後大紅大紫。所以有人說卜萬蒼是「慧眼識巾幗」。

卜萬蒼十八歲時（1921）就加入了中國影戲製造公司，從美國籍攝影師哥爾金學習攝影，拍攝短片《飯桶》。一九二四年後，任大中華、明星等公司攝影師，拍攝《人心》、《新人的家庭》等片。一九二六年入民新公司任劇務主任兼導演，執導的第一部影片為《玉潔冰清》。一九三一年加入聯華公司，因執導《戀愛與義務》一片而名聲大振。繼而又導演了《三個摩登女性》（1932）、《母性之光》（1933）、《黃金時代》（1934）、《凱歌》（1935）等一系列進步的影片，成為中國電影界最優秀的導演之一。

卜萬蒼的影片講究攝影技巧和畫面藝術，尤其講究情節結構且注重道德煽情。每部影片中都少不了戀愛糾紛、纏綿悱惻而又戲味充足；情節跌宕而又情調優美，所以一直頗得一般觀眾的喜愛。

「孤島」時期，卜萬蒼拍攝的《貂蟬》、《木蘭從軍》等片，不斷打破票房紀錄，引起巨大轟動，也進一步鞏固了他一流導演的地位。在那種激烈的商業競爭環境中，卜萬蒼的《西施》、《寧武關》、《蘇武牧羊》等古裝影片，不僅盡可能地間接表達愛國之意，而且盡可能的注意保證其電影的藝術和技術素質，要算是一個不大不小的奇蹟。

40.何非光的傳奇人生

在上海「孤島」上的古裝片《木蘭從軍》轟動一時之際，抗戰大後方的電影中心從武漢轉移到了重慶，並且，很快就在重慶拍攝了第一部主題更加嚴峻、也更加鮮明的抗戰影片《保家鄉》。這部影片完成於一九三九年六月，是何非光的電影編導處女作，也是何非光的人生傳奇中，最為閃光的一段的開端。

大部分當代人恐怕不知這位何非光何許人也，但倒退六十年，在抗日戰爭時期的大後方，何非光大名鼎鼎，天下何人不識君？出演抗戰影片《保衛我們的土地》、《熱血忠魂》（1938）、《日本間諜》（1944）；他平生編導的第一部影片就是抗戰電影《保家鄉》（1939），其後又接著導演了《東亞之光》（1940）、《氣壯山河》、《血濺櫻花》（1944）。何非光是當年抗戰電影中最活躍，編導電影最多的兩位導演之一（另一位是史東山）。任何一部中國抗戰電影史及其中國抗日戰爭史書中，都不會沒有何非光的名字和功績。

如前所述，何非光的人生故事充滿了傳奇色彩。別人的抗日都是從三〇年代以後才開始的，而他的抗日卻要早得多：因為他是臺灣人。何非光一九一三年生於台中，在台中一中上學時，由於受不了日本人對臺灣的殖民統治，因一句「清國奴」，而與罵人者大打出手，結果被學校以「自動退學」的名義開除。

家人送他到日本留學，但他十六歲時就孤身遠赴上海，在一家醫院裏當了學徒實習生。在一個偶然的機會中，結識了聯華公司的演員蔣君超，應邀在卜萬蒼導演的《人道》和《續故都春夢》（1932）兩片中飾演群眾角色，後因在《除夕》（姜起鳳導演）中成功地飾演了銀行經理一角，而與聯華公司正式簽約成為基本演員。接著是一九三三年就在田漢編劇、卜萬蒼導演的《母性之光》一片中飾演反派角色而引人注目，爾後在《華山艷史》、《暴雨梨花》、《體育皇

后》、《人生》、《再會吧！上海》（1934）、《淚痕》、《昏狂》
（1935）等影片中出演反派重要角色。

　　在一九三五年拍完《昏狂》一片之後，何非光被日本人抓住並
遣送回臺灣；得到姐姐的幫助，再一次到日本留學；在西安事變之後
不久，再一次從日本回到中國大陸。在上海，適逢閻錫山辦的西北影
片公司在上海招募工作人員，便與吳印咸、藍馬等人一道應聘來到山
西太原。在西北一時無事可幹，便轉道漢口，找到袁叢美和史東山，
正式開始他的抗戰電影生涯。因為他曾兩度留學日本，史東山編導的
《保衛我們的土地》和袁叢美編導的《熱血忠魂》兩部影片中的日本
人的角色，自然就非他莫屬了。

　　「中制」搬遷到重慶之後，在等待機器、重建攝影棚的時候，
何非光在報紙上看到日本人在東北的種種暴行的報導，想到自己小時
候父母講過的日本人在臺灣統治的殘酷歷史，便試著編寫了一個電影
劇本，通過熟人，送給第三廳主任郭沫若看，得到了郭沫若的熱情肯
定，並表示要為影片寫主題歌詞。

　　但在「中制」編導委員會討論這個劇本的時候，卻沒有導演願意
接手。何非光再一次自告奮勇，通過郭沫若的「後門」，讓廠長鄭用
之同意將劇本交由何非光本人導演。這樣，他的編劇、導演的處女作
便一次完成，拍攝了抗戰名片《保家鄉》。在拍攝這部影片的時候，
一個出演群眾角色的士兵不小心玩槍走火，打死了一個人，結果自己
也被槍斃，《保家鄉》一片付出了兩條人命的代價。

　　何非光編導的最出名的影片，是他創作的第二部影片《東亞之
光》。這是一部以日本兵的遭遇和覺醒為題材的影片，非同凡響的
是，片中的日本俘虜兵全都是真正的日本戰俘扮演的。影片讓覺醒了
的日本戰俘現身說法，其感召力和轟動性可想而知。這部影片的拍攝
也有幾條驚人的「花絮」：一是當影片拍到一半的時候，演主角的日
本戰俘突然喉嚨腫脹，第二天就蹊蹺地死了，原因卻始終沒有查清；
接著，便是日本飛機的大轟炸，將攝影棚炸垮，只得中途停拍，將戰
俘退回戰俘營；再一次開拍時，又有兩個戰俘趁機逃跑，後來在萬縣

又被抓獲。

後來，何非光又導演了《氣壯山河》和《血濺櫻花》。也許何非光的電影編導才能不是十分突出，他編導的影片很難稱得上是電影藝術的佳作。但他的影片在特殊的抗戰年月裏，卻起到了其他的藝術佳作不能取代的宣傳鼓動效應，他的愛國之心和抗戰熱情更令人肅然起敬。

抗戰結束後，何非光先後編導或導演了《蘆花翻白燕子飛》（1946）、《某夫人》（1947）、《出賣影子的人》、《同是天涯淪落人》、《花蓮港》（1948）等五部影片。

上海解放之後，何非光應召加入中國人民解放軍第三野戰軍第二十軍，準備參加解放臺灣的戰鬥。但不久因朝鮮戰爭爆發，何非光所在部隊奉調至朝鮮戰場，於是，何非光成了中國人民志願軍的一員，從此在電影界「消失」，他的後半生的命運也從此被徹底改寫了。

何非光先生在八十二歲時，接受一位電影史家的採訪時說：「海峽兩邊都有我已經『死了』的傳聞。臺灣那邊傳得最厲害，說我參加了解放軍，結果被槍斃了。最近我的侄子從臺灣寄來一份《聯合報》的『光復五十周年特稿』，其中有一篇介紹三個曾經走紅大陸的臺灣影人的文章，也說我已經『死了』。至於我們大陸這邊，八〇年代長春電影製片廠的一個雜誌有篇文章寫到我，說我去了臺灣，結果給臺灣當局槍斃了。」實際上，何非光先生直至一九九七年才以八十四歲高齡壽終正寢。遺憾的是，他始終沒有說，當了幾十年「活著的死人」，滋味如何？

【注釋】

①史東山：《關於〈保衛我們的土地〉》，載《抗戰電影》雜誌創刊號。另參見程季華主編的《中國電影發展史》第二卷第21頁。

②凌鶴：《史東山論》，載《中華圖畫雜誌》1936年第42期。

③魏如晦是著名作家阿英的又一筆名。

五、一九四五～一九四九：
　　　　從光復到輝煌

41.八千里路雲和月

抗日戰爭勝利結束，中國人民自是歡欣鼓舞。但歡慶的鑼鼓敲罷，難免喜下眉頭、愁上心頭，最重要的原因當然是戰爭的毀損，廢墟遍地、創傷滿目、物價飛漲、民不聊生；更可怕的是政府官僚機構的腐敗墮落，幾乎到了不可收拾的地步；最典型的例子是政府官員對日僞財產的接受，變成了公然的「劫收」。與此同時，共產黨與國民黨的最後決戰在所難免。

就電影界而言，日僞時期的電影機構自然也在「劫收」之列。國民黨中央宣傳部所屬的「中電」和國防部所屬的「中制」在「劫收」之後，立即成爲中國最大的電影製片機構。國營開始大過私營，便於當局進行控制；戰後美國影片如潮水般的湧入（從1945年8月至1949年5月上海解放，不到四年的時間內，僅上海一地進口的美國影片便達1083部之多！）中國電影進入了一個新的、特殊時期。

儘管如此，正直的電影人還是利用「國營」電影基地，很快就創作出了一批表達他們個人以及人民心聲的影片，如《遙遠的愛》、《還鄉日記》、《乘龍快婿》、《追》、《幸福狂想曲》、《松花江上》等等。這些影片的主題，無不是表現戰爭的艱難和勝利後的巨大的失落與不滿。如史東山所說，長長的八年抗戰雖然也是不堪回首，「但在抗戰的大前提之下，我們還可以有所解釋而自慰」；然而「短短幾個月的勝利以來的現象，卻使我們感到無比的傷痛！①」——這也正是史東山編導《八千里路雲和月》的直接心理動機。

一九四七年的《八千里路雲和月》（原名《勝利前後》，史東山編導，韓仲良攝影，白楊、陶金、高正主演）是原聯華公司同仁在戰後恢復聯華影藝社（後改爲崑崙影業公司）的第一部作品，也是戰後第一部引起巨大社會回響的電影作品。影片在二月初公映後，立即轟動全國並波及海外。同時，它還是一部「繼承了戰前國片的優良的作

風，而且將中國的電影藝術向前推進了一步」②，且「替戰後中國電影藝術奠下了一個基石，掙到了一個水準」③的電影佳作。

影片的具體情節是寫家在江西、寄居上海姨母家中的女大學生江玲玉（白楊飾）基於民族義憤，不顧姨父姨母和表兄周家榮（高正飾）的反對，懷著滿腔熱情參加了上海影劇界組織的救亡演劇隊，沿京滬鐵路線進行抗日演劇宣傳，鼓動老百姓紛紛響應抗戰。在漫漫征途中，江玲玉與青年音樂家高禮彬（陶金飾）逐漸產生愛情。抗戰八年，轉戰千里，歷盡酸辛，鍾情不變。表兄周家榮在抗戰中大發橫財，對江玲玉百般引誘，但江玲玉始終不為所動。在抗戰結束的喜慶日子裏，這對相愛的青年也舉行了婚禮。卻不料勝利之後回到上海的日子更加艱難和不平，體弱的高禮彬身患肺病，懷孕的江玲玉昏倒街頭，影片的結尾是當年演劇隊的隊友一起幫助尋找江玲玉，並將她送往醫院：生死未卜。

這是一部史詩性的作品，它以抗日演劇隊第四、第九兩小隊的真實生活為原型，敘述一群進步的電影戲劇工作者從「八一三」到抗戰勝利結束這十多年的生活遭遇和奮鬥歷程，同時以此為線索，貫串起這十多年中，中國社會所發生的一系列重大事件。如上海戲劇電影界組織救亡演劇隊、無數熱血青年走向抗日戰場、徐州會戰、長沙會戰、黔桂撤退、歡慶勝利、「劫收」醜聞、江西大災荒、戰後陰霾、國民黨準備發動內戰等。包容了極為廣闊的歷史視野和極為豐富的社會生活內涵。

影片視野開闊，場面壯觀，情節曲折，細節豐實，形象生動，主題鮮明。它的紀實風格和充滿激情的政論般的大段對白，不但能引發當時觀眾強烈的思想和情感共鳴，且具有恆久的藝術價值。

《八千里路雲和月》是史東山電影創作的一個新的高峰，是他的永垂青史的電影代表作；同時，也是他的電影創作道路及其人生歷程的某種真實的寫照。在此高峰之上，回顧來路，從早期的唯美創作，到後來加入進步潮流，再到抗戰中的通俗宣傳，直至《八千里路雲和月》等片重攀藝術高峰，導演本人的創作歷程也經歷了八千里路的曲

折坎坷。在這一意義上，《八千里路雲和月》也可以說是史東山藝術創作的一個寓言式的總結。

・八千里路雲和月（史東山導）

42.一江春水向東流

一九四七年十月，聯華影藝社和崑崙公司又合作完成一部出色的影片《一江春水向東流》，上映伊始，就引起了巨大的轟動。該片從一九四七年十月上映至一九四八年一月，僅三個多月，觀眾就達七十多萬人次，創造了國產電影前所未有的新紀錄。評論界讚聲潮湧，說它「表示了國產電影的前進的道路」，使「我們為國產電影感到驕傲」④。

這部由著名導演蔡楚生和鄭君里合作編導的影片，分為上下集，上集名為《八年離亂》，下集為《天亮前後》。講述一個進步的知識

份子張忠良（陶金飾）一家在抗戰中的不幸經歷：老父（嚴工上飾）慘死於敵人之手；弟弟忠民參加了抗戰游擊隊；妻子素芬（白楊飾）與老母（吳茵飾）四處漂泊，歷盡苦辛，最後流落上海街頭，素芬不得不到一有錢人家作了女傭；忠良本人飽經磨難、九死一生，與家人早已失去聯繫，最後到達後方都城重慶。痛苦的經歷和複雜的環境慢慢地改變了張忠良，他投靠了重慶的交際花王麗珍（舒繡文飾），並一步一步地成為投機的老手、商界的紅人。戰後以接收大員的身份回到上海，住在王麗珍的表姐何文艷（上官雲珠飾）家，又與何文艷勾搭成姦。素芬恰好在何文艷家作女傭，發現真相，痛苦不堪，將實情告知婆母；老母前來問罪、勸說，張忠良仍不敢當著王麗珍表示明確態度，最後素芬絕望，投江自殺。

該片最吸引人的地方，是主角張忠良在抗戰八年前後的複雜的情感經歷。戰前有夫人素芬，戰中又與王麗珍同居，戰後則又與何文艷勾搭成姦，在不同的女人面前，張忠良表現出其形象的不同側面及其性格發展的不同階段。最後三個女性匯聚一堂，這位隨波逐流的主角終於在三個女性及其分別代表的道德、利益、情慾的漩渦中，再也無法自拔。素芬因羞辱和絕望而自殺，也宣判了張忠良道德人格上的無期徒刑。

《一江春水向東流》的意義，並不在於它講述了一個人的婚姻、情感及其道德心理的變化，而在於它以開闊的視野，描繪了巨大的歷史時空，以及在這一時空中生死沉浮的中國社會各階層人物，從而真正具有史詩的宏偉氣勢，和不朽的藝術價值。

該片下集以「天亮前後」為題，顯然有一種深刻的寓意；而女主角素芬死於黎明前夕，更加重了該片的悲劇的力度。個人命運、家庭遭遇、國家前途有機地交織在一起，內容豐富，衝突尖銳，情節曲折，結構嚴謹，形象鮮明，敘事老到，氣勢磅礡，堪稱大時代的電影史詩。

蔡楚生編導的影片之所以能夠雅俗共賞、廣受歡迎、屢創中國電影史上票房新紀錄，是因為他深得中國傳統敘事藝術的三昧，且融傳

· 一江春水向東流（蔡楚生、鄭君里導）

統的小說、戲曲、詩歌、繪畫等藝術於自己的電影之中，自然使中國
觀眾喜聞樂見。《一江春水向東流》的創作就是一個突出的例子，首
先是將電影的筆墨集中到張忠良的家庭上，張家每一個人的命運都會
牽動觀眾的心；進而又重點聚焦在張忠良的個人命運及其變化中，造
成起伏跌宕的情節結構，讓觀眾如癡如醉；再則是注重傳統的忠孝倫
理及其道德判斷，引發觀眾的心理共鳴。

　　然而在另一個層次上，張忠良的故事又不僅僅是他個人的故事，
他的命運的演變不僅僅是他個人的道德抉擇，實際上取決於社會環境
的深刻影響，從而使影片包含了豐富的社會思想內容。進而在道德審
判、社會批判的基礎之上，影片還包含了更深一層的人生感慨和人性
的悲歌，這使得該片具有更動人的藝術價值。

　　在電影形式上，《一江春水向東流》也將傳統的情節劇結構形式
與充滿東方情調的詩情畫意完美地結合在一起，「問君能有幾多愁，
恰似一江春水向東流」的詩句字幕再三出現，以此為主題的音樂貫穿
始終，時時扣響觀眾的心弦。月下江水默默流的畫面不斷出現，既對

張忠良在重慶和王麗珍的「熱戀」與上海的素芬月下情思進行了鮮明的對比，又為影片的時空轉化提供了靈活的媒介和生動的背景。更重要的是，此種月下小景，如詩如畫，看上去美不勝收，想起來卻又讓人潸然淚下。影片《一江春水向東流》的這種詩情畫意的抒發，極富藝術感染力。蔡氏電影之美，既通俗易懂，又韻味深長。

更應該指出的是，該片的拍攝是在極其艱苦的條件下進行的。該片的攝影師朱今明先生回憶道：「《一江春水向東流》就是依靠一架所謂『獨眼龍』式的舊式攝影機，幾十盞燈，一個破舊不堪的答錄機，在一個四面通風的攝影棚裏進行影片攝製的。用的膠片，不僅已經過期好幾年，而且是三本、五本從商人手裏買來的。攝影工作常常處在『等米下鍋』的危機中。工作人員的生活是沒有保障，幾個月發不出薪金。⑤」所以，當時在香港的夏衍及文藝界的其他人聯名給蔡楚生及攝製組全體工作人員寫信說：「要是中國有更多一點的自由，要是中國有更好一些的設備，我們相信你們的成就必然會十倍百倍於今天，但，同時也就因為你們能在這樣的束縛之下產生這樣偉大的作品，我們就更想念起你們的勞苦，更感覺到這部影片的成功。⑥」

在那樣艱苦的環境下，《一江春水向東流》劇組的全體工作人員依然是如此努力，使影片最終有如此突出的成績，無論是編劇、導演、攝影，還是淘金、白楊、舒繡文、上官雲珠、吳茵等人的表演，都已盡到了最大的努力，實堪敬佩。

43.沈浮及其《萬家燈火》

一九四八年七月公映的《萬家燈火》（陽翰笙、沈浮編劇，沈浮導演，朱今明攝影，藍馬、上官雲珠、吳茵等主演），是崑崙公司出品的又一部經典性的作品。它雖不似《一江春水向東流》那樣轟動一時、萬人空巷，但它的「後勁」卻十分綿長——香港電影人在一九八二年和一九八七年兩次評選「中國十大電影名片」，《萬家燈

火》都榜上有名。

《萬家燈火》講述抗戰勝利之後上海的一個小市民家庭的悲歡故事，公司職員胡智清（藍馬飾）與妻子又蘭（上官雲珠飾）一家的小日子本來過得很甜蜜，不料十年不見的老母（吳茵飾）帶著弟弟春生（沈揚飾）一家從鄉下來投靠他們，恰好又正逢上海戰後物價飛漲，胡家的生活難以維持，婆媳關係變得十分緊張。公司老闆錢劍如（齊衡飾）雖少時受過胡母的資助，但在國難之中爆富之後，開始見利忘義，居然將胡智清及小趙等人解雇。

胡智清本來就在為生活擔憂，在老母與愛妻之間兩頭為難，失業之後更是愁眉不展。與此同時，家庭矛盾進一步激化，妻子負氣出走，老母住到她的姨侄女所在的工廠裏。繼而妻子流產，老母要錢買船票回鄉下；胡智清精神極度恍惚，拾得一個錢包，想了又想還是要還給失主，但被冤枉偷錢而被毆打，接著又被汽車撞倒，幸被行人送進醫院。胡智清的失蹤，反而使妻子、母親都回到了家中，芥蒂冰釋，一同為他擔憂。胡智清也由醫院回到家中與家人團圓，看窗外萬家燈火，不禁感慨萬千。

《萬家燈火》與《一江春水向東流》不一樣的是，它沒有那種明顯的戲劇性地大起大落的衝突情節（當然，片中錢劍如棒打胡家老二、車撞胡智清兩個細節，還是有一點戲劇性痕跡），全都是一些小人物的瑣瑣碎碎的家庭生活小事組成，編導對於胡家婆媳的衝突也沒有做戲劇性的誇張，具有一種清新的現實主義的氣息，在這一點上，堪與義大利後來的新現實主義電影相比，而且毫不遜色。

進而，由於影片沒有按情節劇的模式編寫，突出的是片中人物的生活處境，飽受生活折磨和心理熬煉的人物形象也就非常明顯地被凸顯出來。尤其是小人物胡智清其人，在公司與家庭之間、母親與妻子之間、虛榮夢想與現實生活之間的苦苦掙扎的形象，給人留下了極為深刻的印象。胡家的母親、妻子、二弟，無不在生活的湯火中熬煉，就連那個幾乎沒有臺詞的胡家二兒媳，也以她的愁容生動地反映出生活的艱辛。這一系列人物形象，可以說是小人物形象塑造的典範。

　　進而，影片的敘事節奏鮮明流暢，注意環境氣氛的描寫，尤其注意生活細節的豐實和生動表現。影片開頭胡家小家庭的溫馨場面，胡母等人出場時的「進行曲」音樂、鄉下人進城的小小的尷尬和快樂，與後來層層推進的生活窘況快節奏地疊印，相互間形成了影片自身的張力。在生活細節上，胡智清夫婦三次褪下結婚戒指，同事小趙多次遞香煙給胡智清，既推進了情節、又描繪了人情、還生動展現了生活的艱辛或溫馨。

　　更重要的是，《萬家燈火》中電影語言的自覺和藝術技巧的嫻熟。影片開頭的二分多鐘的一切盡在不言中的「默片」鏡頭，胡母到來時的四分多鐘的充滿言外之意的熱鬧鏡頭，無不恰到好處地同時擔負了敘事兼描寫的雙重功能。尤其是片中的一些主觀鏡頭的運用，生動的表現出人物靈魂的呻吟或心理的囈語，如胡家老二看到三輪車立即想到鄉下的水車，胡智清在母親和妻子相繼離去後，看闔家歡照片時幻現出他的單人獨影等等，無不匠心獨運。

　　藍馬、上官雲珠、吳茵等所塑造的「不朽的小人物」形象，鮮明活潑、有血有肉、生動可感，讓人難以忘懷。

　　《萬家燈火》能夠成為一部電影藝術的傑作，源自沈浮的電影意識的自覺和成熟。在拍完《萬家燈火》後，沈浮在接受記者採訪時說：「先前一具『開麥拉』在我的眼中，只不過是一具活動的照相機，用它來達成一部連環圖畫的任務而已。而對它在學理上具有的一種『功能』，還不能深深地理解……而現在，我是鏡頭跟著人物走，跟著人物的情緒走；一切以人物為中心，力求做到人物與鏡頭水乳交融，生命抱合」；「實在說，我現在看『開麥拉』已不把它單純的看做『開麥拉』，我是把它看做是一枝筆，用它寫曲，用它畫像，用它深掘人類複雜矛盾的心理。⑦」這些，不僅是沈浮個人的電影經驗，也是中國電影藝術史的重要收穫。

　　沈浮在中國電影史上，似乎屬於大器晚成的那一類。早在一九二四年，沈浮就考入天津渤海影片公司，並自編、自導、自演過喜劇電影《大皮包》。那正是美國喜劇電影大師卓別林的《城市之

光》、《淘金記》等影片在中國盛行的時代，年輕的沈浮崇拜和模仿卓別林，自是不難理解。

遺憾的是《大皮包》在營業上並不成功，渤海公司也從此一蹶不振，年輕的沈浮不得不另謀生路，暫時中斷自己的電影生涯。直到一九三三年，沈浮加入聯華公司，為之編輯《聯華畫報》，後創作電影劇本《出路》（鄭雲波導演，1933），繼而又以《無愁君子》（與莊國鈞聯合導演，1935）、《聯華交響曲・三人行》、《天作之合》、《自由天地》（1937）等影片充分展露其喜劇藝術才華，發掘了韓蘭根、劉繼群、殷秀岑等演員的喜劇天賦，為中國喜劇電影進一步拓寬了道路。但那個年代不是一個娛樂、喜劇的年代，沈浮反倒只能以《狼山喋血記》的編劇（與費穆合作）而被電影史家所記述。

抗戰爆發後，沈浮像許多中國電影人一樣，從上海輾轉到重慶，並改行搞話劇，再一次中斷了電影創作。抗戰結束後，沈浮被任命為中電三廠（北平）副廠長，才再一次開始電影創作，先後為中電三廠編導了《聖城記》（1946）、《追》（1947）兩部影片。經過抗戰炮火的洗禮，再加上人世蒼桑，使沈浮的電影創作風格有了極大的變化。他本人在導演完《追》後，也再一次南下上海，加入崑崙影業公司，並開始了他的創作巔峰期，以《萬家燈火》書寫了中國電影史的輝煌。

44.不朽的《小城之春》

名導演費穆一生導演的最後一部故事影片《小城之春》於一九四八年九月完成並上映，實在是「生不逢時」：在一九四八至一九四九年的那樣一個歷史面臨重大轉折、萬民渴望破舊立新的變革時代，像這樣的一部描寫與「世」隔絕的癡男怨女間「幾乎無事」的悲劇，幾乎「注定」是要被時代潮流所淹沒。

影片上映之初，雖然也有一些知音，但時代主流喧聲盈耳，有許多人對《小城之春》提出了強烈的批評。如有人批評《小城之春》

「根本忘了時代」，是「那麼蒼白、那麼病態」，因而規勸作者「不要太自我欣賞、自我陶醉」⑧！還有更厲害的，說《小城之春》：「表現在這裏面的思想內容是什麼？是：空白」；「沒有時代性，沒有民族性，完全是神經病者幻想的產物」；「實在是，沒有思想，也沒有感情的，純形式主義的東西」；「這消極的，純形式主義的東西……是不可寬恕的罪惡！⑨」

　　相比之下，大陸出版的重要電影史書《中國電影發展史》判定《小城之春》為「消極落後影片」，「在當時它實際上是起了麻痺人們鬥爭意志的作用」⑩，應該算是非常「客氣」的了。有意思的是，處處與大陸電影史書觀點相對立的臺灣電影史家杜雲之所著的電影史著中，對《小城之春》也沒有作充分的肯定和深入地分析。

　　原因不難理解，正如香港的一位電影評論家一九九八年所說：「身處二十世紀的中國，我們聽慣了鏗鏘有力的聲音，每每將藝術家們對美的追求視為淺薄輕浮，將委婉寬容的胸懷曲解為蒼白病態，將文化的關照貶抑為政治的反動。⑪」

　　於是，《小城之春》一直被埋沒了三十多年，直至八〇年代之後才被重新「發現」。而《小城之春》一經「發現」，就震驚香港、臺灣、中國大陸，讓兩岸三地的中國電影史家、評論家、電影導演們大吃一驚，而後拍案叫絕！

　　《小城之春》是費穆導演的一部「小製作」影片：講述西醫章志忱（李緯飾）在戰後的一個春天，來到小城中的一位老朋友戴禮言（石羽飾）家探訪，發現戴禮言的妻子周玉紋（韋偉飾）竟是他戰前的戀人，從而舊日的朋友、情人間，陷入了一種無形的情感漩渦和深刻的心理危機之中，一向平靜如水的生活突起波瀾。但最後，實際上什麼也沒有發生，片中人物的一些心理的波瀾，只不過造成幾回輕度的「虛驚」，客人離去，電影結束。全片只有夫、妻、客、妹（張鴻眉飾）、僕（崔超明飾）五人，情節極為簡單，並無戲劇性的矛盾衝突。

　　這部影片之所以能夠在幾十年後被公認為中國電影不朽的經典，

首先是由於它對個人命運的深切關懷，對情感慾望與道德倫理衝突的卓越表現，和對「發乎情、止乎禮」的東方文化心理的深刻發掘。

其次是電影的敘事方法，採用了劇中人周玉紋的旁白（主觀敘事）與影片畫面表現（客觀展示）相互交織的手段，深入人物的心理情感世界之中，將人物的心理微瀾用「戀人絮語」的形式一唱三疊地加以詠歎和抒發，直叩觀眾心弦。

再次是在表現形式上熔中國古典詩詞、繪畫、戲曲的精華於一爐，在電影的藝術技巧和風格上進行大膽的探索和試驗，以平遠長單鏡頭爲主，每一個畫面都像是一幅中國畫，而由畫面的流動，建立了一套耐人品味的民族電影敘事手法和技巧規則。

最後，也是最重要的一點，是該片情節簡單但寓意豐富，借「閨怨」以寄託作者的家國興衰的感慨和文化危機的憂思，穿長袍的戴禮言、穿西裝的章志忱無疑隱喻著舊與新、中與西的政治、道德、文化的矛盾衝突，影片寄意深遠、充滿弦外之音，創造出巨大的可闡釋藝術空間。所有這些，使得電影《小城之春》具有恆久的藝術價值，從而成爲中國電影史的「傑作中的傑作」。

香港電影導演、評論家劉成漢先生說「《小城之春》不但是中國電影美學上的經典寶庫，更是世界電影的傑作之一，實在值得所有中國電影工作者，包括編導演和影評人，不斷重複觀看和體會鑽研。個人深信《小城之春》的重新發掘出來，若得到應有的重視，將會對中國電影以後的美學水準帶來巨大的影響」；「假設《小城之春》自五十年代起，便公開給海內外的電影工作者和影評人不斷觀摩和鑽研，相信中國電影也不至於逐漸落後國際水平那麼久。⑫」

臺灣電影導演、評論家黃建業則說：「《小城之春》在中國電影史的際遇，有幾分似普魯斯特的《追憶逝水年華》，撥開了自身所處的時代迷霧，超前了當時的主流關注，讓觀者耳聆陣陣既壓抑又華麗的感性獨語，如此真實地透露出一位知識份子的彷徨和苦悶。獨創的藝術形式和沉澱的文化省思，凌越超拔的藝術信念，使它自足地構成一個極具韻致的小宇宙，數十年之後，在歷史塵封中破繭而出，揚眉

Film
retrospect of a
of a Century
百年電影 閃回
149

吐氣，啓迪了新的世代，應非偶然。⑬」

大陸資深電影史家、《中國電影發展史》一書的主要撰稿人之一李少白教授，則在九〇年代撰寫了長篇論文《中國現代電影的前驅——論費穆和〈小城之春〉的歷史意義》⑭，對費穆電影及其代表作《小城之春》進行了徹底的重新認識並予以高度評價。

《小城之春》的遭遇，和針對這部影片的種種「畫外之音」，是瞭解和理解中國二十世紀電影史的一個極佳的例題，值得每一個關心中國電影和中國文化的人深思。

45.第一部彩色影片《生死恨》

一九四八年十一月，由華藝公司出品，費穆導演，梅蘭芳主演的中國電影史上第一部彩色影片《生死恨》（京劇藝術片）上映。

中國電影自誕生之日起，就與傳統京劇有著極深的關係。中國的第一部電影，就是京劇藝術大師譚鑫培的《定軍山》；第一部有聲影片《歌女紅牡丹》中，也穿插著京劇《穆柯寨》等四個京劇片段；第一部彩色電影又是京劇《生死恨》。

在二十世紀著名的京劇藝術大師中，梅蘭芳先生與電影的淵源最深。早在一九二〇年，商務印書館活動影戲部時代，梅蘭芳先生就應邀拍攝崑曲《春香鬧學》（二本）和古裝歌舞劇《天女散花》（一本），不僅擔綱主演，而且自己導演，崑曲表演之美加上電影的特寫和疊印，成為一時的天下奇觀。

一九二四年，梅蘭芳先生應民新影片公司邀請，拍攝了《西施》等五齣戲的舞蹈片斷。同年秋，梅蘭芳赴日本演出時，應寶塚一家電影公司的邀請，拍攝了《簾綿楓》中的「刺蚌」一場。一九三〇年一月，他的劇團在美國演出期間，又應派拉蒙影片公司的邀請，在紐約拍攝了一段有聲影片《刺虎》。一九三四年三月，他率劇團應邀訪問蘇聯期間，演出成功之餘，又受到蘇聯電影藝術大師愛森斯坦的邀

請，在莫斯科拍攝了一段有聲片《虹霓關》中的「對槍」（由愛森斯坦親自導演）。

無獨有偶，電影導演費穆不但對京劇藝術十分熟悉，且似乎情有獨鍾，他在一九三七年導演了麒麟童周信芳主演的京劇藝術片《斬經堂》，並準備拍攝一個周信芳京劇名作系列「麒麟樂府」，因抗戰爆發而未能如願；一九四一年，費穆又導演了京劇短片集電影《古中國之歌》，包括《水淹七軍》、《朱仙鎮》和《王寶釧》等劇目。創作《生死恨》之後，又導演了李玉茹主演的京劇短片《小放牛》。

不過，《生死恨》一片產生的「第一推動力」，是中國電影史上的著名技術專家、發明家顏鶴鳴。顏鶴鳴祖籍浙江嘉興，生於上海，一九二七年肄業於上海同濟大學，後入明星公司任照相師、攝影師，不斷刻苦鑽研電影技術，一九三一年研製成功有聲電影錄音機「鶴鳴通」，並為明星及其他公司的有聲電影錄音。一九四五年赴美國購買電影器材，後即開始試驗沖洗彩色片的技術，並最終獲得成功。

費穆得知這一消息，才產生了拍攝彩色電影的念頭。得到顏鶴鳴同意、梅蘭芳認可後，費穆又去找他的老「東家」（原聯華公司的大股東兼後期負責人）、老朋友、現任文華公司老闆兼大京劇迷吳性栽，請求投資。吳性栽慨然允諾，專門為拍攝彩色京劇藝術片而投資成立了「華藝」公司，首部作品選定梅蘭芳在「九一八」後，根據齊如山的由明代傳奇《易鞋記》改編的京劇劇本重新整理出來的《生死恨》。該片由費穆任編導，梅蘭芳、姜妙香主演，李生偉攝影、黃紹芬任攝影指導，顏鶴鳴負責彩色沖印及錄音，一九四八年六月正式開拍。

《生死恨》講述的是北宋末年，金兵入侵中原，漢家少女韓玉娘（梅蘭芳飾）和書生程鵬舉（姜妙香飾）被金兵俘虜，分發在張萬戶（肖德寅飾）家為奴。按照金國的「俘虜婚姻」制度，被張萬戶強行婚配。韓玉娘深明大義，鼓動新婚丈夫程鵬舉逃回故國投軍抗敵，她自己則歷盡艱辛，輾轉回到故土。程鵬舉因為屢立戰功，被提升為襄陽太守，對韓玉娘的思念與日俱增；幸得部下找到韓玉娘的一隻鞋

子（是他們夫婦的信物），進而找到韓玉娘本人。但就在夫婦團圓之際，韓玉娘已是病入膏肓，最終含恨死去。

因為費穆懂京劇，而梅蘭芳又懂電影，兩位藝術家對影片的情節、場面、布景、表演等方面都共同商議，作了許多大膽的嘗試和創新，可謂相得益彰。影片既突出了京劇的歌唱道白都有音樂性、一舉一動都是舞蹈化的虛擬象徵特性，又充分考慮電影的寫實特徵及電影化的敘事規律，從而在寫實與寫意之間別創了一種風格樣式，將《生死恨》拍攝成一部「古裝歌舞故事片」。

影片中的「洞房」、「尼庵」、「夜訴」、「夢幻」等幾場戲，從布景的設計、燈光的運用到演員的表演、攝影的畫面構圖等，都進行了電影化的試驗並獲得成功，成為中國戲曲電影的經典性片斷。如「夜訴」一場中的紡車，在京劇舞臺上只使用手搖紡車做象徵性的虛擬；而在電影中，則使用了一架真的大織布機，讓韓玉娘圍繞這一「實景」做虛擬的表演，梅蘭芳創造了電影化的表演身段和程式，讓人眼界大開。

電影《生死恨》在編、導、演等方面都很正常，但在彩色沖印方面卻問題多多：第一次看「洞房」一場的樣片，顏色深淺不勻，大紅的蠟燭會漸漸變成粉紅色，過一會兒又變成大紅，忽深忽淺，捉摸不定。另外，演員的水袖一晃，銀幕上就會泛出紅黃綠各種光芒，非常刺眼。以至於有一位在場觀看樣片的記者笑著說：「《生死恨》的廣告牌上寫著五彩片，現在變成十彩了」。

這些問題後來雖然都一一加以解決了。但影片完成後，寄到美國去洗印，又出了問題：因為用十六毫米的膠片拍攝、而洗印在三十五毫米的膠片上，再一次出現了影片顏色嚴重不勻的現象。以至於梅蘭芳一氣之下想把拷貝扔下黃浦江，並聲言不想發行該片⑮，後經費穆反覆勸說，才沒有讓中國第一部彩色電影胎死腹中。

華藝公司原打算在《生死恨》之後，選擇梅蘭芳先生的舞臺藝術經典陸續拍攝下來，完成一套《梅劇集錦》；甚至還要拍攝其他京劇藝術大師的藝術傑作。但終因時局變遷，未能如願。電影家費穆在幾

年後不幸早逝於香港，影片《生死恨》實際上成了他的電影創作的絕響，是另一番人間生死恨。

46.桑弧及其《哀樂中年》

著名電影導演桑弧於一九四九年為文華公司編導的影片《哀樂中年》，不僅是桑弧本人的電影藝術創作的一個高峰，也是中國電影史上的一部難得的具有經典價值的作品。然而，這部影片也像費穆導演的《小城之春》等作品一樣「生不逢時」，因而被長久地埋沒於「歷史的廢墟」之中。

桑弧原名李培林，原籍浙江寧波，一九一六年生於上海。一九三三年肄業於上海滬江大學新聞系，後入中國銀行任職。從小愛好文學、戲劇、電影，並很早就開始了散文、戲劇評論的寫作。一九四一年，桑弧利用業餘時間，寫出了他的第一個電影劇本《靈與肉》（又名《肉》），被著名導演朱石麟搬上電影銀幕；接著又為朱石麟寫出了《洞房花燭夜》、《人約黃昏後》（1942）等劇本，都被拍成電影。

一九四七年，桑弧寫出的諷刺喜劇劇本《假鳳虛凰》被著名話劇導演黃佐臨搬上銀幕（該片是黃佐臨先生的電影導演處女作），曾轟動一時。與此同時，桑弧也開始了他的電影導演生涯。有趣的是，他寫的劇本給別人拍攝；而他拍攝的劇本則由別人創作的：桑弧導演的第一部影片《不了情》和第二部影片《太太萬歲》，都是由四○年代風靡上海的小說奇才張愛玲編劇的。

《不了情》一片深深烙上了張愛玲的印記。講述的是一個家庭女教師（陳燕燕飾）和一個已經結過婚的工廠經理（劉瓊飾）之間的纏綿悱惻的愛情故事，男方身不由己，女方情不自禁，但最後，還是女方不願拆散男方已有的家庭而隻身離去的故事。此事雖了，此意難消，此情不絕。飽嘗人間感情滋味的桑弧，把這一部影片拍得淒涼哀

豔，沉痛感傷，將人生的感慨和時世的悲歡，交織成了一部縈懷不散的輓歌，同時也開始展露他的電影才華。

接下來的《太太萬歲》，是敘述一個名為陳思珍的賢慧大度的太太（蔣天流飾），如何在自己的父親（石揮飾）、婆母（路珊飾）及丈夫（張伐飾）之間，辛苦而又巧妙地周旋，維護丈夫的利益而又體諒長輩的面子和情緒。最後，丈夫終於事業有成、但卻另娶姨太太（上官雲珠飾），婆母依舊對她多方責難，她仍是顧全大局，樂天安命。

影片的主題顯然不合婦女解放的新潮，但其人生的閱歷及對人性發掘的深度，卻是一般的鼓吹婦女解放的影片所無法比擬。桑弧此時已過而立之年，故能將張愛玲的劇本中的人物的個性心理、行為意緒，通過熟練的電影技巧生動地表現出來，且逐漸形成了自己的樸素流暢、大方細膩、哀而不傷的電影風格。

桑弧的藝術成就，更集中地體現在他於一九四九年完成的《哀樂中年》一片中。這是他自編自導、編導結合的第一部影片，將他的編劇中的幽默諷刺的喜劇才能和他導演的纏綿哀惋悲劇氣質，交織於一片之中，創造出一種嶄新的藝術風範。

《哀樂中年》講述的是一個早年喪偶的小學校長（石揮飾），因怕自己的兩子一女會被後母虐待，堅持不續娶，直至孩子長大成人。長子（韓非飾）成人後，在一家銀行供職，後娶了銀行經理的女兒（李浣青飾），覺得父親做小學校長有損他的體面，力勸父親退休。父親方屆中年，退休後無所事事，不耐「老景」蒼涼，退而復出；繼而更是不顧子女們的強烈反對，與一個青年教師（朱嘉琛飾）結合生子，卻不能得到成年子女的諒解，如是飽嘗了「哀樂中年」的人生滋味。

通常「戀愛自由、婚姻自主」的主題，都是寫年輕人的自由婚事遭到老父老母的阻撓；桑弧反其道而行之，不僅「喜」出望外，而且更是深出「度」外——當時及此後的絕大部分中國人總是想當然地認為只有「老人」才是「封建思想」的頑固堡壘，卻很少有人意識到，

在同一文化傳統與文化環境中的年輕人，也一樣會有深入骨髓的封建觀念，電影《哀樂中年》的「反思」堪稱奇絕。半個世紀之後觀看這部影片，不但仍會覺得它的人文深度令人驚訝，它的「社會意義」亦沒有隨時間的流逝而稍有貶值。

更令人讚歎的，當然還是影片的圓熟的藝術技巧和成熟的藝術風格。《哀樂中年》顯然是舊中國電影史中最成熟、最優秀的藝術傑作之一，其藝術風範與成就，大可與當時世界一流電影經典相比而毫不遜色。在編劇方面，該劇不僅想像奇特、結構巧妙，且對白精彩、讓人叫絕。

在導演上，桑弧已達老練自如之境，影片節奏流暢生動，如江河流水，看似波濤不興，實則暗流洶湧且節節貫通；電影的畫面和音響、表演和攝影諸元素之間的矛盾關係處理，絕無故意嘩眾取寵之筆，只是本色的微妙精細、恰到好處；在風格上如花帶刺，卻又溫柔敦厚，有哀有樂、無躁無傷。如一位香港評論家所說：「《哀樂中年》不但構思獨到完整，而且充滿著高度成熟的幽默和韻味。可以說是內容和技巧都接近完美的中國電影，亦是四十年代光芒四射的一部作品。⑯」

遺憾的是，因為它生不逢時，從而始終埋沒。半個世紀以來，世間能看到這部影片的人，實在寥寥無幾。

【注釋】

①史東山：《〈八千里路雲和月〉準備工作之一部》，載1947年上海《新聞報》「藝月」周刊，見程季華主編《中國電影發展史》第二卷第213頁。

②廖蕾《八千里路雲和月》（評），載1947年2月19日重慶《新華日報》。

③田漢：《八千里路雲和月》（評），載1947年2月3日上海《新聞報》「藝月」周刊。

④西柳：《我爲國產電影驕傲》，載1947年10月27日上海《新聞報》。

⑤朱今明：《春水東流憶故人》，參見陳弘石、舒曉鳴著《中國電影史》第85頁。

⑥見李村：《〈一江春水向東流〉舊話》，載《新民晚報》1956年10月4日。

⑦沈浮：《「開麥拉是一枝筆」——訪問記·談導演經驗》，載《影劇叢刊》1948年第2輯。

⑧慕雲：《蒼白的感情——我看〈小城之春〉》，載1948年10月3日上海《新民晚報》。

⑨天聞：《批評的批評——關於〈小城之春〉》，原載《影劇春秋》雜誌，見《詩人導演費穆》一書第278至281頁，香港電影評論學會出版，1998年10月初版。

⑩見程季華主編《中國電影發展史》第二卷第268、271頁。

⑪黃愛玲：《獨立而不遺世的費穆——〈詩人導演費穆〉一書代序》，《詩人導演費穆》第5頁，香港電影評論學會1998年10月初版。

⑫劉成漢：《〈小城之春〉：賦比興的典範》，見劉成漢著：《電影賦比興集》，（香港）天地圖書有限公司出版，1992年。

⑬黃建業：《重睹末代風華——試說〈小城之春〉》，見（臺灣）「國家電影資料館」編：《小城之春的電影美學——向費穆致敬》，財團法人電影資料館出版，1996年6月初版。

⑭該論文曾在《電影藝術》雜誌1996年第5、6期連載。

⑮見梅蘭芳：《我的電影生活·第一部彩色戲曲片〈生死恨〉的拍攝》，中國電影出版社，1962年出版。

⑯劉成漢：《中國電影回顧》，見《電影賦比興集》第134—137頁。

六、一九四九～一九五九：
　　　從分化到成型

47.通往新中國的《橋》

　　一九四九年是中國歷史上劃時代的一年。中國電影從此劃分為大陸新中國電影、香港電影、臺灣電影三大區域，各行其道。

　　在新中國電影史上，一九四九年是事業奠基的一年。這一年的四月，中央電影事業管理局就在北京成立，袁牧之任局長。其後，「中華全國電影工作者協會」於七月二十六日成立，陽翰笙、袁牧之被選為協會正、副主席，還選舉了協會全國委員會委員四十一人，以及陽翰笙、袁牧之、蔡楚生、史東山、陳波兒、黃佐臨、陳白塵、吳印咸、蘇怡等為常務委員。

　　同年四月，解放軍北平軍管會接管了國民黨中央電影企業公司第三製片廠、長春電影製片廠北平辦事處、（國民黨）中央電影服務處華北分處，合併成立北平電影製片廠（後改為北京電影製片廠），田方、汪洋任正、副廠長。五月上海解放，解放軍軍管會立即接管了國民黨政府在上海的電影企事業，十一月，上海電影製片廠正式成立，于伶、鍾敬之任正、副廠長。這樣，在新中國成立前後，就已擁有東北、北京、上海三大電影製片基地。

　　與此同時，新中國第一個電影製片基地東北電影製片廠克服困難，開始拍攝電影故事片。一九四九年四月，新中國第一部電影故事片《橋》，在東北電影製片廠攝製完成，影片由于敏編劇，王濱導演，包傑攝影，王家乙、呂班、陳強主演。

　　《橋》講述的是一九四七年春，松花江橫跨南北的江橋被炸毀，致使東北解放戰場交通運輸中斷，前方司令部電令鐵路總局，要求在一個月內、大江解凍前修復江橋。總工程師（江浩飾）思想保守，認為至少要四個月時間才能完成任務；但鐵路工廠的化鋼電爐組長、共產黨員梁日升（王家乙飾），鉚工組老工人老侯頭（陳強飾）等工人師傅，充分發揮自己的聰明才智，先後做出關鍵性的技術發明，解決

了材料的困難。為了加速搶修，鐵路工廠廠長（呂班飾）率領全廠職工開赴修橋工地，晝夜奮戰，終於在大江解凍之前，按期完成了江橋搶修任務，保證了鐵路運輸線的暢通，從而為人民解放事業做出了貢獻。

影片《橋》的題材、主題，完全貫徹了人民電影的「寫工農兵、給工農兵看」的創作路線，中國工人階級第一次以主角的形象登上了中國電影的銀幕，令人耳目一新。此外，該片從劇本創作到演員表演、電影拍攝，全體主創人員都經過了深入工廠、體驗生活的過程，因而從場景、服飾到語言、行為都有真實依據，且富生活氣息；電影的導演和攝影，也以樸實健康、清新明朗為特色；王家乙、陳強等都是第一次走上電影銀幕，雖說表演的成績不算很高，但在對工人形象的模仿方面，顯然還是下了一番苦功。

當然，在電影技藝方面，這部影片還有些明顯的不足之處：一是它過於注重寫「事」（勞動過程），而相對忽略了對「人」（個性形象）的刻畫；二是在人物的描寫方面，十分重視形似（服飾言表）而相對忽視了神似（心理描寫）；三是沒有自覺地利用大江解凍在即，工期十分緊迫的具體情景創造出相應的情節壓力和緊張節奏；四是導演和攝影上沒有對場景造型方面的自覺意識，影片缺乏恢弘氣勢。

作為新中國的第一部電影故事片，《橋》的意義和價值是不言而喻的。它不僅是新中國電影的第一個里程碑，在電影觀念和電影形式上，它也堪稱新中國人民電影的一種典範；進而，在新的思想觀念和文化價值方面，它也有著明顯的代表性。此後的新中國電影、尤其是新中國工業題材電影，無不是這「新中國第一橋」的某種延伸。

而今看來，《橋》對鐵路工廠總工程師這一人物形象的描寫，大有值得思考之處，有深刻的經驗教訓值得借鑑。《橋》中對總工程師的形象定位是可以理解的：為了突出工人階級的形象，總工程師及其所代表的知識份子的形象，自然要作為某種對比和陪襯；而且在新的主流意識形態中，知識份子需要進行（政治）思想改造，知識份子不被認為是新中國工農革命的同路人，而只是它的同情者和被改造的對

象。

顯然，這一「定位」之中，包含一種對知識份子所擁有或代表的現代科學技術的不信任，正如《橋》中所描寫的那樣，真正可信的被認為是工人階級的革命熱情和創造精神。工人師傅的發明創造，被認為可以取代總工程師對修橋工程的「消極保守」的科學預測和規劃。人們沒有認識到，在電影中的橋，可以被想像地按期修復，而在現實中的鐵路大橋，是否也能像電影中那樣可以不講科學技術而能按期修復呢？

其後中國的「大躍進」，就是這一意識形態的直接後果。這一思想觀念意識形態一直延續了三十年，直至鄧小平在改革開放的新時期明確提出「科學技術是第一生產力」，「總工程師」及知識份子作為一個整體在文學藝術作品中的形象，才被徹底「平反」。

48.香港電影：黃飛鴻時代

只有在大陸新中國電影最終定位之後，香港電影才會被最終定位。那就是繼承三〇至四〇年代上海商業電影的衣缽，取上海而代之，成為中國電影乃至亞洲電影的「好萊塢」。

一九四九年秋，在從九龍開往香港島的渡輪上，電影導演胡鵬偶然翻開那一天的香港《工商日報》，看到齋公寫的以黃飛鴻為主角的武俠小說（連載）中，提及粵曲名作家吳一嘯曾師事黃飛鴻。胡鵬感到有些奇怪，他所認識的這個吳一嘯，難道還會武功？恰好此時吳一嘯正在身邊，忙問他是什麼時候拜過黃飛鴻為師的？吳一嘯看了這段報紙後，對胡鵬微微一笑，說這都是朱愚齋（齋公）那個傢伙編的。接著，兩個人就說起了黃飛鴻的再傳弟子朱愚齋和他所寫的小說，以及小說的主角黃飛鴻其人：黃飛鴻確有其人，生於一八四七年，卒於一九二四年，是廣東的一位拳師兼跌打醫生，其父黃其英是號稱「廣東十虎」的廣東十大名拳師之一。

　　黃飛鴻曾開館授徒，廣東香港等地都有不少他的弟子、門人。據最早寫作以黃飛鴻的故事為題材的武俠小說的我是山人稱，黃飛鴻生前「僅以威勝，不大以名傳」。是我是山人、齋公等人的小說，才使得黃飛鴻的知名度驟然提高，香港一地曾有七份日、晚報同時連載黃飛鴻故事的盛況……

　　說著說著，胡鵬突然靈機一動：既然黃飛鴻的故事在報紙上如此受歡迎，那麼，將他的故事拍成電影又將如何？這一想法，首先得到了吳一嘯的熱烈贊同，他願意替胡鵬撰寫有關黃飛鴻的電影劇本。

　　也是事有湊巧，此時在香港的新加坡電影商人溫伯陵聽到胡鵬的設想之後也深表同意，並立即決定投資成立永耀電影公司，讓胡鵬開拍黃飛鴻故事的影片。於是，第一部黃飛鴻影片《黃飛鴻傳》（又名《黃飛鴻鞭風滅燭》，粵語電影）於一九四九年冬完成上映。

　　該片由吳一嘯根據朱愚齋的小說改編，胡鵬導演，梁永亨任武術指導，關德興（飾黃飛鴻）、曹達華、李蘭、袁小田、劉湛、關海山等主演。影片講述了黃飛鴻的來自「少林正宗」的武術世家的家世和他的刻苦修煉的成長史，他的先立德、後練武、先禮後兵、坐懷不亂以及不許門徒惹是生非等等集儒家理想道德之智、仁、勇於一身的典範形象，開始初具模型；他的正宗少林武功、「鞭風滅燭」絕技、硬橋硬馬的真實打鬥，也同時在電影中展現出來。

　　影片一出，受到香港及南洋電影觀眾的熱烈歡迎。胡鵬及其原班人馬再接再厲，接下來拍攝了《黃飛鴻血戰流花橋》（星耀公司出品）、《梁寬歸天》（星耀公司）、《廣東十虎屠龍記》（永明公司），不但繼續受到歡迎，且行情看漲。

　　其他導演也不甘寂寞，開始插足黃飛鴻電影，如羅志雄編導了《黃飛鴻虎爪會群英》（1951，星耀公司），王天林、凌雲聯合導演了《黃飛鴻義救海幢寺》（上下集，1953，友聯公司）等。同時，胡鵬當然也是「趁勝進軍」，續拍了《黃飛鴻血染芙蓉谷》（1952）、《黃飛鴻一棍伏三霸》（1953）、《黃飛鴻初試無影腳》、《黃飛鴻與林世榮》（1954）及《梁寬與林世榮》、《花地搶炮》、《威震四

牌樓》、《長堤奸霸》（均為1955年）等。

　　誰也沒有想到，胡鵬的那一次突發靈機，開創了一個香港電影史及中國武俠電影史上的「黃飛鴻時代」；同時創下了中國電影史及世界電影史上的多項紀錄：「黃飛鴻電影」五十年來，共拍攝百集之多；僅在五○年代就拍攝了六十二部；僅在一九五六年一年間，就拍攝了二十五部；而在一九五六年一年間，胡鵬導演一人就導演了二十三部「黃飛鴻電影」！

　　到九○年代，香港導演不斷努力，使得黃飛鴻的聲譽和影響遠遠超出了廣東、香港的狹隘地域，變成了所有中國人家喻戶曉的「民族英雄」。這些，在世界電影史上都是極為罕見的。

　　儘管早期的黃飛鴻電影受到地域、語言、技術、時尚及其電影觀念的種種限制，在質量上有種種不能讓人滿意之處，如人物形象概念化、故事老套、攝影呆板、製作簡陋、互相模仿抄襲等等，但這些中國商業電影的老毛病，並非僅存在於黃飛鴻電影片集之中。黃飛鴻電影片集畢竟開創了香港電影的一個新時代，而且為香港武俠功夫片積累了豐富的經驗，培養了大量的人才，實在功不可沒。

　　作為「黃飛鴻電影之父」，胡鵬導演理應進入中國電影史冊。他是廣東順德人，一九一○年生於上海，一九三一年起進入電影界，在上海的電影院擔任行政職務，一九三六年到香港，在國家片場工作。一九三八年開始當電影導演，執導的第一部影片是《夜送寒衣》，其後拍攝了秦劍編劇的《烽火漁村》和《天下婦人心》、唐滌生編劇的《大地晨鐘》、改編自靈簫生小說的《款擺紅綾帶》、描寫小明星一生的《別離人對奈何天》等等具有一定影響和知名度的文藝影片。

　　胡鵬一生導演的影片有二百部之多，其中，黃飛鴻電影片集就達五十八部之多！而在他的黃飛鴻電影片集中，除了開山之作《黃飛鴻傳》意義重大外，據行家評說，還有《花地槍炮》、《義貫彩虹橋》、《龍舟奪錦》、《醒獅會麒麟》、《黃飛鴻怒吞十二獅》、《二龍爭珠》、《黃飛鴻鐵雞鬥蜈蚣》等片比較出色①。

49.臺灣電影的重新起步

一九四五年日本戰敗投降，淪為日本殖民地整整半個世紀的臺灣
回歸中國，開始了她的歷史新篇章。日據時期的電影製作機構「臺灣
映畫協會」和「臺灣報導寫真協會」以及全省的十多家電影院，由國
民黨政府臺灣省行政公署下屬宣傳委員會接受，並將兩個協會合併，
於一九四五年十一月一日成立「臺灣省電影攝製場」，由此拉開新臺
灣電影史的序幕。但數年之間，這一攝影場只不過是由一座小小廟宇
改造成的小型攝影棚，只能攝製為數不多的新聞紀錄片。

一九四九年，國民黨政府潰退臺灣，臺灣電影史又翻開新的一
頁。四月，南京農業電影教育公司（簡稱「農教」）遷往臺灣；與此
同時，臺灣省電影攝製場更名為「臺灣省政府新聞處電影製片廠」；
其後，「中制」、「中電」等幾家政府經營的電影公司陸續遷台，臺
灣電影開始形成新的格局。

不過，從一九四五年到一九四九年間，上述公司並未開拍任何
故事影片。只是由於臺灣風景絕佳，習俗獨特，有一些上海的私營電
影公司到此拍片。最著名的是一九四七年上海國泰影業公司到臺灣拍
攝《假面女郎》（**方沛霖導演，顧蘭君、顧梅君、嚴化主演**），大明
星顧蘭君、顧梅君等在臺北大世界劇院登臺演唱影片的主題歌《奇異
的愛情》，使臺灣觀眾爭相目睹，開明星「隨片登臺」的風氣，且使
《奇異的愛情》一曲流行多年。

一九四八年五月，由新疆省政府所支持的上海西北影業公司，專
門成立了由監製方一志、導演何非光、編劇唐紹華、攝影周達明、演
員沈敏、凌之浩、王玨、宗由等組成的攝製組赴臺灣，拍攝反映臺灣
山地同胞生活的故事片《花蓮港》，這個描寫山地姑娘和平地醫生的
戀愛故事的影片，背景音樂一律配以臺灣民謠，畫面充滿臺灣特色，
加之該片的導演何非光本身就是臺灣省人，所以該片應算是最早的

「臺灣電影」——儘管它是大陸電影公司出品。

真正稱得上是「第一部」臺灣（國語）影片的，當是萬象影片公司於一九四九年六月在臺灣開拍的《阿里山風雲》（又名《吳鳳傳》，徐欣夫監製，張徹編導②，李影、吳驚鴻、藍天虹等主演）。

所謂「萬象影業公司」，其實原是上海國泰公司派到臺灣的一個電影攝影隊，攝影隊剛到臺灣不久，就傳來了上海解放的消息，上海國泰公司決定取消這一攝影計劃，不再提供攝製經費。是去是留？大家選擇。最後，有些人回到了大陸，而大多數人則選擇留在臺灣將影片拍攝完成。由於不再是由國泰公司提供攝製經費，影片自然不屬於國泰公司，故臨時以「萬象影業公司」的名義出品，一九四九年十二月拍攝完成，一九五〇年春節期間在臺灣上映。

影片講述的是在民間流傳的吳鳳行俠仗義的故事，加上一些具有當地特色的歌舞場面，上映時受到觀眾一定程度的歡迎。但由於經費緊張，更由於導演的經驗不足，該片的藝術水準恐不能過高估計。

無論是作為臺灣攝製的第一部國語故事片，還是作為張徹的電影導演處女作，《阿里山風雲》一片都應該進入歷史的記憶。同樣值得一提的是，由鄧禹平作詞、張徹作曲的該片插曲，女聲獨唱《阿里山的姑娘》（又名《高山青》），由於歌詞純樸爽朗、旋律簡潔優美、節奏明快生動及其濃郁的民族風格，數十年來一直流傳不休。多數當代人（尤其是當代大陸人），都將這曲「高山青，澗水藍，阿里山的姑娘美如水呀，阿里山的少年壯如山」當成了「阿里山民歌」！

當然，此時臺灣的現狀絕不是歌中所唱的這樣優美純樸，臺灣電影也決非生氣盎然。事實上，在《阿里山風雲》開拍後的一年半時間內，臺灣並無其他的電影（故事片）製片活動。直至一九五〇年十一月十四日，才有「農教」開始拍攝官方第一部（反共）故事片《惡夢初醒》（根據鐵吾小說《女匪幹》改編，鄧禹平編劇，宗由導演）；一九五一年二月二十八日，民間的「大華影片公司」開拍反映臺灣政府當局實施三七五減租、改善農村生活的《春滿人間》（周旭江編劇，唐紹華導演）；一九五一年三月，「中制」將撤退前未及完成的

間諜片《黑名單》交由陳銳（陳天國）編導補拍、剪接完成。

這幾部臺灣電影的開山之作，基本上奠定了臺灣早期（五〇年代初期）主流電影的題材、主題格局：以《惡夢初醒》式的醜化共產黨的「反共主題」作爲第一主題；以《春滿人間》式的美化國民黨的「歌頌主題」爲第二主題；而以《黑名單》式的美醜分明的觀念形式，加上一些驚險情節，作爲調劑。

一九五二至一九五四年間，「農教」一直是臺灣電影製片業的執牛耳者，拍攝了《永不分離》、《皆大歡喜》、《原來如此》、《軍中芳草》、《美麗寶島》、《風塵劫》等六部影片，並爲「教育部」代攝一部故事片《嘉禾生春》。由於影片票房不佳，資金回收困難，財大氣粗的「農教」也難以爲繼，除了攝製政府機構委託（付費）的教育短片之外，一度停止了故事片的拍攝。

一九五四年初夏，蔣介石到「農教」視察，指示將在全省擁有十七家戲院的「臺灣影業公司」與「農教」合併，以便製片與發行能夠統一經營、相互補益，於是，在一九五四年九月一日，合併改組後的新公司「中央電影事業股份有限公司」（簡稱「中影」）宣告成立。這是臺灣數十年電影史上規模最大的一家電影公司，它的成立，是臺灣電影史上的一件大事。

50.棄舊迎新的《烏鴉與麻雀》

不少人認爲電影《烏鴉與麻雀》是四十年代中國電影的一部經典，這恐怕不對，因爲這部電影直至一九五〇年初才完成並上映；但若以爲它是五〇年代中國電影的一部傑作，恐怕還是不對，因爲這部影片早在一九四九年四月初就開始拍攝了，且它的題材、主題和風格，都更像是四〇年代的中國進步電影。

這部影片由陳白塵（執筆）、沈浮、徐韜、趙丹、鄭君里、林谷等人編劇，鄭君里導演，苗振華、胡振華攝影，趙丹、孫道臨、魏鶴

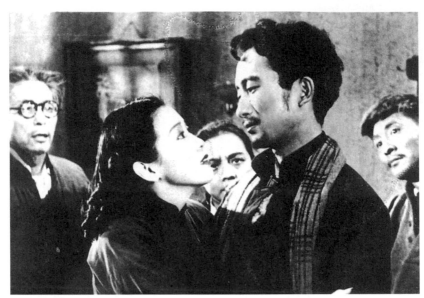

· 烏鴉與麻雀（鄭君里導）

齡、李天濟、吳茵、上官雲珠、王蓓、黃宗英等人主演，崑崙公司投
資拍攝。影片開拍不久，一九四九年四月下旬，國民黨上海警備司令
部就下了一道禁令，說該片「鼓動風潮，擾亂治安，破壞政府威信，
違反戡亂法令」，應「著即停拍」③；「非常時期文化委員會」和
「特刑庭」還把拍好的部分底片調去審查，影片的拍攝工作不得不停
止。不久，上海解放，影片於一九四九年九月再度開拍，原來擔任導
演的徐韜由於參加籌建國營上海電影製片廠工作，改由鄭君里導演。

　　《烏鴉與麻雀》的故事是，國民黨國防部科長侯義伯（李天濟
飾）為在上海安置姘婦余小瑛（黃宗英飾），誣告某報館老校對孔又
文（魏鶴齡飾）有「通匪」嫌疑，強行霸佔其整幢房產，把房主孔
又文趕至狹小的後客堂居住；又分別將多餘的房子出租給中學教師華
潔之夫婦（孫道臨、上官雲珠飾）、攤販肖老闆夫婦（趙丹、吳茵
飾）。

　　眼見得國民黨政權風雨飄搖，侯義伯預感末日來臨，想驅逐房

客，出賣房產，然後溜之大吉。此計引得眾房客十分不滿又十分驚慌，但孔又文怕事、華潔之清高、「小廣播」肯老闆雖欲出頭卻無人相應，大家只好各自為謀。孔又文想到報館裡弄一個鋪位，非但不成，原住房反遭流氓搗毀；華潔之想到學校謀房，但校長要他監視學生，他拒絕了，結果以「鼓動學潮」的罪名被捕入獄；肯太太自作聰明地想拿僅有的一點黃金首飾和盤尼西林針劑押給侯義伯，借一筆錢去軋「官價」黃金，然後把房子買下來，結果夫妻二人被當成「黃牛」打傷，抵押品也被侯義伯侵吞。

經過種種教訓，眾人只得團結起來與侯義伯鬥爭，侯義伯正欲打電話找警察抓人，卻接到電話得知南京國民黨政府垮臺的消息，只得帶著姘婦逃之夭夭。是年的大年三十，眾房客聚在一起歡度傳統佳節；華潔之檢討了自己和大家先前的行為；孔又文終於收回了自己的房產，在大門上貼上了「爆竹一聲除舊，桃符萬戶更新」的春聯。

影片構思巧妙，情節流暢，從主題方面說，它具有揭露舊時世相的政治功能：國民黨官僚的瘋狂掠奪，憲兵橫行霸道，特務出沒街頭，物價日日飛升，商人投機倒把，學生罷課，社會動盪，流氓當道，市民遭殃，整個兒一幅十分真實、且十分典型的「末世」景象。從題材內容方面說，影片既沒有去寫影響大局的重大事件，更沒有像後來的新電影那樣正面地反映工農兵的鬥爭，而是透過一幢房子裏的幾家普通市民家庭不得安居的些許「小事」，生動勾畫出一群上海小市民的典型形象。

每個人都有自己階層的特徵，都有自己的個性色彩，都是被同情而又被諷刺的對象。電影的人物描寫十分成功，一些典型的生活細節無不具有豐富的人文內涵。從風格上說，影片生動活潑，諷刺辛辣，幽默有味，妙趣橫生，形象生動，細節出眾，具有深厚的人文內容，同時又具有極強的娛樂性。所以在影片誕生幾十年後的一九八六年，影片仍風頭不減，獲得法國第一屆科羅米埃國際消遣片電影節優秀推薦片獎。

值得一說的還有影片中的演員陣容，稱得上是精華薈萃、星光

四射。「小廣播」肖老闆的江湖氣和發財夢、肖太太的小精明和大糊塗、孔又文的夫子氣和呆子氣、華先生的表面清高和內心怯弱、華太太的市民氣和道德感、余小瑛的潑辣風騷乃至侯義伯的飛揚跋扈、小阿妹的善良純潔，被趙丹、吳茵、魏鶴齡、孫道臨、上官雲珠、黃宗英、李天濟和王蓓等演員演繹得非常的生動，無不給人留下深刻的印象。

《烏鴉與麻雀》以其優異的藝術成就，榮獲文化部一九四九至一九五五年優秀電影獎一等獎。其中還有一個小小的插曲，在評獎中，該片最初被評為二等獎，使得本片的一些主創人員略感失望，也有些不大服氣，但終於不敢言表；後來還是周恩來得知這一消息，為該片打抱不平，才改變了評獎決定，收回了二等獎的獎牌，補發了一等獎的獎牌。這一細節讓許多電影人津津樂道，也確實是新中國電影史上的令人回味的一幕。

電影《烏鴉與麻雀》當然是鄭君里導演的一部傑作。鄭君里是中國電影史上的一位不可多得的傑出藝術家。曾名鄭重、鄭千里，原籍廣東中山，一九一一年生於上海，在義學裏讀完小學，由於家庭貧困，中學只上了兩年。一九二八年入田漢主辦的南國藝術學院學習，參加過南國社的舞臺演出；一九三二年入聯華電影公司，在《野玫瑰》、《共赴國難》、《奮鬥》、《火山情血》、《大路》、《迷途的羔羊》、《新女性》、《搖錢樹》等多部影片中擔任主要角色。抗戰初期擔任抗戰演劇隊隊長，一九四三年起，開始任話劇導演。抗戰勝利後，回到上海加入聯華影藝社，與蔡楚生合作編導了轟動一時的名片《一江春水向東流》。《烏鴉與麻雀》是鄭君里獨立執導的第一部影片，取得如此驚人的成績，足見鄭君里的導演藝術的創作才華，堪稱一流。

51.新世經典《白毛女》

新中國的第一電影生產基地東北電影製片廠,在完成第一部電影故事片《橋》之後,接著在一九四九年內完成了《回到自己隊伍來》、《光芒萬丈》、《中華兒女》、《無形的戰線》、《白衣戰士》等五部影片。一九五〇年產量翻倍,生產了十三部故事片,其中《白毛女》一片,堪稱新世經典。

《白毛女》創造了新中國電影的新的光榮紀錄:獲得一九五一年第六屆(捷克)卡洛羅發利國際電影節特別榮譽獎後,在全國二十五個城市的一百二十家電影院同時公映,首輪觀眾就達六百萬之眾,僅在上海一地的首輪觀眾就有八十餘萬,超過中國電影放映史上的任何一部中外電影的最高觀眾紀錄。另外,它還在三十多個國家和地區上映,在社會主義國家受到高度讚揚。其後,還獲得中國文化部一九四九至一九五五年優秀電影獎一等獎。

電影《白毛女》由水華、王濱、楊潤身編劇,王濱、水華導演,吳蔚雲擔任攝影指導,錢江攝影,田華、李百萬、張守維、陳強等主演。該片的故事是說在河北省的一個偏僻的農村中,雇農楊白勞(張守維飾)的女兒喜兒(田華飾)與同村的青年大春(李百萬飾)相愛,但惡霸地主黃世仁(陳強飾)卻想霸佔喜兒,在除夕之夜,逼迫楊白勞賣女頂債。楊白勞走投無路,只得喝農藥自殺。大年初一,喜兒在成親的日子被黃家搶去,遭到黃世仁的姦汙;大春救人不成,憤怒投奔紅軍。喜兒在張二嬸的幫助之下逃出黃家,入深山、居洞穴、食野草,由於營養不良且長期不見天日,不久頭髮變白,在偷食廟裏供品時被村裏人發現,傳爲「白毛仙姑」。

兩年後抗戰爆發,大春隨部隊解放了自己的家鄉。留在家鄉工作的大春爲了破除迷信,帶領鄉親們跟蹤探尋「白毛仙姑」,結果發現是受盡磨難的喜兒。進而,大春帶頭清算了地主黃世仁的滔天罪惡,

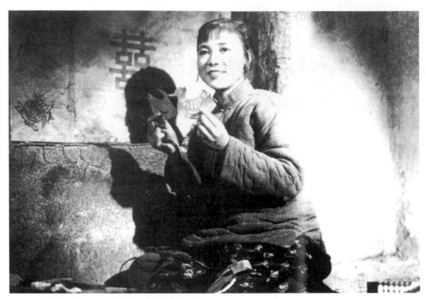

・白毛女(王濱、水華導)

喜兒得以報仇伸冤，終與大春如願結婚，過上幸福生活，頭髮也慢慢地由白變黑。

影片是根據一九四五年延安魯迅藝術學院集體創作（賀敬之、丁毅執筆）的五幕十六場同名歌劇改編的。歌劇的題材來源，則是一九三八年開始流傳於晉察冀邊區的一個有關「白毛仙姑」的民間傳奇故事。

歌劇的作者沒有渲染民間傳說中的神秘傳奇色彩，也沒有僅僅停留在破除迷信的主題層次上，而是透過講述一個貧農的女兒在舊社會中被侮辱、迫害，甚至被逼入深山成為「白毛仙姑」，而在家鄉解放後，又從「野人」變成「主人」的曲折經歷，突出「舊社會把人變成鬼、新社會把鬼變成人」及「沒有共產黨就沒有新中國」的重大思想主題。

電影作者對歌劇的主題做了更集中、更加純粹化的發揮。例如在原歌劇中，喜兒在遭到黃世仁的姦污後，曾一度被黃世仁的花言巧語

所蒙蔽，對黃世仁產生過幻想；而在電影中完全刪除了這一情節。再如在原歌劇中，喜兒曾有過一個孩子，但在電影中也讓這個孩子小產流失。此外，電影中還增加了喜兒與大春的愛情的場面。這樣，電影中的喜兒，就是一個純粹的受苦受難、被侮辱迫害、仇恨和反抗的典型形象，同時也減少電影的情節枝蔓、女主角的內心衝突、和觀眾的帶有傳統色彩的道德焦慮。

這樣一個充滿戲劇性的傳奇故事，這樣一個鮮明的階級鬥爭、新舊對比的主題，加上電影靈活的蒙太奇對比手法的運用——如電影中，將勞動群眾辛勤收割的鏡頭與地主在廳堂閒坐納涼的鏡頭進行對比；將喜兒充滿喜悅地準備成親的鏡頭與地主及其狗腿子逼迫楊白勞賣女抵債的鏡頭進行對比；將黃世仁強暴喜兒的鏡頭與他家廳堂上的「大慈大悲」、「積善堂」的匾額進行對比，等等，無不具有極強的說服力和煽動性。加上影片的編導大量使用原歌劇中的優美動人的民歌插曲——電影中的一段《北風吹》的插曲，在中國幾乎是家喻戶曉、傳唱數十年之久；以及影片中，田華、李百萬、陳強、張守維、胡朋（飾王大嬸）、李壬林（飾黃世仁的管家穆仁智）等演員的帶有樸素的階級感情的成功表演，使得這部影片深入人心，成為新中國電影的一種成功典範。至於影片多少有些缺乏對人物內心的個人情感的關注和表現，則幾乎沒有人會對此提出異議。《白毛女》成為新中國電影的一種成功的敘事模式。

電影《白毛女》的成功，使得喜兒的扮演者、初登銀幕的女演員田華，迅速成為新中國電影中的一顆耀眼的明星。田華原名劉天花，一九二八年出生於河北省唐縣的一個農民之家，先後演出過秧歌劇《兄妹開荒》、河北梆子《血淚仇》、話劇《戰鬥裏成長》和《大清河》等。因在電影《白毛女》中的突出表現，獲得了文化部一九四九至一九五五年優秀電影評獎的個人一等獎。

52.石揮：《我這一輩子》

　　新中國建立之初，與東影、北影、上影三大國營電影基地同時存在的，還有上海的崑崙、文華、國泰、大同、蘭心、東華、大中華、華光、大光明、新中華、惠昌等十多家私營影業公司，從業人員共有八百人。其中大部分都是資金不足、設備陳舊的小公司，只有崑崙、文華、國泰、大同等少數幾家公司具有正常的製片能力。一九五〇年，國營電影製片廠共出品二十九部故事片，私營電影公司出品了三十一部故事片，其中不乏佳作，而文華公司出品、石揮導演並主演的影片《我這一輩子》，則堪稱佳作中的佳作。

　　《我這一輩子》是由石揮的哥哥楊柳青根據著名作家老舍的同名中篇小說改編，葛偉卿、林發攝影，石揮、沈揚、程之、魏鶴齡、李緯等主演。如題所示，該片講述的是北京城裏的一個普通巡警的「一輩子」的平凡故事。影片是以老巡警的第一人稱回憶的形式進行敘述的：

　　滿清末年，二十多歲的「我」（石揮飾）失業在家，經鄰居巡警趙大爺（魏鶴齡飾）介紹，也當上了巡警。辛亥革命後，「我」被改派爲秦大人（姜修飾）家的門警。五四運動期間，秦大人倒臺，「我」又成爲巡警，還與學生運動領袖申遠（沈揚飾）交了朋友。不久，秦大人再度出山，官當得比以前更大，「我」被貶爲三等警察，妻子生病無救，留下一兒一女，幾乎難以爲生。此時到處出現革命黨，秦大人要抓革命黨申遠，「我」將申遠放跑。國民革命政府成立後，「我」的女兒大妞（小菡飾）出嫁，兒子海福（李緯飾）也當了國民政府的警察。抗戰爆發，北平淪陷，日本人抓走了海福的未婚妻小玉（宏霞飾），海福經申遠介紹，投奔了八路軍；不久，申遠本人卻被捕了。抗戰結束，國民黨接管北平，幾年前爲日本人當翻譯官的胡理（程之飾）搖身一變而成爲警察局長。而「我」則因兒子之故而

被抓進監獄，出獄後更是貧病交加，最後終於倒斃在雪地，結束了
「一輩子」悲慘人生。

這一巡警的眼睛看到了二十世紀上半葉中國歷史的一次次重大事
變，然而變來變去，為洋人和軍閥當走狗的秦大人總是越變官越大，
而鐵杆漢奸在抗戰勝利後，居然「變」成了中國政府的警察局長！與
之相對應的是，無論世道風雲怎樣變化，「我」這個「臭腳巡」的貧
窮卑賤的命運，卻總是毫無變化。

電影《我這一輩子》的生動之處，在於它不是僅借老巡警的眼睛
來觀察，借他的口來講述北京半個世紀的歷史風雲，而是將這種多變
的歷史背景作為主角的「不變的人生命運」的環境氣氛，電影的重心
始終是老巡警「一輩子」的人生故事。剛剛當上巡警時，是怎樣對生
活充滿期待和憧憬，人到中年又是怎樣的困惑和悲涼，到了晚年又是
怎樣的醒悟和憤懣。世態炎涼，人生悲喜，《我這一輩子》具有中國
電影少見的人文深度。

更加出色的是電影中的人物語言、行為及其種種生動有趣的生活
細節，以及影片的悲涼憤慨中混合幽默揶揄的奇妙風格。悲喜交加，
嬉笑怒罵，淚中帶趣，笑裏藏悲，既辛辣尖刻又善良敦厚，既風趣逗
樂又苦澀辛酸。石揮把這個北京的老巡警演活了，也演絕了：如他在
秦府門前站崗，由於不斷地給出入大門的高官顯貴們敬禮，以至於反
射動作，連廚師出入也頻頻舉手行禮，足以令人笑出淚來。

又如北平淪陷後，兒子不願再當「漢奸警察」，他對兒子說「你
不漢奸，我他媽漢奸。我願意給日本人當巡警啊？你要走走你的，等
你打完仗回來，把你這漢奸爸爸槍斃嘍！你要不走，待在家裏頭，讓
我這個漢奸爸爸養活你！」這一段自嘲自歎、有愛有痛、無辜無奈的
臺詞，在石揮口中說出，加上他絕妙的慈父老邁的神情，任何有人生
體驗的觀眾都會不能啼笑，惟有熱淚盈眶。

石揮對老舍的小說原著做了幾大修改，一是延長了時間的跨度，
一直寫到解放前夕；二是增加了革命黨人申遠這一形象，且讓巡警的
兒子海福投奔了八路軍。相信這都是在新中國成立之後才有的思想覺

悟。加上申遠這一人物雖然沒有使電影的人文價值更加「深遠」，卻顯然使影片在新的環境下變得容易接受。因而，在文化部一九四九至一九五五年優秀電影獎中，《我這一輩子》獲得了二等獎。

從電影藝術的觀點看，該片僅獲二等獎，多少有些不大公平；然而，這樣「另類」的電影能夠在新中國「寫工農兵、給工農兵看」的人民電影時代獲獎，實在是出於評獎者心胸的寬大。

石揮是中國電影史上最傑出的藝術家之一。原名石毓濤，一九一五年生。原籍天津楊柳青，幼年全家遷居北京。小學畢業後便輟學就業，當過鐵路車童、牙醫學徒、電影院售票員。一九四○年到上海，先後參加中國旅行劇團、上海劇藝社、上海職業劇團、上海藝術劇團、苦幹劇團，在《大雷雨》、《家》、《正氣歌》、《蛻變》、《大馬戲團》、《秋海棠》、《梁上君子》等三十多部話劇中扮演不同的人物，因演技出眾，曾被稱為「話劇皇帝」。

一九四一年曾在《世界兒女》、《亂世風光》等影片中出演角色，一九四七年正式加入文華影業公司，先後在《假鳳虛凰》、《太太萬歲》、《夜店》、《豔陽天》、《哀樂中年》、《太平春》、《腐蝕》、《姊姊妹妹站起來》、《宋景詩》及他自己導演的《我這一輩子》、《關連長》等一系列影片中做精彩的演出。

一九四九年，石揮開始電影導演創作，先後編導過《母親》（1949）、《我這一輩子》（1950）、《關連長》（1951）、《霧海夜航》（1957），導演過《雞毛信》（1953）、《天仙配》（1955），為新中國電影的編、導、演均做出過突出的貢獻。

在他完成他的最後一部影片《霧海夜航》的第二天，石揮被打成「右派」，不久自殺身死，終年四十二歲。

53.「新中國人民藝術的光彩」

一九五〇年是新中國電影的第一個豐收年,僅是三家國營電影廠就共出產了故事片二十九部之多,超額完成計劃,讓人喜出望外。

這一年中,老牌的東北電影廠的生產量比上一年多了一倍,出品了《人民的戰士》、《白毛女》、《在前進的道路上》、《保衛勝利果實》、《遼遠的鄉村》、《內蒙人民的勝利》、《趙一曼》、《光榮人家》、《衛國保家》、《紅旗歌》、《鋼鐵戰士》、《劉胡蘭》、《高歌猛進》等十三部影片。

而新成立的國營北京電影製片廠和上海電影製片廠也不甘落後,急起直追,各拍攝完成了八部影片。其中上影的八部影片是:《團結起來到明天》、《上饒集中營》、《勝利重逢》、《翠崗紅旗》、《大地重光》、《海上風暴》、《女司機》、《農家樂》等。

北京電影廠的八部影片是:《新兒女英雄傳》、《呂梁英雄》、《民主青年進行曲》、《走向新中國》、《兒女親事》、《陝北牧歌》、《神鬼不靈》、《和平保衛者》等。

一九五一年三月八日起,中共中央人民政府文化部電影局和中國影片經理公司總公司,在全國二十個城市舉辦「國營電影廠出品新片展覽月」活動,共展出東影、北影、上影三家國營片廠一九五〇年完成的影片二十六部,其中,故事片有《白毛女》、《新兒女英雄傳》、《翠崗紅旗》、《上饒集中營》、《民主青年進行曲》、《團結起來到明天》、《陝北牧歌》、《遼遠的鄉村》等二十部,新聞紀錄片有《人民大團結》等六部。

這次國營片廠出品新片展映,是新中國電影史上的第一次,其意義十分明顯。首先是要檢閱一下新中國人民電影一年多來所取得的創作成就,同時也為新中國三家國營電影製片廠做大力宣傳。其次是,這次展映是在抗美援朝戰爭爆發之後、全國電影業響應抗美援朝、一

致拒映美國影片後舉行的，作為徹底結束了美國好萊塢電影數十年來在中國佔壟斷地位的歷史的重要標誌，讓中國人民自己的電影作為主體佔領中國電影市場。

最後，也是最重要的一點，是這批新中國電影是以新的題材、新的主題、新的人物、新的風格、新的樣式、新的觀念、新的氣象及其新的氣勢集體登臺亮相的，它的文化意義大於藝術價值，而它的政治意義又大於其文化價值。

周恩來為此次國營新片展題詞：「新中國人民藝術的光彩」④。應該看成是一種準確的概括，同時也是一種明確的定位，和一種對今後電影方向與目標的指示──之所以這次新片展沒有將私營電影公司的新片納入，不僅是因為國營與私營之別，更重要的是方向與路線之分。國營片廠的影片無疑將代表今後新中國電影創作的唯一正確的方向，並為之樹立了思想與形式上的規範。

新中國人民電影確實有它們鮮明的特色。那就是以政治思想觀念為主導，以反映中國共產黨領導的革命鬥爭歷程及其所取得的偉大勝利為主要題材內容，具有鮮明的政治宣傳鼓動效應，充滿時代氣息，令人耳目一新。

在技藝和形式上，這些影片大多以樸素、清新、明快、簡單取勝；因為它們的創作者、尤其是創作的領導者大多從延安來，喝過延河的水，沐浴過寶塔山的風，聆聽過毛澤東當年的《在延安文藝座談會上的講話》，深知只有「工農兵方向」才是新中國文藝事業唯一正確可行的方向。這一點，是上海的那些私營電影公司中的電影技術專家和僅僅懂得電影藝術的人所無法比擬的。

作為社會主義陣營中的最新的一個成員，新中國人民電影從一九五〇年起，就參加了社會主義陣營中最著名的電影節──捷克斯洛伐克舉行的卡羅維發利國際電影節，並且獲得應有的好評和讚譽。

具體說，先後有八部新中國初期電影在該電影節上獲獎：在一九五〇年第五屆，《中華兒女》獲爭取自由鬥爭獎，《趙一曼》的女主角石聯星獲演員獎；在一九五一年第六屆，《鋼鐵戰士》獲和平

獎，《白毛女》獲特別榮譽獎，《新兒女英雄傳》的導演史東山獲導演獎；在一九五二年第七屆，《內蒙人民的勝利》的編劇王震之獲編劇獎，《翠崗紅旗》的攝影師馮四知獲攝影獎。獲獎名目繁多，種類齊全，分配合理，表明新中國電影已被社會主義電影陣營全盤接納，從而爲新中國爭得了更加奪目的光彩。

此外，這批代表新中國人民藝術的光彩的影片，還多次被送往國外放映，如《中華兒女》、《呂梁英雄》、《白衣戰士》等影片被送往印尼，半年之內放映了二千多場，觀眾超過一百萬人次。

在中國的新片展映月結束不久，蘇聯於同一年在三十多個大城市舉辦了中國影片展覽，《白毛女》、《鋼鐵戰士》等片的觀眾都達到一千二百萬以上。甚至在英國的一次全國青年聯歡會上，中國影片《白毛女》等，也曾使得近千名英國年輕的紳士們站立幾個小時，錯過吃飯時間，堅持看完影片，並且有人把新中國電影稱爲「神妙的使者」，讚揚中國電影「內容樸實和思想明確，誰看了都會感動而受歡迎」⑤。所有這些，都無疑是「新中國人民藝術的光彩」。

54.《武訓傳》引起大波瀾

就在新片展覽月之後不久，一九五一年五月二十日，中共中央機關報《人民日報》發表了毛澤東親自撰寫的社論《應當重視電影〈武訓傳〉的討論》，對上映不久、頗得好評的影片《武訓傳》（崑崙影業公司出品，孫瑜編導）提出了強烈的批評，指出武訓的「這種醜惡行爲，難道是我們所應當歌頌的嗎？向著人民歌頌這種醜惡行爲，甚至打出『爲人民服務』的革命旗號來歌頌，甚至用革命的農民鬥爭的失敗作爲反襯來歌頌，這難道是我們所能容忍的嗎？」進而指出，在影片公映之後，居然還有數十篇爲電影《武訓傳》叫好的文章發表，這「說明了我國文化界的思想混亂走到了何種程度」、「資產階級的反動思想侵入了戰鬥的共產黨」！

同一天的《人民日報》的「黨員生活」欄中，還發表了短評《共產黨員應該參加關於〈武訓傳〉的批判》，要求「每個看過這部電影或看過歌頌武訓的論文的共產黨員，都不應對於這樣重要的政治思想問題保持沉默，都應該積極起來自覺地同錯誤思想進行鬥爭」。

第二天、京、津、滬等地大報均全文轉載了《人民日報》的社論和短評，接著，各大報紛紛發表相應的社論，中央電影局、中共上海市委以及全國各省市委宣傳部先後下達指示，組織對電影《武訓傳》的批判，從此掀起對電影《武訓傳》的全國性批判浪潮。

一九五一年六月，在中共中央宣傳部工作的毛澤東夫人江青，化名李進，率領「武訓歷史調查團」，到武訓的家鄉山東省堂邑縣一帶進行調查。七月二十三日至二十八日，《人民日報》連續刊載《武訓歷史調查記》，給武訓這一歷史人物戴上了「大地主、大債主、大流氓」三頂政治帽子。半年時間內，全國各地發表近百篇對武訓及電影《武訓傳》的批判文章。

孫瑜創作電影《武訓傳》，最早的推動力是來自著名教育家陶行之先生。抗戰期間，陶行之先生在重慶創辦育才學校，倡導「武訓精神」，推行平民教育運動；一九四四年夏，陶行之親手將一本《武訓先生畫傳》交給著名電影導演孫瑜，希望他能把武訓一生艱苦辦學的事蹟拍成電影。

一九四六年七月，陶行之先生不幸逝世，拍攝武訓的事蹟成了他的遺願，孫瑜一直不能忘懷。一九四八年一月，孫瑜完成了《武訓傳》的電影劇本，並與中國電影製片廠簽訂合同，當年投入拍攝。沒想到三個月後，電影廠陷入經濟困境，《武訓傳》只能停拍。

一九四九年二月，崑崙公司以一百五十萬元金圓券，從「中制」購買了《武訓傳》的拍攝權及已經拍好的底片，但沒有立即投入拍攝。其間孫瑜曾就拍攝《武訓傳》一事請示過周恩來，同時還向上海的電影界領導人夏衍、于伶等作了請示和彙報。周恩來作了具體指示，夏衍等人也表示了實際的支持，崑崙公司組織對電影劇本進行了反覆討論和修改。直至一年以後的一九五〇年二月才投入拍攝，年底

拍攝完成（上下集）；一九五二年二月，孫瑜攜帶影片拷貝赴北京，請周恩來、胡喬木等領導人審查，獲得通過後，在京、津、滬等地開始公映。

《武訓傳》講述了武訓一生行乞辦學的故事：武訓五歲喪父，隨母以乞討為生。母親亡故後，十七歲起，在財主張舉人家做長工，得到車夫周大和婢女小桃的照應，得知小桃是因不識字而被騙賣至此，痛切感到窮人不識字的不幸。隨後多次因不識字而被欺騙壓榨，武訓開始立志行乞興學，為此不惜犧牲，自殘自汙、放債生利、跪求富人，百折不撓。三十年後，終於辦成了一所義學。而車夫周大卻走上了一條完全不同的道路，揭竿而起，殺富濟貧。

從電影中可以明顯看出，為了迎合新中國的新時尚及其意識形態要求，編導孫瑜對影片的劇本及其表現形式煞費苦心，為之增加了重重「保險」：一是改正劇為悲劇，沒有不假思索地歌頌武訓其人，而是在片頭片尾加上了人民教師對武訓的評價，以保證電影的主題上不出問題；二是虛構了周大揭竿而起、搞武裝反抗封建勢力的情節，反襯武訓行乞興學的虛妄；三是讓武訓自己也及時省悟他的興學，不過是為「學而優則仕」的傳統輸送新鮮血液，讓他拒穿皇帝賜給的代表榮耀與尊貴的黃袍馬褂，並且叮囑義學的學生「不要忘了莊稼人」。

按照常理，電影《武訓傳》應該是萬無一失了。周恩來等人首先觀看並未提出意見，影片公映後回響熱烈，好評不斷，報刊上連續發表了肯定和讚揚文章四十餘篇，也應該能夠說明問題。但誰也沒有想到，新中國最高領導人毛澤東卻不喜歡這部影片，因為他火眼金睛，在這部影片中發現了重大的「政治問題」，並親自發動一場大規模的政治運動。作為新中國第一場針對文化藝術界的政治批判與思想清算運動，有一點可取之處，那就是對事不對人，事前對孫瑜打過招呼，事後也沒有對孫瑜個人有何追究。周恩來還多次明確表示：「孫瑜、趙丹是優秀的電影工作同志。⑥」

然而，也正是因為是第一次大規模的政治批判浪潮，而且來勢極為兇猛，它的影響也就極為廣泛。

第一是城門失火、殃及池魚，《武訓傳》挨批，使得一大批影片也跟著挨批，其中絕大部分是私營電影公司生產的影片；或者不如說，絕大部分私營公司生產的影片都受到了株連批判。其中如《我們夫婦之間》（鄭君里編導，趙丹、蔣天流主演）、《關連長》（石揮編導兼主演）、《影迷傳》（佐臨、洪謨編劇，洪謨導演，喬奇、言慧珠主演）等是被批判得最為厲害的。

更深一層的影響是，私營公司電影創作前程茫茫，沒有市場效應、政治上還要挨批，因而所有的私營公司老闆都不得不主動申請將他們的公司交給國家來經營。一九五二年底，所有的私營電影公司宣告消滅。

再深一層的影響，是對新中國主流電影的打擊。從對《武訓傳》的批判開始之後，所有的國營製片廠的製片業務都宣告停止，要對劇本及在生產中的影片進行更加嚴格的審查。結果是，自一九五〇年至一九五二年的上半年，整整一年半時間內，三家國營電影廠除了東影生產了一部三十分鐘的《鬼話》外，再也沒有一部影片出品。一九五二年下半年開始恢復，全國也只生產了四部影片。

再深一層的影響，是伴隨新中國而來的，一度生機勃勃的中國電影工作者協會停止工作，長達六年之久。直至一九五七年四月，才開始恢復活動。

最深的一層影響，卻是「看不見的」，那是對電影人的思想和精神心理的影響。新中國電影界普遍流行達幾十年之久的「不求藝術有功，但求政治無過」的心理病，由此開始。

55.香港電影：朱石麟奇峰突起

在新中國電影面臨第一次危機之際，香港電影卻迎來了自己的又一次國語現實主義影片創作的高潮，其代表作是電影大師朱石麟的《誤佳期》、《江湖兒女》（1951）、《一板之隔》（1952）、《中

秋月》（1953）、《喬遷之喜》、《水火之間》（1954）等等。

朱石麟生於一八九九年，江蘇太倉人，肄業於上海工業專門學校
預科。一九一九年後，曾到漢口中國銀行、隴海鐵路總局工作，業餘
時間爲羅明佑的北京真光電影院翻譯英文說明書。一九二三年到華北
電影公司任編譯部主任，並與費穆等人合辦《好萊塢》電影雜誌，正
式加入電影業，一直是華北電影公司及後來的聯華影業公司老闆羅明
佑的愛將。

聯華公司的創業之作《故都春夢》（孫瑜導演）就是由朱石麟
編劇，與此同時，他還創作了自己的導演處女作《自殺合同》。早
在聯華時代，朱石麟不僅擔任聯華三廠的廠長，且導演的影片如《歸
來》、《青春》、《徵婚》、《慈母曲》、《人海遺珠》、《新舊時
代》等等，就已經是中國電影史上的佳作，只是當時聯華公司群星璀
璨，朱石麟並不特別顯眼而已。

上海「孤島」時期，朱石麟時是當時最重要的電影導演之一，
他在合眾、大成等公司導演的《賽金花》、《香妃》、《靈與肉》、
《洞房花燭夜》和《人約黃昏後》等影片，代表了當時中國電影的最
高藝術水準。上海淪陷之後，朱石麟爲中聯、華影等公司導演了《良
宵花弄月》、《萬世流芳》（與馬徐維邦、楊小仲、卜萬倉合作）等
影片。

一九四六年，朱石麟赴香港拍片，先後在大中華、永華公司編導
了《各有千秋》等影片，尤其是一九四八年爲永華公司編導的《清宮
秘史》，是永華公司也是香港電影史上的一部創世傑作。該片在解放
後的中國大陸放映，也引起了巨大的轟動。當然，後來也一直遭到嚴
厲的批判，直到打倒「四人幫」之後才得以平反。

影片《誤佳期》被公認爲香港電影史上的一部劃時代的現實主義
傑作，朱石麟也由此而成爲香港現實主義電影學派的領導者。影片開
始，將戰後香港電影的那種只反映上海及內地生活的狀況改變過來，
直接關注香港本地當下的生活現實，開一時風氣之先，因而影響巨
大，意義深遠。

這部電影或許受到了三〇年代中國名片《馬路天使》的影響或啓發，但與之相比，又有明顯的不同。不僅人物故事從上海到香港，也不僅是《誤佳期》講述了一個更爲純粹的喜劇故事；而且還因爲明確點出了只有貧窮的工友團結起來、互相幫助、才能度過生活難關，使得影片的鼓舞人心、安撫人心的效果更加強烈。

《誤佳期》又名《小喇叭與阿翠》，描寫一對青梅竹馬的青年男女小喇叭（韓非飾）和阿翠（李麗華飾）重逢之後，努力掙錢結婚。但由於生存不易，障礙重重，屢次誤了佳期。最後得到熱心工友的幫助，才如願以償，幸福成婚。該片的故事雖然非常的簡單，由於朱石麟對人物及其環境的準確把握，加之發揮其卓越的喜劇才華，從而將這一簡單故事中人物的生存情境演繹得意味深長，令人感動。

影片中的一些喜劇性細節，大多由境而生，真實自然，而且隱含寓意，比興生輝。如影片一開始時，小喇叭和阿翠在茶樓相會，在茶館卡座狹窄空間裏的種種尷尬，不僅僅是爲了逗人捧腹，而且暗示著人物生活運道的艱難。同樣，小喇叭多次踢到一塊石頭而差點跌倒，也不僅僅是爲了製造一些小小的喜劇效果而已，後來我們就明白了，那塊石頭上刻著某某洋行之地，而小喇叭的房子正是要被它收回，難怪小喇叭要「跌跤」了。

影片《誤佳期》純真幽默，風格鮮明。不但有鮮明的人物形象，對話生動逗人，而且善於把握喜劇火候，節奏明快。它的嫻熟的電影語言，也一直爲人稱道。

其後，朱石麟又導演《一板之隔》、《喬遷之喜》、《水火之間》等一系列反映香港住房問題，以及《中秋月》、《一年之計》等反映寒家過節情形的現實題材影片，還發動組建了香港左翼電影公司——鳳凰影業公司（1954年）並爲之主持藝術委員會。

朱石麟的電影，題材切近實際，直叩觀眾心弦。在這些影片中，朱石麟立場鮮明，顯然是站在貧苦大眾一邊，而且還希望他們能夠團結起來，共同走向美好的明天。而用喜劇形式反映現實生活中的種種窘境，既能增加影片的觀賞性和娛樂性，又能使影片的幽默和諷刺的

筆觸引向更加微妙幽深處。

這些影片不僅在電影市場上大受歡迎，而且其中《一年之計》於一九五七年獲得文化部一九四九至一九五五年優秀影片榮譽獎，《一板之隔》等片則受到法國著名世界電影史家喬治薩杜爾的極力稱讚。

朱石麟不僅開創了香港電影的現實主義風範，也開創了香港及中國電影的喜劇新流派。與此同時，朱石麟電影的個人風格也更加成熟。那就是「善用比喻處理人物、情節與環境之間的相互關係，精於在場面與場面間對立關係的推展結構中，誘導主題思想的產生，對形象的刻畫具有現實主義美學的手法和樸素的象徵。和其他優秀的中國電影一樣，朱石麟的電影也是以蒙太奇美學作基礎、以單鏡頭美學作為表現手段的，它具有中國電影在造型風格方面的特點。⑦」

朱石麟少年喪父，青年時（1926年）患病之殘（腰不能彎、不良於行），暮年時又受到大陸輿論嚴厲批判（稱他的《清宮秘史》是一部「賣國影片」），一生坎坷重重，憂患深沉，但他始終保持達觀幽默的態度，熱心不變。更加感人的是，他自己自學成才，卻在培養電影人才方面堪稱一代宗師，「朱門弟子」遍及香港、大陸影壇，為中國電影史做出了卓越的貢獻。

56.秦劍：粵語電影《父母心》

五○年代是香港粵語電影的一個黃金時代，一九五○至一九五九年間，香港共出品影片二一三○部，其中國語片四五二部，閩南語（廈語／台語）片一三七部，潮（州）語片六部，粵語片則達一五三五部，佔全部影片近三分之二。顯然，粵語片已經成了中國電影史上的一道特殊的風景。

香港粵語片之所以在五○年代有這樣的繁榮，除了地域方言的原因之外，具體的原因有上海影人蔡楚生等於四○年代末南下香港的影響，香港粵語電影的「清潔運動」，粵語電影人的自覺自律與團結合

作運動等等。一九五○年的粵語電影《珠江淚》（陳殘雲編劇，王為一導演），為香港粵語電影豎起了一座新的里程碑。

一九五二年，香港「中聯電影企業有限公司」的成立，也是香港電影史，尤其是粵語電影史上的一件大事：這是一家由有理想的粵語電影人聯合組成的電影公司，成員包括李晨風、李鐵、吳回、秦劍、吳楚帆、劉芳、珠璣、王鏗、白燕、李清、容小意、黃曼梨、紅線女、小燕飛、馬師曾、張瑛、陳文、張活游、紫羅蓮、朱紫貴、梅綺等二十一人，幾乎集中了香港粵語電影的導演、演員、製片等方面的全部菁英。

該公司成立的目的，是要以集體的力量來改革電影機構、改變影壇風氣、改革電影創作的觀念和形式，出品了《家》、《春》、《秋》、《紫薇園的秋天》、《危樓春曉》、《父母心》、《苦海明燈》、《愛》等一大批寓教於樂的粵語電影。不僅影響了一時風氣，而且刺激了粵語電影的市場，為香港粵語電影掙得了一份寶貴的信譽。

一九五五年，秦劍編導的《父母心》，在思想觀念和藝術形式上，都堪稱五○年代粵語片的一個極具代表性的作品。影片是說粵劇丑生藝人生鬼利（馬師曾飾），把自己一生的希望都寄託在澳門讀書的大兒子志權（林家聲飾）身上。雖粵劇大不景氣、觀眾寥寥，導致收入低微、家境拮据，且妻子（黃曼梨飾）也因經濟拮据，而在是否繼續供兒子讀書問題上與之發生衝突，但生鬼利仍堅持己見。

為了給兒子賺足學費，不惜到一家戲班裏扮演被人踢打的老虎，放假回家的志權偶然與同學及其父母看戲，發現自己父親扮演老虎的真相，十分傷心。母親向兒子說明家境艱難的真相，當生鬼利將戲服當掉為兒子籌足學費回家時，卻發現了志權留下的決心輟學打工的字條。生鬼利痛心之餘，轉而把希望寄託在小兒子志威（阮兆輝飾）身上，妻子卻積勞成疾、不治而亡，生鬼利從此意志消沉，不得不把小兒子送到戲班學戲，但在公演之日，小兒子把「三叉口」念成「三叉口」，頻頻出錯，觀眾大喝倒采，戲班老闆將志威逐回。種種打擊，

終於使生鬼利病入膏肓，幸志權畢業返家，見了父親最後一面。

可憐天下父母心，一直是中國傳統教化的重要主題。而望子成龍，則是中國「父母心」的第一重點。只要有一線可能，就要供孩子讀書，從而這一問題往往會成為許多中國家庭的矛盾焦點。有人認為，在這一點上，《父母心》一片堪與日本電影大師小津安二郎的《東京之合唱》和《獨生子》等片相比而毫不遜色；與八〇年代香港名片《父子情》（方育平導演）和臺灣名片《兒子的大玩偶》（侯孝賢導演）等相比，也自不遑多讓。

《父母心》不僅把望子成龍的故事和可憐父母之心的主題講述得非常的動人，而且還緊扣住香港社會的現實，寫出時代的變遷和傳統文化的沒落——豔舞代替了傳統的粵劇，戲班淪為街頭賣藝。

在編導技藝上，《父母心》一片也頗具匠心，將人物的丑角形象與美好心靈的對比，喜劇表演與悲劇命運的對比，主動做戲的名丑與被動挨打的角色（老虎）的對比，表現得鮮明生動、扣人心弦。其中的父親與母親的矛盾衝突非常的現實真切，而小兒子將「三叉口」念成「三叉口」，則不僅叫人哭笑不得，更有社會文化的訊息隱含其中。片中一再出現那張全家福的照片，最後卻跌落在地、破碎成片，暗示傳統家庭模式的解體，顯然也意味深長。

《父母心》無疑成了香港五〇年代粵語片的經典。這不僅是因為它的藝術成就，也因為粵語電影人一心寓教於樂的良苦用心——這是另一種「父母心」。

秦劍原名陳健，又名陳子儀，筆名司馬才華、陳情女士，祖籍廣東新會，一九二六年生於廣州。一九四四年開始從事電影工作，曾當過粵語片名導演胡鵬的場記，一九四八年編寫第一個電影劇本《二龍爭珠》，同年與吳回聯合導演電影處女作《紅顏未老恩先斷》。一九四九年獨立執導《滿江紅》一片，一九五〇年導演《天涯歌女》、《南海漁歌》及一九五一年的《人之初》等片，都叫好不叫座。直至一九五三年的《苦海明燈》，觀眾才開始接受並喜歡他的社會問題影片。

一九五四年的《秋》（根據巴金同名小說改編）、《家家戶戶》及一九五五年的《父母心》、《兒女債》等片均大獲成功。其後還導演了《紫薇園的秋天》（1958）、《難兄難弟》（1960）和《追妻記》（1961）等粵語名片。一九六五年後，轉入邵氏公司從事國語片創作，有《癡情淚》（根據《茶花女》改編）、《何日君再來》、《碧海青天夜夜心》等片問世。一九六九年，秦劍因事業、經濟、家庭等多種問題的困擾，自殺謝世。

秦劍不但能編能導，而且還創辦或主理過許多電影公司，如一九五○年的嶺峰、一九五三年的紅棉、一九五四年的影藝、一九五五年的光藝、一九六四年的新藝、一九六四年的國藝等等。發現和栽培過謝賢、嘉玲、胡燕妮等粵語片名演員，對楚原、龍剛等六○年代粵語片名導演有重要的影響。

57.如何打響「電影的鑼鼓」

一九五六年五月二日，毛澤東在最高國務會議上，代表中共中央提出了「百花齊放、百家爭鳴」的方針。五月二十六日，中共中央宣傳部長陸定一在中南海懷仁堂，向學術界和文化界人士作了題爲《百花齊放、百家爭鳴》的報告，具體闡述了「中國共產黨對文藝工作主張百花齊放，對科學工作主張百家爭鳴」的政策及其意義⑧。

「雙百」方針的提出，在新中國的藝術、科學、文化、學術界產生了極爲強烈的震盪性的影響。絕大多數新中國知識分子都真誠地認爲，中國的藝術與科學從此有了目標和方向，也從此有了依據和保障。

電影界內外也一時議論紛紛，熱鬧非凡。一九五六年十一月十四日，上海《文匯報》發表短評《爲什麼好的國產片這樣少？》，首先公開了「好的國產片少」這一人所共知的事實，說根據讀者來信來稿反映，「國產片的題材狹窄，故事雷同，內容公式化、概念化，看了

開頭，就知道結尾」；「爲什麼好的國產片這樣少？」「電影工作者對電影事業的現狀，有很多意見」，「大家都認爲今天的情況必須改變，但是改變的關鍵在哪裡呢？」——短評希望廣大電影工作者及電影觀眾都來參加這一討論，爲改變中國電影的不良現狀獻計獻策。

　　一石激起千層浪。有關「爲什麼好的國產片這樣少」的討論，引起了人們異乎尋常的熱情，《文匯報》收到數以百計的來信來稿，參與討論者有著名作家、導演、評論家和普通觀眾，僅是在《文匯報》討論專欄裏發表的文章就有五十餘篇。全國第一大報《人民日報》也及時對此次討論發表專門報導，明確肯定此次討論「對於電影工作的改進是有幫助的」⑨。

　　新中國文藝界最權威的專業雜誌《文藝報》的一九五六年第二十三期上，發表了評論家鍾惦棐以「本刊評論員」的名義寫的《電影的鑼鼓》一文，把這次討論引向了高潮。這篇文章參考、歸納和總結了大家在討論中提出的觀點，尖銳抨擊了電影界存在的種種流弊。提出：在電影觀念上，「絕不可以把文藝爲工農兵服務的方針和影片的觀眾對立起來；絕不可以把影片的社會價值、藝術價值和影片的票房價值對立起來；絕不可以把電影爲工農兵服務理解爲『工農兵電影』」。

　　在電影管理上，「國家也需要對電影事業作通盤的籌劃與管理，但管理得太具體，太嚴，過分強調統一規格，統一調度，則都是不適宜於電影製作的」。在對待舊中國電影傳統的態度上，舊中國電影「是否也還有些比較好的經驗呢？在製片，在組織創作，在編劇、導演、演員、攝影、發行等方面，是否也還有許多值得學習的東西呢？」「我們的回答是肯定的」。核心的一點，是「目前有許多有經驗的電影藝術家不能充分發揮出創作上的潛力，而只能唯唯聽命於行政負責人員的指揮，尚未進入創作，已經畏首畏尾，如何談得到電影藝術的創造？沒有創造，如何談得到電影事業的繁榮！」「藝術創作必須保證有最大限度的自由，必須充分尊重藝術家的風格，而不是『磨平』它」。

一九五七年下半年，風向突變，全國範圍開展「反右派」鬥爭。《電影的鑼鼓》被指責爲「反黨的信號」和「先聲」，甚而被認爲是電影界的「右派綱領」。在一九五七年八九兩個月內，北京電影界就連續召開了十五次批判大會，批判鍾惦棐的「資產階級思想」和「右派言論」。

鍾惦棐是四川江津人，中學肄業後，曾一度以寫文賣畫爲生。一九三七年赴延安，入抗日軍政大學、魯迅藝術學院美術系學習，一九三九年到華北聯合大學文藝學院從事美術理論教學工作。一九四九年後，先後在文化部藝術局、中央宣傳部文藝處工作，一九五〇年開始發表電影評論。一九七八年後，任中國社科院文學研究所研究員，中國電影家協會常務理事、書記處書記，中國電影藝術研究中心學術委員會委員，北京電影學院研究生部教授。一九八七年三月二十日逝世。

58.呂班：未完成的喜劇

呂班其實不叫呂班，原名郝恩星，山西省榆次縣人。一九一三年生，因家境貧寒，少年時便當雜役、學徒和礦工，一九三〇年入北平「聯華」電影演員養成所學表演。後去太原西北影業公司任職。一九三六年赴上海，參加業餘劇人協會，一九三七年經趙丹介紹，到明星影片公司做臨時演員，演出過《十字街頭》中失業的大學生阿唐。抗戰爆發後，隨上海救亡演劇隊三隊奔赴武漢，後到延安。擔任過抗大總校文工團藝術指導、八路軍野戰政治部實驗劇團團長、一二九師宣傳隊副隊長、北方大學藝術學院秘書等。

一九四八年八月被調到東北電影製片廠，算是重操舊業。一九四九年在新中國第一部影片《橋》演出鐵路工廠廠長一角。繼而在《無形的戰線》一片中演出周少梅、並擔任副導演。一九五〇年與伊琳合作導演了北京電影製片廠的第一部影片《呂梁英雄》，

一九五一年與著名導演史東山合作導演了《新兒女英雄傳》。
一九五三年獨立執導影片《六號門》，一九五四年又導演了《英雄司
機》。

在一九五六年的「雙百方針」提出之後，呂班迷上了諷刺喜劇，
接連導演了《新局長到來之前》、《不拘小節的人》兩部成功的喜劇
影片。影片受到觀眾的熱烈歡迎，也有強烈的社會回響，呂班興猶未
盡，緊接著又導演了《未完成的喜劇》。沒想到，這部影片果真是
一部「未完成的喜劇」，影片尚未公映即遭批判和封殺，呂班也從此
結束了他的短暫的電影導演生涯，被打成右派，直至一九七六年十月
十四日逝世。

《新局長到來之前》是根據何求於一九五五年創作的同名獨幕
劇改編的，劇本發表後立即獲得普遍好評，各地劇院爭相排演，且在
一九五六年全國獨幕劇評選中獲得一等獎。影片由彥夫改編，呂班導
演，王春泉攝影，李景波、浦克主演。說的是某局總務科牛科長（**李
景波飾**）為了迎接新局長上任，興師動眾，準備重新裝修局長辦公
室，不顧屬下反對，堅持命人將屋中的三百袋水泥搬到院子中露天堆
放。新局長（**浦克飾**）簡裝到來，大家誤以為是修房子的張老闆；聽
到大家議論牛科長為局長裝修辦公室而不顧三百袋水泥被雨淋一事，
當場向大家說明自己的真實身份，並立即與大家一道將水泥搬進走
廊，且讓房子漏雨的職工搬進局長辦公室。

在牛科長吹噓自己是新局長的「老戰友、老交情」時，大家才道
破剛剛被他當成修房子的張老闆的人，就是新來的局長！該片深刻地
諷刺了社會中的一種不良現象，刻畫了牛科長這一小官僚、馬屁精加
吹牛大王的典型形象，且進一步豐富了原劇作的喜劇細節，環境、人
物都更加寫實而豐滿，李景波、浦克等人的表演亦非常精彩，公映之
後，轟動一時。

《不拘小節的人》由何遲編劇，呂班導演，王春泉攝影，白穆、
張壽卿、黃宛蘇、史林等主演。說諷刺文學作家李少白（**白穆飾**）經
常在自己的作品中諷刺他人，入木三分，而自己卻是個不守社會道德

規範的「不拘小節的人」。一次去某市做報告，在火車上佔座、用腳絆人；在公園裏亂折花木、在木柱上刻字；在圖書館中吸煙、大叫、燒壞書籍；在劇場裏大聲議論、製造喧嘩……雖全是「小事」，但事關社會公德。尤其是諷刺的對象恰恰是習慣諷刺別人的作家，使得該片在諷刺之外，又多了幾分幽默，更多了幾分廣泛的寓意。

《未完成的喜劇》由羅泰、呂班編劇，呂班導演，張翬攝影，韓蘭根、殷秀岑、方化、陳衷等人主演。說兩個全國知名的喜劇演員（韓蘭根、殷秀岑飾）到長春電影製片廠參觀學習，李導演（陳衷飾）請他們觀看了三個諷刺喜劇，分別名為《朱經理之死》、《大雜燴》、《古瓶記》，文藝批評家易濱紫（方化飾）也一同觀看。

《古瓶記》說的是兩個不願贍養母親的兒子，為了一個古瓶，而將母親推開的故事；《大雜燴》說的是一個喜歡吹牛浮誇的人的故事；《朱經理之死》最是有趣：說一位有權有勢的朱經理到外地療養，在火車上被小偷偷去錢包，其中有他的身份證。小偷跳車身亡，人們憑小偷身上的身份證，認定死者是朱經理。朱經理的下屬正在為他佈置靈堂、起草悼詞的時候，他本人卻安然無恙地回來了。妙的是，他對靈堂的佈置大加挑剔，又要為自己親自修改悼詞；當戲中假定朱經理這一官僚主義者死了的時候，他大叫道：「我沒有死，我還活著！」──這一段諷刺喜劇，帶有明顯的荒誕性，形式新穎，諷刺辛辣，寓意極為深刻。

《未完成的喜劇》之所以成為「未完成的喜劇」，是因為那個在場觀看喜劇的批評家易濱紫（即「一棒子」）對每一段戲都要大加挑剔，以至於說得一無是處，不分青紅皂白，全都要「一棒子打死」。顯然，這部影片不僅僅是衝著社會上的官僚主義、吹牛浮誇、道德墮落等種種不良現象來的，同時也諷刺和反省文藝界的那種窒息藝術生機、不讓藝術家面對生活真實、對任何藝術創造都要橫加干涉的更加危險的現象。

不料影片尚未來得及上映，新中國文化界再一次風雲突變，整風運動、反右派運動接踵而來，《未完成的喜劇》未與觀眾見面就被定

為「毒草」。長春電影製片廠製造了一個「沙蒙、郭維、呂班反黨集團」，一大批電影編、導、演受到株連，被打成右派分子，蒙受種種不白之冤。《未完成的喜劇》最終以悲劇的形式，寫進當代中國電影史。

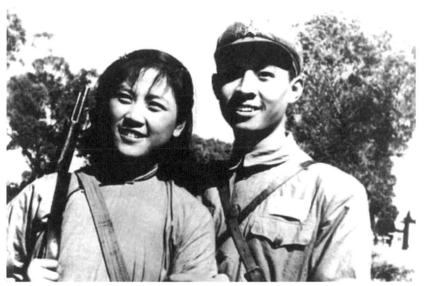

· 柳堡的故事(王蘋導)

59.《柳堡的故事》：新中國電影的一抹溫柔

八一電影製片廠一九五七年攝製的影片《柳堡的故事》（石言、黃宗江根據石言的同名小說改編，王蘋導演，曹進雲攝影，廖有梁、陶玉玲、徐林格等主演），給新中國電影銀幕抹上了一抹溫柔。這是一部描寫愛情、而且還是描寫現役軍人的愛情故事影片，在新中國電影創作中可謂打破禁區，令觀眾分外驚喜。

電影《柳堡的故事》講述了這樣一個故事：一九四四年，新四軍某連在蘇北水鄉農村柳堡休整，四班年輕英俊的副班長李進（廖有梁

飾），幫助房東修好失修已久的屋頂和院門，深得房東田大爺（康天申飾）和他的漂亮能幹的女兒二妹子（陶玉玲飾）的感激；二妹子聽說部隊也招女兵，十分興奮，要求參軍。一來二去，這對年輕人之間產生了朦朧的情感。連政治指導員（徐林格飾）及時找李進談話，李進彙報了二妹子要當兵之事，也坦率地承認自己挺喜歡她。指導員說現在戀愛，部隊不允許；將來結婚，也不大現實。李進便主動要求與連部調換住宅，另換房東，搬到河對岸去住。

一天，二妹子讓自己的弟弟小牛（陳東崗飾）約李進晚上在橋頭見面，說是有要緊的話說。李進赴約歸來，四班召開班務會，要李進講清楚約會之事。李進說二妹子約他見面，是想要部隊救她，原因是駐防在蔣橋的偽軍中隊長劉鬍子（漢雁飾）將要強娶二妹子。

部隊離開後，劉鬍子果然派人偷襲了柳堡村，搶走了二妹子。得知消息後，指導員率領四班及時趕到，消滅了敵人，救下了二妹子。此時李進要隨部隊南下，內心非常矛盾，指導員再一次做他的思想工作，讓他放下個人情感。五年後，李進升為連長，二妹子也參加了游擊隊，兩人終於重逢。

這部影片的新穎之處在於，在描寫戰爭時期的軍人生活的影片中，不著重大規模戰鬥的描寫，而著重寫軍隊的休整和軍人的個人情感生活；寫年輕人兒女情長而又不失其革命軍人的英雄本色。雖然在人類情感的描寫上，並無多少獨特發掘，更談不上有多少人文深度；但在新中國電影中，敢於把年輕的情感作正面的描寫，而且把朦朧的愛情表達得相當的巧妙和生動，實屬不易。影片的愛情表達方式不僅不違犯人民軍隊的有關紀律，且符合中國審美文化傳統，則更是難能可貴。

《柳堡的故事》突出了優美的人物形象，突出了蘇北水鄉的風車、楊柳、板橋、輕舟的優美畫面，加上影片的主題歌《九九豔陽天》大膽的愛情歌唱和電影音樂的委婉多情的旋律，極具優美動人的抒情效果，讓人心曠神怡，且久久縈懷不去。

值得一說的是，本片的女主角陶玉玲雖是第一次登上電影銀幕，

但由於導演的精心指導，且長期深入生活，把二妹子這一角色的生活方式和情感方式表現得十分細膩動人、清新可感。陶玉玲的東方式的秀媚，或者說是東方式的柔婉，最能打動中國電影觀眾的審美心弦。從而一片映出，陶玉玲頓成閃亮明星，甚至成為一個時代的美麗與情感的不能言宣的象徵。「二妹子」，成了當時許多中國男青年的審美典範和夢中情人。

更值得一說的，當然還是該片的導演、新中國第一位女電影導演王蘋。

王蘋原名王光珍，江蘇江寧縣人。一九一六年生，一九三四年畢業於南京中學高中師範科，在南京的一所小學任教。一九三五年，因參加左翼劇聯領導的磨風劇社，並主演易卜生的名劇《娜拉》，南京教育當局不僅禁演此劇，且以教師演戲有傷風化為理由，要將她開除出教師隊伍。

此事引起了寧、滬等地文化教育界進步人士的強烈不滿，紛紛聲援受害者，從而「南京《娜拉》事件」成為當時的一大社會新聞。

此事也徹底地改變了王蘋的命運，在朋友的幫助下，王蘋遠走太原，到西北影業公司當上了電影演員，演出了影片《無限生涯》，並與著名戲劇家宋之的結婚。一九三六年，到上海任業餘劇人協會演員。抗戰爆發後，參加救亡演劇一隊，並到大後方演出過《霧重慶》、《戲劇春秋》、《北京人》等多種劇目。抗戰勝利後，回到上海，影劇雙棲。一邊在上海劇藝社從事話劇演出，一邊參加電影的拍攝。曾在《天堂春夢》、《八千里路雲和月》、《一江春水向東流》、《麗人行》、《關不住的春光》、《新閨怨》等影片中擔任角色。

一九四九年，王蘋被分配到東影演員劇團工作；一九五〇年，調到解放軍總政治部文化部電影處工作，導演了《河川進攻》、《祁建華速成識字法》兩部軍隊教育片。解放軍八一電影製片廠成立後，即調入該廠，並與丁里、劉沛然合作導演了八一廠的第一部故事影片《衝破黎明前的黑暗》，成為新中國的第一位女導演。

　　王蘋獨立執導的第一部影片就是《柳堡的故事》。以其鮮明的藝術個性，豐富的戲劇、電影經驗，和女性特有的審美目光，在革命軍營之中，爲新中國的電影銀幕鋪上了一片溫柔美麗的雲霞。

60.從「反右派」到「拔白旗」

　　一九五七年的反右派運動，使得吳永剛、石揮、白沉、沙蒙、郭維、呂班、王震之、張國昌、方化、吳茵、荏蓀、鍾惦棐等一大批中國電影界富有個性、才華和思想的編、導、演藝術家、評論家慘遭打擊，被劃爲「右派分子」。他們的作品，自然也隨之遭殃，受到禁映處罰和嚴厲的批判，如呂班的《未完成的喜劇》、吳永剛編導的《秋翁遇仙記》、海默編劇的《洞簫橫吹》、石揮編導的《夜航》（又名《霧海夜航》）等等，都成爲反右運動中重點批判的對象。

　　但電影界的災難還未結束。反右派運動的衝擊波尚未平息，「拔白旗」的狂風又接踵而來。一九五八年四月，康生在長春電影製片廠和文化部的兩次談話中，點名批判了《青春的腳步》（長影一九五七年攝製，薛彥東編劇，嚴恭、蘇里導演）、《球場風波》（上海海燕廠1957年攝製，唐振常編劇，毛羽導演）、《花好月圓》（長影廠1958年攝製，郭維根據趙樹理小說《三里灣》改編編導）、《地下尖兵》（長影廠1957年攝製，劉致祥編劇，武兆堤導演）等一大批影片，說這些影片是新中國電影銀幕上的「白旗」（革命的旗幟是「紅旗」，那麼「白旗」自然是不革命、反革命即「敵人」的旗幟了）。還說在「雙百方針」提出以後，電影界許多人是「一陣大風浪來了，頭腦不知何處去，渣滓依舊笑東風」；因而「劇本要審查，審查，再審查，你們說干涉也好，不民主也好，還是要審查」⑩。

　　五月份，文化部電影局就在長春召開了長影、北影、八一等廠的「創作思想躍進會議」，會議的一個重點是清查一九五七年攝製的影片，會議認爲「在國際國內修正主義思潮的侵襲下，去年攝製的許多

影片，暴露了嚴重的資產階級傾向」，因而「要在電影創作中展開一個興無滅資運動」⑪。呂班的《未完成的喜劇》正是在這次會議上被公開宣布為「是一部徹頭徹尾的反黨反人民的毒草」。更值得注意的是，八年後在文化大革命中十分流行的一個關鍵詞「興無滅資」（意為振興無產階級文化、消滅資產階級文化），在此次會議中就開始出現了。

在文化部電影局召開大躍進、「拔白旗」會議的同時，上海方面也召開了內容相同的會議。對上海一九五七年生產的影片進行全面審查和嚴厲批判。

一九五八年十二月二日，文化部電影局副局長陳荒煤在《人民日報》上，發表重要文章《堅決拔掉銀幕上的白旗——一九五七年電影藝術片中錯誤思想傾向的批判》，把「拔白旗」運動進一步推向最高潮。文章認為，一九五七年和一九五八年的一些影片的主演錯誤傾向，是「濫用諷刺，藉口『反映真實』、『干預生活』，直接攻擊黨和新社會，反對黨的領導」；「抹煞黨的領導，違反黨的政策，取消或歪曲黨員及領導人物的形象，歪曲黨的生活和作風」；「宣揚資產階級的觀點和思想情感，宣揚資產階級生活方式」等等幾大類。

文章公開點名批判了《球場風波》、《誰是被拋棄的人》、《青春的腳步》、《生活的浪花》、《情長誼深》、《上海姑娘》、《不夜城》、《護士日記》、《乘風破浪》、《幸福》、《花好月圓》等廿四部影片。認為這些影片「實質上就是對文藝為工農兵方向的動搖和叛變，一直公開搖著白旗向黨進攻，反對黨的領導」。更值得注意的是，是文章認為「由於電影藝術創作者絕大部分都是資產階級知識份子」，「那個靈魂深處的資產階級王國並沒有完全摧毀，在國內外修正主義思想影響下，這些渣滓又浮了上來」。

這種對知識份子的整體估價，以及對知識份子「靈魂深處」的「資產階級王國」的描述，在「文革」中，甚至在「文革」之前，就像潛伏的病毒那樣發作了。不僅涉及了他人，也涉及了文章作者自己；不僅涉及了靈魂，同時還涉及皮肉。

陳荒煤發表這一文章，是可以理解的：首先是作爲一個共產黨的忠誠的黨員領導幹部，有責任維護黨的利益，維護黨的形象；其次是他作爲電影界的主要領導人，他對一九五七年的電影負有責任，需要檢討（這篇文章就是他的檢討），而檢討的方式，就是上綱上線，「百尺竿頭、更進一步」——這種以「負責任」的形式對文藝界進行不負責任的大批判、對以「糾錯」形式出現的錯誤路線推波助瀾，正是後來「文革」能夠形成的一個重要的根源。

這次「拔白旗」運動，直至一九五九年三月四日，《人民日報》發表袁文殊、陳荒煤以《對一九五七年一些影片的評價問題》爲題的通信，由袁文殊指出陳荒煤的文章「有很大的片面性」、「把不同性質的錯誤混淆起來，把錯誤嚴重化」、「把消極面擴大了」，進而指出「把『白旗』這個名詞用來批判藝術思想，現在看來並不妥當」；由陳荒煤承認「我同意，把許多有錯誤思想的影片一律叫做『白旗』，是不恰當的。我在寫這篇文章的時候，對『白旗』這個概念是不明確的」。從而以雙簧形式，正式結束了「拔白旗」運動。

陳荒煤對那篇文章的檢討，顯然比以前的檢討更加真誠，部分恢復了理性。然而在那個總體上不理性的時代，這一點點理性，遠不足以彌補不理性給電影及其整個的社會主義事業帶來的災難和影響。而就是這一點點理性，也反倒給陳荒煤本人帶來了更大的災難。

61. 大躍進及其「記錄性藝術片」

新中國的領導人一心要儘快兌現自己「爲人民謀幸福」的諾言，懷著「一萬年太久、只爭朝夕」的急切心態，要在中國這張一窮二白的「白紙」上儘快畫出「最新最美的圖畫」，發誓要在二十年內「超英趕美」，於是發動了人類文明史上前所未有的大躍進運動。

整個中國都在「全民動員、大煉鋼鐵」，進行轟轟烈烈的大躍進運動，「人造衛星」不斷升空，電影界領導人自然也害怕落後。

一九五八年二月十五日，中國影聯舉行主席團委員會擴大會議，討論通過了《為繁榮創作致全國電影工作者的信》，正式發出「電影事業也要來個大躍進」的號召。

二月廿五至廿七日，文化部電影局在北京召開全國電影生產躍進會議，發出增產節約、大躍進的倡議，規定將原來每年生產五十二部故事片及舞臺藝術片的計劃指標提高到七十五部；同時有一千八百人參加的電影工作全面躍進大會。各單位代表紛紛比賽提出「躍進指標」。四月，文化部電影局又召開電影事業協作會議，提出了將年度生產指標提高到八十部以上，成本降低三十％以上，攝製時間縮短三分之一以上等新的躍進指標。

五月廿五至三十一日，文化部在北京召開有全國二十七個省、（直轄）市、自治區代表參加的電影事業躍進工作會議，把電影界的大躍進運動推向高潮。會議提出了「省有製片廠、縣有電影院、鄉有放映隊」和全黨全民辦電影的口號；以及「在一九六二年生產藝術片一百五十部以上」、「在一九六七年，藝術片產量計劃增加到二百至二百五十部」；「在十年左右的時間內，可以把中國電影事業發展成為世界上的先進國家」，「在事業規模、影片數量上趕上或超過美國」⑫。

自此，全中國都陷入大躍進地盲動熱潮之中。在全黨全民辦電影、各省都要有電影廠的號召下，興建電影製片廠的大躍進運動在全國各省大規模的展開，甚至一些地區、一些縣也開始興建電影製片廠，所有花費當然都由國家承擔。

與此相適應的是，各電影廠之間竟放「衛星」（指標浮誇）；而電影廠內也擺起了「擂臺」：某人要在一年之內創作二三個電影劇本，某人要一年拍攝二三部電影，某些人乾脆提出一天要拍攝多少膠片；電影廠也開始以每天拍攝膠片的長短數評先進、插紅旗，甚至取消必要的技術鑑定和檢查制度。如此，一九五八年，全國電影的生產總數達到了創紀錄的一百零五部。遺憾的是，在這驚人的數量中，卻找不出幾部真正的電影藝術佳作，絕大部分都是粗製濫造之作，甚至

有許多影片無法達到上映標準，成為廢品。

值得注意的是，在大躍進的狂潮中，出現了根據周恩來提出的「藝術性紀錄片」的建議而創造出來的「大躍進的新樣式」：「紀錄性藝術片」。僅在一九五八年一年，就生產了四十九部之多。這種以歌頌大躍進為總主題、以紀錄性加上「藝術」（虛構）性為總原則、以「多快好省」為總方針的所謂「新型電影」，實質上是人類電影史上十足的怪胎。在上海天馬電影廠攝製的《黃寶妹》（陳夫、葉明編劇，謝晉導演，沈西林攝影）等「成功的代表作」（與其他同類影片相比，《黃寶妹》確實要算是了不起的成功影片）的影響下，一種在藝術的幌子之下的吹牛浮誇、弄虛作假的「新電影」氾濫成災。

電影《黃寶妹》的結尾，讓實有其人的黃寶妹等七名紡織女工穿上仙女的服裝，在車間裏跳起了「織女舞」，以此「象徵紡織女工就是現實中的仙女」，當視為這種「紀錄性藝術」的最典型的特色。

由於《黃寶妹》的編劇在其創作過程中，曾徵求並突出黨委和工人群眾的意見，在當時就被宣傳為黨委（領導）、專家、群眾三結合的創作典範⑬，這為後來「文革」電影及其文藝創作的「三結合創作法」的「新發明」提供了靈感。

至於《水庫上的歌聲》、《工地青年》、《白手起家》、《服務員》、《快馬加鞭》、《天下無難事》、《第三次試驗》、《典型報告》、《你追我趕》、《千女鬧海》、《大躍進中的小主人》、《二個營業員》、《熱浪奔騰》、《愛廠如家》、《消防之歌》、《一天一夜》、《柳湖新頌》、《破除迷信》、《陽關大道》等等，就更是典型的大躍進產物，如同當年土法上馬煉出的鐵鋼渣。浪費國家和人民的千萬資財雖讓人痛心疾首，而「藝術地吹牛」和「藝術地說謊」對人民及對民族文化心靈的惡性的精神污染，則更是後患無窮。

之所以會產生這一幕，原因很簡單，是由於不講科學。進一步的原因則是不相信科學家、不相信所有知識份子；而與此同時，科學家、知識份子也壓根兒就不敢、也沒有機會發表自己的意見，尤其是與領導說法不同的意見。一個民族的知識份子不敢說真話，而人人爭

相說大話、說空話、說假話，無疑是人類歷史的最大奇觀，也是中國文化歷史中的最大悲劇。

62.《林家鋪子》光彩奪目

　　新中國電影總是大起大落，在按照一種奇怪的邏輯發展。一般人很難想像，鬧劇、噩夢般的一九五八年之後，中國電影卻又很快地迎來「難忘的一九五九年」、登上新中國電影藝術創作的一個新的高峰。

　　在這一年中，中國影壇上出現了《林家鋪子》、《青春之歌》、《林則徐》、《聶耳》、《老兵新傳》、《風暴》、《我們村裏的年輕人》（上）、《五朵金花》、《今天我休息》、《回民支隊》、《萬水千山》、《戰火中的青春》等數十部比較優秀的影片，其中名列前茅者，無疑達到了新中國電影藝術的最高水準。

　　真正要說起來，倒也不是不可理解。一九五八年的大躍進發展到一九五九年，多少有些降溫了，人們的頭腦也開始恢復了一點點冷靜。更重要的是，一九五九年是新中國成立的十周年，國家要求有國慶「獻禮片」，還要搞「慶祝建國十周年國產新片展覽月」，國務院總理周恩來再一次親自抓這一大事，於是電影界提出了「兩條腿走路」（數量與質量、政治與藝術、教育與娛樂的平衡）的創作方針，創作環境和創作心態都相對比較寬鬆，所以就形成了一九五九年電影創作的小高潮。

　　在一九五九年所有的影片中，北影出品、夏衍編劇（根據茅盾1932年發表的同名小說改編）、水華導演、錢江攝影、謝添主演的影片《林家鋪子》，是一部出乎意料的，離當時的電影文化主流較遠的影片，也是所有新中國電影中最傑出的藝術經典之一。

　　影片《林家鋪子》寫的是在「九一八」事變之後，中國各地青年學生紛紛發動抵制日貨活動，浙江杭嘉湖地區的一個小鎮上，林家鋪

子老闆（謝添飾）的女兒林明秀（馬薇飾），因穿了一件日本產的旗袍而遭到同學的鄙視，回家哭鬧。當地商會也在逐家清查日貨，林老闆以四百元賄賂了商會會長，這才獲得繼續出售日貨的默許，只是把日貨換成「國貨」的標牌。

上海「一二八」事變後，上海商行派人來向林老闆索還舊債，當地的高利貸錢莊卻不肯再貸款，幸得鋪子裏的夥計壽生（張亮飾）從鄉下收帳回來，才使得林老闆得以還一半、拖一半、送走了討債人。年關過後，林老闆趁大批上海戰爭難民湧入本地的機會，想出了「一元貨」的推銷新招，大賺其錢，同時擠垮了多家更小的商店。

不料天有不測風雲，國民黨鎮黨部找藉口抓了林老闆，警察局卜局長也想趁火打劫，強娶林老闆的掌上明珠林明秀為姨太太。林明秀及其母親（林彬飾）不知所措，幸得壽生出面花了幾百元才將林老闆贖了出來。林老闆對壽生感激在心，加之走投無路，匆忙間將女兒許配給壽生，然後席捲家財，偷偷逃出小鎮。林家鋪子倒閉，有權有勢的債權人聞風前來爭奪封貨，而一些小債權人則非但不能討回欠債，張寡婦（于藍飾）的兒子反倒在擁擠的人流中被活活踩死，致使她精神錯亂。

茅盾先生的小說《林家鋪子》是中國現代文學史上的一個經典名著，而夏衍先生對這一文學名著的改編，同樣也是電影史上的一次經典性的改編。電影的改編不僅最大限度地保持了茅盾原作的簡約謹嚴、深沉冷峻的特點，而且突出重點，使林老闆的形象更加豐滿充實，使電影成為一部真實反映過去年代的細膩生動的光影藝術畫卷。

影片對國民黨黨棍黑麻子、警察局長、商會會長等反動統治者進行了毫不留情的揭露，對朱三太、張寡婦及其他小攤販、貧苦農民則明顯充滿同情，表明了電影的基本思想立場。而將主人翁林老闆的形象設計成「見豺狼，是綿羊；見綿羊，是野狗」的雙重人格，則不但符合階級分析為主要特徵的意識形態時尚，為新中國電影貢獻了一種少見的複雜人格典型；同時，因為《林家鋪子》是以林老闆為結構焦點，從而使得這部影片具有少見的「複雜的眼光」和在這一眼光關照下的少見的人文深度。對林老闆這一人物的明顯的批判性和隱約的同情心，使得這部影片格外意味深長。謝添對林老闆這一角色真實適度、準確生動的表演刻畫，堪稱新中國電影表演藝術的一絕。

　　《林家鋪子》能夠成爲中國電影史上的經典傑作，更主要的原因，還在
於影片的導演和攝影的精彩合作，在於影片編導的電影語言的熟練、電影敘事
的流暢、電影畫面的氣韻生動。影片的鏡頭畫面絕不僅僅是交代環境、記錄事
件的工具，而是成了一種具有靈性的無聲的語言。影片對江南水鄉小鎮歷史上
的那一幕幕的準確勾勒，其中一橋一樓、一門一鋪、一人一物、一波一影、一
景一畫，大多在寫實之外尚有微妙複雜、含蓄雋永的抒情寫意的藝術空間。

　　例如，影片開頭的水鄉河面，小船前行，河岸上突然潑下一盆污水，攪
亂河水平靜的波紋，然後疊印出「一九三一年」的字幕，這一既非常寫實、又
具有明顯象徵性的電影段落，成了電影人交口稱讚的經典性鏡頭。同樣，影片
結尾回到水面上、小船中，林老闆在船頭抱頭沉思，林明秀欲出艙觀看岸上景
色，卻發現一列士兵揹槍提雞走過，急忙縮進艙中，最後船影消失、流水茫茫
的一串畫面，意象紛呈，餘韻不絕，讓人留下無盡的遐想幽思。

　　這部影片是大導演水華的風格成熟的藝術代表作，也是他的電影藝術創
作的最高峰。

・林家鋪子（水華導）

63.鄭君里：孤帆遠影碧空盡

一九五八年至一九五九年，是鄭君里最為興奮也最為忙碌的時日。興奮的是他於一九五八年加入了中國共產黨組織，作為一個多年追求進步的老藝術家和共產黨的一名新黨員，當然要為新中國建國十周年獻禮片而忙碌。所以，他在完成重要獻禮影片《林則徐》之後，就立即投入了新中國第一部音樂傳記片《聶耳》的創作中。

以如此速度完成兩部如此重要的影片，這在新中國電影史上是不多見的。瞭解一些中國歷史及其電影史的人，未免要想到「大躍進」的時代背景，但從影片的實際藝術成果看，《林則徐》與《聶耳》雖不無新中國意識形態的明顯痕跡，但卻絕沒有大躍進時代的粗製濫造的影子。

影片《聶耳》（海燕公司出品，于伶、孟波、鄭君里編劇，鄭君里導演，黃紹芬、羅從周攝影，趙丹、張瑞芳主演），以詩化的藝術形式講述了人民音樂家聶耳短暫而又輝煌的一生，把聶耳的成長道路及其人生故事與民眾的苦難、民族的命運、時代的風雲緊密聯繫，水乳交融；而且把聶耳創作《鐵蹄下的歌女》、《碼頭工人歌》、《畢業歌》、《賣報歌》、《塞外歌女》、《開路先鋒》和《義勇軍進行曲》等優秀革命歌曲代表作的歷程作為貫穿影片的中心線索，讓音樂家的人生故事和他的音樂作品相互詮釋，相得益彰。從而達到了「以一個人表現了一個時代」的藝術效果，使得該片獲得了一九六〇年第十二屆卡洛維發利國際電影節傳記片獎。

而影片《林則徐》（海燕出品，呂宕、葉元編劇，鄭君里、岑範導演，黃紹芬、曹威業攝影，趙丹、韓非主演），則被公認為是新中國電影史上的一部難得的藝術佳作，也是鄭君里電影導演的藝術代表作。這部影片在不長的篇幅之內，將林則徐及其時代的各種矛盾——中華民族與英帝國之間的矛盾、封建統治者與勞動人民之間的矛盾、

統治者內部的禁煙派與妥協投降派的矛盾、滿清統治者與漢民族人民之間的民族矛盾等等——巧妙而又清晰的展現出來，成爲新中國電影史上的歷史敘事的一種經典性的文本。

《林則徐》一片被人稱道的還有，它把中國歷史上的一個重大歷史事件的敘述與林則徐其人的生平傳記完美的結合在一起，不僅敘事清晰，主題鮮明，而且林則徐等重要的歷史人物形象也栩栩如生。導演始終把主角林則徐置於電影敘事的中心位置，在初出場時，就巧妙地安排了林則徐應詔上殿、欽差亮相、微服私訪、會見豫坤、視察炮臺等五種不同的生活情境，將林則徐這一人物的性格、氣質、形象的不同側面清晰的展現在觀眾的面前。繼而，影片中又以「林則徐的一天」的講述，巧妙地將人物的性格與歷史事件及其各種各樣的矛盾一起交代清楚，簡潔生動，一箭雙雕。趙丹等人的表演，精彩出色，氣度不凡，緊緊地抓住觀眾，使觀眾始終沉浸在歷史的情境之中，隨林則徐的外在處境和內心感受而心潮起伏，或義憤填膺、或痛快淋漓、或悲喜交加。

影片《林則徐》最爲人讚賞的一點，還是它繼承中國古典藝術傳統，追求民族藝術風格，營造出中國電影所特有的詩意與畫境。影片中，林則徐江邊送別鄧廷楨一幕，將大詩人王之渙的「欲窮千里目，更上一層樓」和詩仙李白的「孤帆遠影碧空盡，惟見長江天際流」的詩歌意境，以接連幾個大遠景鏡頭在電影銀幕上呈現出來，天高人遠，孤影飄然，讓人熱淚盈眶。這一段落和影片中「香爐孤煙、《離騷》落地」的靜景長鏡頭段落，早已是當代中國電影中不斷被人提及、被人仿效的經典藝術段落。

鄭君里若是九泉有知，應該爲他的《聶耳》、《林則徐》兩部影片感到驕傲：這兩部影片不僅四十年來不斷被人提及；且在一九九七年著名導演謝晉的「歷史巨片」《鴉片戰爭》上映時，人們不禁想起當年的《林則徐》，兩相比較，結論難下；而一九九九年，著名導演吳子牛導演的「國慶獻禮片」《國歌》上映時，人們普遍覺得今不如昔，反而加倍地懷念四十年前的《聶耳》。

　　一般的電影史書上，大約都會毫不猶豫地將一九五九年當成鄭君里的豐收之年，把《林則徐》、《聶耳》兩片當成他的電影藝術創作的最高峰。這樣說，當然也不無道理，但認真起來，卻又覺得這種說法未免過於簡單武斷。一個最明顯的反證是，如何看待他的《烏鴉與麻雀》？進而，又當如何看待他在一九五一年導演的影片《我們夫婦之間》（崑崙影業公司出品，鄭君里根據蕭也牧同名小說改編並導演，胡振華攝影，趙丹、蔣天流主演）？

　　許多電影史書、甚至電影辭典都不提鄭君里的《我們夫婦之間》這部影片，是因為對電影史的無知，還是因為想要為尊者諱？不得而知，難以妄斷。然而，實際上，《我們夫婦之間》這部拍攝完成不久就受到嚴厲批判的影片，實在是一部真正的現實主義電影藝術傑作。影片中講述知識份子出身的幹部李克（趙丹飾）和文盲童養媳兼勞動模範出身的工農幹部張英（蔣天流飾）這對夫婦，在進入解放了的上海之後所產生的家庭矛盾，雖然受到當時的主流意識形態的一些影響，但仍是新中國建立之初的一種具有典型性、更具有象徵性的一種矛盾。影片樸實清新，耐人尋味，是一部直面現實、直面人生且具有一定人文深度的影片。

　　鄭君里導演的《一江春水向東流》、《烏鴉與麻雀》和《我們夫婦之間》，都是直面當時現實人生的影片；而在《我們夫婦之間》受到嚴厲批判後，鄭君里導演的影片《宋景詩》（1955）、《林則徐》、《聶耳》則都是歷史題材影片。從現實到歷史，從人生敘事到歷史敘事，從自由心態到秉承主流意識形態，其間差別，不難理解。好在，鄭君里拍攝的歷史題材或革命歷史題材影片，始終是「歷史人物傳記」這一特殊的門類，沒有完全脫離人生的內容和人性的真實，或者說，沒有完全按照當時的意識形態進行電影演繹，這才使得《林則徐》、《聶耳》等影片上有一定的可發揮的藝術空間。

　　而鄭君里導演的最後一部影片《枯木逢春》（1961，根據王煉同名話劇改編，王煉、鄭君里編劇，鄭君里導演，黃紹芬攝影，尤嘉、徐志驊主演），則完全是對主流意識形態觀點的歷史性演繹了。儘管

導演將這部影片拍得非常有民族特色，上官雲珠等人的表演也可圈可點，但在影片整體的思想、藝術成就上，卻要大打折扣。

如果說在五○年代中期以前，鄭君里首先是一個藝術家，其次才是一個追求進步的政治人；那麼在他入黨之後，就自覺努力首先做一個共產黨員，然後才是一個藝術家。不幸的是，在「文革」中（1969年4月23日），一個忠誠的共產黨員、一代藝術大師鄭君里被迫害致死，終年五十八歲。那麼，當年影片《林則徐》中的那個著名的「孤帆遠影碧空盡」的長鏡頭，是不是鄭君里自己在與自己告別呢？

64.崔嵬及其《青春之歌》

在新中國建國十周年獻禮片中，北京電影製片廠一九五九年攝製的影片《青春之歌》（楊沫根據自己的同名小說改編，崔嵬、陳懷皚導演，聶晶攝影，謝芳、于是之、康泰主演），和上海海燕電影製片廠一九五七年攝製的《聶耳》（于伶、孟波、鄭君里編劇，鄭君里導演，黃紹芬、羅從周攝影，趙丹主演）兩部影片格外惹人注目。原因是，這兩部知識份子為正面主角的影片，出現在新中國的銀幕上，格外令人新奇和興奮。

新中國電影的最突出的特色，就是工農兵形象佔領電影銀幕，成為絕對的電影主角；而知識份子的形象，則多半是作為一種有明顯的缺點和弱點，需要進行艱苦的思想改造的灰色陪襯出現。這與新中國的意識形態有關，知識份子被定性為「小資產階級」，這是社會主義思想改造的對象。

當然，《聶耳》和《青春之歌》表現的都是革命的知識份子，或者說是講述知識份子參加革命的故事，與通常的知識份子的生活有明顯的區別。尤其是傳記片《聶耳》的主角，作為新中國國歌的曲作者、優秀的共產黨員，他的為革命奮鬥一生的故事，無疑具有思想教育意義和示範作用。相比之下，《青春之歌》則只是寫了「一個小

資產階級知識份子」主角在革命的知識份子的影響下逐漸傾向革命、最終走向革命的故事，就顯得格外的難能可貴了。所以在影片公映之後，在全國範圍內產生了一股不小的《青春之歌》熱，北京、天津、上海、武漢等大城始終有不少影院出現了熱情觀眾通宵達旦排隊購票、影院二十四小時輪轉放映的空前盛況，這也是新中國電影史上十分奇妙的一幕。

電影《青春之歌》之所以這樣受觀眾，尤其是年輕觀眾的歡迎，是因為它在革命的共同主題下，講述了一種另類的故事，描述了一種另類的人物形象，隱涵著一種另類的情調。一九三一年夏，抗婚離家出走，但卻走投無路的女學生林道靜（謝芳飾）欲投海自盡，被北京大學學生余永澤（于是之飾）所救，並將她介紹到一所小學任教。後因林道靜在課堂上宣講「九一八」事變，煽動愛國情緒，觸犯當局禁令，被學校開除，失業之後的林道靜感念余永澤救命之恩和愛慕之情，遂與之結婚，成為學生公寓中的家庭主婦。

但林道靜的婚後生活漸感空虛，又發現余永澤為人勢利刻薄，夫婦關係出現裂痕。不久，林道靜在一個偶然的機會中結識了學生領袖、共產黨員盧嘉川（康泰飾），受其影響，開始閱讀革命書籍，參加革命活動，思想意識發生了很大的變化，引起了余永澤的嫉妒和不滿。一天，盧嘉川被當局追捕，逃到余家避難，卻被余永澤趕出家門，不久即被捕並被殺害。林道靜得知此事真相，不能容忍余永澤的這種行為，便與之決裂，投身革命。某一天突遭綁架，幸得好友王曉燕（秦文飾）的幫助才得以脫險，化妝逃出城區。在一鄉村小學任教期間，林道靜遇到盧嘉川的好友、學生領袖江華（于洋飾），隨之發動農民進行麥收鬥爭，引起敵人注意後，返回北平參加學生運動。因叛徒戴瑜（趙聯飾）的出賣，被捕入獄；在獄中受到了女共產黨員林紅（秦怡飾）的影響和教育，更加堅定了革命信念。出獄後，即加入了中國共產黨，參與領導了「一二九」學生運動。

影片以林道靜的走向革命的曲折人生道路和性格成長變化為主線，與新中國電影的革命主題完全合拍。與眾不同的是，林道靜這

一人物形象的漂亮造型，小知識份子的性格，以及她的在革命的大主題或大目標之下的愛與死的故事，她與余永澤的婚姻，對盧嘉川的愛慕，與江華之間的情感，形成了影片內在的敘事主線，新鮮別致使人動情。再加上影片對北平學生生活的生動描繪，革命熱情似火，青春氣息濃郁；對故都北平的風景描繪，晚霞城廓、夕陽波光、柳岸佳人等等，無不讓人心動。影片的敘事節奏張馳適度、疾徐相間、錯落有致、起伏跌宕，能夠產生極好的觀賞效果。

在八〇年代以後再看這部影片，也許會覺得它對余永澤、盧嘉川這兩類人的描寫多少還是有些概念化的痕跡，算不上是一部傑出的藝術作品，但在新中國成立十周年之際，這樣的以小知識份子為主角，大膽描寫愛情生活、蘊含美感情調的影片，就要算是很大的突破，堪稱鳳毛麟角了。

影片《青春之歌》的成功，與它的導演之一崔嵬的身份、性格及其藝術風格有著很大的關係。崔嵬本人既有書生的修養，又有革命的經歷，還有戲劇的才華和電影表演的經驗。一九三〇年入山東省里試驗劇院學習編劇，一九三二年加入左翼戲劇家聯盟，同年入北平國立藝術學院戲劇系學習；一九三五年到上海加入東方劇社，一九三八年赴延安，在魯迅藝術學院戲劇系任教。一九四九年任武漢軍管會文藝處處長，一九五〇年創辦中南文藝學院，一九五三年任中南文化局局長兼中南人民藝術劇院院長。一九五五年因主演影片《宋景詩》而名聲大振，婉拒了北京市文化局局長、中國戲曲研究院副院長等職位，到北影當演員、導演，後成為北影著名的導演「四大帥」之一。《青春之歌》是他的電影導演處女作，也是他與導演陳懷皚合作的開端。

【注釋】
①參見1980年第四屆香港國際電影節編《香港功夫電影研究》。
②《阿里山風雲》的導演有不同的說法。葉龍彥先生的《光復

初期臺灣電影史》等大多數史書，都認為是張英導演，而張徹先生本人的回憶錄《回顧香港電影三十年》一書中收入的《臺灣的第一部影片》一文，則肯定說張英先生只是由張徹介紹到國泰公司任職的副導演，也是《阿里山風雲》的副導演，這裡採用張徹的說法。

③見程季華主編《中國電影發展史》第二卷第251頁。

④這一題詞曾發表在《新電影》雜誌第一卷第3期扉頁上，新電影雜誌社1951年3月1日發行。

⑤（英）蒙古塔：《神妙的使者──中國電影在英國》，載《大眾電影》1952年第14期第25─26頁。另參見《當代中國電影》上冊第67頁，中國社會科學出版社1989年版。

⑥參見封敏主編：《中國電影藝術史綱》第308頁，南開大學出版社1992年8月第一版。

⑦林年同：《朱石麟》，見第三屆香港國際電影節會刊《戰後香港電影回顧1946─1968》第86頁。

⑧《百花齊放，百家爭鳴》這一報告發表在1956年6月13日的《人民日報》上。

⑨朱樹蘭：《為什麼好的國產片這樣少？》1956年12月14日《人民日報》。

⑩參見《中國當代電影》上冊第165─166頁。

⑪見《電影必須反映黨的風格》，1958年5月27日《文匯報》。

⑫均參見《中國當代電影》一書上卷第168─169頁。

⑬見《當代中國電影》一書上卷第172頁。

七、一九六〇〜一九七七：
　　　　　從健康到疾病

65.第一屆《大衆電影》百花獎

一九六二年，新中國電影史上的一件大事，是《大衆電影》雜誌創辦了「百花獎」。第一屆評獎立即開始，讓廣大觀衆對一九六〇至一九六一年生產的國產影片進行投票選舉。這是中國電影歷史上第一次全國性的觀衆評獎活動，得到了廣大觀衆的熱情歡迎和響應。從一九六二年年初開始的短短三個月內，《大衆電影》雜誌就收到了將近十二萬張選票。

一九六二年五月廿二日，中國電影家協會在北京隆重舉行首屆百花獎授獎大會和聯歡晚會。周恩來、陳毅、謝覺哉、郭沫若、周揚等領導人出席了頒獎大會及聯歡會。大會頒發首屆《大衆電影》百花獎的各獎項得主分別為：

最佳故事片獎：《紅色娘子軍》；

最佳導演獎：謝晉（影片《紅色娘子軍》的導演）；

最佳女演員獎；祝希娟（影片《紅色娘子軍》中瓊花的扮演者）；

最佳男演員獎：崔嵬（影片《紅旗譜》中朱老鞏、朱老忠的扮演者）；

最佳配角獎：陳強（影片《紅色娘子軍》中南霸天的扮演者）；

最佳編劇獎：夏衍、水華（影片《革命家庭》的編劇）；

最佳攝影獎：吳印咸（影片《紅旗譜》的攝影師）；

最佳美工獎：丁辰（影片《馬蘭花》的美工）；

最佳音樂獎：敬安、歐陽謙叔（影片《洪湖赤衛隊》的作曲）；

最佳戲曲片獎：《楊門女將》（崔嵬、陳懷皚聯合導演）。

上海天馬電影製片廠一九六〇年攝製的彩色影片《紅色娘子軍》（梁信編劇，謝晉導演，沈西林攝影，祝希娟、陳強、王心剛、向梅主演）是第一屆百花獎的大贏家，共獲最佳影片、最佳導演、最佳女

主角、最佳配角等四項大獎。

第一屆「百花獎」中，「紅花」獨佔鰲頭——《紅色娘子軍》和《紅旗譜》獲得主要大獎，這兩部片子都是講述受壓迫貧苦人如何奮起反抗，最終加入革命隊伍的「紅色浪潮」的故事——都是典型的「革命的教科書」，或「革命紅花」。

《紅色娘子軍》說的是海南島椰林寨惡霸地主南霸天的丫鬟吳瓊花，逃跑未遂，被關進南家的水牢。幸得化裝成南洋華僑巨商的紅色娘子軍連黨代表洪常青的營救，吳瓊花加入紅色娘子軍。一開始，她滿懷私人仇恨，見到南霸天就不顧一切地開槍，以至破壞紀律；後在洪常青的教育下，才明白大家的復仇要靠集體——階級——的革命道理。最後，洪常青被南霸天抓住、並被活活燒死，吳瓊花繼續擔任娘子軍連的黨代表，帶領娘子軍配合主力部隊解放了椰林寨、擊斃了南霸天。

影片《紅色娘子軍》之所以能夠獨佔鰲頭，在眾多的「紅花」中脫穎而出，首先當然是由於它的革命的理念十分明確：黨代表、人民軍隊、受苦人代表和惡霸地主南霸天，階級陣線分明，政治關係得當；電影劇本中原有吳瓊花與洪常青之間的愛情描寫，在電影拍攝中最後被刪除了，原因是不願讓個人的感情影響革命的階級感情。而《紅色娘子軍》之所以受到觀眾的歡迎和肯定，還在於影片塑造了吳瓊花這一典型形象，她的性格倔強、立場堅定、心理簡單，而後受到黨代表的教育，才知受苦人的命運是由階級壓迫所致，只有徹底推翻階級壓迫，才有可能解放所有的受苦人這一革命道理，由一個簡單的復仇者變為一個自覺的革命者。不僅教育意義巨大，而且形象生動可感。初次登上銀幕的上海戲劇學院四年級學生祝希娟能獲得最佳女主角獎，就是一個最好的說明。

進而，該片之所以能夠獲最佳故事片等四項大獎，還由於它強烈的傳奇色彩、戲劇性衝突、明顯的煽情效果。吳瓊花的性格和命運、洪常青的化妝打人、椰林寨的奇風異俗、水牢的陰森恐怖、英雄的烈火永生，都給觀眾留下了極為深刻的印象。儘管當時有些評論家對最

後洪常青在吳瓊花的眼前被南霸天活活燒死一場戲感到有些人造的痕跡，但這一場戲既表現了洪常青的寧死不屈，又表現了吳瓊花的思想成熟（不再為個人的情緒所左右）、同時也極大煽動了觀眾的階級仇恨和復仇情緒，未嘗不是革命文藝的一個「妙筆」。

此外，謝晉電影「雅俗共賞」，無論是故事還是影片的結構、造型，無不通俗易懂，明白流暢，加之電影的主題歌及其音樂旋律優美動人，在影片公映之後立即流行全國，也使得這部影片的欣賞效果更加突出。

謝晉導演是新中國建立後成長起來的新一代導演，浙江上虞人，一九二三年生，一九四一年進入四川江安國立戲劇專科學校話劇科學習，一九四三年輟學、赴重慶加入中國青年劇社任劇務、演員；一九四六年回南京國立戲劇專科學校導演專業復學，一九四八年進入大同電影公司任助理導演、副導演。一九五○年進入華北革命大學政治研究院學習，一九五一年與何兆璋等人合作導演《控訴》，一九五五年獨立導演影片《水鄉的春天》，一九五七年因編導影片《女籃五號》而初露鋒芒，為影壇矚目。

《紅色娘子軍》的成功並獲獎，進一步鞏固了謝晉在中國影壇的地位。一九六五年，謝晉又導演了一部名片《舞臺姐妹》，但這部名片的最初出名不是因為它的藝術成就，而是因為它的「思想錯誤」，所以一出來就被點名批判，直至「文革」結束之後，才得以恢復它的良好名聲和藝術光彩。

66.李翰祥：「黃梅片」唱盡風流

一九六三年，香港大導演李翰祥因導演古裝黃梅戲歌唱片《梁山伯與祝英台》一片，而成功的登上了他的電影藝術生涯的又一個高峰。該片風靡港臺等地無數觀眾，僅在臺北一地，就創下了連映六十二天、觀眾七十二萬人次、賣座八百四十萬新臺幣的空前紀錄；

據報導，有一個老太太連看一百四十四次之多，恐也是人類電影史上觀看同一部影片次數的最高紀錄。進而，在這一年十一月舉行的第二屆臺灣電影金馬獎評選中，囊括了最佳劇情片、最佳導演、最佳女主角（樂蒂）、最佳音樂（周藍萍）、最佳剪輯（姜興隆）等多項大獎。

而最值得一提的是，在影片中反串梁山伯一角的凌波，因扮相俊美、表演生動、人氣之旺一時無兩，但她女扮男裝，既不好評「最佳女主角」，又不能評「最佳男主角」，金馬獎評委會只好破例專門為她設立一項「最佳演員特別獎」。凌波飛赴臺北領獎的消息傳出，那一天，居然有二十萬影迷到機場沿途爭睹大明星凌波的偶像芳容。警方事前估計不足，臨時無法招架，只得讓凌波坐上警車，武裝保護，才得以安全離開機場到達目的地。為了報答臺北影迷的熱情，凌波決定第二天坐車接見，居然又有十八萬影迷夾道歡迎，交通為之堵塞。一個月內，臺灣報刊雜誌競相登載凌波的照片，總數竟達七千六百餘張。

大明星凌波如此受歡迎，栽培大明星的大導演李翰祥自然也倍受敬仰，如日中天。李翰祥生於一九二六年，遼寧錦州人，曾就讀於北平國立藝術專科學校繪畫系、上海市立實驗戲劇學校。一九四八年赴香港發展，先後在大中華、長城、大觀等影片公司擔任廣告繪製員和布景師，一九四九年進入永華影業公司演員訓練班，後任演員、配音演員、副導演等。一九五四年為亞東公司導演自己的第一部影片《雪裡紅》，成績頗佳，被邵氏公司老闆看中，一九五六年進入邵氏公司任導演，導演了《水仙》、《窈窕淑女》、《黃花閨女》、《春光無限好》、《移花接木》、《給我一個吻》等娛樂性影片。

李翰祥成為邵氏公司的首席大導演，還是因為一九五七年香港九龍的新華戲院上映石揮導演的黃梅戲舞臺藝術片《天仙配》（上海電影廠一九五五年出品，嚴鳳英、王少舫主演），一個月內天天滿座，黃梅調風行一時，李翰祥受到啟發，並說服公司老闆，讓他拍攝古裝黃梅調歌唱片。

　　得到老闆同意之後，李翰祥很快就於一九五八年推出了他的第一部古裝黃梅調歌唱片《貂蟬》（林黛、趙雷主演），不僅獲得鉅額票房收入，還在馬尼拉舉行的第五屆亞洲影展上獲得了最佳導演、最佳編劇、最佳女主角、最佳音樂和最佳剪輯等多項大獎，既叫好又叫座，公司、導演名利雙收。接著，李翰祥自然再接再厲，繼續拍攝古裝黃梅調歌唱片。

　　一九五九年，他的根據明武宗皇帝朱厚照私訪民間、與梅龍鎮民女李鳳姐的風流韻事改編的黃梅調歌唱片《江山美人》（林黛、趙雷、金銓主演），在吉隆坡舉辦的第六屆亞洲影展上，又獲得最佳影片大獎。

　　考慮到李翰祥的黃梅調影片的票房收入、社會影響、亞洲影展的獲獎率和知名度，以及對香港電影樣式與潮流的巨大影響，及考慮到邵氏公司在香港的地位，李翰祥既然是邵氏公司的首席導演，當然也就是此時香港影壇的首席導演。在他的成功的示範和帶領下，香港影壇出現了「是人就拍黃梅戲」的大潮，且十多年間流風不絕。直至七〇年代武俠片盛行，才最終改變了香港影壇的這種「黃梅天氣」。

　　而李翰祥本人，在取得了一九六三年的巨大成功之後，離開了邵氏公司，在香港註冊創立了國聯影業公司，帶著一批人馬到臺灣謀求更大的發展。李翰祥到臺灣之後，他本人的主打影片還是黃梅調歌唱片，如國聯公司的創業作《七仙女》（1963，江青、紐方雨主演）便一炮成功；一九六四年的《狀元及第》（根據京劇傳統劇目《碧玉簪》改編，江青、紐方雨主演）雄居臺北十大台產影片賣座第一名；一九六五年拍攝的彩色寬銀幕巨片《西施》（上集，與臺灣製片廠合作，江青、趙雷主演），一舉獲得第四屆臺灣電影金馬獎最佳劇情片獎、最佳導演獎、最佳男主角獎（趙雷）、最佳彩色攝影（王劍寒）和最佳彩色美術設計獎（顧毅）等多個獎項，而成為當年的第一熱門影片；該片布景壯觀、道具精緻、服裝華美、氣勢恢宏，堪與西方當時的歷史巨片相媲美。一九六六年拍攝該片的下集，也同樣獲得巨大的成功。

應該指出的是，李翰祥的電影創作絕非僅僅是黃梅調影片而已。無論是在香港，還是在臺灣，大導演李翰祥都可列入一流導演之林。數十年間，他一共拍攝了近七十部影片，涉及多種不同的電影類型，如戰爭片《揚子江風雲》、文藝片《金玉良緣紅樓夢》、風月片《聲色犬馬》、喜劇片《大軍閥》、鬼怪片《倩女幽魂》以及他最為擅長的清宮歷史片如《傾國傾城》、《瀛台泣血》、《火燒圓明園》、《垂簾聽政》等等。

李翰祥的商業類型影片雖然水準參差不齊，評價也紛紛不一，但他的影片《後門》（1960，邵氏出品，曾獲第七屆亞洲影展最佳影片獎）就普遍為人稱道。而他的一部鄉土題材影片《冬暖》（1967，國聯出品，根據羅蘭同名小說改編，宋項如編劇，陳樹榮攝影，田野、歸亞蕾主演）則被公認為李翰祥最傑出的電影作品、港臺電影史上的最傑出的作品之一，也是最佳的中國電影之一。

李翰祥到臺灣發展，歷時八年餘（1972年又回香港邵氏）。此舉不但帶動了港臺兩地電影界人才交流之風，還開創了臺灣民營電影公司大規模拍片的先河，直接帶動了臺灣電影製片業的蓬勃發展；進而，還大力提拔新生力量，宋存壽、朱牧、林福地、張曾澤、郭南宏、王星磊、楊蘇、劉維斌、丁善璽……等一大批年輕的導演都或多或少得到了李翰祥的提拔、扶持或幫助。聯想到八〇年代以後，他率先進入改革開放後的大陸，在北京實地拍攝《垂簾聽政》、《火燒圓明園》等片，可證李翰祥在中國兩岸三地電影交流方面勇於開創新局，影響一時，功莫大焉。對李翰祥其人、其藝、其道，值得也應該作深入的專題研究。

67.李行開「健康寫實」之風

一九六三年，就在李翰祥導演的黃梅調影片《梁山伯與祝英台》風靡臺北，且李翰祥本人也準備前往臺灣發展事業之際，臺灣電影也

正在進行一次重大的轉折或變革。其標誌之一，是著名的閩南語（台語／廈門語）片導演李行，爲自己的自立影業公司拍攝了開健康寫實風氣之先河的影片《街頭巷尾》。標誌之二，是新任的臺灣「中央電影企業股份有限公司」（簡稱「中影」）總經理龔弘，提出了「健康寫實主義」的製片方針，要求電影創作「儘量發揮人性之同情、關切、原諒、人情味、自我犧牲等美德，使社會振作，引導人人向善，走向光明」①；第三個標誌，就是龔弘將《街頭巷尾》的導演李行請進中影擔任導演，並於當年出品了「健康寫實」路線的一部影片《蚵女》（李嘉、李行導演）。

龔弘提出的「健康寫實」製片方針之所以重要，是因爲在此之前，臺灣的國語電影的主流，是以反共爲核心的「戰鬥文藝」——正如多年之後，臺灣影評家及文化學者所言，是「只戰鬥、不文藝」，概念化、公式化風行，標語、口號充斥其間，觀眾久而生厭。而「健康寫實」口號提出，如春風吹拂，激濁揚清，人情之風頓起，鄉土之味漸濃，藝術之品始高。借著李翰祥的《梁山伯與祝英台》的票房「旋風」，結束了好萊塢等外國影片在臺灣的霸主地位，臺灣電影從此進入了一個嶄新的時代。

而「健康寫實」旗幟下的第一部影片《蚵女》，不僅是臺灣依靠自己的力量攝製的第一部彩色寬銀幕故事片，而且因其清新的寫實風貌和濃郁的鄉土氣息，而榮獲第十一屆亞洲影展最佳影片大獎——這也是臺灣影片第一次獲得洲際大獎。

《蚵女》寫的是養蚵少女阿蘭與漁村青年金水的戀愛故事，大部分都是實景拍攝，故事動人，主題親切，風光秀美，格調清新，使得那些被戰鬥口號和政治說教或低俗調笑弄得神經麻痺、鼻息不通的電影觀眾頓感耳目一新，傾心沉醉。

而李行，則無疑是龔弘的「健康寫實」大旗之下的第一功臣。李行原名李子達，祖籍江蘇武進，一九三○年生於上海。一九四八年考入蘇州社會教育學院戲劇組學習，同年遷居臺灣，轉入臺灣省立師範學院教育系。一九五二年畢業後，服了一年預備軍官役，後又任教

於師範學院附中一年，一九五四年起擔任其父李玉階創辦的《自立晚報》文教戲劇記者。

在當記者的三年間，參加了話劇、電影演出活動，曾在《罌粟花》、《馬車夫之戀》、《聖女媽祖傳》等影片中擔任配角，且兼任過《情報販子》、《追凶記》、《水擺夷之戀》等片的副導演。一九五七年，閩南語片在臺灣興盛一時，獨立製片公司迅速發展，李行也當機立斷，正式投身電影事業。一九五八年為台聯公司執導電影處女作閩南語生活喜劇片《王哥柳哥遊臺灣》，一舉成功。此後幾年間，連續拍攝了《豬八戒與孫悟空》、《豬八戒救美》、《凸哥凹哥》、《王哥柳哥好過年》等多部閩南語片，票房成績不俗。一九六一年自組自立電影公司，導演《兩相好》、《金鳳銀鵝》、《白賊七》、《王哥柳哥過五關斬六將》等多部影片，成為閩南語片的重要導演之一。

一九六三年的《街頭巷尾》，是李行導演的第一部國語影片，其導演風格也為之一變。由過去的輕鬆搞笑，一變而為清新寫實。影片描述的是六〇年代臺北一角的一個大雜院中的一群小人物的生活情形，通過一個不幸的小孤女林小珠（羅宛林飾）獲得人間溫情這一主線，闡述「惟有充滿著愛心的社會，才有正確的進步，才有美好的希望」的健康主題。

雖然這部影片只是在一九六三年臺灣電影金馬獎評選中獲得了一項最佳童星獎（羅宛林），它的重要意義在於開風氣之先。而且，在經過多年的閩南語片的磨練之後，李行的電影觀念由此發生轉折，技藝由此走向成熟。有評論家認為，《街頭巷尾》一片實際上是李行的「最佳影片」[2]。這不僅是因為影片的長鏡頭運用和場面調度的水準之高，達到了當時的世界水準；也因為其作者意識的開放程度和影片的人文深度達到了較高的水準。

一九六四年，李行又導演了他的被稱為臺灣鄉土電影經典之作的另一部名片《養鴨人家》，繼續發揚了《街頭巷尾》，尤其是《蚵女》的健康寫實的風範，受到了觀眾和電影評論界的一致好評。該

片一舉奪得了臺灣第三屆金馬獎最佳劇情片、最佳導演（李行）、最佳男主角（葛香亭）、最佳彩色攝影（賴成英）等四項大獎；次年又在第十二屆亞洲影展上獲得最佳編劇（張永祥）、最佳男配角（歐威）、最佳藝術指導（鄒志良）等三項大獎。其後，他又導演了《路》（1967）、《秋決》（1971）等多部鄉土題材影片，先後創造臺灣電影的票房新紀錄（《秋決》一片連映一百二十天之久），李行的「鄉土電影大師」的地位，由此鞏固。

不過，《路》、《秋決》（尤其是後者）等影片雖然技藝圓熟、感人至深，堪稱藝術佳品，也很適合當時臺灣主流社會的觀眾口味，但其中的正統儒家禮教的主題觀念，也引起了觀眾及評論界的廣泛爭議。李行有日本電影大師小津安二郎的敬老憫尊的東方情懷，但在面向現代、通達世情、透悟人生等方面，則似稍遜一籌。

實際上，李行除了拍攝鄉土題材電影之外，還有多種身手。早年拍攝閩南語喜劇片已是名聲頗佳，後來又拍攝瓊瑤言情片《婉君表妹》（1964）等多部；一九七二至一九七七年間，更是成了臺灣風花雪月電影的旗手，《彩雲飛》（1974）、《心有千千結》（1975）等一大批影片風靡一時。一九七八年以後，李行重新回歸鄉土路線，回到中影公司，導演了《汪洋中的一條船》（1978，根據臺灣十大優秀青年、殘疾教師鄭豐喜的同名自傳改編）、《原鄉人》（1980，根據臺灣作家鍾理和的傳記改編）等優秀影片，再振雄風。

68.李俊：雕塑《農奴》

知名導演李俊與他的許多同時代人一樣，在初中求學時，就參加了中華民族解放先鋒隊，十六歲時（1938年）就奔赴延安，在抗日軍政大學學習，不到十八歲就加入了中國共產黨。然後在八路軍中做宣傳教育工作，歷任宣傳隊分隊長、宣教科副科長、文工團副團長，一九五一年因編導話劇《患難之交》而獲得西北軍區文藝會演一等

獎，同年調入解放軍八一電影製片廠。先是做新聞攝影總編室副主任，曾拍攝《寬待俘虜》、《通往拉薩的幸福道路》、《飛向高空》等新聞紀錄片。一九五九年起擔任故事片導演，導演的第一部影片是與馮毅夫合作的《回民支隊》（參與編劇），其後又獨立執導了故事片《友誼》（1959）。

李俊的真正的電影代表作，當然是一九六三年導演的《農奴》（黃宗江編劇，韋林岳攝影，旺堆、小多吉等主演）。影片講述的是藏族農奴強巴（旺堆飾）的故事：

他家世代爲奴，父母早亡，十來歲時奶奶又去世，強巴被旺傑收爲家奴，給少爺朗傑（窮達飾）當馬騎。倔強的強巴在非人的生活中以沉默表示反抗，從此不再說話。有一天，好友鐵匠格桑（小多吉飾）的妹妹蘭朵（白瑪央傑飾）告訴他，人民解放軍已經到了西藏。少爺朗傑要去見解放軍，途中又要強巴揹他過河，強巴內心憤怒，且體力不支，把朗傑從背上摔了下來。幸而解放軍及時趕到，強巴不僅免於當場受罰，且解放軍醫治好了他背上的傷，並用馬將他送回去。

朗傑要懲罰強巴，命管家用馬將他拖死，幸被格桑所救。強巴與蘭朵一起去找解放軍，途中被朗傑的人追趕，只得跳崖投江，蘭朵被解放軍救起，強巴則被抓回。朗傑要將強巴處死，土登活佛（次仁多吉飾）爲他求情，收留強巴當了喇嘛。不久，朗傑和土登活佛一起叛亂，脅迫強巴逃往國外，強巴與朗傑進行生死搏鬥，再一次被解放軍所救。土登爲銷毀罪證、且企圖嫁禍於解放軍而放火燒毀了寺廟，強巴把他們暗藏在寺廟裏的武器取出來交給解放軍，揭露了朗傑和土登的罪行。解放軍粉碎了叛亂，農奴得到解放，強巴參加了進藏工作隊，又和蘭朵相逢，從此「啞巴」說話，開始了幸福生活。

《農奴》一片的故事情節當然是來源於「解放軍救民於水火」這一主題的演繹，是典型的新中國文藝思維模式的產物。影片的新穎之處，首先在於它第一次在電影銀幕上講述西藏故事，西藏農奴的悲慘生活讓人震驚。其次是塑造了強巴這一典型形象，通過強巴「三摔朗傑」的情節，描述了強巴的個性及其覺醒的過程；尤其是設計了強巴

裝啞、最後才開口說話這一象徵性線索，不僅充分說明了影片的主題，而且具有強烈的情感衝擊力。再次是影片中的主要角色全部都使用了藏族演員，他們不僅形象生動，而且大多對農奴的生活有過深切的體驗，因而表演起來十分的真實本色，使影片具有一種震撼人心的藝術感染力。

影片《農奴》最重要的成功之點，是它的造型性非常突出，影片中人物對話極少，主角又長期裝啞，因而主要靠電影畫面和畫外音樂來「說話」，有意無意之中，對電影的藝術本性做了成功的開掘。如影片開頭的環境描寫，強巴母親之死，奶奶攜強巴上寺廟，強巴被馬拖等場面，由於強烈的明暗對比、大筆揮灑的構圖、氣勢逼人的動感、加上低沉渾厚的音樂效果，堪稱電影段落的精品。顯然，導演對影片的構圖、光線、攝影角度、畫面效果及其蒙太奇組接等等都有自己精心的構想。影片的音樂及其《無字歌》的設計和運用，也特色鮮明、效果強烈。

最值得稱道的，當然還是影片的人物造型及其畫面的雕塑感。說影片的導演及攝影師是在「雕塑《農奴》」，並不爲過。片中的強巴、格桑兩位主要人物的肖像，膚色發亮，線條粗獷，加上強烈的高光，宛如青銅雕像。而在影片的整體攝影風格上，也受到西藏特有的山水地貌和建築形象的影響和啓發，總是線條簡潔粗放，輪廓分明，體積大，份量重，氣勢雄渾，堅實有力，如刀砍斧削，雕塑感極強。

影片《農奴》不僅在新中國電影史上具有重要的影響，而且還在出品之後，獲得了馬尼拉國際電影節金鷹大獎。

影片《農奴》無疑是李俊導演的電影創作生涯中的一座高峰。其後的《分水嶺》（1964）就不那麼成功，一九七四年的《閃閃的紅星》和一九七六年的《南海長城》（與郝光合作），接著又拍攝了《十月的勝利》（1977，與王少岩等合作），雖都有一定的影響，但也都有非常明顯的局限。要到一九七九年的《歸心似箭》，才算是邁上了他的電影創作的第二個高峰。而在一九九○至一九九一年擔任中國電影史上空前巨片《大決戰》的總導演，當是李俊電影導演事業的頂點。

69.夏衍與中國電影

　　夏衍與中國電影,是一個值得研究的大題目。在中國電影史書中,夏衍所佔的篇幅肯定會是巨大的。原因非常簡單,夏衍與中國電影的因緣斷斷續續長達六十餘年,他不但是優秀的電影編劇,而且又是三十年代左翼電影和新中國電影的主要領導人。

　　早在三〇年代初,夏衍就已是中國電影史上的劃時代的人物。他以黃子布、丁謙平、蔡叔聲等筆名翻譯普多夫金的電影論著,發表電影評論文章,撰寫電影劇本,組織電影研討會,領導左翼電影潮流,為三十年代中國電影的現實主義新浪潮立下了不可磨滅的功勳。三〇年代中國影壇的左翼電影潮流是他發起、領導和參與的;左翼電影的創作,是從他編劇的《狂流》、《春蠶》等影片開始的。繼而,他又寫作了《脂粉市場》、《上海二十四小時》、《時代的女兒》(與鄭伯奇、阿英合作)、《同仇》、《女兒經》(與鄭正秋、洪深等人合作)、《自由神》、《壓歲錢》、《搖錢樹》、《白雲故鄉》等電影劇本。

　　全國解放以後,夏衍擔任上海軍管會文教委副主任、中共華東局宣傳部副部長、上海市宣傳部部長、上海市文化局局長,一九五四年起擔任國家文化部副部長,開始全面主管電影。令人驚異的是,在繁忙的工作之餘,夏衍仍創作了《人民的巨掌》(1952)、《祝福》(1956)、《林家鋪子》(1958)、《革命家庭》(1959,與水華合作)、《故園春夢》(1962)、《在烈火中永生》(1965)等電影劇本,其中不少是人們耳熟能詳的電影改編的經典之作。

　　夏衍早在一九二七年就加入了中國共產黨,當然是一個革命的功利主義者。他的翻譯、評論及電影創作,首先當然是要為政治鬥爭服務。但夏衍之為夏衍,在於他雖是根據政治鬥爭的需要才加入電影界,但一旦加入,就盡一切努力,將自己變成電影的內行。首先是

通過翻譯學習電影理論，其次是通過看片學習電影的感性知識，再次是通過與電影導演及演員交朋友，以便瞭解電影界的實際情況，最後還通過「跟片」，在實際拍攝過程中瞭解和學習電影的創作規律。因而，在三〇年代，夏衍就是上海電影人，尤其是明星、藝華等公司的電影導演們信賴的「同行」；而五〇年代之後，則是新中國電影著名的「內行領導」。

在新中國電影史上，夏衍當然也領導過各種批判運動，領導過打右派，領導過電影界的大躍進。但他最出名的言論，一是在一九五九年說的：「我們現在的影片是老一套的『革命經』、『戰爭道』，離開這一『經』一『道』就沒有東西。這樣是搞不出新品種來的。我今天的發言就是離『經』叛『道』之言，要大家思想解放，要貫徹百花齊放，要有意識地增加新品種」③；一是一九六二年在著名的新僑會議上以「直」（平鋪直敘）、「露」（露骨、不含蓄）、「多」（人物多、對話多、場景多、鏡頭多）、「粗」（粗糙、加工不細）四個字概括，尖銳地批評了大躍進以來的電影創作的通病④——這實際上也是新中國電影一直想擺脫而又一直都未能真正擺脫的「通病」——可見夏衍不僅真正內行，而且真正具有責任心，也具有一種大無畏的勇氣。

當然，歷史不是以個人的意志為轉移的。作為新中國電影的最高領導人，夏衍總是要面對「人上有人、天外有天」的尷尬局面，雖然想發展事業，卻又總是身不由己。一九六四年八月，上海市委主要領導人張春橋就提出了「北京有一條反動的資產階級夏陳路線」（即夏衍、陳荒煤「路線」）；一九六五年四月，文化部整風結束後，齊燕銘、夏衍、陳荒煤等文化部主管副部長一起被調離，「文革」之中，夏衍更是被當成電影界的「祖師爺」猛批狠鬥，然後經歷長達八年半的牢獄之災。

如何評價和書寫夏衍的「電影人生」以及他在中國電影史上的影響和作用？這是一個複雜又有趣的問題。

應該說，在對待電影史的態度上，夏衍本人的態度是實事求是

的，絕不因為自己是三○年代左翼電影的領導人、爾後又是新中國電影的最高領導人，而要求電影史家為尊者諱、為賢者諱，相反，還對電影史的編寫者說：「對於中國電影歷史來講，一九三二年確實是黨領導電影工作的開端，我在這一方面做了一些工作，寫過幾個電影劇本，現在來看當年的這些作品，就像是上了年紀的人，在看自己兒時蹣跚學步的照片一樣，歪歪斜斜的窘態，不僅顯得幼稚，甚至滑稽可笑，但這是歷史的真實。希望你在寫到這一段時，要按照歷史的真相來寫，不要回避，不要溢美，應該實事求是，掌握好歷史的分寸感。⑤」然而遺憾的是，電影史家最終並沒有按照夏衍先生的意見去寫，對夏衍所編寫的任何電影劇本都只是一味的說好，一味的吹捧，沒有任何關於這些劇本的缺陷與不足的批評分析。

在夏衍的一生中，第一是革命家，第二才是文人；第一是政治領導人，第二才是電影藝術家。這一點是從未變過的，應該是瞭解和理解夏衍的一個關鍵。進而，在夏衍的從影生涯中，在中國電影史上，藝術總是從屬於政治（思想觀念、政策條文等）；而政治呢，則又不僅因時而變、因事而變，還會因人而變、因人而異。

夏衍老人在年過八十，回首平生之際，在《懶尋舊夢錄》一書的自序中，重點引述了恩格斯的《自然辯證法》中的許多話。如：「對德國的許多青年作家來說，唯物主義這個詞只是一個套語，他們把這個套語當作標籤貼到各種事物上去，以為問題就已經解決了」；「他們只是用歷史唯物主義的套語，來把自己相當貧乏的歷史知識儘快的構成體系，於是，就自以為非常了不起了。」等等。而後，夏衍先生意味深長地寫道：「這是何等辛辣的批判啊！從這些名言回想起我們三十年代的那一段歷史，這些話不也是對著我們地批評嗎？」；「我們這些人受到了懲罰，我想，我們民族、黨也受到了程度不同的懲罰」⑥。——這一小段話，當是夏衍對自己一生鍾愛的事業所做出的最好的反思與總結。

70.《早春二月》：一個「異數」

　　一九六三年，北京電影製片廠的謝鐵驪導演編導了影片《早春二月》（李文化攝影，孫道臨、謝芳、上官雲珠主演），無論是其電影題材還是電影風格，都要算是新中國影壇上的一個異數。

　　這一異數的出現，還要從一九六三年早春在廣州舉行的全國話劇、歌劇、兒童劇創作座談會（簡稱「廣州會議」）說起。三月二日，國務院總理周恩來在會上作了《關於知識份子問題的報告》，轉達了中共中央對知識份子隊伍的基本估計，肯定了知識份子的大多數「同工人、農民一起經得起考驗」，使得與會的知識份子心潮澎湃。

　　三月六日，陳毅副總理應周恩來總理的要求在會上講話，具有詩人氣質和軍人氣勢的陳毅副總理更加明確地指出「應該取消資產階級知識份子的帽子」，且表示：「今天，我給你們行脫帽禮！」⑦使得與會的所有人都熱淚盈眶，甚至有人泣不成聲。陳毅的這番話等於是宣布赦免了知識份子的「原罪」，知識份子從此似乎可以與工農大眾相提並論了！

　　早春的風從廣州吹來，全中國的知識份子無不心花怒放。雖然大多數知識份子依然不敢亂說亂動，參加革命隊伍已經二十多年的謝鐵驪導演則輕裝上陣了。謝鐵驪一九二五年生於江蘇淮陰，讀了四年小學，十五歲時就加入新四軍三師淮海劇團當演員，一九四二年加入中國共產黨。一直在部隊文工團工作，一九五○年調到北京籌建表演藝術研究所、任教員，一九五三年擔任北影演員劇團副團長。一九五六年開始做副導演，一九五九年獨立執導了《無名島》，開始了他的電影導演生涯。一九六○年導演了根據周立波的曾獲得史達林文藝獎金的同名小說改編的影片《暴風驟雨》（林藍編劇，吳生漢攝影，于洋、高保成、李百萬、魯非、趙子岳、閻增和、葛存壯、劉季雲等主演），受到廣大觀眾的熱烈歡迎、電影界普遍矚目。

·早春二月（謝鐵驪導）

　　《早春二月》是謝鐵驪創作的第三部影片，由他自己根據著名左
聯作家柔石的小說《二月》改編，夏衍曾對此劇本的改編提供過有力
的支持和實際的幫助，親筆對謝鐵驪的劇本修改過百餘處，並定片名
為《早春二月》。

　　故事發生在一九二六年，厭倦人世風塵的知識份子肖澗秋（孫
道臨飾），受老友陶慕侃（高博飾）的邀請，來到浙東芙蓉鎮任教，
得知一個昔日的老同學在北伐中陣亡，其遺孀文嫂（上官雲珠飾）
和一雙幼小子女的生活瀕臨絕境，便從經濟上給予資助，以便讓文嫂
的女兒釆蓮上學。此時，肖澗秋正與陶慕侃的妹妹陶嵐（謝芳飾）戀
愛；但當文嫂的小兒子阿寶病死，肖澗秋為了徹底幫助文嫂，決定中
止與陶嵐的戀愛，與文嫂結婚。此事無法被小鎮社會接受，一時流言
四起，使文嫂蒙羞自殺。肖澗秋痛定思痛，決定給陶嵐留下一封告別
信，離開芙蓉鎮，投身時代的洪流。在他的影響下，最後陶嵐也離家
出走，步其後塵。

影片為了盡可能適應新時代的要求，對小說原作做了幾點重要的修改，一是改肖澗秋的迷惘絕望為彷徨徘徊（小說中，他創作的歌曲名為《青春不再來》，而在電影中改為《徘徊曲》）；二是增加了王福生這一貧苦的學生分享肖澗秋的同情，增加影片的社會意義；三是改變了肖澗秋離開芙蓉鎮的原因：在小說中，他是再一次敗逃，而在電影中則改為「投身時代洪流」（為知識份子指明「正確的」前進方向）。在當時，顯然只有這樣，才能使這一影片變得可以理解和可以接受。而今看來，這樣的改編，對小說原作中所提供的人物個性心理的深度挖掘、人文內涵的深層展開等方面，都是重大的損失。

儘管如此，影片《早春二月》畢竟沒有把肖澗秋這樣一個典型的人道主義者、心地善良而又多愁善感的知識份子變成一個簡單的革命者，從而他的故事、他眼中的世界、他的內心情感世界的基本輪廓尚得以保留。肖澗秋的形象，肖澗秋的真切生動的人文關懷，肖澗秋的耐人尋味的人生感受和個人命運等等，在新中國電影銀幕上是絕無僅有的。

謝鐵驪在《暴風驟雨》的導演中，就表現出了他卓越的電影才華，而在《早春二月》中，一改《暴風驟雨》的那種樸實粗放、生動樂觀、大筆寫意的電影風格，變為工筆重彩、細膩描繪而又抒情含蓄，充分顯示導演的審美追求，同時也證明了他的藝術功力。《早春二月》的中國畫式的銀幕效果讓人一見心動，芙蓉鎮的寧靜幽美，肖澗秋與陶嵐在梅林漫步的情形，處處情景交融。導演鏡頭語言簡潔，細節描繪生動，尤其善用傳統詩學中的比興手段。影片中，肖澗秋的兩次彈琴、三次飲酒、七次走過拱橋的細節，堪稱一曲三疊、一醉千愁，步步高低起伏，不但是內涵深刻的象徵隱喻，而且具有詩意的韻律。尤其值得稱道的是，導演居然將這些重複的動作行為表現得處處不同、各呈其妙，從而成為中國電影中的經典性的片斷。

總之，《早春二月》堪稱代表新中國電影的一種異數式的藝術典範，也是中國電影史上的當之無愧的經典之作，謝鐵驪本人也由此步入新中國第一流電影導演的行列。

　　說電影《早春二月》是新中國影壇上的一個異數，有一個最好的反證，那就是在該片上映後不久，就遭到了全國範圍內的從上到下的嚴厲批判。一九六四年九月十五日，《人民日報》和《光明日報》同時發表批判《早春二月》的文章，由此開始了一場對電影《早晨二月》的大批判或大圍剿，僅在一九六四年十月一個月內，全國各地發表的對《早春二月》的批判文章就達二百餘篇。

　　《早春二月》的罪名主要有兩條：一條是繼承了二三十年代的資產階級文藝思想傳統；二是宣揚資產階級和修正主義的個人主義、人道主義、人情、人性論和階級調和論⑧。

　　由此看來，電影《早春二月》不僅是它所講述的年代的一種象徵，同時也是講述這個故事的年代的一種象徵。

71.湯曉丹：不穿軍裝的將軍

　　新中國電影史上，有許多導演是革命軍隊中培養出來的，他們大多經歷了戰火的洗禮。然而有趣的是，新中國電影史上的一些最有名的戰爭故事片，卻是由一個沒有從軍和戰爭經歷的導演所創作的。這個導演就是湯曉丹。他的《勝利重逢》（1951）、《南征北戰》（1952，與成蔭合作）、《渡江偵察記》（1954）、《怒海輕騎》（1955，與王濱合作）、《沙漠裏的戰鬥》（1956）、《紅日》（1963）、《水手長的故事》（1963，任總導演）等等，組成了一個革命戰爭影片的輝煌系列。在新中國電影史上，尤其是在「文革」前十七年中，湯曉丹在戰爭片創作上所取得的成就，顯然無出其右者。

　　上述影片中，《南征北戰》是新中國戰爭影片最早的一部經典。因為準確地表現了毛澤東的軍事思想和撲面而來的生活氣息而深受觀眾喜愛。《渡江偵察記》則將驚險片及其懸念因素成功地引入戰爭片而更加吸引人，該片也在一九五七年文化部一九四九至一九五五年優秀影片獎中榮獲一等獎，導演湯曉丹本人還榮獲個人一等獎。而根

據吳強的同名小說改編的影片《紅日》，則因為成功地塑造了國、共兩軍的高級軍事指揮員的形象，以及表現出戰爭的恢弘氣勢，而被認為是新中國電影上少有的優秀戰爭巨片。湯曉丹這位「不穿軍裝的將軍」，也由此走向其電影創作的最高峰。

影片《紅日》（1963，天馬電影製片廠出品，瞿白音編劇，馬林發攝影，張伐、里坡、楊在葆、舒適等主演）是以解放戰爭中著名的萊蕪戰役及其蓮水、吐絲口、孟良崮三次戰鬥為中心展開的。這部電影最吸引人的一點，是寫到了戰爭雙方的高級將領，在解放軍中寫到了軍長沈振新（張伐飾），這是在新中國電影中前所未有的。

新中國電影有一個規定，是不准為活著的人樹碑立傳，而只要寫到高級將領，就有可能對號入座，故不允許。最典型的例子，是描寫紅軍長征的影片《萬水千山》（1959，成蔭、華純導演），就只允許寫到營級幹部（因為團級以上就有可能對號入座）。當年的《南征北戰》只寫到師級，這一回是更上一層樓。更重要的，是對戰爭片而言，寫到的級別更高，其戰爭的規模、場面、氣勢就肯定會更大。看起來自然就更加「過癮」。《紅日》就是一個典型的例子。

《紅日》吸引人的地方，除了仗打得大、打得兇、打得真以外，主要還是靠人物寫得真、寫得細、寫得有個性取勝。解放軍也會（暫時）打敗仗，且軍長沈振新在打敗仗的時候也會憤懣、壓抑、發脾氣，就是最好的例子。而影片中對解放軍團長劉勝（里坡飾）、連長石東根（楊在葆飾）的帶有明顯的性格弱點與缺點的形象刻畫，在新中國電影中也算是有些突破，使得人物更加真實可信——當然，在不久之後，這些都被當成了「誣衊我人民解放軍」的「罪證」，《紅日》也就成了一部受批判的「壞影片」——與此同時，對敵方代表人物，國民黨七十四師師長張靈甫（舒適飾）和他的參謀長（程之飾）的性格塑造也不同往常，前者戰功卓著所以盛氣凌人，後者胸懷韜略而又詭計多端，他們有全副美式裝備，因而信心十足，大有不可一世之氣概。這又在無形中增加了影片的懸念，最後解放軍能戰而勝之，當然就更能充分地表現解放軍的高明和戰無不勝的思想主題。

　　當然，上述優點或成績，只是與其他的新中國電影相比較而言。觀眾和評論對影片的這些成績的讚賞，是已經考慮到新中國電影在描寫正面、反面人物時禁忌多多、困難重重。湯曉丹的上述戰爭題材影片，也都必須歷史地去看。

　　影片《紅日》真正的值得稱道之處，是導演雖不能走到歷史的更高處，卻能走到藝術的更高處，運用平行蒙太奇的手法，對戰爭雙方的最高將領在每次戰鬥之前，在同一時間（不同空間）內的思考、部署、衝突及最後的交鋒，做全方位的表現。這對此後的新中國戰爭題材影片，尤其是大規模的戰爭影片具有極大的影響和啟發。《紅日》情節起伏跌宕，細節豐富充實，而整體上卻是氣勢恢宏、動人心魄，調動千軍萬馬，如在掌中。導演湯曉丹被稱之為「不穿軍裝的將軍」，《紅日》一片當是最好的證據。

　　湯曉丹成為新中國電影史上最擅長戰爭題材影片的導演，則是中國電影史，尤其是新中國電影史上的一個奇蹟。因為在新中國建立之前，誰也不可能想到，湯曉丹的電影創作路線與風格會有如此之大的改變。

　　湯曉丹生於一九一〇年，二十一歲時就進入天一公司任布景師，一九三三年因導演粵劇戲曲片《白金龍》獲得巨額票房而一舉成名，成為天一公司商業電影的王牌導演。導演了《飛絮》、《飄零》、《一個女明星》等片，後被派往香港拍片。抗戰中，拍攝了《上海火線後》、《小廣東》、《民族的吼聲》等影片，香港淪陷後回到重慶，拍攝了轟動一時的《警魂歌》（1945）。抗戰勝利後，回到上海拍攝的《天堂春夢》（1947）等影片，再度震動影壇，倍受觀眾注目。

　　這樣一位已有近二十年電影創作經歷的資深大導演，在新中國建立之後，轉變得這樣快，這樣徹底而又這樣的地道，以至於因為創作了一系列廣受人民大眾歡迎的影片，而三次被評為上海市勞動模範、兩次被評為全國先進工作者，使許多電影史家感到驚訝。

　　電影史家至少要同時面對兩個問題：一是，湯曉丹的這一轉變是

怎樣形成的，是否心甘情願？二是，湯曉丹爲什麼能將戰爭片拍得比那些參加過戰爭，而且也具有一定的藝術修養的導演更好？

72.「兩個批示」發表，「文革」呼之欲出

文藝界的「廣州會議」之後僅半年，一個更重要的會議，即中共八屆十中全會召開了。在這次會議上，中共意識形態領域的實際領導人康生借抓階級鬥爭爲名，把李建彤的長篇小說《劉志丹》說成「爲高崗翻案的反黨大毒草」，使之在會議上受到嚴厲的批判。更嚴重的是，中共最高領導人毛澤東由此做出了（文藝界知識份子中的）階級敵人「利用小說反黨」的著名論斷。事實證明，「廣州會議」上的給知識份子「行脫帽禮」，只不過是一種充滿善意的「春天的狂想」。

一九六三年一月，上海市委領導人柯慶施在上海部分文藝工作者座談會上，提出了「大寫（新中國）十三年」的口號。四月，張春橋、姚文元又在中共中央宣傳部召開的文藝工作會議上，提出了「寫十三年的十大好處」，宣稱，文藝的題材決定文藝的性質，只有寫社會主義時期的生活才是社會主義的文藝，否則就不是。

所有這些，都得到了毛澤東的讚賞和歡心。其後不久，毛澤東分別於一九六三年十二月十二日、一九六四年六月廿七日做出了對中國文藝方針及其歷史進程具有決定性影響的「兩個批示」。

第一個批示是在柯慶施主持整理的一個關於上海故事會和評彈改革材料上做出的，毛澤東寫道：「各種文藝形式……問題不少，人數很多，社會主義改造在許多部門中，至今收效甚微」；「許多共產黨人熱心提倡封建主義和資本主義的藝術，卻不熱心提倡社會主義的藝術，豈非咄咄怪事。」這一批示經柯慶施在十二月廿五日華東地區話劇觀摩演出大會開幕式上的講話率先透露，迅速傳遍全國文藝界，各級文藝界領導人立即聞風而動，開始又一次整風。

毛澤東的第二個批示，就是在《中央宣傳部關於全國文聯所屬

各協會整風情況的報告》的草稿上做出的，毛澤東指出：「這些協會和他們所掌握的刊物的大多數（據說有少數幾個好的），十五年來，基本上（不是一切人）不執行黨的政策，做官當老爺，不去接近工農兵，不去反映社會主義的革命和建設。最近幾年，竟然跌到了修正主義的邊緣。⑨」

除了上述兩個著名的批示外，毛澤東主席於一九六四年八月十八日在《中央宣傳部關於公開放映和批判影片〈北國江南〉、〈早春二月〉的請示報告》做出專門批示：「不但在幾個大城市放映，而且應在幾十個到一百多個中等城市放映，使這些修正主義材料公之於眾。可能不只這兩部影片，還有些別的，都需要批判。⑩」

電影界的大批判運動又開始了。一九六四年七月，康生在全國京劇現代戲觀摩演出大會總結會上，把《早春二月》、《北國江南》、《舞臺姐妹》、《逆風千里》等故事片和《李慧娘》、《謝瑤環》等戲曲片統統打成「大毒草」。同年十二月，江青又把《林家鋪子》、《不夜城》、《紅日》、《革命家庭》、《球迷》、《兩家人》、《兵臨城下》、《聶耳》、《大李、小李和老李》、《阿詩瑪》、《烈火中永生》等一大批影片定爲「毒草」，責令展開批判。進而，江青等人還指令對瞿白音的《關於電影創新問題的獨白》一文及程季華主編的《中國電影發展史》一書進行大規模的批判。

毛澤東的兩個批示的發表，不僅使全國電影界掀起了大批判的狂飆，也不僅波及整個的文藝界，而且涉及到歷史學、哲學等社會科學研究領域以及教育界、甚至自然科學界，實際上涉及全國文化知識界。

至此，文化大革命已經呼之欲出了。

顯然，毛澤東對電影界、文藝界的基本估計完全不同於周恩來、陳毅等人對文藝界、知識份子的基本估價。當時主持中共中央工作的劉少奇、鄧小平、彭真等領導人，曾想力挽狂瀾，減低風力，盡可能對新中國知識文化界做出較爲準確公正的評估。一九六四年一月，中共中央書記處總書記鄧小平主持召開了全國文藝工作座談會，傳達

了毛澤東的批示，但在此次會上，劉少奇、鄧小平、彭真等領導人在講話中，仍然肯定了新中國成立以來文藝戰線的工作，認爲優點是第一位的，缺點是第二位的。一九六五年三月，中央書記處會議又對一九六四年的大批判運動中的過火行爲提出了批評。

但這些都無濟於事，「文革」開始不久，劉少奇、鄧小平、彭真等領導人就率先被打倒。

康生、江青、柯慶施、張春橋、姚文元等人，分別出於殘酷的政治鬥爭經驗與嗜好，出於個人的政治野心與出風頭的欲望，出於見風使舵的政治才幹和野心，對毛澤東的兩個批示及後來的文化大革命的發動，發揮了混淆視聽、耳旁吹風、煽風點火、推波助瀾的作用。

73.「文革」大劫難

一九六六年一月下旬，江青得到軍委副主席兼國防部長林彪的首肯，在上海召開了一個「部隊文藝工作座談會」。二十多天之後，由江青主講的《部隊文藝工作座談會紀要》出籠。這一《紀要》的核心內容，是明確提出文藝界存在一條「反黨反社會主義的黑線」，《抓壯丁》、《兵臨城下》等十多部影片被點名批判，新中國電影被分別扣上四頂不同的帽子：一是「反黨反社會主義的毒草」；二是「宣傳錯誤路線，爲反革命分子翻案」；三是「醜化軍隊老幹部，寫男女關係、愛情」；四是「寫中間人物」。幾乎所有的新中國十七年間創作的電影都在這四頂帽子之下，遭到否定和批判。

「文革」大劫難開始了。

緊接著對老電影的批判而來的，是對新中國的電影創作隊伍進行大清洗：

上海電影廠：全廠一○八名編劇、導演、演員中，被審查、揪鬥、關押的共一○四名。張春橋親自擬定的一個清洗上海電影製片廠的「處理方案」是：在全廠八名編劇中計劃清洗七名，留下一名控制

使用；四十四名導演，清洗十二名、打倒三十一名，留下一名當「反面教員」；二十一個知名演員，審查十二名，打倒七名，清除二名；十名攝影師，清洗八名、留用二名。上海電影廠共有三〇九人受到不同程度的迫害，其中著名導演鄭君里、應雲衛及著名演員上官雲珠等十六人遭迫害而導致非正常死亡。

北京電影廠：全廠主要藝術和技術創作幹部共有三百餘人被揪鬥審查或被打成反革命分子，總工程師羅靜予、劇作家海默、名演員王瑩和趙慧琛等七人被迫害致死，崔嵬等人被投進監獄，耗資數千萬元建設起來的小關新廠被廢棄。

長春電影廠：一一六名創作骨幹被定罪，五二一名藝術、技術創作人員和管理幹部被清除出廠，登出長春市戶口，強令遷往農村插隊落戶。

解放軍八一電影廠：領導班子被不斷地改組替換，名演員王曉棠、陶玉玲等藝術、技術骨幹被清洗出廠，強令復員轉業。《怒潮》的編劇鄭洪、《戰上海》的導演王冰等人被迫害致死。

與此同時，新中國電影的領導人文化部主管電影的副部長夏衍和電影局局長陳荒煤等人早在「文革」開始之前就已經被批判、調離電影領導崗位，「文革」開始後又被打倒，投進監獄。中國電影家協會主席、著名電影導演蔡楚生在病中被折磨致死。

這樣，「文革」期間，從一九六六年到一九六九年四年間，新中國電影陷入了完全停頓狀態，沒有出產任何影片；一九七〇至一九七二年間生產出十部樣板戲電影，但電影故事片仍然沒有任何出品。在此期間，解放前出產的中國影片和域外進口的影片被完全禁絕，新中國十七年間出產的影片絕大多數被批判和禁演。在長達數年的時間內，全中國數億觀眾只能看到《地道戰》、《地雷戰》、《南征北戰》等幾部電影。以上種種，都創造了世界電影史上的空前紀錄。

「文革」的「清單」還遠不止此：在此期間，中國電影科學研究所、中國電影家協會、中國電影出版社等單位的建制被取消。所有人

員全部被趕離北京，辦公處被改為他用，儀器設備、資料檔案、樣書紙型等等被送往廢品收購站。

新中國建立的專門收藏中外影片及其文圖資料的中國電影資料館的建制也被取消，所有館藏都被封存，大量資料散失，影片資料則成了江青等少數中央首長的「特檔」，供他們隨時調看，由此「因禍得福」，資料館的一些工作人員得以繼續留守已無建制的崗位，專為首長服務。

新中國建立起來的中國電影發行放映公司，被認為「隊伍不純，不為工農兵服務」而遭到全盤否定，再加上根本無片發行或放映，完全癱瘓。

新中國創建的北京電影學院的遭遇更加不堪回首：這所全國唯一的電影高等學府在創建後十年間已經形成規模，有一支優秀的教職工隊伍並為中國電影事業先後輸送了近二千名各類藝術、技術創作人才，但在江青看來，電影學院卻是「修正主義的大染缸」，「十多年來沒有培養出一個人」，「電影學院真滑稽，只有半個懂電影的，要它幹什麼？⑪」於是，北京電影學院立即被撤銷，廣大教職員工帶著莫大的屈辱，或被迫改行或被長期下放農村。

至此，整個的新中國電影界，從領導機構、生產單位、發行放映通路，到科學研究、圖書出版、資料收藏、人才培養等部門機構，全都在劫難逃，無一倖免。新中國電影事業遭到前所未有的大破壞、大摧殘、大掃蕩。

74.張徹及其「陽剛美學」

在中國大陸大搞階級鬥爭，進而進入「文革」大劫難之際，香港電影開始了「彩色武俠世紀」，銀幕上一片刀光劍影，血肉橫飛。

而創造香港「彩色武俠世紀」的代表性人物，就是以「陽剛美學」馳名影壇的著名武俠電影導演張徹。一九六四年，他以《虎俠奸

仇》一片初試鋒芒；一九六七年，以《獨臂刀》一鳴驚人，成為香港
電影史上的又一位票房突破百萬元大關的導演，也引發了香港電影史
上的武俠電影的狂潮。一九七〇年以《報仇》一片，獲得第十六屆亞
洲影展最佳導演獎；一九七五年的《洪拳小子》，又獲得第二十一屆
亞洲影展表現民族精神密特拉獎。

　　張徹生於一九二三年，浙江青田人，原名張易揚。抗戰期間到重
慶國民黨政府教育部社會教育工作隊工作，後入文化運動委員會從事
戲劇工作。一九四七年開始電影劇本創作，為國泰公司編寫了《假面
女郎》；一九四九年赴臺灣，與張英聯合導演所作電影劇本《阿里山
風雲》；一九五〇年後相繼任臺灣「國防部總政治部」反共抗俄戲劇
協會總幹事、《影劇陣線》雜誌發行人、臺灣「教育部」中華實驗劇
團團長等職。一九五七年應邀赴香港編導影片《野火》，隨即留港從
事寫作，筆名何觀（用於影評）、沈思（用於隨筆）、孫寒冰（用於
武俠小說）、張徹（用於電影劇本）等，同時還用本名張易揚發表文
藝小說。一九六〇年加入電懋公司當編劇，一九六二年轉入邵氏公司
擔任編劇部主任，其間編寫劇本超過二十部。

　　自導演《獨臂刀》大獲成功，張徹自此專任導演，並與名作家、
名編劇倪匡長期合作，成為香港商業電影的風雲人物，不斷領導香港
武俠電影的新潮流。

　　如前所述，他的《獨臂刀》帶動了古裝刀劍片的熱潮；

　　他的《報仇》（1970）一片，又開了拳腳功夫片的風氣；

　　他的《馬永貞》（1972），開了「上海灘影片」的先河；

　　他的《少林五祖》（1974）、《少林小子》（1975）等片，又開
了其後整理「少林譜系」影片的先聲；

　　他的《方世玉與洪熙官》（1974）、《洪拳與詠春》（1974）開
始了「正宗國術」的探討；

　　他的《洪拳小子》，又開拓了「小子片」的新類；

　　他的《哪吒》（1974）、《紅孩兒》（1975）等片，又改裝神話
題材，繼承早期中國武俠神怪片的傳統，再創新招。

　　張徹敏於新潮，長於商業化類型電影的創作，且速度驚人，常常一年拍攝數部影片，如一九七二年一年內拍攝了八部影片，而一九七三年一年則創紀錄地拍攝了十部之多。一年數部，雖不免於粗製濫造之譏，但卻也有不少是公認的佳作。張徹的代表作，除上面提及的一些影片之外，還有《金燕子》（1968）、《刺馬》（1973）、《叛逆》（1973）等片，也常為人稱道。

　　在香港激烈的商業競爭中，張徹電影十多年暢銷不衰，一直處於武俠電影的最前沿，並非偶然幸致。他所倡導的「陽剛美學」，在香港電影界曾傳誦一時，而他的電影，則無疑是他的這一美學思想的最好的注釋。除了類型的開拓之外，張徹電影在故事情節、人物形象、電影形式、攝製技巧等方面，都有所創新，如他所創造的「白衣大俠」（張徹喜歡讓他的男主角穿白衣）形象，主角赤膊上陣，「盤腸大戰」，主角之死、慢鏡表現震撼人心的場面，手提機器拍攝，西洋音樂配樂等等，都是張徹具有突破性的創造，且成為「張徹電影」的註冊商標。

　　張徹的「陽剛美學」，是在香港影壇黃梅戲電影流行過熱、女演員走紅、甚至反串男角（如香港最紅的黃梅戲電影演員凌波，就是以反串男角而聞名），以至於「陰盛陽衰」的大背景下提出來的。實際上並不是一種正式的美學倡導，而只是一種標新立異（當然也想影響影壇）的口號，和自我設置的一種目標。

　　要拍武俠電影，當然就要有點陽剛之氣，這是張徹的「陽剛美學」的最重要的理論基礎和實踐要求。為此，張徹的電影絕對是以男演員為核心的，女演員完全處於配角的地位；進而，張徹所選擇的男演員，從一開始以《獨臂刀》成名的王羽，以《報仇》成名的姜大衛，到後來的以《馬永貞》成名的陳觀泰，都不是什麼美男子，更不是奶油小生，而是充滿男性氣質的新型武俠電影紅星；再後來的狄龍、王鍾、傅聲等等，雖然相對要英俊一些，但也都不失男子的陽剛之氣。總之，張徹的「陽剛美學」是一種以男性為中心的、以武生形象為造型基礎，以英勇悲壯為審美創造目標的電影美學觀念。在武俠

電影浪潮中，非常引人注目，影響也非常之大。

在具體的電影創作中，張徹十分重視對男性之間的友誼的描寫，而女性形象及其男女之情則退居次席。進而，在男主角形象的設計中，張徹電影最突出的特色，是外形上、白衣、冷面、精力充沛、不苟言笑（導演甚至規定王羽等演員在每一部影片中只能笑一次）；氣質上，落寞憂鬱、悍鷙硬氣、深沉堅定；性格上任俠使氣、古道熱腸、敢做敢當；行為上乾脆俐落、身手敏捷、勇猛頑強；加上經常裸露健壯的身體，受傷流血仍戰鬥到底，最後甚至多有死亡的結局等等，使得張徹的電影具有典型的男性電影特徵，是他的「陽剛美學」最好的詮釋。

張徹電影也有為人詬病的地方，一是明顯的「大男子主義」，使得女性主義者極度不滿（好在女性主義者一般不喜歡看武俠片）；二是明顯的暴力傾向，血腥恐怖（以《十三太保》中的五馬分屍的鏡頭為典型）；三是過分強調男性之間的友情義氣，有時難免有同性戀的跡象（以《新獨臂刀》中的雷力、封俊傑之間的關係為例）。是耶非耶？或許仁者見仁、智者見智。

75.白景瑞「洋為中用」

臺灣著名電影導演白景瑞，祖籍遼寧海城，一九三一年生於營口，一九四七年隨南京勵志中學高中部南遷廣州，後隨海軍軍官學校遷往臺灣。白景瑞小李行一歲，所以一直步李行的「後塵」：一九五〇年入臺灣師範學院藝術系美術專業；一九五六年接替李行做《自立晚報》的文教戲劇記者；一九六四年加入臺灣「中影公司」；一九六七年開始當導演，並以《寂寞的十七歲》一片一鳴驚人；一九六九年與李行等人一起退出中影公司，合組民營的「大眾電影公司」，終於與大導演李行「看齊」，成為六〇年代末期，臺灣電影界舉足輕重的大導演之一。

上述簡歷，漏掉了最重要的一項，那就是白景瑞於一九六〇年以《自立晚報》駐義大利特派員和《徵信新聞報》駐義大利記者的身份，前往義大利，並於一九六二年進入著名的羅馬「義大利電影試驗中心」學習，成為該中心的第一位中國留學生。一九六三年，白景瑞以自編自導的畢業作、實驗性短片《鍾情者癡》（**讓演員與攝影機大演愛情的「對手戲」**）技驚四座。

白景瑞是臺灣第一位赴義大利學習電影的導演，回台後，即到中影公司擔任編審委員，不久升任製片部經理，同時兼任臺灣中國文化大學戲劇系教授。他不僅為中影公司及臺灣影壇引進了西方先進的電影設備和先進的電影觀念和技術，對臺灣電影的蒙太奇理論和實踐發揮了重大的影響作用；而且還具體擔任《蚵女》的剪輯，參與《養鴨人家》的劇本討論，以及《啞女情深》、《婉君表妹》等多部影片的籌劃工作。作為中影公司的製片部經理，對臺灣的「健康寫實」新電影運動，立功非小。

一九六七年，白景瑞終於下定決心，不當經理當導演，在與公司的名導演李行、李嘉等人合作導演了《還我河山》之後，緊接著就獨立執導了青春心理片《寂寞的十七歲》（**唐寶雲、柯俊雄主演**），該片不僅把一位十七歲青春少女的心事講述得奇妙、浪漫而又真切，而且在電影鏡頭運用上也多別出心裁，以不同的鏡頭角度、不同的色彩等電影語言，描寫不同的心理狀態和不同的情緒感受，讓觀眾激動不已。因此，該片一舉獲得第六屆金馬獎的最佳導演、最佳攝影技術、最佳彩色、最佳美術、最佳剪輯、最佳錄音等多項大獎；以及第十三屆亞洲影展青少年問題最有貢獻特別獎和最佳男主角獎（**柯俊雄**）。

一九六八年，白景瑞導演了《春盡翠湖寒》（**根據瓊瑤小說《第六個夢》改編，唐寶雲、柯俊雄主演**），可稱當時流行的「瓊瑤電影」中的佳作。其後導演的《新娘與我》（**甄珍、王戎主演**），別具匠心地將一對即將結婚的男女青年的愛情故事串起一系列的愛情婚姻的喜劇，改變了臺灣影片的傳統敘述方式，創造出了新穎的單線多點的敘事結構和濃郁幽默的喜劇氣氛。更為可貴的是，該片盡量減少

人物的對話，而讓影像、音響來傳達敘事意趣、豐富敘事內涵；甚至穿插一些默片式的快動作鏡頭，以增加喜劇效果，並由此革新電影技法，令人耳目一新。該片獲得第七屆金馬獎的最佳劇情片獎、最佳導演獎、最佳剪輯獎。白景瑞連續第二次榮登「最佳導演」寶座，且被譽為「臺灣喜劇片大師」。

一九六九年，白景瑞為新創辦的大眾電影公司導演了創業作《今天不回家》，喜劇大師身手不凡，再創票房佳績，使得大眾公司經濟基礎鞏固，從而成為七〇年代臺灣最具影響力的民營電影製片公司之一。同年，還與大導演李翰祥、李行、胡金銓等人聯合導演了《喜、怒、哀、樂》中的第一段《喜》，充分發揮其喜劇特長，且全片不用對話，完全讓影像敘述一位窮書生遇到美女鬼的「書中自有顏如玉」的喜劇故事，成為臺灣電影史上的一個讓人難以忘懷的電影經典短片。

一九七〇年，白景瑞風格一變，導演了反映臺灣在海外的留學生的不同境遇，對臺灣學生留美不歸的現象加以探討，以號召回歸鄉土為主題的寫實片《家在臺北》。該片最引人注目之處，自然是它的切近時代風氣和社會現實的題材選擇和真誠態度；此外，則是它的三條情節線各自發展、散而能收的「三線發展並行」結構形式；尤其是它大膽地率先採用分割銀幕畫面的電影技巧，大大增強了電影敘事的新穎程度和豐富程度。

《家在臺北》上映後引起了巨大轟動，成為當年最賣座的臺灣影片之一，且獲得第八屆金馬獎最佳劇情片獎、最佳女主角獎（歸亞蕾）及亞洲影展最佳女主角獎（歸亞蕾）；白景瑞本人被臺灣文藝協會授予第十一屆文藝獎章（電影導演獎）。

一九七一年可以說是白景瑞電影創作的最高峰，也可以說是最「低谷」，原因是他導演了悲劇寫實片《再見阿郎》（萬聲公司出品，張永祥、劉維斌編劇，林贊庭攝影，柯俊雄、張美瑤主演）。這部描寫臺灣南部下層社會中的一個流氓青年阿郎（柯俊雄飾），與當地的女子樂隊隊員桂枝（張美瑤飾）戀愛故事的影片，大有義大利新

現實主義電影的風範，完全按照現實的邏輯敘述。阿郎為了獲得桂枝的愛情，洗心革面，想重新做人，但問題多多，困難重重，最後竟至死於車禍。讓人感到好人難做，人生無常，這與中國傳統的道德理想及其審美觀念大相徑庭。因此，儘管影片敘事老到，影像生動，表演細膩，情景真實，受到了日本名編劇小國英雄和法國著名影評人皮爾‧里斯昂等人的大力稱讚，說該片具有世界性地位⑫；但該片叫好不叫座，票房紀錄慘敗，從而使白景瑞的電影事業一時走入低谷。雖不至於使白景瑞的大導演名聲受損，但卻迫使白景瑞不得不改變自己的拍攝路線。儘管他後來又拍出了《白屋之戀》（1973，根據女作家玄小佛同名小說改編）這樣的轟動一時的影片，且拍片生涯一直延續到九○年代初，但卻再也難見《再見阿郎》那樣頭角崢嶸的勇氣和創意淋漓的氣象了。

76.宋存壽：破曉時分

如果說白景瑞的電影創作多少有些「洋為中用」，那麼宋存壽的成名之作《破曉時分》，顯然就是「古為今用」了。這與他們不同的經歷有關。

宋存壽是江蘇江都人，一九三○年生，一九四九年到香港，在嘉華印刷廠任會計練習生，與胡金銓同事；同時在香港文化專科學校新聞科夜間部學習。一九五五年經胡金銓、李翰祥介紹，到羅維的四維影片公司擔任編劇，創作電影劇本《多情河》；第二年即轉入邵氏公司，編寫了《一夜風流》、《歌迷小姐》、《茶山情歌》、《桃花扇》、《卓文君》及《梁山伯與祝英台》（與王植波、蕭銅合編），繼而擔任場記、副導演。一九六三年隨李翰祥到臺灣創業，擔任李翰祥《七仙女》、《狀元及第》、《西施》等片的副導演。一九六六年完成了獨立執導的第一部影片《天之驕女》（根據紹興戲《盤夫索夫》改編的歌仔戲），成績平平。

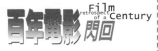

　　一九六七年，在李翰祥的大力支持下，宋存壽導演了他的第二部影片、也是他的成名作《破曉時分》（國聯公司出品，宋存壽編劇，楊群、伍秀芳主演）。這是一部古裝戲，講述年輕人陸小三（楊群飾）拜縣衙裏的老衙役八爺（馬驥飾）為師，想在衙門中混口飯吃，沒想上班的頭一天，就碰上了一樁冤案。一個窮苦的姑娘（伍秀芳飾）被賣給商人做妾，商人破產時又將她轉賣，她逃跑後不久，恰好新丈夫被人謀殺，因而她被當成嫌疑犯被捕。罪名是謀殺親夫和與人私奔——她在逃跑的路上遇到一個送她一程的好心人，變成了她的「姦夫」，也一同被捕。縣官（洪波飾）受了賄賂，對「姦夫淫婦」施加毒刑，試圖使他們屈打成招。為了早日結案，老衙役又命陸小三作偽證陷害無辜，陸小三不得不昧著良心照辦。事後卻又不斷自責，且非常恐懼，「我不殺伯仁，伯仁由我而死」，眼前不斷出現那對冤屈的男女被判死刑「站籠」的幻影。

　　這樣的故事，在中國歷史檔案中、在現實生活中、在民間傳說裏，所在多多，可以說是最大的「中國特色」，並不新奇。新奇的是編導通過陸小三這一新手的親歷及其細膩生動的心理「反應」，使這樣司空見慣的故事別開生面。影片的結構也非常巧妙，整個時間不過是發生在寒冷冬天的破曉時分，寒冷與黑暗已有充分的隱喻；而時間的緊湊，又使得戲劇衝突及其心理矛盾集中和強化；在審訊過程中不斷閃現人物對案情的回憶，則不僅使得故事線索清楚，也使觀眾很容易隨時進入電影的情境。

　　更值得稱道的是影片的細節設計及其影像藝術。影片的開頭即是一段經典性的電影敘事：黑暗狹長的街道，只有更夫（時間）獨自而行，鏡頭一直跟著他的腳步；而陸小三和他的父親提著燈籠在曲折小巷的青石板路上走向衙門，影影綽綽，朦朦朧朧，最後，小三消失在黑乎乎的街巷深處。這一段既是寫實，又寓意深長。

　　接著，陸小三在衙門中的拜師儀式，越是嚴肅隆重，反思反諷之意越濃。求神保佑自己的鐵飯碗，堪稱典型的中國式「成人儀式」，老衙役的「輕重琢磨著使喚，就是你一輩子的鐵飯碗」，一語道破天

機。在這一世界中，沒有什麼真假是非，只有輕重利害，一切都要人「琢磨」，陸小三後來的遭遇，就是對這一「訓導」最好的詮釋。而年輕的衙役好奇地看著老衙役們抽煙，一片烏煙瘴氣繚繞大堂，當然是最絕妙的環境隱喻。在這樣的環境中，誰能不受「污染」？

片名《破曉時分》，當然是對故事的概括，是一天之中的一個特殊的時段；同時，當然也顯然是一種歷史的隱喻，是中國歷史的黎明前的黑暗（那又是最黑暗的一段時間）；進而，在這部充滿心理反應和隱喻的影片中，「破曉時分」云云，還是一種人生階段的象徵，指的是年輕的陸小三人格形成之際的那一段充滿光明與黑暗之爭的關鍵時段。依照愛因斯坦的相對論，不同的人對同一時段的感受是不相同的，那麼對陸小三所經歷的人生的破曉時分的那一幕，是長是短，是悲是喜，是光明前還是黑暗中，就要看各人怎樣去認知和分析了。

總之，影片《破曉時分》是一部難得的銀幕佳作。儘管宋存壽的導演技巧或許還不十分成熟，片中的鏡頭場景尚非無懈可擊，如大堂審案時，女囚犯的鮮豔的衣服與環境不協調，不幸的姑娘與好心的青年在雪野中的鏡頭過於美麗，與心境、情境不合，都遭到過行家的指責，但這幾處敗筆依然無損於影片的藝術光輝。不過，普通觀眾的看法卻又不同，許多人甚至乾脆就不看——像許多藝術影片一樣，《破曉時分》也是叫好不叫座。

無論如何，宋存壽由此開始，每年都有電影新作問世。武俠片《鐵娘子》（1968）雖然失敗，言情片《庭院深深》（1970）卻轟動一時。而他的《母親三十歲》（1972）、《窗外》（1973）兩部影片，則被公認為他的兩部風格成熟的電影傑作。根據瓊瑤同名小說改編的影片《窗外》，因為發現並「創造」的一代影星林青霞，而不斷被人提及；實際上，因為這部影片早在一九六六年就被搬上過銀幕（崔小萍導演），因而原作者瓊瑤告上法庭，撤訴後，也依然堅決不允許宋存壽的重拍片上市發行。

而真正值得記憶的是，影片結尾時，雁容（林青霞飾）重訪當年的老師／戀人的人事皆非的感傷場面，堪稱宋存壽的電影經典。後人

以「感傷」二字概括宋存壽的電影風格，雖能切近，卻總不免忽視了宋存壽電影的心理挖掘、人文深度及其平實質樸、淡泊工細、成熟老道等等真正的藝術成就和特徵。

77.「三突出」與「樣板戲」

「文革」的主題是徹底批判「封、資、修」文化，江青等人把人類歷史上幾乎所有的文化遺產都「一網打盡」，認為凡是古代的文化遺產都是封建主義的；凡是西方的都是資本主義的；凡是社會主義陣營中的文化遺產（包括新中國十七年間的創作）則又是修正主義的。如此，無產階級文化大革命，實質上就是一場無產階級「大革文化命」運動。

那麼，什麼不是「封資修」，什麼是革命左派所提倡、所需要的「真正的」無產階級、社會主義的文化藝術呢？是：「樣板戲」及其「三突出」創作原則。

所謂的「樣板戲」，原是指以幾部京劇現代戲為代表的優秀保留劇目，後被江青等人加以利用、修改、再造，並被樹為無產階級文藝的「樣板」。早在一九六四年七月舉行的全國京劇現代戲觀摩演出大會上，就出現了《紅燈記》（改編自電影《自有後來人》）、《沙家濱》（改編自滬劇《蘆蕩火種》）、《智取威虎山》（改編自小說《林海雪原》）、《奇襲白虎團》、《海港》（改編自淮劇《海港的早晨》）等現代劇目，再加上芭蕾舞《紅色娘子軍》（改編自同名電影）、《白毛女》（改編自同名電影）和交響樂《沙家濱》，成為八個保留劇目。

之前，江青曾到北京京劇一團，與編導、演員一起，將滬劇《蘆蕩火種》改為京劇上演，毛澤東親臨觀看，指出要突出武裝鬥爭，於是將劇名改為《沙家濱》。其後，江青先後插手了京劇《紅燈記》、《奇襲白虎團》、《智取威虎山》、《海港》、《龍江頌》及芭蕾

舞劇《紅色娘子軍》、《白毛女》的修改，並將它們樹立爲「樣板戲」，於一九六七年在首都北京的舞臺上同時上演。

爲了擴大「樣板戲」的影響，江青決定將這些「樣板戲」拍攝成電影，從一九七○年到一九七二年間，共完成下列「樣板戲電影」：

《智取威虎山》（京劇），北京電影廠一九七○年攝製，謝鐵驪導演，錢江攝影，由上海京劇團演出，童祥苓、沈金波、施正泉、齊淑芳等主演。

《紅燈記》（京劇），八一電影製片廠一九七○年攝製，成蔭導演，張多涼攝影，中國京劇團演出，浩亮、劉長瑜、高玉倩主演。

《奇襲白虎團》（京劇），長春電影廠一九七二年攝製，蘇里、王炎導演，李光惠、王雷攝影，山東省京劇團演出，宋玉慶、方榮祥、謝同喜等主演。

《海港》（京劇），北京電影廠、上海電影廠聯合攝製，一九七二、一九七三年兩次拍攝，謝鐵驪、謝晉聯合導演，錢江攝影，上海京劇團演出，李麗芳、朱文虎、趙文奎等主演。

《龍江頌》（京劇），北京電影廠一九七二年攝製，謝鐵驪、謝晉導演，錢江攝影，上海京劇團演出，李炳淑、周雲敏、趙元華等主演。

《紅色娘子軍》（舞劇），北京電影廠一九七一年攝製，潘文展、傅傑導演，李文化攝影，中國舞劇團演出，劉慶棠、薛菁華等主演。

《白毛女》（舞劇），上海電影廠一九七二年攝製，桑弧導演，沈西林攝影，上海市舞蹈學校演出，茅惠芳、凌桂明、石鍾琴等主演。

《杜鵑山》（京劇），北京電影廠一九七四年攝製，謝鐵驪導演，錢江攝影，北京京劇團演出，楊春霞、馬永安、李詠等主演。

《平原作戰》（京劇），八一電影廠一九七四年攝製，崔嵬、陳懷皚導演，張多涼、韋林岳攝影，李光、吳鈺璋、高玉倩、李維康等主演。

　　與「樣板戲」及其影片相伴而來的，是著名的「三突出」的創作原則，即：在所有的人物中突出正面人物；在正面人物中突出英雄人物；在英雄人物中突出主要英雄人物。在樣板戲電影的攝製中，江青要求在鏡頭數量上、景別上，所有人物都要為英雄人物讓路，不允許出現誰有戲就把鏡頭給誰的情況；進而在形象大小、畫面安排、機位高低、角度俯仰、光線明暗、色彩冷暖等方面，都要去具體落實「三突出」創作原則，去突出英雄人物，尤其是主要英雄人物。

　　為此，電影人在「樣板戲」電影攝製中創造了「敵遠我近、敵暗我明、敵小我大、敵俯我仰」的創作模式，在電影的畫面鏡頭中，敵人的形象一概遠、小、黑；英雄形象則相反地一概近、大、亮；而主要英雄人物的形象更是永遠在前景、正面、中心位置。

　　所有的「樣板戲」電影的攝製，都是被當成政治任務來完成的，電影人有機會參與「樣板戲電影」的攝製，被當成是一種政治光榮，自然不會有人「亂說亂動」，不會有人敢於冒政治風險得罪江青這位「革命文藝的旗手」、「京劇、電影的絕對權威」。如此，所有的「樣板戲電影」的導演都不過是江青這位「總導演」手下的哨子和旗子，最先拍攝的《智取威虎山》，在第一次拍攝中，因為「片面追求電影化」，而將樣板戲搞得「支離破碎、面目全非」，不得不重拍；第二次卻又因為「機械照搬」，而與樣板戲「貌合神離、似是而非」，不得不再一次重拍。《海港》也重拍多次，一次是因為沒有把主要演員「拍漂亮」；一次是「眼神光」打得不對；一次是因為主要人物方海珍的一條圍巾不中江青的意。

　　由於「三突出」原則既不遵守藝術創作的規則，更不遵守生活的邏輯，「樣板戲電影」中有不少的場景讓人莫名其妙、哭笑不得。如《智取威虎山》中的解放軍排長楊子榮化裝成土匪打進匪窩，去見匪首座山雕，也要讓楊子榮佔據舞臺的中央，顯出一身正氣，似乎全不怕偏居一角暗影之中的座山雕發現他不是自己同類。在舞劇《紅色娘子軍》洪常青夜闖南府一場的同一畫面中，洪常青處於大片的亮光暖色之中，而敵人卻在灰暗綠影之內。更不用說，《沙家濱》的主角郭

建光等傷病員被困蘆葦當中，缺糧少藥，但卻不許電影中出現這些傷病員消瘦疲憊的形象，一定要讓他們顯得年輕英俊、容光煥發才行。

「樣板戲」及其「三突出」原則的不高明之處並非無人懂得，當時的觀眾就已經總結出了其中的英雄形象模式：身穿紅衣裳、站在高坡上、舉手指方向，一時傳為笑談。但是，因為這是在史無前例的無產階級文化大革命中，一切藝術、文化問題，都是嚴峻殘酷的政治問題，就連江青「欽定」的「樣板戲」中主要英雄人物服裝上補丁的大小、位置，都是「政治訊號」，茫茫中國、億萬人民，誰敢言「不」？

78.李小龍：彗星閃過天際

就在中國大陸八億人看八個樣板戲的時候，香港電影則十分繁榮鼎盛。只不過，大陸是在進行社會主義革命，而香港則是在搞資本主義的商業。有趣的是，在大陸電影中出現「樣板」革命英雄的時候，香港電影也進入了一個英雄時代——李小龍時代：他主演的《唐山大兄》（1971）、《精武門》（1972）、《猛龍過江》（兼編導，1972）、《龍爭虎鬥》（美國片，1973）、《死亡遊戲》（美國片，1973年攝製，1978年重新剪輯完成）連創香港電影票房紀錄，並成功打入好萊塢及美國商業院線，成為中國電影史上第一位世界知名的超級功夫電影明星。

李小龍（1940～1973）是廣東南海人，父親李海泉是粵劇名丑，李小龍生於美國舊金山，其時正是龍年，其父在美國巡迴演出，給他取名李振藩，英文名Bruce Lee。似乎天生就與電影有緣，李振藩不足一歲時就應邀在港片《金門女》中客串上鏡，六歲時就擔綱演出影片《細佬祥》——李小龍這個名字，就是《細佬祥》的漫畫原作者袁步雲替他取的。後來，又陸續參加了《人之初》（上下集，1951）、《孤星血淚》、《富貴浮雲》（1952）、《慈母淚》、《千萬人

家》、《父之過》、《危摟春曉》、《人海孤鴻》（1953）、《孤兒行》、《愛》（上下集，1955）、《早知當初我唔嫁》（1956）、《雷雨》（1957）等影片的演出。不過，那時候的李小龍還不很出名，更不是什麼電影明星。

李小龍演「問題少年」，他自己也正是個「問題少年」。在香港曾一度終日惹事生非，自幼拜師練武，好參加街頭頑童鬧事，甚至捲入武術門派之爭，幾乎惹上官司，才被家人送到美國留學。他曾在西雅圖華盛頓州立大學攻讀過哲學和心理學，不過，他的興趣和成就卻還是在武術方面：以其在香港練就的詠春拳的功底，集西洋拳、空手道、跆拳道等拳法之長，自創一門武功，名「截拳道」，成為當地的武術名家。

一九六四年，李小龍參加了在美國加州長堤舉行的萬國空手道競賽並獲得冠軍，被好萊塢一家電影公司看中，曾演出過電視劇集《青峰俠》（三十集），一九六九年，又在好萊塢電影《醜聞喋血》中，扮演一個中國移民殺手。

此時，香港嘉禾公司名導演羅維的太太劉亮華到美國找演員，有心栽花花不發，無意插柳柳成蔭，發現了李小龍，邀他回香港拍片。李小龍的好萊塢生活並不得志，他所扮演的都不是他想扮演的角色，對嘉禾的邀請自是一拍即合。

李小龍回香港後的第一部影片是《唐山大兄》，講述一個泰國華僑青年受毒梟欺凌、忍無可忍，「不求戰、卻難免一戰」的故事，「唐山大兄」揚威域外。這本是一個普通的故事，該片的導演羅維只是按功夫片的常規辦事，但李小龍的加盟，卻使得這部影片出人意料地大受歡迎，不僅在香港創下了三百萬的票房奇蹟，而且在東南亞等地也連創新高。於是羅維再接再厲，又與李小龍合作了《精武門》，不僅再破票房紀錄，而且成為一種功夫片的典範。

再後來，因與老派導演羅維的電影觀念不盡相合，遂與之分手，自編自導自演《猛龍過江》一片，其精彩絕倫的打鬥場面讓全世界矚目，李小龍也成為中國武術道德規範及中國人不屈精神的象徵。這一

年，李小龍成為世界最知名的中國功夫高手，被西方媒體評為當代世界七大武術名家之一。同時，好萊塢再一次向他伸出橄欖枝，邀他合作拍攝《龍爭虎鬥》，李小龍電影正式進入美國商業院線，大獲成功後，在日本、歐洲也相繼打開市場之門。第一次創造了中國人及其中國電影走向世界市場的奇蹟。

遺憾的是，就在李小龍拍攝《死亡遊戲》的過程中，李小龍本人卻在三十三歲鼎盛之年突然神秘地意外死亡，如彗星閃過天際，光耀寰宇，卻稍縱即逝。

李小龍的神秘死亡，成為幾十年來讓人們議論不休的謎團，也是「李小龍神話」的一個最精妙的尾聲。「李小龍神話」，當然是由他的超級武功、電影中的超級英雄形象，和生活中的種種傳奇故事共同構成的。如評論家所言，李小龍是他所主演的電影中的最重要的、甚至是唯一的「作者」。其人文武兼備，其武功中西兼備；他無與倫比的超人的武功、表演的天賦、明星的氣質、他平靜冷漠孤傲的面容、蔑視一切敵人的睥睨眼神、各式各樣的小動作、打鬥時怪異的嚎叫、流血不流淚的堅韌，和他著名的獨門兵器雙節棍、他的獨門絕招「李三腳」，他的令人信服的力量、充沛的健壯身材，無不讓他的影迷心神迷醉、津津樂道，永難忘懷。

李小龍及其電影之所以能夠讓全世界的華人血脈賁張，是因為他在《唐山大兄》、《精武門》等影片中，以其超人的武功和堅毅的精神，或揚威域外，或復仇於國內，使華人心中近百年積澱下來的壓抑與隱痛得以痛快淋漓地宣洩，也使華人的屈辱獲得心理情緒上的象徵性的解決。而李小龍及其電影之所以獲得東西方觀眾的歡迎，除了他的驚人的武功和明星的氣質外，還因為李小龍的文化價值觀念實際上已受到西方世界的明顯的影響。他在《猛龍過江》中，對對手人格的尊重，便已表示他的中國功夫哲學已經與西方人道主義精神契合，他的心態與精神已經有了成功的現代化的轉化——李小龍在短短三年時間內，已經形象地完成了中國人心理的百年夢想：中國人不可侮，中國人不侮人；充滿尊嚴也充滿善意；自立於天下而又能融彙於天下——當然，這只是一種寓言。

79.「《創業》事件」與「《海霞》事件」

　　一九七三年元旦，國務院總理周恩來與中央政治局成員一起接見了部分電影、戲劇、音樂工作者，說群眾對電影太少很有意見，主張恢復電影故事片的生產，改變八億人民看八個「樣板戲」的局面，於是，從這一年開始，新中國恢復了故事片的生產。從一九七三年初到一九七六年九月，總共拍攝了七十六部故事片（包括大批舞臺戲曲片），其中一九七三年四部；一九七四年十五部；一九七五年二十二部；一九七六年三十五部。

　　由於政治上要求大寫階級鬥爭、路線鬥爭的主題，要求描繪頂天立地的無產階級革命英雄的光輝形象；而在藝術上要求貫徹執行「樣板戲」經驗和「三突出」原則，這些故事片無不帶有公式化、概念化傾向。最典型的例子，是江青親自抓的幾部重拍片，包括《南征北戰》、《渡江偵察記》、《平原游擊隊》等，在藝術性和觀賞性上，無一能趕上文革前拍攝的原作。江青想像樹立京劇「樣板戲」那樣，也能夠在電影故事片創作上樹立起自己的「樣板」，但隨著重拍片的失敗，其野心和希望也慢慢地化為泡影。

　　然而，這些「革命家」總是成事不足，敗事有餘，他們在藝術創造上沒有什麼新招，而在政治批判上卻總能別出心裁。其中「《創業》事件」和「《海霞》事件」，就是典型的例子，成為人們議論很長時間的話題。

　　一九七五年二月十一日，長春電影廠攝製的故事片《創業》（張天民編劇，于彥夫導演，王雷攝影，張連文、李仁堂主演），在北京和全國各大城市正式公演，反應頗為強烈。江青調看了這部影片，「發現」該片在政治上、藝術上都存在「嚴重錯誤」，於是立即下了三條禁令：「一、不許繼續印製拷貝；二、不許發表評介文章，停止電臺、電視播放；三、不許向國外發行」。

　　江青發怒，姚文元立即組織對《創業》的批判文章；文化部領導人立即組織人馬整理批判《創業》的材料，並以文化部核心領導小組的名義，下發了對電影《創業》的「十條意見」：一、「不如報告文學感人，也不如報告文學脈絡清楚」；二、「籠統地提到黨中央和中央首長」，「發揮了替劉少奇、薄一波之流塗脂抹粉的作用」；三、「較明顯的存在著寫活著的真人真事問題」；四、「革命樂觀主義精神表現較差」；五、周挺杉「表現了一個魯莽漢子的形象」，「是單薄的、有缺陷的，因而是不典型的」；六、「有意用貶低周挺杉的方式來抬高華程」；七、工程師章易之的轉變「有人情感化的傾向」；八、「有很多地方表達不清，讓人看不懂」；九、回敘了鐵人的過去「造成結構上的拖遝」；十、「主要人物的語言概念化」⑬。

　　進而，文化部組織中共吉林省委、長影黨委及《創業》劇組的主創人員到北京辦「學習班」；又派人坐鎮長影，要長影黨委和攝製組寫出「自我批評」在報上公開檢討；同時四處派出調查組，要調查影片的「來龍去脈」。

　　另一方面，影片受到廣大工人群眾的歡迎和支持，攝製組主創人員對影片橫遭批評「思想不通」。該片的編劇張天民經過反覆考慮，決定冒著巨大風險，給最高領導人毛澤東寫信申述《創業》的創作經過和遭遇。此信通過胡喬木轉交毛澤東，一九七五年七月廿五日，毛澤東對張天民的信做出批示：「此片無大錯，建議通過發行。不要求全責備。而且罪名有十條之多，太過分了，不利調整黨內的文藝政策。」

　　就在「《創業》事件」開始不久，北京電影製片廠完成了故事片《海霞》（謝鐵驪根據黎汝清小說《海島女民兵》改編，錢江、陳懷皚、王好為導演，錢江、王兆麟、李晨生攝影，吳海燕主演），文化部長于會泳「發現」這部影片也有「大問題」；江青更為惱火，因為攝製組的主創人員大多是她親自領導過的「樣板戲」攝製組的人馬，居然敢公然違反「三突出」原則，是可忍、孰不可忍？於是展開了對電影《海霞》的批判。說《海霞》是「歪曲人民解放軍」、「拿窮

Film
retrospect
of a
Century

百年電影 閃回

251

人開心」；演海霞的演員是「城市大姑娘」；電影的外景是「好山好水好風光」；電影的結構是「散文式」、「列傳式」；因而「基調很壞」，「不是好影片」⑭。當年六月，派人到北影查封該片。

《海霞》劇組的主創人員對此難以接受，謝鐵驪、錢江先後給江青、周恩來、毛澤東寫信，反映情況。毛澤東當即批示將該信「印發政治局全體同志」。一九七五年七月三十日，鄧小平副總理和中共中央政治局委員在人民大會堂召集文化部于會泳、張維民及《海霞》的編導謝鐵驪、錢江等人一起審看《海霞》，結果是，支持《海霞》攝製組的意見，決定該片在全國上映。

《創業》劇組和《海霞》劇組不屈服於壓力，給毛澤東寫信「告御狀」並獲得勝利的事，在當時和後來一直傳為電影界與「四人幫」抗爭的美談。「四人幫」對這兩部影片進行如此喪心病狂的圍剿，有其險惡的政治目的（借影片整其「背後的」老幹部），同時，也因為他們極端荒謬的藝術觀念，加之飛橫跋扈的氣焰，以勢壓人，實在令人不齒。而兩片的主創人員敢冒政治風險，堅持自己的藝術主張，當然值得敬佩。

不過，無庸諱言，《創業》和《海霞》雖然遭到「四人幫」瘋狂的迫害，但這兩部影片並非當真與「文革」電影背道而馳，而是有著明顯的概念化、公式化的痕跡。影片《創業》的「十條罪狀」的最後一條是「主要人物的語言概念化」，這一條恐怕不見得是冤枉。《海霞》何嘗不是這樣？這恐怕是更深一層的、尚未被充分認識的悲劇。

80.胡金銓：《俠女》天下聞

就在中國大陸文化當局對電影《創業》和《海霞》進行圍剿之際，臺灣電影導演胡金銓的影片《俠女》，獲得了法國坎城國際電影節最高綜合技術大獎，這是中國電影在世界頂級電影節上榮獲的第一個大獎。

　　胡金銓祖籍河北永年，一九三一年生於北京，北京匯文中學畢業後，曾就讀於北平國立藝術專科學校繪畫系，一九四九年隻身到香港進入嘉華印刷廠當會計、助理校對和廣告繪製員。一九五一年進入龍馬電影公司任美工，不久又轉入長城公司美工部；一九五三年開始做演員，在《吃耳光的人》、《金鳳》、《有口難言》等影片中扮演過英俊少年角色，同時供職於香港美國新聞社《美國之音》節目部，任編劇、編輯、播音員。一九五八年辭職，正式加入香港邵氏（兄弟）電影公司，任演員，先後參加了《後門》、《武則天》等十七部影片的演出。後任副導演、編劇，一九六二年編寫古裝喜劇片劇本《花田錯》，同年與李翰祥聯合導演《玉堂春》。一九六四年獨立編導的《大地兒女》一片，在次年榮獲臺灣第四屆金馬獎最佳編劇獎。一九六五年又編導了他的武俠電影成名作《大醉俠》（與丁善璽合作編劇），開港臺「彩色武俠世紀」風氣之先。

　　其後，胡金銓轉到臺灣發展。一九六七年，在臺灣拍攝了他自己、也是整個中國武俠電影史上的經典之作《龍門客棧》，榮獲第六屆金馬獎優等劇情片獎和最佳編劇獎等兩項大獎。此後歷時五年，完成他的武俠片藝術傑作《俠女》（1972），一九七五年獲坎城電影節大獎，為中國電影贏得莫大的世界聲譽；同年，胡金銓編導的影片《忠烈圖》（1974）在美國芝加哥影展中獲得傑出貢獻獎。一九七八年，胡金銓被英國出版的《國際電影年鑑》評為當年世界五大導演之一，這也是中國電影導演所獲得的最高榮譽。接著，他的《山中傳奇》（1979）一片，在第十六屆金馬獎中，一舉奪得優等劇情片、最佳導演、最佳攝影、最佳美術設計、最佳配樂、最佳錄音共六項大獎。

　　從六〇年代初至七〇年代末，將近二十年時間內，胡金銓導演的影片不過十部。除上面提及的以外，還有《怒》（影片《喜怒哀樂》中的獨立一段，1970）、《迎春閣之風波》（1973）、《空山靈雨》（1979）。

　　胡金銓拍片慢工出細活，這是他要離開商業化的香港，去臺灣發

展事業的一個主要原因，同時，也正是他的電影創作取得優異成績的重要原因。胡金銓電影創作的精益求精、寧缺勿濫，在港臺電影界有口皆碑。當然，他也爲此付出了人所難知的代價。

更重要的是，胡金銓自創作之初，就下意識的追求「作者電影」的藝術目標。他的所有的重要電影作品，無不是他自編自導，無不具有歷史感、戲劇味、電影風格化形式相結合，且大氣磅礡、鏡畫優美、境界深遠和力圖完美的個性特徵。

影片《俠女》（上下集）就是一個典型的例子。本片是利用古典小說《聊齋誌異》中的《俠女》的故事爲主幹，加上明朝東林黨人楊璉被宦官誣陷、滿門抄斬，楊的孤女死裏逃生，後來密謀除奸的曲折經歷。

上集是以懸疑片形勢開始，寫楊璉的孤女楊素貞（徐楓飾）隱居於一小鎮的廢宅之中，以糊錫箔爲生，經常受到顧大娘（張冰玉飾）的接濟；顧大娘的兒子顧省齋（石雋飾）是一位淡薄名利的書生。其時宦黨的爪牙東廠頭目歐陽年（田鵬飾）來到鎮上暗訪，引起了顧省齋的注意；而顧母則到楊素貞的住處爲其兒子說親，卻在廢宅之中飽受驚嚇。其後，楊素貞與歐陽年相遇，自是免不了生死決鬥。下集中增加了高僧暗助俠女，護良除奸，卻又點化俠女出家的情節線索，高僧受傷得道，俠女終於忘情出家，了卻人間恩怨。

值得一說的是，爲了搭建該片的外景，包括一個城堡、三條街道、百餘間房舍，竟動員了技師、木工、瓦工、雕工、漆工等各種人等共達一萬二千餘人，耗資一千四百萬元，費時九個月，爲了做舊，還燒毀了一部分房舍。在當時，這種認真求實的做法堪稱空前。而對於胡金銓導演來說，則是「原該如此」。因爲他在神話故事中引入了明確的歷史背景，而既然有歷史線索，就要盡可能地做到「像不像、三分樣」。不光是外景，影片中的服裝道具、一事一物、一個鏡頭與一個畫面，無不有精細精準的安排和精彩微妙的表現。

胡金銓電影受到過京劇藝術的明顯影響，人物的出場、動作的表現，尤其是打鬥場面的安排，常常是寫實與寫意相結合。影片中的動

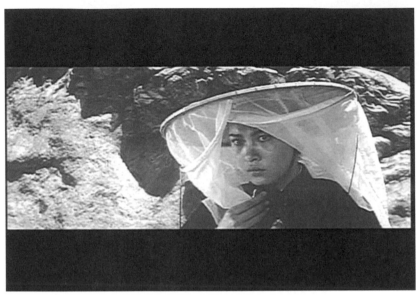

・俠女（胡金銓導）

作場面，如越牆打鬥、前後追蹤、飛刀插牆、削竹飛騰、竹林大戰等等，都已經成了武俠電影中的經典性鏡頭、場面。尤其是女主角在竹林中借竹子的彈力高高躍起、然後俯衝出擊的鏡頭剪輯，更是經典中的經典。坎城電影節授予該片特技最高獎，並非幸致。

然而，胡金銓電影的真正長處，決不僅表現在其電影的外在形式、技巧上；胡氏對京劇的迷戀與模仿，其實還有更深的原因和更高的藝術追求，那就是中國京劇的表現性——抽象性、表意性、符號功能、寓言價值等等。胡金銓電影的每一場景、每一畫面乃至每一細節，無不是精心設計，韻味悠長。細至人物的手勢、眼神、姿態，以及服裝、道具、飾物等等，大多有其表意功能。所以有人說，胡金銓的電影是局部優於整體。

而在整體上，胡金銓對民族化、風格化的執著，在中國電影導演中十分突出。雖是武俠電影導演，卻直承費穆等前輩藝術大師的高雅風流，以詩畫、戲劇為形，以禪境、妙悟為神，將電影的神思妙境

融於造型與動感之中。在中國電影史及其世界電影史上，真正別具一格，一派大師風範。

81. 從《決裂》到《反擊》

「文革」中生產的幾十部故事影片，最終都做了中國電影史及其文化史上的反面教材。在中國電影的藝術進程中，這些影片的藝術價值或許都是不值一提的；但在電影的文化史上，作為一種獨特的、或極端的文化形態，他們卻是非常值得研究的。

在那荒蕪的年代，其實也有一批當時的「名片」，如《金光大道》、《紅雨》、《春苗》、《閃閃的紅星》、《難忘的戰鬥》、《決裂》、《火紅的年代》等等，當然還包括引起風波的《創業》和《海霞》。在這些名片中，最「旗幟鮮明」、也確實最能代表「文革」的主流意識形態及其領導者的思想觀念和精神風範的影片，也許當數北京電影製片廠一九七五年攝製（1976年元旦上映）的影片《決裂》（春潮、周傑編劇，李文化導演，鄭煜元、羅德安攝影，郭振清、王蘇婭、溫錫瑩、張爭等主演）。

《決裂》的故事是說：某地黨委決定開辦一所當年延安「抗大」式的新型大學——共產主義勞動大學，決定由「抗大」畢業的墾殖場場長龍國正（郭振清飾）擔任黨委書記兼校長。龍國正上任後，在校址選擇、學校招生等問題上，與副校長曹仲和（陳穎飾）及教務主任孫子清（葛存壯飾）產生了嚴重的意見分歧和激烈的爭議：龍國正主張把學校辦到山頭上，招收那些沒有文憑但有豐富的生產鬥爭經驗的青年農民入學，並請貧下中農參與招生工作，擔任評委，只要是貧下中農批准的，就可以入學。於是，文化程度很低的李金鳳（王蘇婭飾）、江大年（李世江飾）等農村青年成了大學生。

開學以後，龍國正又號召全體師生大搞「教育革命」，把課堂搬到田頭。這一做法，引起了專區的趙副專員（鮑烈飾）的極大不滿，

他要龍國正參觀名牌的農業院校並學習辦學經驗；又將幾名爲了幫助貧下中農搶收而不參加學校考試的學生開除。龍國正回來後，召開黨委會，決定撤銷開除學生的通告；堅持「開門辦學」的方針，進一步動員把學校的小課堂搬到社會的大課堂中去；組織學生和貧下中農一起「大批資本主義、大幹社會主義」，進而批判「黨內的資產階級代理人」趙副專員。趙副專員爲此下令停辦「共產主義勞動大學」，這時，傳來了毛主席肯定「共大」辦學方向的消息，地區的唐副書記（溫錫瑩飾）特地到校祝賀；龍國正號召全校師生繼續鬥爭，同「傳統的所有制關係和傳統的思想觀念」實行「徹底的決裂」！

《決裂》一片主題思想、故事情節、人物形象、對話語言等等，都是由「同傳統所有制關係和傳統觀念實行最徹底的決裂」這一觀念演繹而來，是「文革電影」典型模式，也是其代表作。打倒「四人幫」後，這一影片被列爲「四人幫」的「陰謀文藝」的重點影片之一，其政治思想、藝術觀念、創作方法等等都受到了嚴厲的批判。但是，更值得後人認真反思的，當是影片《決裂》所表現出來的文化觀念，其中不僅表明「文革」的真正本質，也更具中國特色。

影片中有兩個最「精彩」的鏡頭細節，一是舉起李金鳳的手，讓人們看她的一手老繭，證明「李金鳳是個好學生」（*勞動好就是好學生*）；另一個更「精彩」的細節，是一個老農的牛病了，找不到人醫治，而課堂上的教導主任、老教授卻在大講「馬尾巴的功能」（*飾演孫子清的老演員葛存壯，日後以「馬尾巴的功能」而聞名於世*）。這個細節有幾層內涵，一是老教授的學問不實用，「不說牛病說馬尾」；二是老教授根本就不關心貧下中農的牛，說明其思想立場有問題；三是老教授態度傲慢，思想頑固，說明需要更徹底的受批判、被改造。

影片名爲《決裂》，其中也喊出了要「同傳統決裂」的口號，可信爲「文革」的目標，也可信爲發動「文革」的一個思想理論動機。但，結果恰恰是站在了傳統的農業文明及其簡單勞動的立場上，而與隨現代文明而來的科學、技術、大學教育、現代科學文化知識和傳播

這些知識的知識份子「決裂」。這一點，正是《決裂》及「文革」的蒙昧、荒誕的本質。「抗大」畢業的龍國正及其「文革」的領導者，根本上就是對人類文明的發展蒙昧無知，因此對現代化充滿懷疑，甚至充滿敵視和仇恨，從而終於徹底地逆人類文明的歷史潮流而動。

影片《反擊》（北京電影製片廠1976年攝製，集體編劇、予鋒執筆，李文化導演，鄭煜元攝影，于洋等主演，未發行），是《決裂》的政治觀念、文化觀念和藝術觀念的直接延續，或者說是更進一步。影片講述的是某省委第一書記韓凌（郝海泉飾）恢復工作後，反對「開門辦學」，主張恢復大學的正常教學和考試制度，受到黃河大學黨委書記兼工宣隊（全稱是「工人毛澤東思想宣傳隊」）負責人江濤（于洋飾）的堅決反對。江濤貼出了「走資派還在走」的大字報，與省報、省委對著幹，因而被關進了監獄。不久，中央文件下達，江濤出獄，「反擊右傾翻案風」開始。

《反擊》的故事和主題更具政治色彩，是對鄧小平的「右傾翻案風」的堅決「反擊」。與《決裂》兩相聯繫和比較，對「文革」的政治、文化、藝術觀念就更能瞭解和理解了。需要說明的是，《反擊》尚未來得及公演，「四人幫」就被打倒，「文革」大劫難也隨之結束，中國歷史開始慢慢地恢復正常。

影片《決裂》是由知識份子、藝術家創作出來的，這說明，中國的知識份子和藝術家已經被革命改造過了，徹底地站在了傳統農業文明的立場上了。對於中國文化、中國歷史和中國的知識份子來說，這才是最荒誕的一幕，是雙重的悲劇。「文革」已經事過境遷，無需追究創作者個人的「政治責任」，但卻不能忘記全體知識份子的整體的悲劇和共同的責任。

【注釋】
①參見蔡洪聲《臺灣的鄉土電影》，《台港電影與影星》第68

頁，中國文聯出版公司1992年6月第一版。

②見劉成漢：《〈街頭巷尾〉——李行的最佳作品》，《電影賦比興集》第325頁。

③參見《當代中國電影》上冊第177頁。

④參見《當代中國電影》上冊第225頁。

⑤程季華：《夏公和〈中國電影發展史〉》，《憶夏公》第258—259頁，文化藝術出版社1996年6月北京第一版。

⑥《懶尋舊夢錄》第6頁。

⑦陳毅：《在全國話劇、歌劇、兒童劇創作座談會上的講話》，見《黨和國家領導人論文藝》第119至117頁，文化藝術出版社1982年9月北京第一版。

⑧參見《當代中國電影》上冊第295—296頁。

⑨上述兩個批示均見毛澤東：《關於文學藝術的兩個批示》，《毛澤東論文藝》第226、227頁，人民文學出版社1966年7月第一版。

⑩參見《當代中國電影》上冊第284頁。

⑪參見封敏主編：《中國電影藝術史綱》一書第387頁，南開大學出版社1992年8月第一版。

⑫參見陳飛寶：《臺灣電影史話》第204頁，中國電影出版社1988年12月北京第一版。

⑬參見《當代中國電影》上冊第336頁。

⑭參見《當代中國電影》上冊第340頁。

八、一九七八～一九八八：
從新時期到新浪潮

82.「冷面笑匠」許冠文

人的命運有時候確實很奇妙，當年誰也沒有想到，從未演過電影，也沒有什麼明星氣質，且年屆三十的無線電視臺主持人許冠文會被大導演李翰祥看中，讓他擔任《大軍閥》一片的主演。更沒有想到的是，這位畢業於香港中文大學聯合書院社會學系，曾當過中學教師、廣告公司經理的許冠文，居然將那個出身綠林的北洋軍閥大草包龐大虎的形象，演繹得活靈活現、惟妙惟肖。影片《大軍閥》獲得一九七三年第十九屆亞洲影展「描寫人物最成功的戲劇片獎」，許冠文也由此獲得香港影壇「冷面笑匠」的雅號，一炮而紅。

李翰祥從臺灣回到香港邵氏公司，開拍《大軍閥》一片，本想找臺灣演員崔福生主演，但崔卻因臺灣拍片忙得抽不開身，導演只得另打別人的主意，盯上了在電視上與其弟許冠傑合作粵語電視節目《雙星報喜》的許冠文。許多人都覺得李翰祥選擇許冠文來主演一部電影，實在有些冒險，但李翰祥卻堅持一意孤行。當然，沒有了崔福生，而選中許冠文，多少有些偶然因素。然而這一「偶然」，卻從此改變了許冠文的職業和人生道路，也對香港影壇產生了微妙但不可忽視的影響。

在《大軍閥》大獲成功之後，許冠文接著成功地主演了《一樂也》（1973）、《醜聞》、《聲色犬馬》（1974）等影片。眼見勢頭非常之好，許冠文決意下海，與自己的兄弟許冠英、許冠傑一起創辦許氏兄弟影業公司（1974年），開始與嘉禾公司長期合作製片，自編、自導、自演了《鬼馬雙星》（1974）、《天才與白癡》（1975）、《半斤八兩》（1976）、《賣身契》（1978）、《摩登保鏢》（1981）、《鐵板燒》（1984）、《歡樂叮噹》（1986）、《雞同鴨講》（1988，與高志森合作）、《闔家歡》（1989）等一系列喜劇影片，影響一時之風氣，成爲七○至八○年代之交香港影壇引人注

目的對象。

影片《半斤八兩》是許氏喜劇的一個典型的例子：說的是萬能私家偵探社社長（許冠文飾）多謀而吝嗇，以低薪雇用一位女秘書（趙雅芝飾）、一個偵探（許冠傑飾），後見到一位汽水廠工人智擒小偷，就雇他為第二位探員（許冠英飾）。該偵探社先後偵破超級市場偷竊案和富商妻子偷情案，聲譽鵲起。有一家戲院老闆接到黑幫匪徒勒索信，怕影響票房而不敢報警，請偵探社為之偵查。社長與新探員在戲院偵查時，恰逢打劫事件發生，匪徒登臺喝令觀眾交出財物，得手後，紛紛登上雪糕廠的冷藏車逃走。幸虧新探員機警，早已登上冷藏車，並制服匪徒，將他們送往警察署。獲得重獎之後，社長一改過去刻薄待人之風，擴充人員，且大家齊心協力，使偵探社的業務更加興旺發達。

以《半斤八兩》為代表的許冠文喜劇，以刻畫香港下層人物性格為特徵，一方面是自以為見多識廣、機敏過人，從而目空一切、蔑視權貴，對一些看不慣的社會現象時時指責挖苦、處處熱諷冷嘲，讓觀眾舒心解氣、痛快淋漓；而另一方面，他們自身又有著這樣或那樣的明顯缺點，如《半斤八兩》中的偵探社長等人物那樣或吝嗇小氣，或平庸無能，或近視短見，或糊塗混事，本身又成為諷刺的對象。這樣，許冠文的喜劇就成為一種獨特的「雙面刃」，格外受到觀眾的歡迎。

由於開始時的《鬼馬雙星》等喜劇，都是以大量的對話來創造喜劇情境，對白極多，且又是粵語，非粵語區的觀眾往往有些莫名其妙，使得許冠文喜劇的欣賞受到了一定的限制。從《半斤八兩》、《賣身契》等片開始，許冠文探索一種儘量多行動、少說話──至少不是以說話為主的新型喜劇形式，創造了香港「動作喜劇」的雛形。即，使人物的動作喜劇化，進而又使喜劇形式動作化；既有動感刺激，又有妙趣橫生。具體說，一是借鑑好萊塢無聲喜劇的經驗，以追逐打鬧、奇特的動作行為、讓惡作劇者自食其果的情節安排等等取悅於觀眾；二是發揮機關道具的作用，使笑料突然出現，有效地創造一

些獨特的喜劇情境；三是不斷花樣翻新，老劇新編，堆砌笑料，以造成奇效。《摩登保鏢》、《鐵板燒》等影片無不成爲當時的大熱門，而《雞同鴨講》等則創造了一個時代的流行語，從而成爲香港電影的一個重要經典。

許冠文開創了香港喜劇片傳統變革的先河，難能可貴的是，在後來香港喜劇胡鬧搞笑、氾濫成災之際，許冠文的喜劇仍保持一定的水準格調，直指社會人心，始終成績不俗。爲此，一九八三年，許冠文被評爲香港傑出青年之一。

在香港電影圈中，著名老導演張徹一向眼高於頂，難得對什麼人表示由衷的欣賞，而許冠文卻成爲他最欣賞的兩個人之一（**另一個是徐克**）①，決非偶然。許冠文成爲香港電影史上的一個不可忽視的人物，不僅是因爲他卓越的喜劇表演才能，也不僅是因爲他的編導演才能俱佳，甚至也不僅是因爲他開創了功夫喜劇的先河，或始終保持喜劇的較高格調，而且，還因爲許冠文的粵語喜劇創作及其票房佳績，使得自國語武俠、功夫片興盛以來就一直萎靡不振、幾乎瀕臨絕跡的香港粵語電影絕處逢生，且由此而再度全面復興。

83.成龍時代：從香港走向世界

一九七八年，香港思遠公司老闆、著名導演吳思遠，發現並提拔年輕的武術指導袁和平爲導演，而袁和平又發現並合理地使用了年輕的影星成龍，一時風雲際會，拍攝了轟動一時、開創香港武俠功夫電影新時代的影片《蛇形刁手》和《醉拳》。

自從李小龍去世之後，香港武俠功夫片進入了一個群雄爭霸的新時代。大致說來，是兵分三路：一路是劉家良、劉家榮兄弟，堅持李小龍的真功夫路線，繼續創造武林打鬥奇觀；一路是原粵語片名家楚原改編臺灣著名武俠小說家古龍的暢銷小說，將武俠情節劇的路線發揚光大，極一時之盛；還有一路就是袁和平、成龍，綜合洪金寶、

麥嘉等人的喜劇片之長，取其中和之度，創造了「功夫喜劇」的新形式，開創了武俠功夫片的新時代。

尤其是影片《醉拳》（吳思遠監製，吳思遠、奚華安編劇，袁和平導演，袁和平、徐蝦武術指導，張海攝影，成龍、袁小田、黃正利、石天主演），比《蛇形刁手》更進一步，是香港功夫喜劇的經典之作，不僅贏得了巨額票房收入，也是成龍時代開始的最重要的標誌。

影片講述的是香港影壇眾所周知的武俠英雄黃飛鴻少年時代的故事，少年黃飛鴻（成龍飾）生性頑劣，貪玩好動，惹是生非，家人無法管教，只得請來風塵名俠蘇乞兒（袁小田飾）管教。黃飛鴻歷經磨練，終於練成醉八仙拳，且自創一路「何仙姑拳」用以破敵，戰勝強敵殺手（黃正利飾），從此長大成人。本片中的練功情形，師徒同詠李白之詩《將進酒》，醉拳對敵等等場面，令人噴飯，又匪夷所思。而運用變焦距鏡頭與人物的動作相配合，節奏鮮明，形象生動，達到優美境界，讓人拍案叫絕。

更重要的是，《醉拳》一片將香港電影史上大名鼎鼎的傳統英雄黃飛鴻的形象，進行了一番令人耳目一新的「重塑」，不僅讓黃飛鴻由過去的武俠宗師變成年輕「學徒」；而且還讓黃飛鴻這一傳統美德的代表、武術傳統的象徵，一變而成活潑頑皮、機靈詭智、刁鑽古怪的形象。這無疑具有顛覆性意義，是對傳統武俠電影觀念與形式的一場充滿嬉笑的革命。

在這一代電影新人的心中，黃飛鴻不過是一個人，那麼自必有他的青少年時代，而頑皮則正是少年人的天性；進而，作為一個成功的娛樂片的「知名品牌」，黃飛鴻形象也有必要做適應新時代新觀眾新口味的調整與修改——隨著七〇年代香港的經濟起飛，香港人的生活觀念、生活方式、娛樂要求也都隨之而變，向傳統告別、對傳統調侃、將傳統精神置於新的（俯視）眼光下，進行重新解釋或重新塑造，是香港的一種全新的文化心態，也是一種新的時代精神。而《醉拳》則是應運而生，歷史命運注定成龍將要取代不可取代的李小龍，

成爲新的時代偶像和民族英雄。

《醉拳》一片，吳思遠是老闆、監製、編劇，袁和平是導演、武術指導，而成龍只是一個主演。前者雖也「一片成名」，但卻沒有命名一個時代，唯有成龍成了新的時代英雄。這與香港電影的成熟的「明星制」及其成熟的電影市場有莫大的關係。而成龍本人，也爲這一命名付出了艱苦卓絕的努力，以至於不僅當紅二十餘年不衰，且從香港走向了世界，成爲舉世皆知的功夫巨星，又一條「中國龍」。

成龍原名陳港生，曾用藝名陳元樓、陳元龍，原籍山東，一九五四年生於香港。七歲起進入于占元開辦的香港中國戲劇學校學習京劇淨行，兼習北派武功，次年開始在《大小黃天霸》一片中扮演兒童配角。其後在李小龍主演的《唐山大兄》等一系列影片中出任武打替身、特技替身、龍套配角、助理武術指導，一九七三年在《女警察》一片中扮演重要角色（反派），一九七六年在吳宇森導演的《少林門》中出演正面人物。隨後被曾使李小龍成名的導演羅維發現，在羅維導演的《新精武門》、《少林木人巷》、《風雨雙流星》（《天殺星》）、《飛渡捲雲山》）（《憤怒的拳頭》）、《劍花煙雨江南》、《拳精》等一系列影片中出任主角（1976～1977），開始爲人矚目。遺憾的是，羅維導演沒有爲成龍找到適合他自己的新路子。

自《蛇形刁手》、《醉拳》一舉成名之後，成龍自編自導自演了《笑拳怪招》（1979）、《師弟出馬》（1980）、《龍少爺》（1982）等片，還主演了《殺手壕》（1980）、《炮彈飛車》（1981）、《迷你特工隊》（1982）、《奇謀妙計五福星》（1983）等片，進一步鞏固了他的第一功夫笑星的地位。

一九八三年，成龍自導自演了《A計劃》一片，開始了從「功夫小子」到警察故事的又一重大轉折，到一九八五年的《夏日福星》、《福星高照》、《威龍猛探》、《龍的心》，尤其是他自導自演的經典傑作《警察故事》，成龍以新的警察形象征服了新時代的觀眾。這一系列影片的重要特徵是，從傳統轉向現實，從「非法」轉向「執法」，從一般打鬥轉向特技奇觀。成龍的影片隨時代潮流而動，對香

港當下時代及其觀眾心態做出生動的表現、感人的觸摸，成龍的「功夫」顯然又進了一層。

九〇年代之後，成龍連續拍攝了《飛鷹計劃》、《火燒島》、《超級警察》、《城市獵人》、《超級計劃》、《重案組》、《醉拳2》、《紅番區》、《簡單任務》、《義膽廚星》、《我是誰》、《尖峰時刻》等影片，再創佳績，自覺開始國際化的電影製作，除保留他的俠義爲懷、寬容大度、平中見奇、幽默風趣等原有特點之外，其電影觀念、價值選擇、呈現形式乃至拍片方式等等，都有了應時的變化。成龍開始扮演「國際警察」形象，至少是走出香港，走國際合作的路線。

作爲中國電影史上最傑出的娛樂英雄，作爲長達二十年不滅不衰的超級明星，成龍的「功夫」絕對不僅僅只是打鬥與諧趣而已。對此，需要、也值得做專題研究。

84.一九七九：小花朵朵

從一九七六年十月「四人幫」被粉碎，到一九七八年十二月中國共產黨第十一屆三中全會召開，兩年多的時間內，中國歷史經歷了一段特殊的歷史時期。從「文革」的專制禁錮到新時期的改革開放，需要很長的一段時間過渡，在文化藝術上，可以稱之爲冰河解凍期。這一段時間的電影狀況，也正好說明了這一點。

一九七七年至一九七八年兩年間，雖然電影出品數量有八十餘部，也出現了不少揭批「四人幫」的電影，如峨嵋電影廠出品的《十月的風雲》（雁翼編劇，張一導演，1977年10月1日起公演）等，但這種批判仍只是政治上的批判，而且在一定的程度上沿用了以前的批判模式，只是「好人」與「壞人」顛倒出現而已。其他如《我們是八路軍》、《大河奔流》等歷史題材影片、《黑三角》等驚險題材影片，藝術家的創作翅膀處於鬆綁之初的麻痺期，因而在藝術上乏善可陳。

一九七九年才是中國電影真正進入新時期的一年，是真正的轉折之年和創新之年。一方面，是由於中共十一屆三中全會結束了以階級鬥爭為綱的路線，提出了「解放思想，開動腦筋，實事求是，團結一致向前看」的方針，使得電影藝術家在政治解放之後，又獲得了思想上的解放；另一方面，電影人也需要一段時間適應新的環境、學習新的方法、見識新的技巧，以便創造出新的形式、新的氣象。

這一年，中國電影觀眾總計達二九三億一千萬人次，創下中國電影史上的最高紀錄；同時，這一年電影生產總數六十五部，優秀電影和比較優秀的電影數量接近總數的一半。這一年真正稱得上是冰河解凍，春風和煦，花開朵朵。《曙光》（上下集）、《從奴隸到將軍》（上下集）、《吉鴻昌》（上下集）、《歸心似箭》、《小花》、《李四光》、《海外赤子》、《瞧這一家子》、《甜蜜的事業》、《小字輩》、《他倆和她倆》、《苦惱人的笑》、《淚痕》、《生活的顫音》、《春雨瀟瀟》、《二泉映月》、《怒吼吧，黃河》、《保密局的槍聲》、《於無聲處》、《神聖的使命》、《藍光閃過之後》等一大批不同題材、不同樣式、不同風格的影片，使得中國觀眾眼界大開，心花怒放。

其中，北京電影廠出品的《小花》（根據小說《桐柏英雄》改編，前涉編劇，張錚導演，陳國梁、雲文耀攝影，陳沖、唐國強、劉曉慶主演）、上海電影廠出品的《苦惱人的笑》（楊延晉、薛靖編劇，楊延晉、鄧一民導演，應福康、鄭宏攝影，李志輿、潘虹主演）、西安電影廠出品的《生活的顫音》（滕文驥編劇，滕文驥、吳天明導演，劉昌煦、朱鼎玉攝影，史鍾麒、冷眉主演）等三部影片，是一九七九年電影藝術探索中，思想最為開放、形式最為新穎、成就最為突出的代表。

《小花》寫的雖是戰爭年代的故事，但戰爭只是影片中的背景，處於影片前景的是趙小花、趙永生、何翠姑這三個年輕人的命運和他們之間的情感意緒。影片大寫兄妹之情、姐妹之心、母女之愛、同志之誼，一曲《妹妹找哥淚花流》，感動了千千萬萬的中國觀眾。回溯

半個世紀前中國電影的第一支插曲《尋兄詞》（電影《野草閒花》插曲），都是對「花」濺淚，都是尋「兄」生情，不禁使人感慨萬千。這一不自覺的異曲同工，充分說明人性和人的情感是藝術之中不可或缺的要素，而《小花》中意味深長的情歌，顯然是對「文革」電影最堅決的叛逆。

　　更突出的是影片《小花》的結構與技巧。影片不是按照常規的歷史事件順序結構敘述，而是沿著兄妹三人的情感線索，將現實、回憶、幻覺交織在一起；還大膽的使用了彩色片與黑白片交叉混用的形式（黑白片敘述往事、彩色片敘述現在）；在鏡頭剪接上，也打破了過去的邏輯蒙太奇傳統，大膽採用兩極鏡頭和情緒蒙太奇手法，使得影片情緒飽滿、形象生動、節奏鮮明。總之，影片《小花》學習了外國電影的先進經驗，自覺地發揮了電影的造型表現能力，使色彩也成為一種敘事手段，讓人耳目一新。

　　《小花》公映之後，曾引起過很大的回響和爭論，讚美者固然大有人在，批評者也不乏其人。有人認為該片帶有唯美主義的傾向，不是現實生活土壤中生長出來的「一朵鮮花」，而是能工巧匠精製出來的「一朵紙花」②。此一討論，其意義不在影片本身的藝術成就之下。就活躍電影的創作環境、改變人們的電影觀念、豐富電影創作的思路及推動電影理論批評的健康發展等方面，《小花》及其引起的討論，都應該記入新時期中國電影的史冊。更說明問題的是，《小花》雖然引起了爭議，但還是榮獲了一九七九年文化部優秀故事片獎，繼而獲得第三屆百花獎最佳故事片獎、最佳女演員獎（陳沖）。

　　電影《苦惱人的笑》說的是一位普通記者在「文革」中不願說假話，但又不能說真話的苦惱心理狀態，不僅主題鮮明，更重要的是電影的表現形式：影片中大量運用回憶、幻覺、夢境、聯想等等心理表現的鏡頭。有寫實，有浪漫，有怪誕，打破傳統的戲劇式結構，採用聲畫對列手法，壓縮時間和空間，減少對事件過程的交代，重點表現人物心理的壓抑和憤懣。不僅形式獨特，而且感染力卻極強。

　　《生活的顫音》以一九七六年悼念周恩來總理、怒罵「四人幫」

的「天安門事件」爲背景，講述一對年輕的音樂家心理覺醒的過程。令人耳目一新的是導演以交響樂的形式結構影片，將影片分成顯示部、發展部、再現部等不同的段落，使音樂的旋律、節奏與電影的敘事結構互爲依託，相互詮釋，成爲一體。爲了表現人物的心理意識活動，影片採用了大量的慢鏡頭動作、畫面定格、長焦距、變焦距等新技術手段，以及無技巧剪接的新方法，長短鏡頭穿插、時空跳躍強烈，以表現主角意識的流動。

《小花》、《苦惱人的笑》和《生活的顫音》這幾部影片的形式創新，雖有人爲痕跡，遠非成熟老到，但創作者突破陳規的勇氣和大膽開創的精神，對中國新時期電影貢獻良多。這三部影片都獲得了文化部的優秀電影獎，可見當年的政府獎是充分考慮了電影藝術的規律充分尊重了電影專家的意見，真正具有開拓進取的氣勢。這種政府評獎向專家水準靠攏的情況，與九〇年代以後的專家評獎由官員做主的情形，頗有區別。

85.香港電影的「新浪潮」

在中國大陸電影真正進入新時期之際，香港電影也出現了一個新的多元化格局。其中最引人注目的，是在一九七九年，徐克、許鞍華、章國明三位年輕人從電視製作轉入電影製作，分別執導了各自的電影處女作《蝶變》、《瘋劫》、《點指兵兵》，成了香港電影「新浪潮」的開端和標誌。

其後，嚴浩、劉成漢、方育平、蔡繼光、余允抗、譚家明、黃志強、冼杞然、單慧珠、翁維銓、唐基明、黎大煒、黃志、張堅庭等年輕導演相繼崛起，分別以《茄哩啡》、《欲火焚琴》、《父子情》、《檸檬可樂》、《凶榜》、《烈火青春》、《舞廳》、《薄荷咖啡》、《忌廉溝鮮奶》、《行規》、《殺出西營盤》、《靚妹仔》、《花煞》、《表錯七日情》等新觀念與新形式結合的影片，在香港影

壇上刮起了前所未有的新浪潮旋風。一時風雲際會，新人輩出，群星閃爍，牽引時人的目光，也讓後來的電影史家興奮不已。

八〇年代初創辦的香港電影金像獎，從第一至第四屆的最佳導演獎，全由這批電影新人包辦：方育平的《父子情》在第一屆首先捧得金像，接著又以《半邊人》在第三屆連續奪冠；許鞍華以《投奔怒海》在第二屆登上頭榜；嚴浩以《似水流年》在第四屆折桂成功；成為香港電影史上令人激動不已的一段佳話。

這批發動新浪潮的電影新人雖然沒有共同的組織，也無共同的綱領，但卻有著大致相近的教育背景、學藝經歷、創作觀念和藝術趣味。

首先是，他們中有不少人有留學國外、學習電影的專業教育背景，如許鞍華、嚴浩曾在英國倫敦電影學院學習，方育平畢業於美國南加州大學電影系，徐克畢業於美國德克薩斯州立大學電影系，等等。完整的高等教育使得他們具有良好的文化理論素養，留學海外的經歷使得他們具有自覺而又開放的視野，這就與香港影壇多數從電影工場實際拍攝中鍛鍊和培育出來的富有經驗的前輩電影人大不相同。具體表現在，他們的個性比較鮮明，而且大多具有明確的自我意識，從而力圖在自己的電影創作中突出自己的藝術個性，力圖表現自己的世界觀、人生觀、藝術觀。這種個性鮮明的新氣象，大多具有對電影傳統的某種反叛性。

其次是，這些人經過留學海外及其專業培訓，具有較為自覺的電影影像意識，影像感覺也較好。特別是，他們中有不少人是從電視製作轉向電影製作，具有一定的職業素質，因而在電影的拍攝技巧上，他們希望能與國際先進水準同步。在影片的敘事、結構、節奏等方面，尤其是電影攝製的構圖、色彩、自然光使用、剪接等方面，著重構成電影形式的「外在真實的表象」（與電影內容的「寫實性」不同）及影像的衝擊力。

另一方面，香港的新浪潮電影雖然帶有明顯的個性特色，也具有新的表現技巧和新的視覺形式，卻並沒有一下子走到實驗電影的極

端，也不是爲了創新而創新，而是在香港電影傳統的基礎上，對原有的規範做有選擇的突破。可以說，香港的新浪潮電影在表達個性和形式變革的同時，多少兼顧了電影的商業因素和觀眾的娛樂要求。它們是對香港商業主流電影的突破，但並非對它的徹底拋棄。

典型的例子是徐克的《蝶變》，這部被稱爲「未來主義武俠片」的作品，又名《紅葉手札》，以一個名叫方紅葉的文弱書生在「武林新世紀開始」（這應該看成是新浪潮電影的一種的宣言或象徵）之際到處打聽並記錄武林史實，其作品即《紅葉手札》。以方紅葉的畫外音來串聯武林人士追查「殺人蝴蝶之謎」的過程。這是一部集武俠、偵探、神秘、恐怖、奇觀於一體的影片，其中尋找殺人蝴蝶之謎，可使人想到日本推理片《八墓村》；殺人蝴蝶本身則使人想到希區考克的《鳥》；鐵甲人的出現又讓人想到美國電影《星際大戰》中的黑武士。

更讓人驚訝的是，徐克是想用現代科技與理性形式來重新詮釋傳統的武林幻想，如，以彈簧鉤箭、飛索等取代或解釋「飛簷走壁」的輕功；以火藥爆炸來取代或解釋超人的神力；以真的穿上鐵皮衣來取代或解釋「鐵布衫」神功，等等。都可見徐克對傳統電影的個別與創新的力度，顯然企圖打通武俠打鬥與科學幻想、偵探推理、神秘恐怖等類型之間的通道，但這部影片卻又沒有完全拋棄「武林」的基本觀念及其基本規則，特別是到後半部，又回到了武打上（當然是科技化武打）。

許鞍華的《瘋劫》也同樣如此。這部影片是以香港龍虎山發生的一件真實的兇殺案爲藍本改編而成的，打破了傳統電影單一視點的敘事模式，在客觀敘事的結構中穿插了大量的片中人物主觀視點敘事線索（甚至包括大家以爲已經被殺了的人物的主觀視點），把一部偵探懸疑影片拍成了一部「最傑出的驚悚片」。但依然在撲朔迷離的敘事線索之中，保持情節敘事的前後呼應，在基本模式上，它還是一部新型的、觸及人的深層心理的偵探推理片。

章國明的《點指兵兵》講述一個青年如何因報考警察不成而心理

失衡、以至變態,最終走向與警察作對的另一個極端,淪為罪犯。雖然是一部少見的把焦點對準個體心理的影片,但它仍然是有其情節的發生、發展的主線。

總之,在香港電影史上,新浪潮電影意義重大,一方面,其電影語言觀念與方法上的前衛性讓人眼界大開,從而改造了主流電影狀貌,使之製作方式和包裝手法得以更新;另一方面,其操作上的中和性又使得一般的電影人與電影觀眾容易接受,從而使不同的電影類型、樣式都得到更新和改造,由此形成新的多元化的電影創作格局。

86. 百花重開,金雞高唱

進入八〇年代,中國大陸電影好戲連台。

首先是文化部設立常規電影獎項。一九八〇年四月廿九日,文化部在北京舉行一九七九年優秀影片獎和青年優秀創作獎授獎大會。共有五十九部影片、四十四位青年創作人員獲獎(具體獲獎名單略)。此次評獎,對新時期中國電影的繁榮發展,無疑是一個巨大的促進。以此為起點,文化部決定每年舉辦一次優秀影片獎(即「政府獎」,後改為廣播電影電視部舉辦,最後又易名「華表獎」)。

其次,是中斷了十六年之久的《大眾電影》「百花獎」於一九八〇年恢復評獎活動,此後將每年舉辦一次。一九八〇年五月廿二日,中國電影家協會在北京舉行第三屆「百花獎」授獎大會,獲獎名單如下:

最佳故事片獎(三部):《吉鴻昌》(上下集,李光惠、齊興家導演)

《淚痕》(北影,李文化導演)

《小花》(北影‧張錚導演);

最佳戲曲片獎:《鐵弓緣》(北影,陳懷皚導演,關肅霜主演);

最佳美術片獎：《哪吒鬧海》、《阿凡提》；

最佳科教片獎：《黃鼬》、《紅綠燈下》；

最佳紀錄片獎：《敬愛的周恩來總理永垂不朽》、《美的旋律》；

最佳編劇獎：陳立德（《吉鴻昌》的編劇）；

最佳導演獎：謝添（《甜蜜的事業》的導演）；

最佳男演員獎：李仁堂（《淚痕》中飾朱克實）；

最佳女演員獎：陳沖（《小花》中飾趙小花）；

最佳配角獎：劉曉慶（《瞧這一家子》中飾張嵐）；

最佳攝影獎：陳國梁、雲文耀（《小花》的攝影）；

最佳音樂獎：王酩（《小花》的作曲）；

最佳美工獎：黃洽貴（《藍光閃過之後……》的美工）；

再次，是一九八一年三月三日，中國電影家協會決定從一九八一年起設立每年一次的中國電影金雞獎評獎活動，作為電影「專家獎」獎項，金雞獎評選委員會由電影藝術家、評論家、技術專家組成。一九八一年五月廿三日，第一屆中國電影金雞獎和第四屆《大眾電影》百花獎聯合授獎大會在浙江杭州舉行。

第四屆「百花獎」的獲獎者為：

最佳影片獎三部：《廬山戀》（上影，黃祖模導演）、《天雲山傳奇》（上影，謝晉導演）、《七品芝麻官》（豫劇，北影，謝添導演，牛得草主演）；

最佳男演員獎：達式常（《燕歸來》中飾林漢華）；

最佳女演員獎：張瑜（《廬山戀》中飾周筠）。

第一屆金雞獎獲獎名單如下：

最佳故事片獎（兩部並列）：《巴山夜雨》（吳貽弓導演）、《天雲山傳奇》（謝晉導演）；

最佳戲曲片獎：空缺；

最佳新聞紀錄片獎：《劉少奇同志永垂不朽》（新聞電影製片廠）；

最佳科教片獎：《生命與蛋白質——人工合成胰島素》（北京科影廠）；

最佳美術片獎：《三個和尚》（美術電影製片廠）；

最佳編劇獎：葉楠（《巴山夜雨》的編劇）；

最佳導演獎：謝晉（《天雲山傳奇》的導演）；

最佳男主角獎：空缺；

最佳女主角獎：張瑜（《盧山戀》中飾周筠、《巴山夜雨》中飾劉文英）；

最佳男女配角集體獎：石靈、歐陽儒秋、茅為惠、林彬、仲星火、盧青（均為電影《巴山夜雨》中的配角）；

最佳攝影獎：許琦（《天雲山傳奇》的攝影）；

最佳美術獎：丁辰、陳紹勉（《天雲山傳奇》的美術）；

最佳音樂獎：高田（《巴山夜雨》的作曲）；

最佳錄音獎：空缺；

最佳剪輯獎：空缺；

最佳特技獎：空缺；

特別獎：

一、授予兒童故事片《苗苗》（北影出品，王君正導演）；

二、授予電影譯製片女演員向雋珠（長影廠）。

以此為標誌，新時期中國電影真正開始了百花盛開、金雞高唱的繁榮時代。政府獎、觀眾評獎（百花獎）、專家評獎（金雞獎）等三項獎的設立，從不同的角度和層面對每年的中國電影進行評審和獎勵，形成了一種周到合理的獎項佈局。

此外，從第一屆金雞獎的評選結果中的多種獎項的空缺可知，金雞獎評委在各獎項的評定中，顯然實行了寧缺勿濫的標準原則，以保持這項評獎的嚴肅性和權威性。這一原則，實行了多年。

87.「第四代」宣言：「電影語言的現代化」

一九七九年中國電影的大轉折，不僅表現為政治思想的自我鬆綁，創新意識的萌發，同時還表現為電影理論的自覺。其中最具代表性的，就是白景晟在《電影藝術參考資料》一九七九年第一期上發表的《丟掉戲劇的拐杖》一文，和張暖忻、李陀夫婦在《電影藝術》雜誌一九七九年第三期上發表的《談電影語言現代化》這兩篇論文，尤其是後者，被人們稱作「第四代的藝術宣言」③。

中國電影的分「代」，不是一種嚴密的學術概念，而只是一種約定俗成的說法。「第一代」是指二〇年代中國電影的一批拓荒者，如張石川、鄭正秋、但杜宇等等；「第二代」是指三、四十年代活躍在影壇的一批導演，如蔡楚生、孫瑜、費穆、吳永剛等等；「第三代」是指五、六十年代活躍於影壇的導演，如鄭君里、謝晉、水華、成蔭、崔嵬、凌子風、謝鐵驪等等；「第四代」是指在「文革」前畢業於北京電影學院或各電影廠培養出來，在新時期才得以嶄露頭角的一批導演骨幹，如張暖忻、吳貽弓、滕文驥、楊延晉、吳天明、謝飛、鄭洞天、黃建中、黃蜀芹等等。在中國電影史上，第一、二、三代導演都是在電影創作實踐中學習和成長起來的，「第四代」是從電影學院或戲劇學院畢業的。

「文革」耽誤了「第四代」的成長和創作，而新時期終於將機會還給了他們。這一代人沒有、更不願辜負時代為他們提供的寶貴機遇，所以在新時期剛剛開始，就有二三十人彙聚一團，成立了小沙龍式的「北海讀書會」，造成讀書風氣，交流學習體會，相互鼓勵促進，共同相約：「發揚刻苦學藝的咬牙精神，為我們的民族電影事業做出貢獻，志在攀登世界電影高峰。」

張暖忻的「電影語言的現代化」宣言，算得上是先聲奪人。《談電影語言的現代化》這篇論文，以前人未有的鋒芒，對新中國三十年

來的電影觀念提出了全面的挑戰。雖然在文章的一開始策略性地聲明
本文僅僅著眼於電影藝術的表現形式，但它首先要面對的卻恰恰是在
文藝創作上「只講政治，不講藝術；只講內容，不講形式；只講藝術
家的世界觀，不講藝術技巧」的「侵蝕我們的文藝理論，危害我們的
藝術創作」的傾向和傳統。因而，論文的主題是藝術形式及語言的創
新，而它的前提則是在理論觀念層次上反思既往的「批舊」。

　　《談電影語言的現代化》一文非常明確的指出了「今天的中國電
影，與世界現代電影藝術水準的距離大大的拉開了」，表現手法「停
滯」、「落後」、「陳舊」這一無可辯駁的事實。進而提出「大膽地
吸收現代電影語言中一切有用的、好的東西」的主張。為此，該文對
六、七十年代以來，西方電影語言的發展歷程及其發展趨勢做了簡要
的介紹，如義大利新現實主義電影、法國的「新浪潮」電影及巴贊的
「長鏡頭」理論、新的電影造型手段、電影對人的心理與情緒表現的
探索等等，極大的開闊了中國電影人的視野，刺激了人們對中國電影
歷史及其電影觀念的反思，從而引起了熱烈而又廣泛的討論。《電影
藝術》編劇部為此召開了電影語言現代化問題的專題座談會，將這一
討論進一步引向深入。「第四代」及其後不久的「第五代」的電影創
作實踐，就在此種濃厚的理論氣氛中，在「創新」的共同旗幟下全面
展開。

　　張暖忻本人自然更不例外。這位一九六二年畢業於北京電影學
院導演系並留校任教的女高材生，不僅以《談電影語言的現代化》
的論文一鳴驚人，其後又以其編導的《沙鷗》（1981，與李陀合作編
劇）、《青春祭》（1985，與張曼菱合作編劇）、《北京，你早》等
影片，實踐了她的「要以電影的新觀念去探索」、使之「成為一種創
作者個人氣質的流露和感情的抒發」的電影藝術創作主張。

　　電影《沙鷗》（北京電影學院附屬青年電影製片廠攝製，張暖
忻、李陀編劇，張暖忻導演，鮑肖然攝影，常珊珊、郭碧川主演），
講述的是一個女排運動員沙鷗（常珊珊飾）在事業失利、愛人犧牲
的多重打擊下，走出個人不幸的陰影、奮勇拚搏、開創輝煌的精神歷

程。在思想主題方面，《沙鷗》將振興中華的時代主旋律與沙鷗個人的意志頑強、精神堅韌的個性描寫完美地結合在一起；「沙鷗精神」成了一個時代的精神象徵。

在藝術形式及其風格上，影片將義大利新現實主義的紀錄風格與法國新浪潮的哲理與詩意做了巧妙的拼貼。影片大膽地使用前排球運動員常珊珊，她的質樸、真實的表演，以及電影重含義輕情節、重人物輕事件的創作方針，使得電影呈現了「生活流」的生動形態；而電影鏡頭的巧妙運用，畫面中包含的隱喻物象，又使得電影充分表現出其作者的主觀精神，既振奮人心，又發人深省。由於影片的突出的藝術成就，《沙鷗》獲得了第二屆中國電影金雞獎（1982）導演特別獎。

88.謝晉時代與謝晉模式

在新中國電影五十餘年風雨歷程中，謝晉是極少數貫穿始終而又成就非凡的導演之一。幾乎每一個時代，謝晉電影都有其獨特的閃光點；或者說，謝晉在每一個歷史時期的電影創作都在中國電影史上留下可供後人研究與思索的代表作。

解放初的《控訴》（1951，與何兆璋合作），百花齊放時代的《女籃五號》（1957），大躍進時代的《黃寶妹》（1958），然後是大紅大紫的《紅色娘子軍》（1960），和令人感慨唏噓的《舞臺姐妹》（1964）；「文革」中有樣板戲電影《海港》（1972，與謝鐵驪合作），《春苗》（1974，與顏碧麗、梁廷鐸合作）、《磐石灣》（1975，與梁廷鋒合作）。

打倒「四人幫」後，謝晉的電影創作也隨之迅速「甦醒」，並很快就達到高潮：一九七七年導演了《青春》，一九七九年導演了《啊！搖籃》；一九八〇年導演的《天雲山傳奇》可以說是一個重要的轉捩點或制高點；其後又有《牧馬人》（1982）、《秋瑾》

Film
retrospect of a
of a Century

百年電影 閃回

277

（1983）、《高山下的花環》（1985）、《芙蓉鎮》（1986）；然後是《最後的貴族》（1989）、《清涼寺的鐘聲》（1991）、《老人與狗》（1993）和《鴉片戰爭》（1997）。

八○年代，新中國電影史上出現了一個「謝晉時代」，從一九八○年的《天雲山傳奇》開始，每一部「謝晉電影」都會引起社會的爭議、市場的轟動，且獲得國內各種電影獎項，從而形成了一種特殊的人文景觀。謝晉的中國電影大師地位，也由此得到公認或鞏固。

《天雲山傳奇》、《牧馬人》、《高山下的花環》和《芙蓉鎮》等影響巨大的影片，都是由當時的具有一定社會影響的小說改編的，這些作品的共同特點，是大膽面對社會現實，勇敢揭露社會矛盾和弊病，反思當代社會歷史，表達作者對社會的忠誠和憂思。

例如，《天雲山傳奇》（上影廠出品，魯彥周根據自己的小說改編）就是第一部在電影中涉及對反右派那段歷史的重新評價，從而掀起了巨大的社會波瀾。影片通過性格軟弱且缺乏主見的宋薇（王馥麗飾）、外表柔弱但內心勇敢的馮晴嵐（施建嵐飾）、充滿活力且思想敏銳的周渝貞（洪學敏飾）三位女性的回憶與交流，塑造了社會主義社會的忠誠赤子羅群（石維堅飾）的形象，同時也塑造了思想僵化且自私自利的官員吳遙（仲星火飾）的形象，以鮮明的情感態度、悲劇美學形態，呈現和評判了從一九五六年至一九七九年間的漫長的歷史人生。該片不僅獲得了第一屆金雞獎最佳故事片獎、最佳導演獎（謝晉）、最佳攝影獎（許琦）、最佳美術獎（丁辰、陳紹勉）；同時還獲得了一九八○年文化部優秀影片獎、第四屆「百花獎」優秀影片獎，和第一屆香港電影金像獎最佳影片獎。

大膽地對新中國歷史做嚴肅的反思，對現實社會中的道德異化及其矛盾衝突做正面的揭露，無疑是謝晉在新時期電影創作中的一項重大的突破，使謝晉電影以一種「社會的良知」或「時代的鏡子」的特有形態，獲得觀眾的強烈共鳴和深深的敬仰。同時，謝晉電影的成功，還在於他堅持為觀眾、尤其是為中國觀眾拍電影的創作原則和目標；並且繼續發揮他的善於構造電影情節劇的特長，將歷史的講述與

道德的評判結合起來，將「國」的興衰與「家」的分合以一種明顯的象喻關係連接起來，將社會的變革進程與個人的情感命運轉折結合起來，極具「煽情」效果，常常使得電影觀眾如癡如醉、熱淚盈眶。

因此，《牧馬人》、《高山下的花環》、《芙蓉鎮》等片片獲獎，謝晉的創作步步生蓮。若做認真的研究分析，謝晉電影確實形成了一種經典模式。觀眾大多熱烈歡迎，而電影評論界則開始褒貶不一：一九八六年七月十八日，上海《文匯報》的影視與戲劇版同時發表了兩篇觀點相左的文章，其中朱大可的題為《謝晉電影模式的缺陷》一文認為：「這種以煽情性為最高目標的陳舊美學意識，同中世紀的宗教傳播模式有異曲同工之妙，它是對目前人們所津津樂道的主體獨立意識、現代反思性人格和科學理性主義的一次含蓄否定」。

所謂「謝晉模式」，是「某種經過改造了的電影儒學」，是「中國文化變革中的一個嚴重的不協和音」。同一版上，江俊緒的題為《謝晉電影屬於時代和觀眾》的文章，則完全不同意朱大可的意見，認為「謝晉實際上已經為人做出了一種樣式的典範，謝晉具有強烈的歷史使命感和憂患感，因而他的作品充滿了強烈的時代感，謝晉電影不是好萊塢模式的道德神話，而是生活實際的真實反映」。

關於謝晉電影模式的討論，吸引了大量不同年齡層次的電影批評家、理論家，形成了一種不小的文化熱點。這一討論斷斷續續地一直延續了幾年時間，直至一九九〇年第二期《電影藝術》雜誌上發表了戴錦華的《歷史與敘事——謝晉電影藝術管見》、應雄的《古典寫作的璀璨黃昏——謝晉及其「家道主義」世界》、汪暉的《政治與道德及其置換的秘密——謝晉電影分析》等一組文章，使這一討論有了真正的理論深度。

在特定的時代和社會中的政治、道德以及由此明碼和密碼共同編制起來的人物情感走向，是謝晉電影寫作的一種有效的策略和模式。在一個多元化的時代，對謝晉電影下一個單元的結論是必要的，但也是危險的。謝晉是時代的產物，是新中國電影歷史的產物，與時代的主流不謀而合或有謀而合，是謝晉電影吸引觀眾、引起回響的一大秘

訣。

有趣的是，當謝晉從一九八九年開始拍攝《最後的貴族》和《清
涼寺的鐘聲》這樣的走國際路線，並顯然更具人文深度的電影以後，
謝晉電影在國內的影響就大大的降低了。原因是，謝晉離開了中國電
影的主流；或者說，中國電影在一九八九年之後，失去了主流及其與
觀眾的「共振」。

89.成蔭及其《西安事變》

如果沒有一九八一年的《西安事變》，大導演成蔭會死不瞑目。

成蔭原名成蘊保，祖籍江蘇松江（今屬上海），一九一七年生
於山東曹縣，曾就讀於武漢善德英文學校。一九三八年到延安，加入
中國共產黨，先後任八路軍一二○師戰鬥劇社副社長、晉中呂梁軍區
政治部宣傳科長、西北野戰軍二縱隊政治部宣傳科長。一九四七年調
任東北電影製片廠導演，一九四九年編導電影處女作《回到自己隊伍
來》，一九五○年即以影片《鋼鐵戰士》（與湯曉丹合作，於1951年
獲得第六屆卡羅維發利國際電影節和平獎，1957年獲得文化部1949至
1955年優秀影片一等獎）一舉成名。一九五二年調任電影局秘書長，
同年在上海再度與湯曉丹合作，導演《南征北戰》，更加名聲大振。

一九五四年，成蔭任中國電影實習團副團長，率團到蘇聯莫斯科
電影製片廠實習。一九五六年回國，到北京電影製片廠第三創作集體
任導演，成為北影廠赫赫有名的「四大帥」之一。但他回國後導演的
第一部影片《上海姑娘》，即遭猛烈批判，使得他從此「不求藝術有
功，但求政治無過」——他的這一「名言」在電影界流行多年。實際
上，從此以後，他也確實常常身不由己。雖然勉力完成《萬水千山》
（1959，與華純合作）、《停戰以後》（1962）兩片，曾獲得一定的
好評，但終歸是帶著鐐銬的跳舞，難以盡展其藝術英姿。而接下來的
《浪濤滾滾》（1965）一片，再一次受到激烈批判，幾乎使成蔭的藝

術夢想徹底破滅。一九六六年導演的《女飛行員》（與董克娜合作）完全是應時之作，毫無藝術神采。

「文革」中，成蔭導演了《紅燈記》（1970）、《紅色娘子軍》（1972）等樣板戲，並與王炎合作重拍《南征北戰》（1974），早已「往事不堪回首」。而打倒「四人幫」之後創作的《拔哥的故事》（1978、1979，上下集），只能讓人歎息大導演成蔭風光不再。

成蔭若此時結束電影生涯，回首從影三十年歷史，《鋼鐵戰士》、《南征北戰》兩部最有名的影片都是與人合作；《上海姑娘》、《浪濤滾滾》兩部面向現實且有所追求的影片卻又霉運不斷；《萬水千山》、《停戰以後》兩部最用心的影片，則因受到種種制約而終於成績平平；其餘的「創作」，則更要麼有太多難言的苦衷，要麼乾脆使自己汗顏無地。總之與成蔭在新中國影壇所擁有的知名度相比，大有名實難符之慨。

幸而進入八〇年代，可以按照自己的意願拍攝《西安事變》一片，成蔭終於有了一個證明自己的機會。

首先，是能夠實現自己的求真意願，這也可以說是成蔭的一種不懈的美學追求。在過去動輒得咎的年代裏，想要拍攝《西安事變》而又想「求真」，幾乎是不能想像的。雖說有過「不求藝術有功，但求政治無過」的名言，但那畢竟是在那種年月的一種無可奈何的選擇；真的「不求藝術有功」，還算是什麼電影藝術家？而欲求藝術有功，在成蔭看來，其第一原則就是要面向真實、表現真實：生活本身所提供的東西往往比虛構的有力得多。因此，在《西安事變》的拍攝中，成蔭要求以求真為第一要務，不僅事要真、景要真，更重要的是人要真、情要真。結果是，大家公認《西安事變》中對蔣介石、張學良、楊虎臣等歷史人物的形象創作，是一次重大的突破。飾演蔣介石的孫飛虎獲得金雞獎最佳男配角獎，就是一個最好的證明。

其次，《西安事變》實現了成蔭進行歷史宏大敘事的夙願，充分體現了他的駕馭複雜歷史線索的敘事能力和熟練的電影語言技巧。進一步發揮其《南征北戰》中所顯示出的宏大敘事的能力，也宣洩了

在《萬水千山》、《停戰之後》等片中受到的限制和壓抑（《萬水千山》這部描寫紅軍長征的影片，居然不允許描寫團級以上的軍官，電影導演只能在螺絲殼裏做道場，其憋屈可想而知）。而西安事變牽連廣泛，頭緒紛繁，不僅涉及東北軍、西北軍、國民黨中央政府、共產黨中央等方面的最高首腦，而且還涉及到各勢力內部的不同派別與不同意見之爭，可以讓成蔭一展所長。電影中對中國歷史上這一改變了歷史進程的著名大事變的敘述，脈絡清晰，繁而不亂，雜而有序，有目共睹。

再次，《西安事變》一片將紀實風格及其長鏡頭語言與電影的蒙太奇技巧相結合，不僅為宏大的歷史敘事找到了合適的表現形式，同時也創造了一種新穎而又成熟的藝術風格。在影片的總體結構上，導演嫻熟地運用了平行蒙太奇的手段，把這一事變中所牽涉到的各方面的人物及其矛盾衝突一一寫出；而在具體的場景段落中，則注意用全景、長鏡頭等手段展示出真實的歷史畫卷，且注意內、外景的和諧統一的紀實感。使電影的整體既氣勢恢宏，又能細緻入微。影片中，楊虎臣會見中共密使的那一段長鏡頭的運用，堪稱經典性段落：不僅敘事清楚，且帶有懸念，更重要的是，將楊虎臣的心態與性格不動聲色的展現出來。

最後，影片雖然名為《西安事變》，敘「事」似為電影的第一要務，但這部影片的真正的敘事核心，其實還在對人物形象的生動描寫。在這部影片中，影響中國歷史的一大批頂級人物登場亮相，張學良、楊虎臣、蔣介石、宋美齡、何應欽、宋子文、端納、王以哲、戴笠、周恩來、毛澤東、朱德、葉劍英、博古、任弼時、劉志丹……全都是中國觀眾耳熟能詳的人物。

能否寫「像」，能否讓這些人物從事變線索中突顯出來，能否生動描寫這些人物的生動個性與獨特神情，是這類歷史宏大敘事影片所面臨的最大難題。《西安事變》對人物形象描寫的成就，打破了過去人物被事件淹沒的老套，完善了「人物主事」的藝術規範，對新中國電影做出了貢獻。雖然，影片中對中共領導人的形象的描寫，由於種

種外在或內在的限制，而顯得有些平面、一般化一點，但在當年，畢竟是可以理解和原諒的。

總之，《西安事變》一片不僅是成蔭電影藝術創作的最高峰，同時也將中國歷史題材電影的創作推向了一個新的高度。該片在第二屆中國電影金雞獎評獎中，榮獲最佳導演獎、最佳男配角獎（孫飛虎）、最佳化妝獎（王希鍾、李恩德）等多項大獎，顯然是實至而名歸。

90.凌子風煥發青春

北影廠有「四大帥」，水華、崔嵬、成蔭、凌子風。

早在一九四九年，凌子風就以《中華兒女》一片為新中國人民電影增光添彩，獲得一九五○年卡羅維發利國際電影節自由鬥爭獎，又獲得文化部一九四九至一九五五年優秀影片二等獎。這部影片堪稱新中國人民電影的奠基之作，影響了一代電影人。繼而，以《光榮人家》（1950）、《陝北牧歌》（1951）、《金銀灘》（1953）、《春風吹到諾敏河》（1954，與安波、海默合作改編劇本）、《母親》（1956）、《深山裏的菊花》（1958）、《紅旗譜》（1960，與胡蘇、海默、吳堅合作改編劇本）、《春雷》（1961，與侶朋合作）、《草原雄鷹》（1964，與董克娜合作）等一系列影片，奠定了他在北影的「大帥」地位。

不過，真正能夠顯示凌子風的藝術功力及其藝術風度的電影創作，還是在新時期開始之後。一九七九年，凌子風導演的《李四光》一片就獲得了當年的文化部優秀影片獎。而真正使凌子風煥發藝術青春、登上藝術高峰的，則是一九八二年拍攝的根據老舍同名小說改編的《駱駝祥子》（北影出品，凌子風編劇、導演，吳生漢、梁子勇攝影，張豐毅、斯琴高娃主演）一片。

該片不僅獲得了當年的文化部優秀影片獎，還因為它「通過幾個生動的人物形象的塑造，展示出一幅舊中國的真實圖景，生活氣息

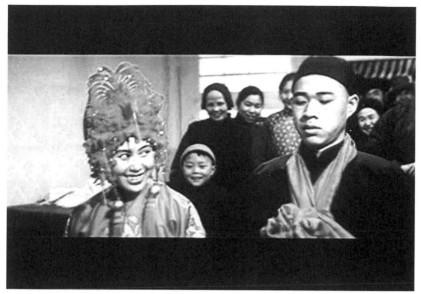

· 駱駝祥子（凌子風導）

濃郁，具有鮮明的民族風格和地方色彩」，而榮獲第三屆中國電影金
雞獎最佳故事片獎、最佳女演員獎（斯琴高娃）、最佳美術獎（俞翼
如）、最佳道具獎（鄧成玉）；以及第六屆（大眾電影）「百花獎」
最佳影片獎等多種獎項。一片而能同時獲得政府獎、專家獎、觀眾
獎，可見《駱駝祥子》真正是別開生面而又成就非凡。

　　影片《駱駝祥子》是在精彩的小說原作的基礎上，充分發揮了
電影藝術的造型特長和蒙太奇敘事之利，生動再現了中國北京二十世
紀二〇年代的時代風貌、社會環境、地方特色；綜合電影的攝影、美
工、表演、音樂、音響、場面調度等多種手段，精彩的描繪了一幅普
通市民社會的人文風俗生活長卷。影片刻畫了虎妞、祥子、小福子、
車廠主劉四、二強子、老車夫、老妓女等等一些色彩鮮明的市民人物
形象；進而又在敘事中力求傳達出老舍小說的神韻，且形成影片自身
的樸實、平易、細膩、含蓄、幽默的藝術風格。

　　尤其值得注意的是，影片將風俗畫展示與戲劇性情節巧妙的結

合在一起，既讓人看到白塔下的廟會、鼓樓前的小吃攤、天橋的把式場、大雜院的眾生相；看到虎妞出嫁、劉四做壽、市民出殯等等風俗禮儀的精彩場面；又始終讓祥子與虎妞的性格衝突和命運展示作為電影敘事的主體，抓住觀眾的注意力，並把影片的主題引向深入，從而建立起影片的精神層面。

凌子風對《駱駝祥子》的改編創作，並不是在「忠實原著」的前提下完全照搬小說的情節和人物故事；而是在「名著加我」原則下，對小說原作進行大膽的重新詮釋和加工改造。老舍的小說如名所示，是絕對以車夫祥子作為敘事的主人翁，並借祥子的命運描寫抒發作者對社會人生的感慨；而電影中，則讓虎妞的形象在敘事情節中佔有支配性的地位，在電影敘事的結構及在人性深度的挖掘方面下大功夫。究竟該不該對一部小說名作做這樣大規模的改動，引起了電影評論界的廣泛爭議；遺憾的是，由於不忍讓祥子死於墮落，影片多少削弱了小說原著的人文深度，也減弱了其平中見奇的蒼涼風度。

繼《駱駝祥子》改編成功之後，凌子風又接連改編了沈從文的小說《邊城》（1984）、許地山的小說《春桃》（1988）、李劼人的小說《死水微瀾》（電影改名為《狂》，1991）等一系列中國現代名家名作。其中《邊城》一片，獲得第六屆中國電影金雞獎最佳導演獎，和加拿大第九屆蒙特利爾國際電影節評委會榮譽獎。凌子風在前輩小說名家的藝術世界中，找到了藝術再創造的源泉，找到了他曾經苦苦壓抑過，甚至幾度迷失過的藝術家的精神自我。

凌子風其實不適合做革命時代電影的「大帥」，而是一位內心充滿自由嚮往、人文悲憫、青春騷動、美感靈性的藝術「大師」——「子風」原是藝術的「瘋子」，在他的自我壓抑時代，見不到多少靈性的閃光，而一旦有自由選擇的可能，凌子風的藝術風度就會閃爍出迷人的神采。

從影片《駱駝祥子》到《狂》，凌子風形成了自己獨特的藝術風度，其中也表現出了他獨特的藝術理念。與那些直面現實生活，或描寫中國革命歷史的主流影片相比，凌子風的現代名著改編系列顯然

屬於「另類」。屬於靜觀歷史、默察人生、委婉含蓄的那一類。凌子風的這些電影中，有他對人——具體到個體的男人和女人（尤其是女人）的哲學思索和詩意展現，也有他對歷史——具體到人生歷程（尤其是貧民社會的歷史與人生）的考古發掘和工筆描繪。

如是，凌子風的這些影片雖然沒有多麼巨大的社會轟動效應，但卻都具有悠長的藝術韻味。凌子風在新時期電影創作的成就，源於他「想拍什麼就拍什麼、想怎麼拍就怎麼拍」（「文革」前的影片當然都是領導上分配什麼就只能拍什麼）；但細觀凌子風在新時期的每一部電影，卻仍然發現其中大有求美但不求深的明顯跡象。如此使得一批凌子風電影迷大呼「遺憾」，為何會這樣？值得後人慢慢地品味和思索。

91.《鄰居》及其紀實美學

「第四代」導演在新時期之初打出「紀實美學」的理論旗幟，事後看來，一方面固然有其美學上的追求，要借助巴贊的長鏡頭理論和義大利新現實主義的經驗，倡導一種新的美學觀念和電影樣式；而另一方面，實際上是這一代人的社會責任感的一種表現，他們希望和要求人們面對現實、真實地紀錄現實，倡導一種「真正的」現實主義電影。

所謂「真正的」現實主義電影，首先是要與過去的那些打著現實主義旗號的充滿戲劇性虛構的電影區分開來；為此，他們甚至不願意再用「現實主義」這一已經被濫用了的概念，而提出「紀實美學」的口號。

紀實美學作為中國的新現實主義的最新綱領，當然有其相應的要求和特徵。而電影學院附屬的青年電影製片廠一九八一年攝製的影片《鄰居》（馬林、朱枚、達江復編劇，鄭洞天、徐谷明導演，周坤、顧文凱攝影，王培、鄭振瑤、馮漢元等主演），就是集中體現紀實美學特徵的一部電影代表作。

　　《鄰居》所講述的是當年的中國城市中常見的生活情形：建工學院的一幢職工宿舍樓裏，住著學院黨委書記袁亦方（王培飾）、顧問劉力行（馮漢元飾）、水暖工喜鳳年（許忠全飾）、校醫明大夫（鄭振瑤飾）、助教馮衛東（李占文飾）、講師章炳華（王憧飾）共六戶人家。沒有私家廚房也沒有公共廚房，大家只能在狹窄的樓道裏燒飯，習慣成自然，大家倒也能和睦相處。

　　不久，黨委書記分到了新居，而他又為他的老上司劉力行爭取了一套新居；沒有分到新居的人，希望將老劉的房子改造成一間公用廚房，沒想到房管科卻將這間房子分給了省委董部長的侄子。老劉得知此事，主動提出不搬新居，換袁亦方的房子騰出來給大家當廚房。

　　一次，美國記者艾格尼絲來華，要拜訪延安時的老熟人老劉，袁亦方讓老劉在他的新居中接待客人，結果笑話百出。老劉索性帶著艾格尼絲來到自己真正的家，讓她參加公共廚房裏的會餐。女記者拍下了會餐的照片，已調任市建委主任的袁亦方認為這是丟了中國人的臉，決定為幹部蓋高級住宅。明大夫的弟弟明玉朗對此事不滿，寫信給市委書記，卻遭到打擊報復。生病住院的老劉得知這一消息，溜出病房，找市委書記說明情況。市委遂決定停建高級住宅，改建普通住宅樓，以解決群眾的住房問題。明玉朗也被建工學院錄取為研究生。不久，大家都將喬遷新居，在公共廚房裏再一次歡宴，查明已患癌症的老劉從醫院裏託袁亦方捎給大家兩隻烤鴨和一封熱情洋溢的信，大家極為感動，對老劉也倍加惦念。

　　這部影片在當年引起社會的普遍關注，其實是由於它所反映的社會問題，即帶有「爆炸性」的住房問題。具有諷刺意味的是，建築工程學院的教職員工也沒有足夠的住房，這似乎是傳統民謠中的「縫衣的沒衣穿」的一種當代翻版：建房的沒房住。是掩飾這一問題還是揭露這一問題？是應該蓋高級住宅樓還是該蓋普通住宅樓？電影中反映的問題，正是全社會關注的焦點。

　　值得注意的是，影片中的老幹部劉力行的形象，仍然多少帶有理想的色彩，也就是說，影片中的問題的「解決」，仍建立在傳統的

Film
retrospect
of a
Century

百年電影 閃回

287

「人爲」的基礎之上。當然,影片中塑造的建築業的領導袁亦方這一人物,又具有一定的社會批評色彩,且有明顯的象徵性:此人「亦圓亦方」,在兩可之間,大有闡釋的餘地。這就說明了,紀實美學顯然也不能排除一定的虛構,不能完全排除對現實作某些帶有理想化色彩的縫合,以及一些深度的隱喻和闡釋。

當然,紀實美學最終要落實在電影的形式與技法上。《鄰居》一片追求環境、細節的真實,置景、美工、道具、音響等等,都嚴格的按照現實生活的客觀真實來做;藝術手法上不強調單個鏡頭在構圖、角度、景別上的含義性設計,不追求蒙太奇句式及其隱喻性,而是較多地使用全景鏡頭及長鏡頭,鏡頭的運動與組接也較爲自由隨意,力避人爲痕跡。總之是強調影片的「紀錄性」,力求接近生活真實,記錄真實的生活之流。因而,影片因「真實的展示了當前現實生活的生動圖像,揭示出我國人民的美好心靈,藝術表現質樸、生動,格調統一,富有濃郁的生活氣息」(金雞獎評語),而獲得第二屆金雞獎最佳故事片獎。

數年以後,鄭洞天導演又獨立執導了影片《鴛鴦樓》(青年電影製片廠1987年攝製,王培公編劇,顧文凱、屈建偉攝影)。影片講述的是某市的一幢鴛鴦樓內住著六對新婚不久的夫妻,有小青工夫婦(紀玲、田少軍飾)、大男小女夫婦(趙越、柳健飾)、廠長夫婦(方卉、何偉飾)、畫家夫婦(宋春麗、郭凱敏飾)、沙龍主人夫婦(宋曉英、趙福餘飾)和研究生夫婦(蕭雄、劉信義飾)等。各家都有一本難念的經,卻又在平凡之中各有一番幸福滋味。

從《鄰居》到《鴛鴦樓》,不僅進一步貫徹和深化了紀實美學的電影觀念,豐富了電影形式;而且還在有意無意中歷史地紀錄了「城市與人」的共同成長過程,從而具有一定的哲學意義。只不過,無論是《鄰居》、還是《鴛鴦樓》,都還有明顯的「設計」的痕跡。

鄭洞天原籍河南羅山,一九四四年生於重慶,一九六六年畢業於北京電影學院導演系,曾任上海電影製片廠編輯,一九七六年後,回電影學院導演系任教。一九八○年曾與謝飛、王心語合作導演《嚮

導》（是鄭洞天的導演處女作），獲文化部一九八〇年優秀影片獎。作爲導演，鄭洞天的作品不多；而作爲專業的導演系教授，卻是成就卓著，對更年輕的一代導演的成長影響較大。

92.《如意》的成就和價值

黃健中是新時期中國電影史中最重要的導演之一，也是第四代導演中較早登上影壇且引起關注的導演之一。只不過，新時期之初的名片《小花》，雖然他擔任了主要導演的工作，但因爲在影片上只是署名副導演，因而被一些人忽略。好在是金子總會閃光，黃健中獨立執導的第一部影片《如意》（北影1982年出品，根據劉心武同名小說改編，劉心武、戴宗安編劇，黃健中導演，高禮先攝影，李仁堂、鄭振瑤主演）就再次引起廣泛注目，且由此奠定了黃健中在中國當代影壇的大導演地位。

與《小花》一樣，這部影片在思想和藝術兩方面具有先鋒性和探索性，相比之下，《如意》的創新探索不僅更加自覺，也更加成熟和大氣。

黃健中曾以《人‧美學‧電影》爲題總結過電影《如意》的創作④，毫不猶豫地將「人」列在其電影創作的首要位置，可謂旗幟鮮明。這一觀念，不僅使作者在藝術創作中能夠綱舉目張，在理論上也開始真正地名正言順。在今天的讀者觀眾看來，這種觀點談不上怎樣的新穎，更談不上有多大的理論深度，然而在當時從階級鬥爭觀念到人道主義思想，從表現英雄到表現普通人的題材選擇，從揭露傷痕，反思歷史到刻畫普通人的人性美、心靈美，新時期文化藝術史中的每一個進步和轉折其實都石破天驚。

影片《如意》的真正動人之處，其實並不在於作品中所體現出的有關人情、人性、人道主義的思想深度，而在於作者對片中石義海、金綺文乃至郭大爺等普通產生所表現出的真誠而又體貼入微的人文關

懷。進而,主角石義海形象的真正價值,其實既不僅僅在於他給被曝
屍廣場的資本家蓋上一塊塑膠布,或給正在挨鬥的走資派校長取下脖
子上吊著的沉重的鐵盤,或給正在牛棚中被管制勞動的牛鬼蛇神們送
去清涼可口的綠豆湯等一系列高尚行為;也不僅僅在於他「人對人不
能狠得過了限」,「階級鬥爭是人跟人鬥,那就該有分寸,不要弄得
不像人樣兒」等樸素的人道精神說教;而在於他這個六十多歲的童男
子盼望如意,但始終不能如意,從而讓人無限悵惘的黃昏戀情。

　　把一部思想大於形象的描寫普通人的「心靈美」的小說,拍攝成
一部一對出身不同的平凡人在特殊年代中澀澀苦戀的情感詩篇,電影
《如意》的審美價值實際上大大超越了作家劉心武的同名小說原作⑤
,這在電影的文學改編歷史中,是一個值得注意的異數。

　　　一個無知的文盲,竟然成了一個民族唯一的良知的化身,可見當
時中華民族的道德和理智水準低下至何種程度。然而即使如此,石義
海的種種逆歷史潮流而動的英雄壯舉,實際上仍然有拔高之嫌。在這
一點上,石大爺的大無畏行為,遠遠沒有郭大爺膽小怕事的形象那麼
意味深長。幸而在《如意》中,「攝影機在更多的情況下是以稍俯的
角度」⑥,拍攝石義海這位主角,這才使得影片和人物經得住時間╱
歷史的檢驗。

　　《如意》的審美價值,不僅來源於它的人物和故事,還來源於
作者對人物和故事的講述方式:一種詩性的講述方式。最典型的是影
片開頭的幾個鏡頭:古老的時鐘、時針指向子夜零點,一段八英尺的
黑片,一團黑霧在夕陽中掠過水面、畫外是天鵝孤獨的悲鳴……這幾
個視聽元素的組接,是全片的一種詩意的起興。片名過後的秋葉、露
珠、樹幹、水霧,直到程宇老師(故事的講述者)的畫外音響起,則
是明顯的詩性直賦。其後,朝霞與夕照,秋草與冬雪,垂柳和湖水,
天鵝無聲地劃破水面,湖面上孤獨的遊船和船上吹出的簫聲———一對
戀人最後變成一個孤獨的吹簫者……所有這些,都是流動的意象,與
片頭的時鐘的比興不斷呼應,而且反覆詠歎。

　　可以說,《如意》所展示的,其實是人生/歲月/光陰的詩篇。影

片中的歷史陳述和反思，甚至對被世人稱為十年浩劫的「文革」歲月的講述，始終是怨而不怒，哀而不傷，溫柔敦厚，這不僅符合作者的審美個性，也正合中國詩歌的傳統宗旨。與當時的傷痕電影或反思電影大異其趣，正是影片《如意》一片具有長久的審美價值的重要原因。

《如意》的畫面構圖準確精巧、含蓄豐富，加上蒙太奇結構的洗練流暢、匠心巧運，影片節奏舒張得體、變化有致，形成了一種英華內斂的雋永風格。與《小花》的鋒芒畢露相比，黃健中的電影創作顯然已是更上層樓。

值得一提的是，劉心武的小說《如意》發表之後，曾引起過激烈的爭議，有人說好，而有幾個非常有名的文學評論家則發表了討伐的文章，對小說中的「資產階級人道主義思想傾向」進行毫不留情的猛烈批評。在這樣的情況下，黃健中仍堅持大膽地選擇這部小說進行改編，表明他與小說作者之間具有真正的思想共鳴，而且有勇氣，精神可嘉。

我一直在想，新時期中國電影，無論是第幾代，其實都面臨著兩項重要的任務，首先是人文傳統的重建或創造，其次才是電影語言的現代化。但無論是第幾代人，對人文傳統的重建這一首要任務，都沒有完成到底。而大多是對電影語言的現代化進行大聲疾呼或者大膽探索。電影《如意》的價值，首先在於它的人文意識覺醒和人文價值的堅持，在中國新時期電影史的人文傳統重建中有著非常重要的意義。只可惜，新時期短短幾年內，針對文化界和思想界的思想解放，不斷有陰風或者暴雨，反對資產階級自由化，清除精神污染，惡劣的氣象成了一種常規的背景。六四之後，政治思想的禁錮更是不加掩飾。所以，黃健中也好，第四代或第五代也罷，其人文傳統重建工作，最終都沒有完成。

黃健中生於一九四一年，原籍福建晉江，生於印尼泗水，一九四八年隨家人回國。因為生病而耽誤了高考，一九六〇年進入北京電影製片廠附屬電影學校學習，後入北京電影製片廠跟隨著名導演

崔嵬、陳懷愷學習多年。像同時代人一樣，進入新時期以後才開始自己的獨立導演生涯。與同代人不同的是，黃健中並非北京電影學院畢業生，雖然如此，在這一代電影人中，黃健中讀的書可能最多，思想方面也最爲敏銳，這與第五代的黃建新有些相似。

除《如意》外，黃健中還導演過《一葉小舟》（1983）、《二十六個姑娘》（1984）、《良家婦女》（1985）、《一個死者對生者的訪問》（1986）、《貞女》（1987）、《龍年警官》（1990，與李子羽合作）、《過年》（1991）和《米》（1994）等影片⑦。

93.《城南舊事》餘韻悠長

上海電影製片廠的導演吳貽弓，自一九六〇年從北京電影學院導演系畢業，到一九八二年獨立導演影片《城南舊事》，時隔廿二年。不過這廿二年沒有白白的等待，《城南舊事》一片十分獨特、也十分成熟，令人耳目一新。可以說是新時期中國電影中最具獨創性、也最有藝術境界的影片，毫無疑問是中國電影史上最傑出的藝術經典之一。

《城南舊事》是根據林海音同名小說集改編，伊明編劇，曹威業攝影，沈潔、鄭振瑤、張閩主演。影片講述的是一個名叫林英子（沈潔飾）的小姑娘的童年往事：二〇年代末，六歲的林英子家住北京城南的一條小胡同裏，寂寞的小姑娘結交的第一個朋友，是一個叫秀貞（張閩飾）的瘋女人。秀貞當年曾與一個大學生相愛，後來大學生被警察抓走，秀貞生下女兒小桂子，被家人扔到城根下，生死不明；秀貞爲尋找女兒，常常發癡發呆。後來林英子幫助秀貞找到女兒，不料母女相見後不久，就慘死在火車輪下。後英子一家又搬到了新簾子胡同，在廢園中認識了一個厚嘴唇的年輕人（張豐毅飾），他爲了供弟弟上學而不得不去偷東西。後來英子在草地上撿到一尊小銅佛，被警察局暗探發現，帶著巡警將青年抓走，英子又失去了一個「朋友」，

心裏十分難過。

九歲時，英子的奶媽宋媽（鄭振瑤飾）的丈夫馮大明來了，說他們的兒子兩年前淹死在河裏，女兒則賣給了別人，英子不明白宋媽爲何撇下自己的孩子不管，卻來照顧別人的孩子？最後，英子的爸爸因肺病去世，宋媽也被她丈夫用小毛驢接走，英子也要隨母親遠行。在遠行的馬車上，英子對她身邊發生的一切事情仍舊是似懂非懂、疑惑重重。

要把這樣的一個沒有完整的情節，更沒有戲劇性衝突的文學作品改編成電影，本身就是一個出人意料的、具有挑戰性的構想。

影片最突出的特點，是完全不依中國電影的「常規」，擺脫了歷史敘事、政治隱喻、道德演繹及其戲劇性結構的老套，更沒有開端、發展、高潮、結局組成的戲劇性結構。而是以純粹的個人視野，純真的兒童情懷，純樸的人文風貌作爲電影「寫作」的基礎，以小主人翁英子的離情別緒，優美精緻且不斷重複的電影畫面，委婉動人且反覆詠歎的音樂，組成極爲動人的童年人生的抒情詩篇。

影片中的瘋女尋女、小偷被捕、宋媽離去、父親亡故，這四個人的故事其實互不相干；而且每一個人的故事都可以發展出豐富的情節內容和矛盾衝突，可以分別在政治、道德、歷史、親情等不同的層面上一一深化或展開，但電影的編導卻沒有這樣做。電影的編導只是把這些與影片中的四次重複出現的水井打水、操場放學、搖盪的鞦韆等等令人遐想和懷念的故鄉景物放在一起，通過一雙明亮天真的眼睛和一顆純潔善良的心靈，將它們「串」在一起，變成一段難以忘卻的情思意緒。影片中七次重複《驪歌》的優美動人的旋律，把觀眾引向「長城外，古道邊，芳草碧連天」那迷人的藝術境界。

影片《城南舊事》最突出的藝術成就，是「寄至味於淡泊」，如同中國傳統繪畫中的濃後之淡、巧後之樸，通過簡單的故事，單純的人物，大量的長鏡頭，大段的停頓（每段故事的開頭都以宋媽送別丈夫起始），以及不停的「疑問」，和隱約的惆悵，構成一幅情意朦朧的人生畫卷。雖是兒童視野，卻又老少咸宜，是把成人的智慧與兒童

的天真結合在一篇「散文化」的電影情境之中。不僅在中國電影中獨
樹一幟,而且標示出了電影藝術的一方獨特的空間。

　　該片獲第三屆中國電影金雞獎最佳導演獎(吳貽弓)、最佳女配
角獎(鄭振瑤)、最佳音樂獎(呂其明);繼而獲得第二屆馬尼拉國
際電影節最佳影片金鷹獎;一九八四年獲得第十四屆貝爾格萊德國際
兒童電影節最佳影片思想獎;一九八八年獲得厄瓜多爾第十屆基多城
國際電影節二等獎——赤道獎。

　　此前,吳貽弓曾與人合作導演過《我們的小花貓》(1979,與
張郁強聯合導演),講述一個老教授、一個孩子和一隻小花貓在「文
革」中的悲劇故事。繼而,又在傑出的前輩電影藝術大師吳永剛擔任
總導演的《巴山夜雨》(葉楠編劇,曹威業攝影,李志輿、盧青、張
閩、張瑜等主演)一片中擔任執行導演,該片獲得第一屆中國電影金
雞獎最佳編劇獎(葉楠)、最佳女主角獎(張瑜)、最佳男女配角集
體獎、最佳音樂獎(高田),還獲得文化部一九八〇年優秀影片獎。
吳貽弓算是一鳴驚人,而獨立導演《城南舊事》一片,則進一步證實
了他獨特的藝術觀念和非凡的藝術功力。

　　此後,吳貽弓又導演了《姐姐》(1983)、《流亡大學》
(1985)、《少爺的磨難》(1987)、《月隨人歸》(1990,兼編
劇)和《闕里人家》(1992)等影片,作品雖說不多,但卻每一部都
有他自己的藝術追求和藝術特色,在中國電影史中也佔有一席重要地
位。

94.《少林寺》衝擊波

　　香港中原影片公司一九八二年出品的彩色故事片《少林寺》(薛
后、盧兆璋編劇,張鑫炎導演,周柏齡攝影,李連杰、丁嵐、于海、
于承惠主演),在中國電影史上,形成了一次巨大的衝擊波。該片不
僅創造了香港電影的又一次驚人的票房紀錄,在海外華人世界中影

響極大，也再一次振興了香港武俠電影，使「少林寺電影」成為風行一時的大熱點；而且，該片在河南嵩山少林寺實景拍攝，開了八〇年代香港、臺灣與大陸電影人合作拍攝的先河，該片在大陸放映，使大陸的電影觀眾眼界大開，引起了極大的回響，影片的插曲《牧羊曲》風靡一時，同時還使大陸掀起拍攝武俠電影的高潮。《少林寺》不但獲得了高額票房收益，還獲得了中國文化部一九八二年優秀影片特別獎。

與香港電影史上的「少林寺系列電影」不同的是，張鑫炎導演的《少林寺》一片，講述了真正的禪宗祖庭——嵩山少林寺（**之前香港的「少林系列電影」演繹的無不是九虛一實的「南少林故事」**）的一段傳奇史話：「十三棍僧救唐王」的故事。說的是，隋朝末年，天下大亂，隋將王世充自稱鄭王，苛政害民。武俠神腿張被王世充的侄子王仁則（**于承惠飾**）殺害，其子小虎（**李連杰飾**）被少林寺和尚曇宗（**于海飾**）所救，後又被曇宗收為弟子，落髮出家，法號覺遠。

覺遠練武期間，與牧羊女白無瑕（**丁嵐飾**）相識，後得知白無瑕是師傅曇宗出家前生的女兒，日久生情，但因大仇未報，不敢言愛。覺遠急於報仇，私自下山刺殺王仁則，但武功不敵對手，反被王仁則所傷；白無瑕追蹤覺遠，也被王世充官兵抓獲，幸得喬裝刺探軍情的李世民相救，雙雙脫險，覺遠回山苦練武功。

後來，李世民途經嵩山時，被王仁則的兵馬所困，覺遠、白無瑕及少林寺棍僧等將李世民偷偷送過黃河，使之脫險；但王仁則卻趁機包圍了少林寺，方丈為救寺自焚，王仁則仍欲毀寺驅僧，少林寺僧不得不以武力對抗。少林僧雖然武功高強，但畢竟寡不敵眾，曇宗被亂箭射死，少林寺危在旦夕之間。此時，傳來了李世民帶兵攻破王世充的東都的消息，王仁則才無心戀戰，在黃河邊上被覺遠等僧眾追上，一場大戰之後，覺遠終於將這個殺父、殺師的大仇人擊斃於黃河之中。

影片《少林寺》的新穎之處在於：

其一，它是第一部在嵩山少林寺實景拍攝的少林故事片，影片的

開頭還有一段少林寺的紀錄片，讓海內外觀眾既真實、可信又新奇、興奮。

其二，影片將歷史背景與武俠故事結合起來，視野開闊，氣勢恢宏，片中的「戰場廝殺」與「馬上武功」均可稱絕。

其三，在影片中飾演主要角色的演員，都是大陸傑出的武術運動員，李連杰更是赫赫有名的全國武術比賽的「五連霸」，因而片中的武打場面真實出色，絕活迭出，緊張激烈，令人歎為觀止。

其四，片中不僅有歷史的敘事和精彩的武打，更有祖國山河的秀美風光和青年男女的情感描寫，刀光劍影結合詩情畫意，雖然影片對覺遠與白無瑕的情感處理得遠遠算不上出色，但加上這一線索，能使影片剛柔相濟、文采風流。

所以，《少林寺》一出，在香港影壇引起了又一輪「少林熱」。僅在一九八三年，就出現了《少林辣韃大師》、《少林與太極》、《少林與忍者》、《少林二十四溜馬》、《河南嵩山少林寺》、《三闖少林》、《少林鬥喇嘛》、《少林十三棍僧》、《少林童子功》……等一系列影片，大有「振興少林」之勢。嵩山少林，名聞天下，到河南少林寺旅遊的人數直線飆升。

對大陸年輕的觀眾而言，這是一種「前所未見」的新的電影類型。之前雖有北京電影製片廠的張華勳導演創作的《神秘的大佛》（1980，張順勝、葛存壯、劉曉慶、管宗祥等主演）一片，但無論其類型意識、創作經驗、故事情節，還是影片的攝影、武打、特技等，比之《少林寺》一片都望塵莫及。可以說，是在《少林寺》一片的影響下，大陸才真正恢復了武俠電影這一類型，大陸的電影導演才開始有意識的武俠電影類型探索，這才出現了《武林志》（1983，張華勳導演）、《武當》（1983，孫沙導演）這樣可觀的影片。

《少林寺》一片紅透華人世界，張鑫炎也由此再度引人注目。他是浙江寧波人，一九三四年生，一九五一年進入香港南洋片場學習洗印技術，後學習剪接。一九五七年進入長城影片公司，先後任剪輯、副導演、導演，導演處女作是與李啟明聯合導演的《心上人》

（1962），頗受好評；與傅奇聯合導演的《雲海玉弓緣》（1965，根據梁羽生同名小說改編）是香港新派武俠片的代表作之一；一九七七年的《巴士奇遇結良緣》曾在大陸放映，引起不小的轟動。《少林寺》完成之後，在大陸導演了《黃河大俠》（1988，與張子恩合作）、《東瀛遊俠》（1991）等片，為中國武俠電影的發展，做出了不小的貢獻。

95.許鞍華「怒海」揚波

張鑫炎的《少林寺》轟動一時，香港新浪潮電影的代表人物許鞍華導演的《投奔怒海》，更是風光無限：該片不但在香港創下了一千五百萬票房紀錄，而且在第二屆香港電影金像獎的評選中，獲得了最佳影片獎、最佳導演獎（許鞍華）、最佳編劇獎（戴安平）、最佳美術獎（區丁平）和最有前途新人獎（馬斯晨）等多項大獎；而且榮獲當年評選的「十大華語片」的第一名。

影片《投奔怒海》是香港著名電影明星夏夢創辦的青鳥影業公司的創業作，也是香港電影新浪潮的又一部公認的經典之作。

在張鑫炎進入中國大陸拍片時，許鞍華也率領她的《投奔怒海》攝製組來到了大陸，《少林寺》在河南拍攝，《投奔怒海》在海南拍攝。此事之所以值得一說，是因為香港導演在大陸拍片，要冒一定的風險，因為臺灣一向是香港電影的一個主要的市場，而臺灣當時有一個規定，凡是大陸影片、大陸演員主演的影片，以及港臺主創人員在大陸拍攝的影片，都不許在臺灣上映。結果是，不僅《投奔怒海》不能在臺灣上映（直到1997年才解禁），而且演員林子祥因為主演過在大陸拍攝的《投奔怒海》，他主演的其他影片如《再生人》等，也差一點不允許進入臺灣，參加當年的金馬獎，後經新藝城公司多方奔走，林子祥也專門赴臺灣澄清自己的政治立場，才得到臺灣新聞局批准通過。

　　影片《投奔怒海》是以七〇年代中期，越南南方的社會政治變革
為背景的（由於政治的原因，不能在越南拍攝，只能在風景與越南南
方相似的中國海南拍攝），說的是一個名叫芥川汐見的日本記者（林
子祥飾），在越南南方解放時，曾熱情的報導過那裏的新鮮故事，幾
年以後重返故地，看到的卻是人事皆非。

　　他雖然受到越南當局的優待，允許採訪報導，但經允許報導之
地，大多已經過了精心的粉飾。而他無意中看到一個名叫琴娘（馬斯
晨飾）的越南少女爭搶小販留下的麵團，才開始一步一步走向鐵幕後
面的真實。瞭解到自己原先給予莫大希望的所謂的「新經濟區」，原
來竟是一座人間地獄，被送到「新經濟區」的人，百分之九十沒有生
還的希望。最後，為了幫助琴娘和她的弟弟逃亡，芥川汐見不但要賣
掉自己心愛的攝影機，而且還要冒生命危險。琴娘登上了逃奔大海的
漁船，但卻不知救命恩人芥川汐見的生死下落。而一度被越南當局視
為友好使者的芥川，因為發現真相，同情受難者、幫助琴娘等人的逃
亡，被越南當局派人將他害死，並製造了「意外死亡」的假象。面對
洶湧澎湃的大海，琴娘滿懷悲憤與惘然。

　　一九七八年，許鞍華曾在香港電視臺拍攝過有關越南難民題材
的電視片《來客》，一九八一年又拍攝了有關越南難民的《胡越的故
事》（周潤發、鍾楚紅主演），這部《投奔怒海》已是許鞍華的「越
南問題三部曲」的第三部了。這一系列電影、電視片的意義，不僅在
於對大量湧入香港地區的越南難民予以熱情真切的關注；也為香港電
影擴大視野、開拓題材空間，發揮了示範帶頭作用。

　　《投奔怒海》中的芥川汐見這一人物以及故事的主要靈感來源，
來自一部名為《寄給戰爭叔叔》的日本小說（寫一個日本新聞記者救
助一個越南女孩的故事）。影片的震撼人心之處，不僅在於它能夠直
接面對越南南方解放後的鐵幕下的社會現實，以一位同情、甚至滿懷
善意的日本記者眼睛來注視著一切，當然更有說服力；更在於它表現
出了一種悲天憫人的人道主義情懷，對越南社會中的「這裏的人命不
值一文」的殘酷的生存環境予以深刻的揭露。

在《胡越的故事》、《投奔怒海》等影片中，許鞍華也一改在《瘋劫》中的那種反覆多端、恍惚迷離的心理懸疑的探索，開始以人的命運作為她的電影的表現重點。《投奔怒海》一片更多的是以傳統的寫實手法取勝，電影情節發展層次分明；人物形象鮮明，情感細膩含蓄。而最讓人稱道的是，導演有意以幾乎靜止不動的長鏡頭，真實地記錄下那令人震撼的一幕幕，使影片具有一種冷峻之美。

與此同時，許鞍華又不時地讓一些次要人物在電影故事情節發展過程中，「插入」大量的與情節發展不甚相干的「自語」，不僅顯得真實，而且使電影的主題更加豐富。作為新浪潮的標記，這些心理的表達，以「生命絮語」的形式在電影中出現，或進一步刺激了觀眾的形而上的感悟或深思。

許鞍華一九四七年生，原籍遼寧鞍山。未滿周歲時，隨家人遷居澳門，高中畢業後，考入香港大學，主修英國文學和比較文學，一九七二年獲得文學碩士學位，同時獲得赴英國留學獎學金，進入倫敦大學電影學院學習電影課程。一九七五年學成回香港，先後在香港無線電視臺、廉政公署宣傳部、香港電臺電視部工作，曾去東南亞和墨西哥拍攝紀錄片多部，還創作了《北斗星》、《獅子下山》等二十餘部電視劇。一九七九年開始轉入電影界發展，以《瘋劫》一舉成名之後，又導演了《撞到正》（1980），隨後就是《胡越的故事》和《投奔怒海》兩片，走向高峰。

此後，相繼導演了《傾城之戀》（1984，根據張愛玲同名小說改編）、《書劍恩仇錄》（上下集，1987，根據金庸同名小說改編）、《今夜星光燦爛》（1988）、《客途秋恨》（1990，獲得當年亞太影展最佳影片獎、義大利瑞米尼國際電影節金瑞米尼獎）等一系列優秀影片，有言情、有武俠，有寫實、有幻想，有關注現實的親切目光、更有探索命運的歷史情懷。以多種樣式表現出自己卓越的電影藝術才華，許鞍華成為八〇年代香港影壇上最傑出的導演之一。

96.方育平情繫「半邊人」

八〇年代香港影壇的另一位傑出的導演是方育平。如前所述,他的電影處女作《父子情》(1981)就一鳴驚人,獲得首屆香港電影金像獎最佳影片、最佳導演獎,成為香港電影新浪潮的重要里程碑。他的第二部影片《半邊人》(1983),又獲得了第三屆香港電影金像獎的最佳影片和最佳導演獎。而他的第三部影片《美國心》(1986),又創紀錄地獲得第六屆香港電影金像獎最佳導演獎!

著名影評人高思雅(Roger Garcia)這樣評價方育平的電影,尤其是《半邊人》:「我相信有些電影是可以成為我們的集體良知,它們填補我們知識上和感情上的空隙,喚回我們美好或痛苦的回憶,以現實的真相抗衡生活中絮聒的謊言。而作為一個悠遠傳統的部分,這些電影揭示的除了現在還有過去,而且更幫助我們從那個角度認識自己」⑧。

方育平一九四七年生於香港,從小熱愛電影,就讀於香港浸會學院傳理系期間,就曾任浸會電影會主席、搞實驗電影。一九七一年赴美留學,先在喬治亞大學新聞系攻讀廣播、電影、電視專業,後到南加州大學主修電影課。一九七五年返回香港,在香港電臺電視部任職;一九七七年升任編導,拍出了《獅子下山》片集中的《野孩子》(1977年獲得亞洲廣播協會最佳青年導演獎)、《元洲仔之歌》等多部電視劇佳作。一九七九年加入鳳凰公司,開始從事電影編導。

方育平對電影的熱愛,從他的處女作《父子情》中即可看出——影片的年輕主角羅家興(李羽田飾少年、鄭裕玲飾成年)儘管不好好念書,從而屢屢使老父(石磊飾)失望,但他卻是一個不折不扣的電影迷,醉心於拍攝實驗電影。這部描寫父子親情的傳統題材影片(僅在香港就有多部同一題材的影片)之所以能夠成為新浪潮的一部分,重要的原因之一,就是該片在很大程度上帶有作者自傳色彩。從

而使得電影改變了角度，不是從父親的角度來寫這份父子情，而是從兒子的角度來寫這種父子情；進而不再是從倫理的角度來寫父子情，而是從心理與情感的角度來寫；影片的主題也不再是爲了說教，而是爲了對父親及其往昔時代的一種電影化的情感紀念。於是，電影《父子情》就在傳統與新潮之間，在作者與觀眾之間找到了一種新的共鳴點。

在《半邊人》中，方育平把這種對電影的熱愛，表現得更加淋漓盡致。影片的創作初衷，就是想紀念一位留學美國，對電影一往情深，但卻出師未捷身先死的友人戈武。以戈武爲原型的男主角張松柏（王正方飾）對電影的情感與追求，無疑是方育平的心聲。張松柏的電影夢雖然沒有實現，但他對電影的一往情深，他的電影精神與夢想本身，卻像種子一樣留在了阿瑩（許素瑩飾）及其觀眾的心中，悄然生根發芽。

更加難能可貴的是，這部原想紀念電影人的電影，在具體的拍攝過程中，卻向著女主角阿瑩作大幅度的傾斜。在很大的程度上，電影《半邊人》成了阿瑩這位香港普通的賣魚女的生活與理想紀實：描寫這位弟兄姐妹眾多，家境貧寒，居住環境擁擠的賣魚女郎在被張松柏點燃了電影夢之後，如何在真實的生活之中追求人生的理想。

在《半邊人》中，張松柏的電影夢的破滅處，正是阿瑩的夢想的開始處。他們的「同行」，是這部影片的基本內容，也正是電影中最感人的段落。而夢生夢滅、夢滅夢生，也正是生活與人生的真滋味。

關於「半邊人」，方育平解釋說，「每個人都有很多面，內心亦有想做的東西，但很多時候不能十全十美，五全五美也不錯了，這就是半邊人」⑨。這當然是影片《半邊人》的主題闡釋，是片中人張松柏、阿瑩等人的生活境遇和生活態度的提示或總結；同時，也是方育平本人的生活經驗和事業方針。方育平的電影實驗和最終拍攝完成的新潮電影，從來就沒有想要完全擺脫傳統，更沒有想到要脫離實際；而是想在實驗、新潮與傳統、現實之間，尋找「五全五美」的妥協路線。

甚至在方育平電影的具體形態上也是如此。影片《半邊人》一半是原先構想的電影故事，一多半卻是對阿瑩的真實生活的探訪；由非職業演員演出他們的生活現實，並以此造成影片的紀錄性與戲劇性的奇妙互動。

在後來的《美國心》中，導演方育平對現實人物的探訪鏡頭，也被納入影片的蒙太奇結構之中，電影演員與其他工作人員在現實生活中的關係鏡頭，也同樣進入銀幕世界，造成方育平電影奇妙的形式和張力。顯然，這不僅是一種新的電影形式，更主要的是一種嶄新的電影觀念。方育平是真的把電影作為一種集體的良知，作為自己及其這一代人的存在的證明。

在香港電影史上，方育平的這種電影觀念和電影形式，不僅使人耳目一新，而且影響巨大，意義深遠。尤其應該指出的是，一方面，方育平的新潮電影並不拋棄香港的電影傳統，而是努力在傳統的電影題材中尋找新意，發掘新的層面，展示新的風貌；而另一方面，方育平的電影人生雖有妥協，卻絕不投降，拒絕向香港電影的商業主流及其類型傳統做徹底的皈依，始終堅持自己的「非主流路線」。這種「堅持」本身，也成了香港電影的一道獨特的風景，成為香港電影中的一種意義重大的座標。

97.《光陰的故事》與臺灣「新電影」

八○年代初期，臺灣電影出現了嚴重的市場危機。執臺灣影壇牛耳的臺灣中影公司耗資四千萬新臺幣的《大湖英烈》和五千萬的《苦戀》等大片，只分別收回投資的八分之一和十分之一，不僅不叫座，而且也不叫好；不但經濟受到嚴重損失，中影公司的聲譽也面臨前所未有的危機。

一九八○年，中影公司總經理明驥決心改革舊制，開創新局，力主任命小野擔任中影製片部企劃組組長，吳念真為編審，簡稱「二

人小組」，負責提報、審核題材，參與策劃創作，且直接向總經理負責；進而決定不再迷信大製作和大牌導演，而走小製作、請新人的新路線。

一九八二年夏，明驥同意聘請從美國留學歸來的陶德辰、楊德昌、柯一正，和在臺灣從事小說創作並參與過《源》的劇本創作的張毅，讓這幾位從未拍攝過商業劇情片的新手，共同為中影公司拍攝四段式的故事片《光陰的故事》——陶德辰編導《小龍頭》（藍聖文、石安妮主演）、楊德昌編導《指望》（張盈真、王啟光主演）、柯一正編導《跳蛙》（陳雨航參與編劇，李國修、管管主演）、張毅編導《報上名來》（張艾嘉、李立群主演）——這一選擇無疑是要冒一定的風險，但從當時的情況看來，又顯然是一種具有遠見卓識的創舉。

《小龍頭》是一個兒童故事：講述一個缺乏真正關心的兒童小毛，終日沉迷於自己的幻想世界之中，不喜歡學習，也不喜歡與別的孩子交往，只喜歡與祖父送給他的小恐龍玩具為伴。父親恨鐵不成鋼，將小恐龍玩具丟棄，小毛與鄰家女孩小芬一起到垃圾堆中尋找。

《指望》是一個少女故事：十三歲的小芬剛剛發育，且驚且喜，常常手足無措。暗戀大學生房客，卻發現姐姐早已捷足先登；小芬芳心寂寞，將朦朧的初戀埋葬在自己的心中；卻又忍不住懷有患得患失的「指望」。

《跳蛙》是一個青年大學生的故事：杜時聯精力過剩，興趣廣泛，總想幹一番大事業，又想轉系，像一隻跳蛙般不得安寧，結果卻又總是容易迷失。後來在一場激流游泳比賽中險勝他人，終於找到了自己的目標與信念。

《報上名來》是一對年輕夫婦的故事：大衛和芬蘭搬進新居，芬蘭早晨上班忘了帶證件，被門衛拒之門外，無論怎樣解釋都沒有結果；而大衛下樓拿報紙，大門被人反手推上，不得已，只好順著水管爬上四樓，卻被人當成小偷而挨了一頓暴打。錯拿報紙的鄰居等到他挨完打之後才出來解釋，說他拿錯了報。

上述四個故事，看似各不相關，實際上卻有一種隱秘的聯繫。

《小龍頭》中小毛的玩伴叫小芬，《指望》中的主角也叫小芬；《報上名來》中的年輕的妻子又叫芬蘭。更不必說，從兒童小學生——少女中學生——青年大學生——到剛剛結婚的年輕夫婦；從一九六一（小毛的故事）——一九七一（大學生的故事）——到一九八二年（大衛與芬蘭的故事）；顯然是想要完整地演繹出一段人生的「光陰的故事」；同時也是想把六〇年代初到八〇年代初的臺灣社會的一段「光陰」，用「故事」形式表現出來。更重要的，也許還是這四段影片的共同主題，兒童的孤獨、少女的寂寞、青年的無助、成年社會的隔膜，表述的是「寂寞光陰」。影片充滿寓意，探索光陰與人生的奧妙，而又始終對人生充滿人文關懷，感人至深。

影片中幾段故事的藝術水準多少有些參差不齊，然而卻是真正的新人、新作、新氣象。《光陰的故事》受到了許多熱心人的關注和歡迎，證據是在中國院線連映六天之後，又轉到真善美戲院連映八天，不少人連看幾遍，總收入超過七百萬新臺幣——大大超過了《大湖英烈》、《苦戀》等幾部高額投資的「巨片」。

而今看來，《光陰的故事》意義重大，不僅是因為影片的意識與形式（雖不是十分成熟）讓人耳目一新；也不僅僅是為臺灣影壇發掘了幾位具有豐厚潛力的優秀的電影新人；而是在於它影響了一時的風氣，拉開了臺灣「新電影」大潮的序幕；隨之而來的是中影和萬年青公司合拍的《小畢的故事》（陳坤厚導演）、中影和新藝城公司合作拍攝的《海灘的一天》（楊德昌導演）；兩片都是叫好又叫座，使得人們對臺灣電影、尤其是新人電影的信心大增。

於是，一些獨立製片公司也紛紛聘請新人，如香港新藝城公司臺灣分公司投資拍攝了《帶劍的小孩》（柯一正導演）、《臺上臺下》（林清介導演）、《搭錯車》（虞戡平導演）等；蒙太奇公司投資拍攝了《嫁妝一牛車》（張美君編導）、《看海的日子》（王童導演）、《殺手輓歌》（李佑寧編導）、《不歸路》與《少年阿辛》（張蜀生導演）等。其他如《兒子的大玩偶》（侯孝賢、曾壯祥、萬仁）、《小爸爸的天空》（陳坤厚）、《玉卿嫂》（張毅）、《油麻

茱籽》（萬仁），以及侯孝賢的《風櫃來的人》、《冬冬的假期》、《童年往事》等等，令觀眾眼花撩亂，電影界為之信心大增，「新電影」勢不可擋。

由此，臺灣影壇出現了一大批新的電影名人，如吳念真、小野、朱天文、許淑貞、丁亞民、黃百鳴、葉雲樵、黃春明、廖輝英、蔡明亮、呂繼尚、章君毅等編劇；陶德辰、楊德昌、侯孝賢、柯一正、張毅、陳坤厚、萬仁、林清介、張美君、李佑寧、虞戡平、曾壯祥、張佩成、金鰲勳、蔡揚名、宋項如、孫林敏、孫正國、張蜀生等。這一代三四十歲的青壯年編劇、導演登上臺灣影壇，成為臺灣電影的中堅力量，使得危機重重的臺灣電影出現了令人興奮的大好局面。

「新電影」大潮一直延續到八〇年代中期以後，譜寫了臺灣/中國電影的光輝的篇章，這才是電影史上的一段真正讓人回味，更讓人深思的「光陰的故事」。

98.楊德昌：一日長於百年

在《光陰的故事》中，我們認識了楊德昌。楊德昌祖籍廣東梅縣，一九四七年生，一九六九年畢業於臺灣新竹交通大學控制工程系，後赴美留學，獲佛羅里達州立大學電腦系碩士學位。在美國當了數年工程師之後，對電影產生濃厚的興趣，便又到南加州大學電影研究所學習電影。一九八一年回到臺灣，曾在余為政導演的《1905年的冬天》一片中擔任助理工作；一九八二年，在張艾嘉籌拍的電視系列劇《十一個女人》中擔任《浮萍》一段的導演（其他片斷分別由宋存壽、張艾嘉、柯一正、李龍、傅德維、張乙宸、劉立立、董今狐等人分別導演）；其後在《光陰的故事》中擔任《指望》一段的導演，開始引人注目。

一九八三年，楊德昌應臺灣中央電影事業股份有限公司和香港新藝城影業公司臺灣分公司的約請，獨立導演了他的電影代表作、也是

臺灣新電影最重要的作品之一《海灘的一天》（楊德昌與吳念真合作編劇，張惜恭攝影）。

《海灘的一天》的故事情節的核心是：某日清晨，人們在海灘上發現一堆無主衣物，少婦林佳莉（張艾嘉飾）隨警察來到海灘，確認衣物爲其丈夫程德偉（毛學維飾）所有，但無論如何也不能相信自己的丈夫會自殺身亡。在海灘上的這一天中，林佳莉第一次真正的面對慘澹的人生，回首往事，發現自己的愛情與幸福的夢想早已如海灘上的泡沫那樣破滅了。然而物極必反，也正是從這一刻開始，林佳莉毅然轉過身去，覺得辨認被打撈上來的屍體實在已無必要，程德偉是離開了她，至於是死了、是出國了、還是留在臺北某地不見她了，對於她已經並不重要。從這一天開始，她要振作精神，自己走自己的人生路。

除了「海灘的一天」之外，這部影片實際上還講述了與林佳莉的人生有關的其他幾個故事：一個是林佳莉父母的故事，她的父親是一個受過日本教育的醫生，古板、嚴厲、專制；母親則是一個舊式的家庭婦女，容忍一切以至於失去了自我。林佳莉認爲父母之間根本就沒有什麼愛情，母親更是沒有真正的人生幸福。另一個故事是，父親粗暴地干預林佳莉的哥哥林佳森的戀愛，逼迫他離開自己心愛的戀人羅青青（胡茵夢飾），娶父親老友之女爲妻，以至於林佳森英年早逝。在這一意義上，影片《海灘的一天》不僅僅是一個簡單的婚姻破裂的故事，而是一個家族的婚姻史，同時又是臺灣數十年間的愛情婚姻的風俗畫。

更引人注目也更重要的是，影片《海灘的一天》的敘事起點和終點都不是在海灘的那一天，而是在數年之後臺北的一家咖啡廳裏：出國十三年的女鋼琴家羅青青（林佳森當年的戀人）與她的朋友林佳莉在這裏相約見面，情潮陣陣，心緒條條，絮語聲聲，回想翩翩。「海灘的一天」只是一段「回憶」；而林佳莉的成長及其爲婚姻付出的種種努力，則是「回憶中的回憶」；而羅青青與林佳莉的回憶和講述，實際上又是電影家的「講述的講述」。

　　也正是因爲這一點，這部影片上映時，雖然有不少人（當然是知識份子）大呼美妙，同時又有不少人感到「莫名其妙」。顯然，影片《海灘的一天》的突出的影像語言，複雜的敘事結構，獨特的心理視角，既使人感到新鮮，又讓人難以抓住頭緒。

　　該片在當年的金馬獎中一無所獲，在亞太影展上也只獲得了一項攝影獎，一方面固然是因爲導演的敘事技藝尙未成熟，影片中的有些故事關鍵似乎交代不清；而另一個更重要的方面，則應該說是觀眾及專家的讀解習慣本身限制了對這部影片的理解和把握。從《十一個女人・浮萍》到《光陰的故事・指望》，從《1905年的冬天》到《海灘的一天》，我們不難發現楊德昌對時間／光陰／人生的特別敏感；而難以發現、尤難把握的是楊德昌對於光陰／時間／人生／歷史的獨特心理感受及其表現方式。

　　如果從心理的感受出發，而不拘泥於情節的戲劇性規範與邏輯，就不難發現，「海灘的一天」實際上「一日長於百年」；影片也不僅僅是講述一些可悲可歎的愛情、婚姻故事，甚至也不僅僅是講述臺灣僅幾十年的社會發展與生活觀念演變的歷史，而是講述了一種文化心理的現代化進程及其人生觀念與方式的矛盾、衝突、選擇。

　　以此爲起點，楊德昌的電影創作不斷精進。一九八五年導演的《青梅竹馬》（與侯孝賢、朱天文合作編劇，蔡琴、侯孝賢主演）獲得瑞士第三十八屆洛迦諾國際電影屆國際影片協會獎；一九八六年的《恐怖分子》（與小野合作編劇）獲得第三十二屆（1987年）亞太影展最佳編劇獎、瑞士第四十屆洛迦諾國際電影節銀豹獎、英國電影協會最具創意與想像力影片獎。

　　而一九九一年創作的《牯嶺街少年殺人事件》（楊德昌電影有限公司出品，楊德昌、閻鴻亞、楊順清、賴銘堂編劇，楊德昌導演，張惠恭攝影，張震、楊靜怡主演），堪稱楊德昌電影生涯的一座紀念碑。該片獲得一九九一年東京國際電影節評審團特別大獎及影評人大獎、法國三大洲影展最佳導演獎、新加坡影展最佳導演獎、臺灣第二十八屆金馬獎最佳影片獎、第三十六屆亞太影展最佳影片獎等多種

獎項。作爲臺灣最傑出的電影導演之一，楊德昌早已蜚聲世界影壇；
他的作品不多，但卻部部精湛。

99.侯孝賢：追憶童年往事

　　侯孝賢被認爲是臺灣新電影運動的一面旗幟。提起侯孝賢，人
們總會自覺或不自覺地想到日本的電影大師小津安二郎，想到中國早
期的藝術大師費穆，甚至有學者專門從事這方面的研究：從費穆、小
津、侯孝賢的電影風格和美學意境中提煉出「東方電影美學」的某些
理論要素⑩。

　　另有一個考察和研究的角度，是侯孝賢與楊德昌的比較研究。侯
孝賢與楊德昌同籍（廣東梅縣），同齡（1947），同爲臺灣新電影的
領軍人物，但他們的人生道路不同，教育背景不同，電影藝術風格迥
異。

　　一九七二年，侯孝賢畢業於臺灣藝術專科學校影劇科，畢業
後，曾當了八個月的電子計算機的推銷員，後應聘爲著名導演李行的
《心有千千結》一片的場記，從此步入電影界。從一九七五年起，侯
孝賢一邊做場記，一邊練習電影編劇，編寫了《桃花女鬥周公》、
《月下老人》（1975）、《煙波江上》、《早安臺北》（1977）、
《昨夜雨瀟瀟》、《我踏浪而來》（1978）、《天涼好個秋》、
《秋蓮》（1979）、《蹦蹦一串心》（1980）、《俏如彩蝶飛飛飛》
（1981）、《小畢的故事》（1982，與朱天文合作，獲第二十屆金馬
獎改編劇本獎）、《油麻菜籽》（1983，與廖輝英合作，獲第二十一
屆金馬獎改編劇本獎）、《小爸爸的天空》（1984，與朱天文合
作）、《青梅竹馬》（1984，與楊德昌、朱天文合作）、《最想念的
季節》（1984）等等。

　　從一九七九年起，侯孝賢開始與著名攝影師兼導演陳坤厚合作，
一爲編劇，一爲攝影，兩人輪流當導演。侯孝賢獨立執導的影片，是

自己編劇的愛情輕喜劇《就是溜溜的她》（1979），繼而編導了《風兒踢踏踩》（1980），一九八二年編導的《在那河畔草青青》被認為是臺灣新電影運動的先聲。同年底，侯孝賢與陳坤厚合作創辦了萬年青電影公司，創業作《小畢的故事》（陳坤厚導演）大獲成功。

作為導演，侯孝賢真正引人注目的，還是因為一九八三年的兩部影片《兒子的大玩偶》（侯孝賢、曾壯祥、萬仁各導一段）、《風櫃來的人》，這兩部影片被認為是臺灣新電影重要的里程碑，當然同時也是侯孝賢電影創作的新起點。

《風櫃來的人》獲得法國南特三大洲影展的最佳影片獎，此後，侯孝賢的電影成為一系列國際電影界的寵兒：一九八四年的《冬冬的假期》，獲亞洲影展最佳導演獎、蟬聯南特三大洲電影節最佳影片獎；一九八五年的《童年往事》，獲得荷蘭鹿特丹國際電影節非歐美影片最佳劇情片大獎、西柏林國際影評聯盟評審獎；一九八六年的《戀戀風塵》，獲得葡萄牙特羅伊亞國際影展最佳導演獎；一九八七年的《尼羅河女兒》，獲義大利都靈國際影展青年影評人特別獎；一九八九年的《悲情城市》，獲得義大利威尼斯國際電影節最佳影片金獅大獎……

有學者認為，侯孝賢的所有影片都似只有一支主題歌：童年往事；所有的故事都只用一種講述方法：追憶⑪。這是一種重要的發現。而以「童年往事」命名的影片，則被著名導演楊德昌認為是臺灣三十年來最好的電影⑫。

《童年往事》是侯孝賢的一部帶有自傳性質的影片，影片講述阿孝一家，包括祖母、父親、母親、哥哥、姐姐、阿孝和弟弟，從廣東梅縣遷居臺灣，由於時局變化，被迫紮根於斯的一段歷史。在許多人看來，這部影片不僅是一部家族史，也不僅是一部外省人遷移入台的流民史，同時也是臺灣數十年間歷史變遷的直接「指證」——一半是客觀的見證，一半是主觀的指認。

對臺灣的觀眾而言，《童年往事》有一種難得的大度；而對大陸的觀眾而言，影片的妙處，在於它少有的人文自覺及其情感深度；對

於華人文化圈以外的觀眾來說，這部影片的最突出的特徵，則是它的超然物外而又渾然不覺的獨特的東方式的審美態度。

影片《童年往事》不僅是作者侯孝賢的個人成長史，同時也是一種東方精神或說東方情懷的發展史。影片中敘述了阿孝父親、母親、祖母的死亡，敘述一個時代，一段歷史的結束；敘述了姐姐的出嫁，兄弟的升學和成長，敘述了另一個時代，另一段歷史的開端。然而對於片中的潛在的敘事者阿孝而言，這一段人生的經歷，這一段重要的社會歷史，統統在渾渾噩噩、朦朦朧朧之中。表面的原因是，少年不識愁滋味；而深層的原因則是，陽光底下無新事。於是，這部影片就有了一種典型的東方式的達觀。表面上，電影作者面對的是一種社會、人生的真實；而在深層次中，它所注意的卻只有自己心靈的真實。

作為侯孝賢的重要代表作，《童年往事》一片真正奠定了「侯孝賢電影」的風格基礎。重在抒情，而非敘事；重在靜觀，而非渲染；重在生態把握，而非環境刻畫；重在情感的流動，而非戲劇的邏輯；重在自然，而非人為；重在細節的運用，而非情節的安排；重在心靈，而非物理；重在神思妙悟，而非演繹推理。侯孝賢電影的場面調度，長鏡頭運用，追求自然光效，演員的即興表演和導演的即興「寫作」等等特徵，在《童年往事》一片中已經非常自覺而且運用自如。

進入九〇年代以後，侯孝賢又拍攝了《戲夢人生》（1993）、《好男好女》（1995）等片，一次又一次地讓世界驚喜。其實早在完成《童年往事》之際，侯孝賢已經穩穩地步入了世界級電影藝術大師的行列。侯孝賢的這種獨特的觀照方式，這種個人經驗基礎上的人文表達，在某種意義上，正是大陸「第五代」導演及其電影創作的一種明顯的缺陷。

100.吳天明：光彩人生

吳天明這個名字，最早是在一九七九年的著名影片《生活的顫音》的導演行列中出現的，不過，因為這部影片是由滕文驥編劇兼導演，人們習慣地將這部影片當成了滕文驥的影片。吳天明名列「驥尾」，不免要受些委屈。一九八○年，吳天明與滕文驥又合作導演了影片《親緣》，這一回是吳天明在前，滕文驥在後，但這部描寫臺灣女博士陳秀娟與大陸男青年海員方傑的一段愛情故事，加上回大陸找到失散多年的母親和弟弟的影片，概念化的痕跡比較明顯，並沒有引人注目。

吳天明的真正成名，是在一九八三年度執導演了影片《沒有航標的河流》（葉蔚林根據自己的同名小說改編，劉昌熙、朱孔陽攝影，李偉、陶玉玲主演）。這部描寫瀟水上的放排人盤老五等人數十年間悲歡離合的影片，不僅獲得了中國文化部一九八三年優秀影片二等獎，而且還獲得了美國第四屆夏威夷國際電影節東西方中心獎——伊斯曼柯邁獎。遺憾的是，這部影片由於過多的社會政治歷史的演繹，而限制了它的人文深度的開掘。

一九八四年，吳天明導演了《人生》（路遙根據自己的同名小說改編，陳萬才、楊寶石攝影，周里京、吳玉芳主演）一片，在中國影壇，尤其是在中國青年電影觀眾中，引起了強烈的震撼。關於影片《人生》的討論和爭議，是一九八四年中國電影的最大熱點之一。

《人生》寫的是：農村青年高加林（周里京飾）在家鄉小學任教，突然被大隊書記的兒子頂替，同時卻又獲得了村裏的漂亮姑娘劉巧珍（吳玉芳飾）的愛情。倆人海誓山盟，情濃如蜜。不久，高加林的叔叔從部隊轉業到地方，任地區勞動局局長，高加林也平步青雲，當上了縣廣播站記者。高加林的中學同學、縣廣播站播音員、大幹部的女兒黃亞萍（李小力飾）不顧父母的反對，中斷了與張克南（喬建

華飾）之間多年的戀愛關係，狂熱地追求高加林。黃亞萍答應將高加林調入大城市工作，使得高加林不能不斷絕與劉巧珍的戀愛關係，投入黃亞萍的懷抱。劉巧珍無望之下，嫁給了並不相愛的馬拴。高加林被選派到省城升造，不料，卻被張克南的母親揭發出走後門上調的事，終於被秉公執法的叔叔退回到農村，與黃亞萍的關係也隨之破滅。高加林回到農村，面對鄉親們的道德指責，面對已經嫁做他人婦的劉巧珍，回首往事如夢，不禁感慨萬千。

影片直面農村青年的人生往往身不由己的殘酷命運，明確指向社會中存在有形無形的關係網這一現實，著力刻畫了高加林這一「中國的于連」（法國小說家司湯達的《紅與黑》中的不惜一切向上爬的主人翁）或「現代的陳世美」的形象，引起了電影批評界和熱心的青年觀眾對於社會與人生的關注、思考和爭議。

與此同時，影片中的中國西部黃土高原的紀實性鏡頭畫面，具有一定的衝擊力和震撼力，被認為是中國第一部明確表現中國西部地域特色及其人文風俗的「西部電影」。影片中，高加林與劉巧珍共騎一輛自行車進城的鏡頭；高、劉二人坐著德順爺（高保成飾）的馬車進城掏糞，德順爺月下唱起《走西口》，並回想往日情人歌聲的鏡頭；尤其是長達五分鐘的劉巧珍的婚禮——畫面上儘是參加婚禮的人的歡樂，而劉巧珍卻始終沒有露面，觀眾見到的只是紅紗巾上的幾滴眼淚，透過紅紗巾的則是一種撕心裂肺的血色——都堪稱中國電影的經典性鏡頭。

遺憾的是，影片中的劉巧珍、黃亞萍的形象相對比較單薄，且道德的傾向非常明顯，從而影響了這部影片的人文思想深度。因而，在該年度的百花獎評選中，《人生》榮獲最佳影片獎、最佳女主角獎（吳玉芳）等多項大獎，而在金雞獎評選中，則只獲得了一項最佳音樂獎（許友夫）。

一九八七年，已經擔任西安電影廠廠長的吳天明又導演了《老井》（鄭義根據自己的同名小說改編，陳萬才、張藝謀攝影，張藝謀、解衍、梁玉瑾主演）一片，可以說是吳天明導演事業的最高峰；

該片不但獲得了廣電部一九八六至一九八七年度優秀影片獎、第十一屆電影百花獎最佳故事片獎、最佳男演員獎（張藝謀）、最佳女配角獎（呂麗萍），和第八屆中國電影金雞獎最佳故事片獎、最佳導演獎、最佳男主角獎（張藝謀）、最佳女配角獎（呂麗萍）；還獲得了第七屆夏威夷國際電影節評審團特別獎，第二屆東京國際電影節故事片大獎、國際電影批評家聯盟特別獎、東京都知事獎、最佳男演員獎（張藝謀），和第十一屆義大利薩爾索國際電影電視節一等獎。

吳天明在中國電影史上值得大書一筆，不僅是作為一個優秀的電影導演，他還是一位非常了不起的電影廠廠長。在他擔任西安電影廠廠長期間，他不但大膽地破格啓用黃建新、周曉文等年輕的導演，而且還大膽地請北京電影製片廠的年輕導演田壯壯到西影導演探索性影片《盜馬賊》，將廣西電影廠的攝影師張藝謀「借」到西安廠提升為導演。吳天明的「不拘一格用人才」，不僅是使西安電影廠的勢頭猛升，隱隱然進入一流大廠之列；更重要的是為新時期中國電影的人才選拔與藝術探索，做出了不可磨滅的貢獻。

之所以如此，或許與他的經歷有關。吳天明祖籍山東萊蕪，一九三九年生於陝西三原。一九六二年結業於西安電影廠演員訓練班，一九七四年入中央五七大學電影導演專業班（後為北京電影學院導演進修班）學習，一九七六年回西影廠，先後任場記、副導演、導演、廠長（兼導演）。吳天明的藝術觀念是他的人生經驗的凝聚，而他的人生光彩不僅在於他電影的藝術成就，更在於他做人的赤子衷腸。

101.「第五代」：一個和八個

一九八三年四月，地處邊陲的廣西電影製片廠打破年輕人逐步升級的常規，批准了一批剛剛從電影學院畢業的年輕人，組成全國第一個青年電影攝製組——由張軍釗任導演、張藝謀和蕭風任攝影師、何

群任美工師的《一個和八個》劇組。於是，這些年輕的電影人個個剃了光頭，懷著「不成功、便成仁」的豪邁和悲壯，開赴西北戈壁，形成了中國電影史上的一幕前所未有的奇異景觀。

影片《一個和八個》是張子良、王吉成根據著名詩人郭小川的同名長篇敘事詩改編，說的是一個受誣陷的八路軍指導員與八個真正的罪犯被關押在八路軍的隨軍監獄中，最後在日軍的包圍中，一同浴血殺敵、奮勇犧牲的故事。

《一個和八個》的新穎性和震撼力，有內容和主題方面的，如真正的罪犯如何成為「真正的人」，成為「老子是中國人」的那種「大寫的人」，這是過去的電影中難得涉及、也從未涉及過的；影片的衝擊力更多的是來自其形式方面，如把一個發生在冀中平原上的故事搬到大西北戈壁上去「演出」，影片的色彩以大塊的黑、白、灰等為主，經常出現傾斜的地平線及半邊臉等等不規則構圖，等等。這些都與人們平常的觀影經驗有很大的出入，非常地陌生，也非常地具有挑戰性。

張軍釗、張藝謀、蕭風、何群等人，都是北京電影學院一九八二屆的畢業生，電影《一個和八個》也是這屆畢業生「明志之作」的「第一部」，張軍釗導演當然是他們中的「第一人」。

此後，在一九八三至一九八六短短的幾年間，中國影壇上出現了陳凱歌的《黃土地》、田壯壯的《獵場札撒》、吳子牛的《喋血黑谷》、黃建新的《黑炮事件》、張澤鳴的《絕響》，和胡玫、李曉軍導演的《女兒樓》及周曉文、方方導演的《他們正年輕》等一大批形式新穎的影片，捲起一股勢不可擋的創新狂飆。

習慣上，這些影片被稱為「第五代電影」。所謂「第五代」，是指以北京電影學院「文革」後的第一屆（1982）畢業生為主體的新一代。國際影壇將這批影片的問世，稱為「中國新電影的真正開始」。

這批影片與傳統的中國電影確實有極大的不同，具體說，有以下幾個方面。

一是視野的轉變。傳統電影的視野大多高度政治化，而新電影的

視野卻從政治轉向文化；從現實功利的追求轉向深層次的文化展現。

二是價值標準及判斷方式的改變。傳統中國電影的一個較為突出的特徵，是將人物形象的描寫政治化，然後又將政治性人物進行道德化的簡單處理，善與惡、正與反、好與壞了了分明；而新電影則盡可能地避免簡單化的、童話式的道德判斷，或說是將道德判斷引向更深一層的歷史判斷。

三是電影觀念的變化。新電影大多有意避開老一套的「講故事」的方式，而讓人去「看」電影的光與影的藝術呈現。傳統電影的突出特徵，是特別注重電影的思想內容及其主題的表達，主張「形式服務於內容」；而新電影的突出標誌，則是電影影像意識的覺醒和追求。他們努力挖掘電影的影像視覺語言的潛能，尋找影像語言的自身法則，盡可能地擴張它的表現力，從而確立新的電影藝術風範。

四是電影風格的變化。從總體上說，傳統電影在新時期的整體風格，是追求電影的「抒情詩風」；而「第五代」電影則追求一種創造性的「活動畫意」。

上述種種，無不形成對傳統中國電影的衝擊，明顯打破了中國傳統電影的思維定式。因而這些作品的問世，常常使人目瞪口呆，繼而爭論蜂起。每一部影片的出現，都會引起一番意見紛紜的討論。從一部影片的爭議引申開去，評論界對「第五代」及其新電影的缺陷與不足的批評，大致有以下幾方面：

一是認為「第五代」導演的理論選擇並不自覺，在電影思維、藝術思維、乃至哲學思維等方面的層次和境界，都還有待進一步提高；

二是有人指出新電影是在信仰廢墟和文化斷層上出現的，這一代人缺少傳統文化和西方文化的深厚功底，難免生吞活剝；

三是有人認為「第五代」的一些作品偏重於畫面造型，思想意念化，常常使人感到審美欣賞的困難，需要從外部對它進行解讀，特別是對於一般觀眾來說，「第五代」的作品有時太過晦澀難懂了⑬。

不過，在總體上，當時的電影評論界以及前輩電影導演們，對「第五代」的出現還是抱著新奇、興奮、寬容和支持的態度的。明明

看到了新一代一反電影的敘事美學傳統，也明明看到他們存在這樣或那樣的不成熟，但在創新探索的共同旗幟下，「第五代」電影很快就被承認和接納。

「第五代」電影的產生，看上去是中國電影史上的一個異數，實則有其必然性。簡言之，一是因爲他們的人生經歷和社會生活體驗，造就了他們的獨立性與反叛性；二是當時中國電影的計劃經濟體制，使他們有機會獲得投資進行新電影的試驗；三是新時期的改革開放的整體氣氛及思想解放的社會思潮，不但使他們獲得教益與啓發，也給他們的思想與藝術上的反叛行爲提供了極好的機會——這一代人整個兒就是「天之驕子」：從高考恢復，他們考進大學的那一天開始就是。比他們早一代的人，沒有他們那種內在的「感覺與要求」，而比他們晚一代的人（想成爲「第六代」或「第七代」的新生代們）卻又沒有、而且基本上是永遠也不會有「第五代」成長之初那樣優越的外在環境。

當然，過不多久，人們就會發現，「第五代」中也有各式各樣的人，各式各樣的電影。進而，作爲一次電影革新運動的「第五代電影」，幾年之後就很快融入了中國電影的變革與矛盾的主流之中：飛鳥各投林了。

102.陳凱歌：少年的詩篇

爲「第五代電影」打響第一槍的，是張軍釗的《一個和八個》，而爲「第五代電影」贏得巨大回響的，卻是陳凱歌的《黃土地》。不僅是因爲《黃土地》「後發而先至」（拍攝在後，通過在先），也因爲這部影片有著更加鮮明的藝術個性和更成熟的影像意識。因而，《黃土地》一出，陳凱歌很快就成爲這一屆同學、成爲「第五代電影」的領頭雁。

電影《黃土地》是張子良根據老作家柯藍的散文《深谷回聲》改

編的，由張藝謀擔任攝影，何群擔任美工。柯藍的散文原作是以一個八路軍的音樂工作者的身份，回憶赴陝北收集民歌期間，與農家姑娘翠巧相識、相愛，最後翠巧還是沒有等到心上人的到來，反抗逼婚，投河而死，留下「空谷回聲」，讓人無限懷念，也無限悵惘。

張子良的電影劇本原名《古原無聲》，把故事的重點放到了翠巧的不幸命運的描寫上，是一個「蘭花花」似的故事。而在陳凱歌的影片中，無論是八路軍文藝戰士顧青（王學忻飾），還是農家女翠巧（薛白飾），都沒有成為真正的「主角」。真正的主角是──如片名所示──黃土地！

把黃土地當成電影的一個角色，而且當成是最主要的角色，是電影《黃土地》最大的創意所在，當然也正是理解這部電影的關鍵所在。翠巧、翠巧爹（譚托飾）、翠巧的弟弟憨憨（劉強飾），以及他們的祖祖輩輩、世世代代，都是這塊黃土地中生長出來的。黃土地不僅是他們的衣食之源，也是他們的風俗之源，歷史之源，並且最終還將是他們的希望與絕望之地，最終的歸宿之地。進而，黃土地還是中國歷史之源，又是中國現代革命的聖地。所以，在影片中，我們看到那貧瘠、厚實、溫暖的黃土地，蘊含了多麼豐富的生命、歷史和美學的訊息。

影片開頭的那段不知道從哪裡飄來的「酸曲」，是這塊黃土地中呻吟出來的；八路軍戰士顧青也是從這塊黃土地中「冒」出來的；農家的婚禮，以及婚禮上的歡樂和辛酸，那些奇異的儀禮和風俗，都是這塊黃土地上生長出來的；翠巧一家和所有的人群，都是這塊黃土地養育出來的。所以，只有瞭解和理解了這塊黃土地，才能瞭解和理解了這塊黃土地上的風俗和歷史；而只有瞭解和理解黃土地的風俗和歷史，才能最終瞭解和理解《黃土地》這部電影。

這樣，《黃土地》中把地平線抬得遠遠高出人們的視野，把黃土地上的人群擠壓到天地的一隅；黃土地上的光線如此的柔和明麗，而人們居住的窯洞中卻總是陰影重重；翠巧爹、翠巧弟弟在家中總是像泥塑木雕，而到了黃土地上卻充滿了活力；黃河的形象也在黃土地的

懷抱中變得前所未有的深邃、平靜和神秘莫測……所有這些，就都能
夠領會了。

與此同時，人們對《黃土地》一片的爭議，如，這部影片究竟是
「對民族性的深刻揭示還是過分的渲染愚昧落後」；是「新的美學觀
念還是虛假化、概念化」；是「觀眾欣賞習慣需要改變還是缺乏群眾
觀點」⑭等等，也就能夠得到合理的解釋了。

當然，《黃土地》本身也充滿了矛盾。最突出的就是黃土地既
極端貧瘠又極端厚實溫暖，黃土地上的人群既極端的冷漠又極端的熱
情，黃土地上的歌聲既極端的嘹亮又極端的辛酸；以及，極端的歡樂
和極端的悲苦，極端的蒙昧和極端的豁達等等。這些矛盾，首先當然
是這塊土地本身的矛盾，同時也是電影作者對這塊土地的理解上的矛
盾。進而，又還是電影人自身心緒和思想上的矛盾表現：對於這塊黃
土地，他們是想「反叛」，卻又更想「皈依」。所以，在電影中就出
現了歷來讓人爭議不休的兩個場面，一是震天動地的腰鼓，一是震撼
人心的求雨。還有，求雨的人群背顧青而去，而憨憨卻又迎著顧青而
來。

《黃土地》是「說」不清楚的。不但觀眾說不清楚，電影人自身
又何嘗能說得清楚？也許，這正是這部影片的成就和魅力之所在：它
不是「說」的，而是要讓人去「看」的；不是語言的藝術，而是影像
的藝術；不是思維的演繹，而是情感的表達。《黃土地》在國內外獲
得廣泛的關注，獲得多種電影獎項，在境外的名聲甚至遠遠超過在國
內的名聲，被認為是中國電影史上的一座觀念與形式創新的里程碑，
其原因也正在此。

在《黃土地》之後，陳凱歌又導演了《大閱兵》（1986）、《孩
子王》（1987）、《邊走邊唱》（1991）、《霸王別姬》（1992）、
《風月》（1995）、《荊軻刺秦王》（1998）等影片。其中《霸王別
姬》一片獲得法國坎城電影節最佳影片大獎——金棕櫚獎，讓陳凱歌
如願以償。

有趣的是，《霸王別姬》恰恰是陳凱歌電影創作中的一個「變

數」，是「作者電影」與商業電影的一次妥協。而之前之後的「陳凱歌電影」，無不有「說不清楚」的矛盾：《大閱兵》中的個體與集體的價值取向的矛盾；《孩子王》中文化與反文化的矛盾；《邊走邊唱》中神與人的矛盾；《風月》中男人與女人的矛盾；《荊軻刺秦王》中凡人與英雄的矛盾……在電影形式上，這些影片是影像藝術探索的佳作；而在文化內蘊和精神氣質上，陳凱歌電影是一系列矛盾重重、朦朧多義的「少年的詩篇」。

103. 田壯壯：兒童的歌謠

如果說陳凱歌電影是一系列的少年的詩篇，那麼，「第五代」電影的另一位傑出的代表人物田壯壯的電影，就是一系列「兒童的歌謠」。

與陳凱歌一樣，田壯壯也出身於電影世家；更幸運的是，他在電影學院畢業之前就導演了兒童故事片《紅象》（1981，與張建亞、謝小晶等人合作導演）；畢業後不久，就獨立導演了另一部兒童故事片《九月》（1983），這是一部描寫少年輔導老師如何用自己的善良、慈愛，去影響和培養有用的「好人」的故事。

在這兩部影片中，田壯壯已經表現出了他的情感細膩、心地純淨、關注性靈、熱愛自然的精神特徵。但這部敘事流暢的影片不被認為是田壯壯電影的「代表作」，他的真正成名，還是在拍攝了《獵場札撒》（1985）及《盜馬賊》（1986）之後。

《獵場札撒》（內蒙電影廠出品，江浩編劇，呂樂、侯詠攝影，巴雅爾香、敖特根巴雅爾等主演），講述的是：在內蒙古圖爾布山谷中舉行的一年一度的圍獵活動中，青年牧民旺森扎布（巴雅爾香飾）沒有獵到像樣的獵物，於是將神槍手吉日嘎朗（拉喜飾）的獵物據為己有，不料被人發覺並向嚴肅而又有威望的巴雅斯古冷（敖特根巴雅爾飾）告發了。後者按照成吉思汗制定的「獵場札撒」（意即獵場上

的法規）處罰了旺森扎布，讓他跪在釘著狍子頭的馬樁前接受老母親的鞭打。

旺森扎布的哥哥陶格濤（色旺道爾吉飾）責怪巴雅斯古冷使他家蒙羞，決意報復，於是將狼群引入巴雅斯古冷家的羊圈，造成了極大的損失。次日，巴雅斯古冷隻身前往狼穴除害，陷入了狼群的包圍之中，吉日嘎朗和旺森扎布趕來搶救，三人脫險後重歸於好。但陶格濤又挑撥巴雅斯古冷與吉日嘎朗的關係，後來陶格濤家失火，巴雅斯古冷的妻子冒險救出了陶格濤的母親，使他深受感動，向巴雅斯古冷坦白了自己的不良行為，請求原諒。而巴雅斯古冷也坦白了自己偷了吉日嘎朗獵物一事，割下狍子頭掛在馬樁上，跪下請求責罰。吉日嘎朗打掉了馬樁上的狍子頭，大家言歸於好，共度草原歡樂良宵。

需要特別說明的是，影片《獵場札撒》中所有的角色，都是由蒙古族演員擔任，且說的又是蒙語，再加上電影以富於變化的鏡頭畫面，節奏異常緩慢地呈現出草原生活的奇異風俗，一般的觀眾實在有些難以看懂。更重要的是，導演並未滿足於講述上面的草原傳奇故事，電影所傳達的內容訊息，實際上要豐富複雜的多，益發使得這部影片變得非常的陌生。

田壯壯所要講述的不僅僅是幾個草原牧民之間的矛盾衝突，而是草原上的獵場與草場之間、人性與獸性之間、以及歷史與自然之間的對比、矛盾、衝突與和諧。獵場上充滿血腥與野性的場景通過快節奏與高速度表現出來，實際上只是一筆帶過；影片更加看重的是大草原寧靜和平、闊大深邃、甚至不無神秘的自然景象；影片中出現的日月交輝的鏡頭就是一個典型的例子——這一鏡頭也成了一個經典性的鏡頭。

像電影《黃土地》一樣，《獵場札撒》也將草場與獵場當成了電影的重要角色和表現的主體，人物與故事只是附在其上的一種「必然產物」。這部影片鏡頭畫面的靈活通透，與《黃土地》的厚重樸拙，也形成了鮮明的對比，稱得上是各有千秋。不同的是，《黃土地》是在和諧的敘事中，最後突出了電影人自身的矛盾；而《獵場札撒》則

相反地在矛盾衝突的敘事中，最終走向寧靜和諧。

《獵場札撒》所描繪的不是草原的現實，甚至也不是草原的歷史，而是關於大草原的一種創世神話。對七百年前的絕對簡單、也絕對權威的成吉思汗時代的「札撒」的歌唱，與其說是一種「文化的反思」或「尋根的表現」，不如說是導演田壯壯的一段天真純潔的「兒童的歌謠」。

在田壯壯的下一部影片《盜馬賊》（西安電影廠出品，張銳編劇，侯詠、趙非攝影，才項仁增、旦枝姬、帶巴等主演）中，也許更容易感受一種天真純淨的「童謠」氣質。影片中講述的盜馬賊羅爾布（才項仁增飾）短短的人生故事，與其說是對宗教的絕望和覺醒，不如說是一種骨子裏的對宗教的傾慕和迷戀，和一種更深層次的、也許更單純、更神聖的宗教的皈依。就像一個正在挨打的孩子，不管媽媽怎樣猛打狠揍，卻依然緊緊地抓住媽媽的衣襟，決不放鬆。

電影中的青藏高原上的種種奇風異俗，以及種種威脅生命的苦難和瘟疫，在導演好奇的眼中，全都變成了親切的懷念和永恆的嚮往。就像兒童被噩夢驚醒，卻又時時想回到夢中的伊甸園，再來一番夢谷神遊。

需要說明的是，我將田壯壯的電影說成是「兒童的歌謠」，只是一種理解的角度，是說導演及其影片的本色與氣質，並非指其他。實際上，童心是藝術家最為寶貴的天賦；而美好動人的童謠，往往是對世俗墮落的人間現實最深刻、最嚴厲的批判。作為導演，田壯壯當然不只是能夠拍攝童謠似的影片，在《獵場札撒》和《盜馬賊》成名之後，田壯壯又拍攝了《鼓書藝人》（1987，根據老舍小說改編）、《搖滾青年》（1988）、《李蓮英》（1990）、《藍風箏》（1992）等影片。其中以《藍風箏》的藝術成就最高，但這部日本投資的影片並沒有在中國國內發行放映，而且，那也是田壯壯最後的一首「童年的歌謠」⑮。

104.黃建新：成人的寓言

黃建新與張軍釗、陳凱歌、田壯壯他們不一樣，他不是電影學院一九八二屆的畢業生，而是作爲工農兵學員，於一九七七年進入西北大學中文系，一九七九年畢業後分配到西安電影製片廠，先後任編輯、場記、副導演；一九八三年被送往北京電影學院導演系進修，一九八五年畢業後回到西安廠，其後開始獨立電影導演創作。

與前幾位知名的「第五代」導演更不一樣的是，黃建新的電影處女作不是以邊地、荒野的歷史、文化作爲內容或「標誌」，而是根據當代著名小說家張賢亮的小說《浪漫的黑炮》改編，講述了一個發生在當代城市的故事《黑炮事件》（**李准編劇，王新生、馮偉攝影，劉子楓、奧爾謝夫斯基等主演**）：一個酷愛下象棋的礦山工程師趙書信（劉子楓飾），在外地出差期間丟失了一枚「黑炮」棋子，爲了不使一副棋子殘缺，就給曾住過的外地旅館發去一份尋找「黑炮」的電報。不料這封電報引起了當地公安部門的注意，於是引發了一場「黑炮事件」。

趙書信在本單位受到秘密審查期間，曾與他合作過的聯邦德國專家漢斯（**奧爾謝夫斯基飾**）再度來華工作，指名要趙書信擔任翻譯，公司卻把趙書信安排到維修廠工作，另派了一位不懂技術的翻譯。公司經理偶然發現了「黑炮事件」的真相，但黨委副書記堅持認爲對趙的審查不能結束。結果造成了重大技術事故，損失幾百萬元。此時，從外地寄來了一枚「黑炮」棋子，「黑炮事件」真相大白，而那位黨委副書記卻責怪趙書信，趙書信只好表示「以後不再下棋」。

這是一個顯然帶有荒誕性的故事，導演在電影的色彩處理和若干場景的安排上，也故意突出其「假定性情境」。例如整部電影以紅色爲基調，而公司黨委會的場面卻又是一色的白：白牆、白鐘、白色臺布、白色上衣，第二次黨委會則在桌子的兩旁各加上一件黑上衣，等

等。

　　這部形式新穎、主題尖銳的影片一上映，就引起了觀眾和評論界的極大興趣，當然也少不了激烈的爭論。有人認為這部影片的人物形象「不夠典型」，影片中的黨委副書記等人物形象有損於黨的威望，趙書信不能代表新時期中國的知識份子；還有人認為影片中的一些場景「不真實」。

　　不過，大多數的電影評論家還是非常讚賞這部影片，認為它在電影形式上做了有益的探索，而在電影的主題思想方面也沒有問題：它是將矛頭指向極少數的官僚主義者——這些不尊重知識份子的領導者，正是中國實現四個現代化的最大障礙和阻力。進而，還有些電影批評家對影片的主角趙書信的任人擺佈、逆來順受的性格刻畫大加讚揚，認為「趙書信性格」是某一類知識份子的「典型」。因而，《黑炮事件》不僅獲得了第六屆中國電影金雞獎最佳男主角獎（劉子楓），還獲得了廣播電影電視部優秀影片獎。

　　黃建新一炮而紅之後，又導演了《錯位》（1986）、《輪迴》（1988）、《站直了，別趴下》（1992）、《五魁》（1993）、《背靠背，臉對臉》（1994）、《紅燈停、綠燈行》（1995）、《埋伏》（1996）、《睡不著》（1998）、《說出你的秘密》（1999）等影片。其中除《五魁》外，其餘影片全都是表現當代城市人文環境及其人生故事的。由於黃建新堅持認為「文化」絕不是什麼虛玄的東西，而是存在於現實環境之中，存在於每個人身上或心上的歷史積澱，其電影的文化色彩和人文意識就與其他的同時代導演大不相同。

　　黃建新電影經歷了一個從刻意到隨意、從嚴肅到幽默的過程。但他對當代中國及其當代人的關注卻是一以貫之，從未改變。在這一意義上，黃建新電影堪稱一系列的「成人的寓言」。由此反觀他的電影創作歷程，對黃建新人文環境和文化心態的剖析就會看得更加清晰。而在這一點上，黃建新不僅不同於他的同代人，也可以說是超前了我們的時代。他的電影，雖然每一部都會產生一定的社會影響，但個中深意，卻往往要過些年之後才能看的更加透澈。

不妨仍以《黑炮事件》為例。這部影片的真意或深意，在當年根本就沒有得到充分的讀解。雖然有人看到「趙書信性格」的獨特與新穎，甚至還看到了趙書信其人的「孩子氣」，但極少有人從「人與環境」的角度去看這部影片，去充分發掘這部影片的荒誕背景下的人文意義。簡單地說，在這部影片中，我們看不到任何正常的私人生活空間，看不到正常的人文環境；看到的只是單調的「會場」和以機器為主體的「工廠」，人的空間在何處？人在何處？簡直無人關心。

片中的領導人何止是「官僚主義」而已？真正的悲劇在於他們「目中無人」。進而，在這樣的環境中自然會產生相應的性格，「趙書信性格」的根本特徵，不是簡單的知識份子的軟弱性而已，而是壓根兒就沒有「成人的自我」。影片最後，趙書信在幾個小男孩用磚頭玩骨牌遊戲的現場的鏡頭，顯然是一種意味深長的象徵。在「成人的世界」中，也有一場這樣的「兒戲」，且也是一種明顯的骨牌效應——「黑炮事件」不正是一場骨牌遊戲嗎？

緊接著《黑炮事件》的，是黃建新繼續講述的趙書信故事：《錯位》。這個故事其實恰恰是「骨牌遊戲」的繼續。這部影片絕不是「反對文山會海」這樣簡單，而是以被「提幹」的趙書信自我分裂，表現作為一個（重要）「人物」的趙書信，仍然不是一個健康正常的「成人」。更妙的是，除了他自己以外，也沒有任何人關心他是不是一個正常的「成人」。這正是中國文化及其人文歷史中，至今仍未被注意的一個最大的問題或奧妙。

105.吳宇森：英雄本色

正當大陸、臺灣電影新潮迭起，香港商業娛樂片又上高峰。這一次的領軍人物是吳宇森：他以《英雄本色》（1986）、《英雄無淚》（1986）、《英雄本色續集》（1987）等影片，開創了香港「英雄片」的先河。

　　吳宇森原名吳尚飛，原籍廣西平南，一九四六年生於廣州，畢業於香港利瑪竇書院。十九歲時，就曾以實驗影片《偶然》，在香港第一屆實驗電影展中獲獎。一九六九年正式進入電影界，先後在國泰、邵氏、嘉禾、新藝城等影片公司任職，從場記、助理導演、副導演、到導演、總監一路攀升。一九七三年開始獨立執導《過客》（又名《雙豔》），其後導演了《鐵漢柔情》、《少林倚天拳》、《女子跆拳群英會》（1975）、《少林門》、《帝女花》（1976）、《發錢寒》（又名《鬼馬闖江湖》，1977）、《大煞星與小妹頭》（1978）、《哈囉，夜歸人》（與孫仲、華山合作，1978）、《豪俠》（1979）、《錢作怪》（1980）、《滑稽時代》（1981）、《摩登大師》（1982）、《笑匠》（1984）等武俠、喜劇類型影片。

　　吳宇森一直追逐香港娛樂電影浪潮，一直有拍片的機會，但一直都沒能真正的趕上潮頭，登上高峰。直至一九八六年，吳宇森進入不惑之年，終於豁然開朗，自編自導了《英雄本色》一片（香港新藝城公司、電影工作室聯合出品，黃永恆攝影，狄龍、周潤發、張國榮主演）。該片獲得一九八六年第六屆香港電影金像獎最佳影片獎、最佳男主角獎（周潤發），同時獲得第二十三屆臺灣金馬獎最佳導演獎（吳宇森）、最佳男主角獎（狄龍）、最佳攝影獎和最佳錄音獎。吳宇森正式進入名導之列，且開始領導香港商業電影新潮流。

　　《英雄本色》講述的是香港現代「英雄」故事：香港黑社會分子宋子豪（狄龍飾）、馬克（周潤發飾）專以印製偽鈔為業，一次子豪去臺灣與當地黑社會進行偽鈔交易，不料被手下譚成出賣，宋子豪在槍戰中受傷，被警察捕獲。馬克得知宋子豪被捕，單身前往臺北擊斃黑幫頭目，自己也身負重傷。與此同時，臺灣黑幫分子卻派人到香港綁架宋子豪的父親，一場混戰使其喪命。

　　宋子豪的弟弟宋子傑（張國榮飾）是一個警察，對哥哥因為非作歹導致父親死亡的行為不予諒解。三年後，宋子豪出獄回港，想要棄暗投明，但卻一時無路可走。譚成已成為黑幫老大，不僅想要陷害宋子豪，還想要陷害宋子傑。宋子豪聯合馬克盜取了譚成製造偽鈔的電

Film
retrospect
of a
Century

百年電影 閃回

325

腦光碟，隨即交給弟弟宋子傑；同時還想以此誘捕譚成，但對方早有準備，結果免不了又一場血戰。馬克在槍戰中身亡，宋子傑帶領警察蜂擁而至，宋子豪擊斃譚成後，從弟弟身上取下手銬自縛，向警察自首，長時間勢不兩立的宋氏兄弟終於重歸於好。

　　吳宇森在邵氏期間，曾長時間跟隨武俠、功夫片名導演張徹做助理導演和副導演，深受張徹的「陽剛美學」的影響，在《英雄本色》一片中就有明顯的痕跡。這也是一個「純陽剛」的男人世界，義氣當先，兄弟情深，男人間的友誼感天動地，英雄流血不流淚，為義氣開戰不死不休；當然也血腥殘酷，暴烈驚人，具有極強的感官刺激性和情緒宣洩功能。

　　與此同時，吳宇森又超越了張徹時的古典式的陽剛美學，將美國西部片的槍戰及其犯罪與警察對峙因素引入他的當代電影，人物的情感更具現代性，動作更加迅猛激烈，影片的節奏也更為快捷。由於吳宇森在槍戰片中加入了香港武俠功夫片的「神話」因素，將武俠／功夫片的反應、彈跳、飛身等神勇招式用於現代槍戰，加上影片的電影語言流暢生動、影像效果更富魅力，使之更加恍惚縹緲，更加新穎奇絕，又更加痛快淋漓。吳宇森的這種創新改造，同時使香港功夫片與美國槍戰片導演們目瞪口呆。

　　更重要的是，吳宇森的影片中不僅動作敏捷，影像生動，還具有一種對現實人生的獨特關懷，具有一定的人文色彩和精神深度。吳宇森十分關注男性世界中的義氣、信心、地位和尊嚴等重要主題，在創造出義氣當先、情誼不朽的男性神話的同時，有自覺或不自覺地營造一種宿命的色彩，直達死亡的盡頭。壯烈的死亡不僅是一種義氣與情誼的獻身儀式，同時也是熱血英雄的最終歸宿，是一種追逐不朽、也追逐不休的宿命。

　　總之，這一影片明顯受到了香港武俠電影、美國的西部槍戰片、法國的「黑色電影」（一種帶有宿命色彩的警匪片）的共同影響，吳宇森取其所需，綜合多家之長，最終自成一體，熔鑄成獨特的「英雄片」形式。這一新的電影類型的出現，可以說是對香港、中國，乃至

世界電影的類型構建做出了一份卓越的貢獻。

其後，吳宇森又繼續創作了《喋血雙雄》、《執照期限》、《義膽群英》（1989）、《喋血街頭》（1990）等影片，使得他的「英雄片」更加成熟且更加激動人心。把中國的一個古老的「義」字，加上了現代化的包裝，也加上了吳宇森式的獨特闡釋。而用於故友重逢、熱血飛濺、慷慨赴死時的慢鏡頭，和用於場面剪接的「偷格」，以及由此而形成的強烈的視覺衝擊力，也已成了吳宇森的註冊商標。

因此，許多西方影評人認爲吳宇森是當今世界上最好的動作片導演⑯，而美國的好萊塢也不失時機地故伎重施，在九〇年代初，將這位「世界最佳」的動作片導演聘請了去。John Woo（吳宇森的英文名）在好萊塢導演了《終極標靶》（Hard Target）、《斷箭》（Broken Arrow）等片，雖未必有當年的《英雄本色》、《喋血街頭》那樣令人歎服，但卻爲好萊塢賺取了大量的金錢。具有諷刺意味的是，儘管好萊塢化而使人擔心吳宇森會身不由己地失去自我，失去他的東方式的「英雄本色」，但他仍然是好萊塢最成功的華人導演。

106.張藝謀：青春的囈語

在新時期中國電影史上，張藝謀是最具傳奇色彩的人物。他不僅是第一部「第五代電影」《一個和八個》的攝影師之一，而獨立擔任攝影師的第一部影片《黃土地》，就榮獲包括中國電影金雞獎最佳攝影獎在內的多種中外攝影大獎，以至於有人認爲陳凱歌導演的《黃土地》的頭功要記到攝影師張藝謀頭上；進而，他攝影兼主演的影片《老井》（吳天明導演）居然又獲得東京國際電影節最佳影片大獎和最佳男主角獎（張藝謀）！

最不可思議的，當然還是他導演的第一部影片《紅高粱》（1987，西影廠出品，根據莫言小說「紅高粱家族系列」改編，陳劍雨、朱偉、莫言編劇，顧長衛攝影，鞏俐、姜文主演），不僅一舉囊

括了當年的中國電影政府獎、百花獎、金雞獎等三大獎的最佳故事片大獎，而且還獲得了第三十八屆柏林國際電影節最佳故事片大獎——金熊獎（這不僅是中國電影第一次獲得該獎項，也是亞洲電影的第一次）。該片還獲得了其他一系列國際電影節、電影展的獎項，如若一一列出，會使人目瞪口呆。

由此，張藝謀成為中國著名的「專業得獎人」，除了一部《代號美洲豹》（1988，與楊鳳良合作導演）之外，他的《菊豆》（1990）、《大紅燈籠高高掛》（1991）、《秋菊打官司》（1992）、《活著》（1994）、《搖啊搖，搖到外婆橋》（1995）、《有話好好說》（1997）、《一個都不能少》（1999）和《我的父親母親》（1999）等影片，無不獲獎，無不引起中國、乃至世界電影界的普遍關注。

張藝謀無疑是「第五代」最著名、也最傑出的代表人物之一。但是，張藝謀的電影導演處女作《紅高粱》卻不屬於嚴格意義上的「第五代電影」，即不是那種「純粹的」藝術探索片。毋寧說，張藝謀的《紅高粱》是「第五代」導演電影創作的另一階段的開端。

《紅高粱》是以第一人稱敘事（影片的旁白），講的是「我爺爺」（姜文飾）和「我奶奶」（鞏俐飾）之間的一段驚心動魄的戀愛故事：高粱地裏的野合，酒坊中的狂放；最後，日本人來了，奶奶說，是漢子就應該為被日本人剝了皮的羅漢大爺報仇——去打日本人，爺爺於是率眾去炸了日本人的汽車，奶奶卻在給爺爺送飯的路上被日本人打死了。這是一部非常熱烈、非常狂放、非常激動人心的影片，與《黃土地》、《一個和八個》、《獵場札撒》等帶有抽象靜思風格的影片大不一樣。

這部影片與以前的「第五代電影」的不同點在於，以前的電影都很「難看」，或乾脆「看不懂」；而《紅高粱》則顯然容易看得懂而且很「好看」。具體說，《紅高粱》不僅講故事，而且有常規的表演，甚而還有一定程度的戲劇性。當然，它也注意電影的造型，注意畫面的美感和鏡頭的運用，其中頗有不少為人稱道的堪稱經典的藝術

段落，如酒歌、顛轎、高粱地裏的野合鏡頭等等。

對這部影片出現了兩種大不相同的理解。一種是大加讚揚，認爲「《紅高粱》告訴我們典籍文化裏沒有的一種文化，他們被長久入了另冊，流傳在山野民間。其實，這是一種有生命的歷史文化，是一種活的文化，是一種充滿悲劇而又生機勃勃的文化，充滿血腥也充滿愛的文化」⑰。另一種意見則是大爲不滿，如一位觀眾在寫給張藝謀的信中所說：「請問電影情節有幾處符合歷史背景？有幾處不是你根據劇本自己臆造？我們的高密的土地，是用來給你違背中國人的心願，把我們民族醜化，讓你拿到『老外』當作他們的笑料？什麼『西柏林廿三屆狗熊獎』，恥辱啊！」⑱——張藝謀此後的《菊豆》、《大紅燈籠高高掛》等影片，也都獲得了這樣兩種截然不同的理解和評價。

如何看待一部影片或一個藝術家的一系列作品，那是每一位觀眾自己的事，但如何做出評價，則多少應有一些理性的規則。說張藝謀電影是故意醜化中國人，從而去討好「老外」，恐怕多少有些主觀臆斷；而說「金熊獎」是「狗熊獎」，則顯然是過於偏激。

而張藝謀本人則認爲他的電影《紅高粱》只不過是想「唱一支生命的讚歌」⑲。那位觀眾的意見至少有一點是對的，那就是影片《紅高粱》確實是「臆想」出來的，當然不只是張藝謀的臆想，而是他根據莫言的小說原作中的「臆想」做出進一步的「發揮」。將一個「土匪爺爺、抗日英雄」的故事，發揮成「妹妹妳大膽地往前走」的青春與生命的歌唱。

實際上，張藝謀的一系列影片都是這樣的一些「青春的囈語」：從「妹妹妳大膽地往前走」到「大紅燈籠高高掛」；從「要個說法」到「搖啊搖，搖到外婆橋」；從「有話好好說」到「一個都不能少」，無不是很好的證明。

張藝謀電影題材與風格變化巨大，但所表達的卻無不是「青春的話題」：反叛與吶喊（如《紅高粱》）；壓抑與呻吟（如《菊豆》、《大紅燈籠高高掛》）；追問與感歎（《秋菊打官司》、《活著》）；惶惑與失語（《搖啊搖，搖到外婆橋》、《有話好好

說》）；執著與唏噓（《一個都不能少》、《我的父親母親》）。

張藝謀電影從來沒有過純粹的寫實或仿真，重要的是在於他的情緒和心靈的表達；其表達的獨特性，體現在他的「青春的囈語」中——與他的同代導演的作品，如田壯壯的「兒童的歌謠」、陳凱歌的「少年的詩篇」、黃建新的「成人的寓言」等等，形成了鮮明的對比。

107.黃蜀芹及其《人‧鬼‧情》

女導演黃蜀芹一九六四年畢業於北京電影學院，像她的同代人一樣，被耽誤了整整十年。一九七七年，她曾與徐偉傑合作導演了《連心壩》一片，後又擔任了名導演謝晉的《啊！搖籃》、《天雲山傳奇》的執行副導演。一九八一年獨立執導《當代人》一片，開始嶄露頭角；一九八三年導演的《青春萬歲》於次年獲蘇聯塔什干國際電影節紀念獎；一九八四年導演《童年的朋友》獲得文化部優秀影片獎、首屆中國兒童少年電影童牛獎；其後又導演了《超國界行動》（1986）。

真正使黃蜀芹躋身當代中國大導演行列的，當是她編導的《人‧鬼‧情》一片（1987，上影出品，黃蜀芹、李子羽、宋日勳編劇，黃蜀芹導演，夏力行、計鴻生攝影，裴豔玲、徐守莉、李保田主演）。影片講述一個戲曲女演員秋芸（徐守俐飾）一生的故事：五○年代，因父母同在一家戲班裏搭檔唱《鍾馗嫁妹》，小秋芸暗中偷偷學戲。後來母親不耐寂寞與人私奔，父親（李保田飾）傷感、氣憤又困惑，因秋芸堅持要學戲，父女只得繼續留在戲班中。秋芸反串男角，很快就成了台柱，後又被省劇團的顧老師正式選入劇團，繼而又成為劇團中的頭號女武生。秋芸愛上了顧老師，但顧老師早已成家，為了不影響秋芸的事業發展，顧老師離開了劇團。秋芸事業成功，誹謗隨之而來，內心寂寞無法排解。「文革」中因無戲可演，秋芸結婚成家，並

生了兩個孩子。新時期開始之後，她又重返舞臺，煥發藝術青春，把一個鍾馗（裴豔玲飾）演得惟妙惟肖，令人感歎不已。但她的丈夫卻對她的演藝事業毫無好感，最終甚至離她而去。秋芸回首平生，深覺人情難求，決心「嫁」給舞臺，一輩子獻身藝術。

該片獲得了一九八八年中國第八屆電影金雞獎最佳編劇獎、最佳男配角獎（李保田），同年獲得巴西利亞國際影視錄影節最佳影片大獎——金鳥獎；一九八九年獲得法國第十一屆婦女導演電影節公眾大獎。

影片《人·鬼·情》以其多方面創造性的藝術成就，獲得了中外電影同行的熱烈讚賞。首先，是真正從人的角度去講述了一個女藝人的人生故事，傳達出個體生命意識及其編導對人生的感受。而沒有像通常的中國影片那樣，僅僅是把個體人當成社會歷史的演繹符號或時代精神的傳聲筒。影片中的秋芸，經歷了家庭生活的不幸，其後又是接踵而來的學藝、演戲過程中的情感挫折、環境磨難，但她的生活顯然帶有著個體生命的獨特性，並非是對社會歷史的簡單對應或詮釋。

其次，更值得注意的是，在這部電影中，編劇和導演有著非常自覺的女性意識，把一個女演員從少女時代到盛年時期各種獨特的遭遇寫得讓人怦然心動且發人深思。對母親私奔的恐懼和惶惑，反串男角的無意識的自我性別抹煞，初戀情感的嚴重挫折與茫然，婚姻的情感缺失，以及家庭與事業的兩難選擇，在舞臺上（飾演男角）的成功與在舞臺下（作為女人）的失敗等等，都作了細緻入微的描繪。其中女性意識的覺醒和自省，給人留下了刺目的印象。因而有學者認為《人·鬼·情》是當代中國影壇唯一可以當之無愧地稱為「女性電影」的影片[20]。

再次，是影片通過女主角因長期飾演鍾馗而造成的自我心理的分裂，展示出演員的世界與角色的世界——人的世界與鬼的世界——的分離與衝突；這兩個世界的交織和對比，暗示出鬼有情而人無情的殘酷事實（《鍾馗嫁妹》這齣戲中戲，本身也是對這一主題的顯示）。人鬼對話的場景，使得觀眾獲得了前所未有的一種觀影經驗，而在這

一象徵性的場景之中，卻又具有一種人的自我反省和心理分析的哲理意味。鬼的世界無疑是人的世界的某種延伸，而在心理上，鬼的世界又未嘗不是對人的世界的一種象徵性補償。

又次，影片中有許多女主角學戲與演戲的場面，這種「舞臺小世界，世界大舞臺」正是中國觀眾所熟悉的主題。觀看人生戲劇、體驗戲劇人生，使得劇中人同樣也處於不斷自我關照和自我質詢的過程中，因而使這部電影具有一種奇特的開放性。主角在臺上臺下人鬼交織的世界中，完全開放了自己的人生、藝術世界，每一位觀眾都可以在觀影的過程中，將自己的人生經驗與主角的「觀戲」經驗進行某種比較，由此可以大大的深化影片的人文主題。

最後，影片將一個關於戲曲女演員的真實生活記錄和一個人的心理世界象徵性展示完美地結合起來，將藝術的紀錄與藝術的假定性、敘事與象徵、寫實與寫意完美地統一起來，成為一個完整的藝術空間，使得這部影片成為一部真正成熟的電影藝術精品。

影片《人‧鬼‧情》的成功，無疑是黃蜀芹電影創作和藝術人生中的最輝煌的篇章。此後，她又導演了根據女畫家潘玉良的生平傳記（石楠著《潘玉良傳》）改編的電影《畫魂》（1993），以及根據錢鍾書同名小說改編的電視連續劇《圍城》（1990），都獲得了極大的成功。

108.關錦鵬及其《胭脂扣》

誰最體恤女人心？香港導演關錦鵬。

在中國電影史上，歷來不乏為受壓迫、受欺凌的女性叫屈鳴冤的影片，然而在許多這類影片中，女性的題材往往別有寄託。即使是許多女性導演拍攝的表達性別意識覺醒的影片，也常常是理性大於情感；更不必說，有時候又會從一個極端走向另一個極端。而關錦鵬作為一個男性導演，卻始終堅持拍攝女性題材電影，且始終站在女性的

立場，發掘女性人生的悲傷喜樂，表達對女性的同情與關懷，甚至從女性的角度重新審視生存的世界，先後拍攝了《女人心》（1985）、《地下情》（1986）、《胭脂扣》（1987）、《三個女人的故事》（1989，又名《人在紐約》）、《阮玲玉》（1991）、《兩個女人，一個靚，一個唔靚》（短片，1992）、《紅玫瑰、白玫瑰》（1994）等等一系列女性題材和女性立場的影片，在中國電影史上都少有先例，更是當代香港及整個中國影壇的一道獨特的風景。

很多人都將關錦鵬及其影片算成是香港電影新浪潮的一個組成部分，這當然也不算錯。因爲從一九七九年起，關錦鵬就作爲副導演，先後跟隨新浪潮電影的主將余允抗、許鞍華、譚家明、嚴浩等人拍片，爲新浪潮電影做出過自己的貢獻，同時也在具體的拍攝實踐中，積累了寶貴的電影經驗。不過，關錦鵬比許鞍華等大多數新浪潮導演更加年輕，他一九五七年生於香港，一九七六年在香港培正中學畢業以後，即進入浸會學院攻讀大眾傳播，同時又在香港無線電視臺演員訓練班學習一年，然後進入電視臺擔任場記、助理編導，新浪潮電影開始後才升任副導演，一九八五年開始擔任導演。

關錦鵬的電影導演處女作是爲邵氏公司拍攝的影片《女人心》（黎傑、邱戴安平編劇，繆騫人、周潤發、鍾楚紅等主演），從女主角寶儀（繆騫人飾）的視角講述一個現代女性的婚姻故事，其夫戴歷（周潤發飾）的用情不專和大男子主義作風，被明確闡釋爲女性悲劇的直接淵源。

緊接著，關錦鵬又爲德寶公司拍攝了描寫女性情感與人生的悲劇故事《地下情》（黎傑、邱戴安平編劇，梁朝偉、溫碧霞、金燕玲等主演），繼續講述男主角張樹海（梁朝偉飾）的用情不專和逃脫責任，從而讓女主角發現自己的所愛非人，進而發現女性的自我獨立價值。

關錦鵬電影的真正成名作兼代表作，是隨後拍攝的《胭脂扣》（香港威禾公司出品，邱戴安平、李碧華根據李碧華同名小說改編，張國榮、梅艷芳主演）。影片講述的是一個十分神奇、且明顯充滿

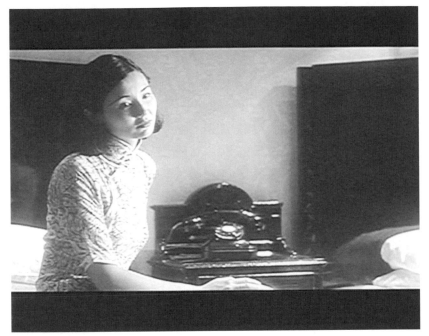

・阮玲玉（關錦鵬導）

寓意的故事：香港報館職員袁永定（萬梓良飾）遇見一位前來刊登尋
人廣告的冷豔女子，不久即發現這居然是一位不死的鬼魂，即五十年
前香港石塘咀的名妓如花（梅豔芳飾）。如花當年與風月場中的老手
十二少陳振邦（張國榮飾）兩情相悅，相愛成癡，但卻遭到了陳家的
堅決反對。陳振邦遂脫離家庭，與如花同居。眼見今生婚姻無望，兩
人決定以胭脂匣作為定情之物，而後吞噬鴉片，共赴黃泉。如花如約
自殺西去，十二少卻沒有如約而至，這才有影片開頭如花回到人間登
報尋人的那一幕。袁永定無意中發現一張當年的《骨子報》，上載陳
振邦當年經搶救未死，且一直苟活至今，如今還在電影場中充任臨時
演員。如花見到十二少的真相，絕望之餘，將胭脂匣交還十二少，自
己則回到陰間，準備轉世。

　該片立場明確，寓意深刻，對傳統的「人鬼情未了」的題材或主

題故意反其道而用之，陰陽相隔，人鬼意斷，實爲男女情絕，堪稱最絕的「女性主義電影」佳作。影片從一個十分新奇的角度，寫出女性的癡情、忠貞，男性的懦弱、涼薄，以至於「如花美眷」，做了九泉冤鬼。最後的「轉世」暗示，當然是女性覺醒與再生的宣言。

《胭脂扣》不但角度新穎，敘事清晰；而且情節奇妙，結構謹嚴。如夢如幻，奇而至真；如詩如畫，細而入深。梅豔芳等主要演員的卓越表演，使得影片更加纏綿精絕。最終，該片不僅獲得了當年臺灣第二十四屆電影金馬獎最佳女主角獎（梅豔芳）、最佳攝影獎（黃仲標）和最佳美術設計獎（馬光榮）；進而獲得一九八八年第八屆香港電影金像獎最佳影片、最佳導演、最佳編劇、最佳女主角（梅豔芳）、最佳剪輯（張耀宗）、最佳音樂（黎小田）、最佳電影歌曲（主題歌《胭脂扣》，黎小田作曲、鄧景生作詞、梅豔芳主唱）等多項大獎；同年還獲得法國第十屆第三世界影展金球大獎、義大利都靈國際電影節評審團特別獎。

緊接著，關錦鵬又以《三個女人的故事》（香港學甫公司出品，鍾阿城、邱戴安平編劇，張艾嘉、張曼玉、斯琴高娃主演），將大陸、臺灣、香港三地的三位女性放在美國紐約現代都市環境中，繼續對女性的命運作深入的考索，該片在臺灣第二十六屆電影金馬獎評獎中，再一次大獲全勝：共獲最佳劇情片獎、最佳原著劇本獎（邱戴安平）、最佳女主角獎（張艾嘉）、最佳攝影獎（黃仲標）、最佳錄音獎（嘉禾錄音室、楊偉強）、最佳剪輯獎（王鮮麗、鄒長根）、最佳服裝設計獎（樸若木）、最佳原著音樂獎（張弘毅）等共八項大獎。

其後的《阮玲玉》（嘉禾公司出品，邱戴安平、焦雄屏編劇，張曼玉、梁家輝等主演）一片，更是以中國無聲電影史上最耀眼的女明星阮玲玉的生平作爲題材，自由地展開對女性命運、電影歷史、人生哲學及其電影藝術的多重探索，該片不僅獲得了臺灣第二十八屆金馬獎評審團特別獎，香港當紅影星張曼玉還因在該片中成功地塑造了一代明星阮玲玉形象，而登上了一九九二年柏林國際電影節影后的寶座。

對於熟悉關錦鵬的影迷而言,看到他改編著名女作家張愛玲的小說《紅玫瑰、白玫瑰》(林奕華編劇,杜可風攝影,陳沖、葉玉卿、趙文瑄主演),絕對不會大驚小怪。與其說關錦鵬有「玫瑰情結」,更不如說,在他的一生之中,有一個至關關鍵的「胭脂扣」。

109.一九八八:娛樂片能否成「主體」?

新時期中國電影也像整個的改革開放事業一樣,大家都在「摸著石頭過河」。先「下水」的不是電影理論、批評家,當然更不是電影界的高層領導者,而是電影生產第一線的創作人員和真正有責任心的電影企業經營者。

早在一九八〇年,就已經有人率先「下水」了。中國影壇上出現了《神秘的大佛》(北影,張華勳導演)以及《紅牡丹》(長影,薛彥東、張圜導演)、《黃英姑》(長影,荊傑、舒笑言導演)、《藍色檔案》(上影,梁廷鐸導演)、《白蓮花》(上影,中叔皇、孫永平導演)、《黑面人》(西影,張景隆、史大千導演)等娛樂性影片。本是紅、黃、藍、白、黑「五彩繽紛」,卻被視爲是與社會主義文化藝術背道而馳的「低級趣味」,搞得這批影片的創作人員抬不起頭來,嗆了滿肚子苦水。後雖仍有零星的探水者,但終究不成氣候。

一九八五年至一九八六年間,又出現了《峨嵋飛盜》(峨影,張西河導演)、《神鞭》(西影,張子恩導演)、《孤獨的謀殺者》(廣西,張軍釗導演)、《颶風行動》(西影,滕文驥導演)等娛樂影片,高潮初起,不久就是清除「精神污染」運動,廣西廠拍攝的《槍口下的紅桃皇后》(吳天恩導演),就因涉及販毒內容而遭到嚴厲批評,理由是「中國沒有販毒現象」。這一來,電影創作者不得不小心翼翼,寧可市場無功,但求政治無過。

緊接著,一九八七年又出現了一大批娛樂性影片,如《金鏢黃天霸》(北影,李文化導演)、《翡翠麻將》(北影,于曉陽導演)、

《最後的瘋狂》（西影，周曉文、史晨風導演）、《黃河大俠》（西影，張鑫炎、張子恩導演）、《東陵大盜》（三、四集，西影，李雲東導演）、《少爺的磨難》（上影，吳貽弓、張建亞導演）、《京都球俠》（峨影，謝洪導演）等等。比起前兩次的娛樂片拍攝，這一次的勢頭要猛烈得多，可以說是「一浪高過一浪」。

以上三次娛樂片的「探水」，後來被稱為新時期電影娛樂片的「三次高潮」。這實際上多少有些誇大其詞。因為在當時，這批影片的創作基本上沒有被認為是「主流」，也就談不上有什麼「高潮」？實際上，這三次娛樂片的拍攝，只不過是新時期電影人在萬般無奈的情況下進入「支流」中「探水」而已，希望能夠借此吸引觀眾回到電影院，以便結束電影製片廠連年虧損的嚴重危局；進而改造中國的電影工業，振興中國電影。然而，其結果卻是非常苦澀，甚至不無悲壯。

當一九七九年，中國電影觀眾超過二百九十億人次之際，絕大多數中國電影人無不處於一片「形勢大好、不是小好」的盲目樂觀之中。幾乎沒有人會想到「物極必反」的道理，沒有人想到這二百九十億人次以上的電影觀眾所觀看的，實際上大部分是在新時期「解放」出來的老影片（包括「文革」前的中國影片和進口影片），而當時的電影創作實際上並非盡如人意。自一九八〇年開始，中國電影觀眾以每年減少十億人次的速度滑坡，也同樣沒有多少人在意。

中國電影處於「傷痕」展示、「反思」宣洩、「改革」狂呼的巨大的政治熱潮之中，繼而又是「電影藝術走向世界」，電影理論、批評的興奮點從政治轉向藝術，誰會想到或在乎電影市場的萎縮和電影觀眾的減少？

直至八〇年代中期，由於電影觀眾以加速度、大幅度銳減，全國有不少家電影院門可羅雀，而不得不改做舞廳、歌廳或咖啡屋，各電影製片廠出現連年虧損，電影理論、批評界才有一些人開始把自己的目光從少數菁英的藝術電影「熱點」挪開，轉向普遍不景氣的現實。最具代表性的，就是中國電影藝術研究中心主辦的《當代電影》

雜誌，在一九八七年一年間，連續三次刊載了《對話：娛樂片》的討論。邀集電影編劇、導演和理論家、批評家共同討論娛樂片問題，這在新中國電影史上是前所未有的。因此，這一話題很快就成爲電影界的一個熱點。

這一熱點的高潮，是一九八八年十二月一日，《當代電影》雜誌召開的「中國當代娛樂片研討會」。之所以說是「高潮」，是因爲當時中國電影界的最高行政領導人、廣播電影電視部主管電影的副部長兼《當代電影》雜誌主編陳昊蘇，不僅出席了這次會議，而且明確「表態」，認爲我們的生活缺乏娛樂，這不是文明發達的表現；因而要提倡藝術家樹立一種娛樂人生的觀念，要確立娛樂片的「主體地位」㉑。

但不久，這一「娛樂片主體論」就受到了更高層領導的批評，認爲這一提法是一種不小的政治錯誤，因而很快就被「弘揚社會主義的主旋律」的口號所取代。再過不久，陳昊蘇本人也被調離了中國電影的領導崗位。

【注釋】

①參見張徹：《回顧香港電影三十年》一書第113頁。

②參見陳弘石、舒曉鳴：《中國電影史》第148頁，文化藝術出版社1998年1月版。

③參見少舟：《論中國「第四代」電影導演群體的歷史地位》，《改革開放二十年的中國電影——第七屆金雞百花電影節學術研討會論文集》第293頁，中國電影出版社1999年10月第一版。

④黃健中的《人‧美學‧電影——〈如意〉導演雜感》一文發表於《文藝研究》1983年第3期。

⑤參見陳墨著《劉心武論‧〈如意〉：從小說到電影》，安徽教育出版社1996年12月第一版第156—162頁。

⑥黃健中《導演雜感》，《風急天高——我的二十年電影導演生涯》一書第37頁。

⑦黃健中的電影《米》長時間沒有獲得審查通過，始終未在電影院公映，七年之後，才發行了DVD光碟，改名爲《大鴻米店》，這部根據蘇童小說《米》改編的影片，是黃健中電影中一部重頭戲。其後，黃健中再次改變創作路線，九〇年代中期以來，拍攝了《山神》、《紅娘》、《我的1919》和《銀飾》等影片。

⑧高思雅：《給方育平的信》，載香港《電影雙周刊》雜誌第125期，1983年11月24日出刊。

⑨李焯桃等《訪問「半邊人」》，載《電影雙周刊》第124期，1983年11月10日出刊。

⑩例如北京電影學院地應雄先生的論文《〈小城之春〉與「東方電影」》一文就試圖由小津、費穆、侯孝賢電影中提煉出「東方電影」及其美學原則來。該文載《電影藝術》雜誌1993年第1、2期。

⑪孟洪峰：《侯孝賢風格論》，載《當代電影》雜誌1993年第1期第66—75頁。

⑫參見陳飛寶著《臺灣電影史話》第36頁。

⑬參見封敏主編《中國電影藝術史綱》第485頁。

⑭參見封敏主編《中國電影藝術史綱》第487—488頁。

⑮自《藍風箏》完成至一九九九年底，田壯壯沒有再導演任何影片，而是成立了一家公司，資助更年輕的一代導演拍攝電影。

⑯參見羅卡：《吳宇森的「艱苦目標」》，羅卡、吳昊、卓伯棠合著《香港電影類型論》第69頁，牛津大學出版社1997年第一版。

⑰孔都：《不只是一個神奇傳說》，載《當代電影》1988年第2期。

⑱見《觀衆給張藝謀的信》，載《藝術家》1988年第6期。

⑲見張藝謀：《唱一支生命的讚歌》，載《當代電影》1988年第2期。

⑳戴錦華：《不可見的女性：當代中國電影中的女性與女性的電

影》，《當代電影》1994年第6期第44頁。

㉑見《中國當代娛樂片研討會述評》，《當代電影》1989年第1期。

九、一九八九～二〇〇五：
　　　　從後新時期到後現代

110.一九八九：中共中央唱響主旋律

一九八九年，中國的電影市場出現了更嚴重的滑坡，但比起這一年的著名的「政治風波」來，那就不值一提了。這一年中國電影界的大事是，為了慶祝中華人民共和國成立四十周年，展示中國電影的新成果，促進電影事業的繁榮發展，國家廣播電影電視部於九月廿一至廿七日，在北京舉辦了第一屆「中國電影節」。來自全國電影界的四百餘名代表聚集一堂，中共中央政治局委員李鐵映、李錫銘、胡喬木等出席了電影節的開幕式；九月廿六日，中共中央總書記江澤民、政治局常委李瑞環、政治局委員李鐵映等，在人民大會堂接見了參加電影節的代表並與大家合影留念。充分表現新一屆黨和國家領導人對電影事業的重視和鼓勵。

在這次電影節上，展映了《開國大典》、《巍巍崑崙》、《百色起義》、《共和國不會忘記》等二十部新出品的故事影片，《四十年前的這一天》、《難忘的日子》等七部紀錄片，《旱地水窖》、《愛滋病》等九部科教片和《山水情》、《補票》等四部美術片。其中長影廠的《開國大典》、八一廠的《巍巍崑崙》、廣西廠的《百色起義》三部故事片，新影廠的《四十年前的這一天》、《難忘的日子》等兩部紀錄片，以及《最後的貴族》的導演謝晉、《紅樓夢》的總導演謝鐵驪、《春桃》的導演謝添和美術片《山水情》的總導演特偉等，獲本屆電影節榮譽獎。

沒有人認為這次電影節是一次娛樂性的節日，大家都知道，這是中共中央要在未來的九○年代唱響電影主旋律的一場示範性的表演——「唱響主旋律」，將要成為九○年代中國電影的一項基本國策。此後幾年間，主旋律影片的創作高潮迭起：一九九○年出現了《焦裕祿》，以及《你好，太平洋》、《大城市1990》、《特區打工妹》、《白求恩》、《元帥的思念》等；一九九一年出現了《大決戰》、

《周恩來》、《開天闢地》等「革命歷史巨片」及《毛澤東和他的兒子》等;一九九三年出現了《重慶談判》、《井岡山》、《秋收起義》、《炮兵少校》、《鳳凰琴》等等。

在中共中央及各地方政府的巨大的財力、物力、政策的支持下,重大革命歷史題材及其他的主旋律影片的成果頗為豐碩,幾乎所有的重大革命歷史事件和所有的革命領袖人物都出現在了電影銀幕上,中國觀眾應接不暇。

111.「地下電影」:中國電影的一種景觀

九○年代,中國電影界出現了一種奇特的現象,即不少的電影人公開從事「地下電影」的創作。需要說明的是,「地下電影」不完全等同於被禁演的影片,因為有許多影片的作者壓根兒就沒有將影片送審,即從策劃開始就沒打算在國內公開放映。進而,「地下電影」也不同於通常意義上的獨立製作影片,因為它們的獨立製片並非合法存在——儘管中國至今也沒有《電影法》——即根本得不到官方的承認。

「地下電影」的創作者,大多是一九八九年及其以後從北京電影學院、中央戲劇學院和其他院校或行業走出來的年輕人,其中絕大多數是所謂「第六代」或「新生代」中國年輕導演。其中最有代表性的,是張元及其《媽媽》、《北京雜種》、《兒子》、《東宮西宮》《廣場》(紀錄片),王小帥及其《冬春的日子》、《極度寒冷》,何建軍及其《懸戀》、《郵差》,及稍晚些的劉冰鑑及其《男男男女女女》,賈樟柯及其《小武》、《站臺》、《任逍遙》等等。

需要說明的是,並非所有的新一代導演都是「地下電影」的導演。北京電影學院導演系韓小磊教授曾將這一代人的電影活動分為四種電影製作與生存方式,即一,國家電影體制內運作的有:胡雪楊、管虎、婁燁、王瑞、姜戈、路學長等六人;二,體制外運作的是:張

元、何建軍、鄔迪、王小帥；三，體制內外交叉的有：王小帥。四，體制內自主製片的李駿①。

年輕的一代要在體制外進行「地下電影」的創作，原因很複雜。總體上說，這是他們試圖迅速突破體制局限的一種行為。最常見的情況是，一些年輕人是因為得不到獨立執導的機會，那就自己找機會，自己創造機會來拍攝電影。自己籌資拍片，沒有購買「廠標」的資金②，那就乾脆不要廠標，從而成為沒有「正式戶口」的「地下電影」。

另一方面，年輕的導演要充分表達自己，百無禁忌，即使有錢購買廠標，在送交電影局審查的時候必然難以順利通過，因而乾脆繞過這一關，這也是「地下電影」產生的一個重要原因。若說所有的「地下電影」都是一種「反政府」行為的產物，並非全然符合實際，許多人只是「不與政府合作」即自謀生路、繞道而行罷了，並非「反政府」。

「地下電影」的生存方式，通常是，第一步，自己籌措資金，拍攝影片，然後設法參加國外的電影節，爭取獲獎。獲獎後，通常會同時獲得一筆再生產的獎金，或者國外市場發行的收入，用這筆收入來繼續拍攝電影，當然多半還是「地下電影」。中國的「地下電影」普遍受到了海外資金的支持，這是一個事實，但若說所有海外資金的支持都是出於政治的目的，則不確切。

同樣，說「地下電影」是受到中國政府迫害的產物，也並不十分確切。雖然，一九九三年東京電影節上，因第五代主將田壯壯未獲審查通過的影片《藍風箏》的參賽以及張元的《北京雜種》的參展，使中國電影當局十分惱火，從而下令中國電影代表團退出。進而下令張元已經開機的影片《一地雞毛》停機。此外，中國廣播電影電視部在數份電影報刊上以公布作品名、不公布製作者名的方式，公開發表了對《藍風箏》、《北京雜種》、《流浪北京》、《我畢業了》、《停機》、《冬春的日子》、《懸戀》七部影片的導演的禁令，不但禁止這些導演拍片，也禁止所有電影單位與這些人合作。

中國國內最早關注並報導「地下電影」的，是上海《電影故事》雜誌。該刊在一九九一年第六期曾發表過張元導演的《媽媽》一片的故事簡介，在一九九三年第四期又刊載了英國電影評論家托尼‧雷恩對《媽媽》的評論。《電影故事》一九九三年第五期的「弄潮」專欄內，編者用了整整八個頁面對當時還不大為國人所知的中國地下電影人及其創作活動進行了深入採訪和正面報導，包括長篇報導《獨立影人在行動──所謂北京「地下電影」真相》、《張元訪談錄》，作為附錄的《北京雜種》、《冬春的日子》兩部影片的故事梗概，以及總共十一幅導演工作照、劇照。記者鄭向虹，也就成了中國電影界關心且公開報導「地下電影」的第一人③。記者呼籲電影界關心這些「獨立電影人」，希望為他們「討個說法」。

但，「地下電影」畢竟是一個非常敏感，甚至非常刺眼的語詞，在官方或半官方主流媒體上沒有、也不可能對這樣一個話題進行報導或展開討論。除非是旁敲側擊，或者是暗渡陳倉，例如韓曉磊教授一九九五年的文章《對第五代的文化突圍》一文④，討論第五代之後的一批更年輕的電影人的創作，當然也包括那些不能公開談論的「地下電影」的作者。

而當這批「新生代」導演中的一部分在一九九五年推出一批經審查通過的「體制內電影」之際，北京電影學院很快就召開了有關「新生代」電影研討會，當年的《北京電影學院學報》第一期即以超過一百頁的大篇幅，就此專題展開熱烈的討論⑤。我們看到在「新生代電影研究」這一「合法」的題目下，許多人發表了對「獨立影人」及其「地下電影」的看法。

「地下電影」的製作動機、特色、成就和局限，需要做專門研究。需要具體問題具體對待，不宜籠統地說好說壞。若非說不可，那只能說，這些影片的作者，由於受到良好的專業訓練，在電影語言和技術方面的素養良好，大部分都不亞於他們的前輩。因為是在「地下」的自由創作，所以這些電影大多能夠突破禁區，例如張元的《東宮西宮》等片對同性戀題材禁區的突破。

還有一個重要的特點，就是充分的個人化，不僅電影的主題和語言體現出作者的個性特色，同時，電影的鏡頭也對準個人的生活和心靈。例如張元的《兒子》、王小帥的《冬春的日子》何建軍的《郵差》等影片中對個人生活及其心理病態的探索，就達到了前所未有的讓人觸目驚心的程度。另一方面，由於製作資金通常都十分有限，「地下電影」的製作水準必然受到很多限制，作者的想法不能一一實現，在這個意義上，「地下電影」可以說是另一種形式的「帶著鐐銬的跳舞」。

一九九九年，中國電影當局終於表現出了應有的大度，撤銷了對張元、王小帥等「地下電影」導演的禁令，讓這些年輕而有才華的中國電影新生代浮出水面。這一年，張元拍攝了可以公開發行的《回家過年》一片，獲得本屆威尼斯國際電影節最佳導演獎。王小帥也拍攝了合法影片《夢幻田園》。這時候，這些「地下電影」的主將們實際上已經不再年輕了。

112.九○年代：「大中國電影」

進入九○年代，中國電影仍在繼續滑坡；另一方面，九○年代中國電影最引人注目的現象，就是港、台資金和人員大規模地挺進大陸，大陸、香港、臺灣兩岸三地「合作拍片」成爲一時的賣點。僅是一九九二年一年，實際運作的合拍片就有九十部之多，這一年實際完成的合拍影片有廿五部，佔大陸全年電影生產總量（130部）的近五分之一。而一九九三年，合拍片則增加到五十部以上，超過全年生產總量的三分之一。

這種新的電影生產方式，成了一些連年虧損的電影製片企業的「救命稻草」，中國影壇上開始出現大量的「大中國電影」，而「臺灣資金、香港導演、大陸人力」的合作，則被認爲是未來中國電影的最佳製片組合。

　　中國電影的合拍片，當然不是從九〇年代才開始。實際上，合拍片是中國大陸改革開放的最直接的成果之一。早在一九七九年，中國首家負責中外電影合作事務的機構——中國電影合作製片公司（簡稱合拍公司）就成立了。其後不久，張鑫炎率領攝製組到大陸拍攝《少林寺》，許鞍華率隊到大陸拍攝《投奔怒海》，都成為一時的新聞熱點；香港著名導演李翰祥赴京拍攝歷史巨片《垂簾聽政》及其續集《火燒圓明園》，更是轟動一時。八〇年代中期以後，合拍公司又協助歐美、日本電影人完成了《末代皇帝》（1986，義大利，貝托魯齊導演）、《太陽帝國》（1987，美，斯皮爾博格導演）、《敦煌》（1987，日本）等大片。

　　但真正影響到中國大陸電影製片格局及其未來發展方向的大規模的合作，還是在九〇年代以後才逐漸形成的，合作的方式主要有兩種，一是港臺的資金加上大陸的電影主創人員，如名導演張藝謀的《大紅燈籠高高掛》、《秋菊打官司》、《活著》、黃蜀芹的《畫魂》、李少紅的《四十不惑》、陳凱歌的《霸王別姬》、黃建新的《五魁》、吳天明的《變臉》……等等一大批知名導演的知名影片，都是合作的產物。

　　另一種方式，則是港臺（尤其是香港）製片人攜帶主創人員直接進入大陸拍攝，張徹、胡金銓、嚴浩、徐克、程小東、林嶺東、陳嘉上、王家衛等知名導演，成龍、秦漢、梁家輝、張學友、周星馳、梁朝偉、林青霞、張曼玉、關之琳、張艾嘉、王祖賢等港臺電影明星紛紛來大陸拍片，《笑傲江湖》、《新龍門客棧》、《獅王爭霸》、《青蛇》、《唐伯虎點秋香》、《英雄本色》、《笑傲江湖之東山再起》、《新精武門》、《東邪西毒》等一大批影片大片地佔領大陸電影市場，大陸影壇刮起香港旋風。

　　面對這一新的現象，讓人憂喜參半。

　　令人高興的是，大量港臺資金注入大陸電影，對於資金緊張的大陸製片業來說，無疑是久旱逢甘雨。不僅使許多大陸一流導演和演員有了英雄用武之地，拍出高質量的影片，而贏得一個又一個國際大

獎，爲中國電影——「大中國電影」——在世界上贏得良好聲譽；而且使許多難以爲繼的大陸電影製片廠得到大筆資金注入後，終於有了喘息的機會，重新贏得市場，贏得規模化生產和擴大再生產的機會，從而逐漸走出困境。

另一點是，港臺電影製片人、導演、演員和其他工作人員進入大陸拍片，使得大陸同行的電影觀念、製作技術、職業精神等方面都受到影響；尤其是在商業電影方面，在類型意識、拍攝經驗、技術水準等諸多方面，就使大陸電影人受到了一次又一次的鍛煉和提高。

另一面，港臺資金及其電影人進入大陸，又不無負面效應。一方面，港臺資金的注入，增加了大陸電影製片業的活力；但同時，也增加了大陸電影製片業的依賴性。久而久之，一些過於依賴合拍片的電影生產企業有喪失自己的傳統優勢，變成港臺電影的加工基地的危險。由於港臺電影的投資，一般都在數千萬港元以上，大陸電影人大多以參加合拍片爲時尚，無形之中給大陸的小投資、小製作的影片雪上加霜——合拍片抬高了大陸電影人的「身價」，小投資影片大有「請神不易」之慨。進而，港臺資金的注入，不可能總是免費的午餐。其中固然有許多合作愉快的例子，拍攝出的影片既叫好、又叫座；但也有一些投資人對電影創作的限制與影響過大，牽著電影創作人員的鼻子追逐時尚，難免使一些有創造性的電影人身不由己，拍攝一些毫無光彩的影片。

當然，兩岸三地的中國電影人通力合作，相互交流、優勢互補，「大中國電影」應該前景光明。這種不同社會體制、拍片傳統，但具有同一文化源流的電影合作，與好萊塢電影對中國電影的衝擊畢竟不可同日而語。雖然港臺電影會在一定的程度上衝擊大陸的電影製片業，也會佔領大片的大陸電影市場，使得大陸電影出現新的隱患，甚至是新的危機，但這也能夠發揮「逼迫」大陸電影加大改革力度，健全有關法規，逐漸形成規範，真正與世界接軌的促進作用。

113.徐克電影：世紀末的狂歡

　　徐克在一九七九年以《蝶變》一片登上香港影壇時，就已經非同凡響，但真正成為武俠電影大師，成為香港影壇的領軍人物，並在兩岸三地中國電影圈中產生重大影響，還是在九〇年代之後。

　　徐克原名徐文光，廣東人，一九五一年生於越南，一九六六年移居香港，一九六九年赴美留學，一九七五年畢業後，在美國紐約華埠有線電視臺工作。一九七七年回香港，在TVB電視臺工作，後轉投「佳視」（CTV），拍攝九集電視連續劇《金刀情俠》而一舉成名。一九七八年入思遠影片公司，一九七九年即以《蝶變》一片，而成為香港電影新浪潮的代表人物。一九八一年入新藝城公司；一九八四年創辦（徐克）電影工作室，身兼導演與監製二職。

　　一九八〇年，徐克導演了《地獄無門》、《第一類型危險》等影片，觀念上非常的「另類」，以至於在香港引起轟動，但在臺灣卻遭到禁映（一九八八年後才開禁）。一九八一年的《鬼馬智多星》（在臺灣上映時改名《夜來香》）才開始向主流電影靠攏。一九八三年，徐克為嘉禾公司導演了根據前輩武俠神怪小說名家還珠樓主的小說改編的《新蜀山劍俠》（水中月編劇，鄭少秋、劉松仁、林青霞、洪金寶等主演）一片，雖然沒有如願地達到革新電影、振興武俠片的願望，但由於引進了美國電影特技專家，還培養了一批香港本地的電影特技人才，在徐克及其香港電影史上具有重要意義。

　　成立自己的電影工作室後，徐克的工作重點，開始轉向對電影新技術、新視覺的探索。一九八六年監製（吳宇森導演）的《英雄本色》一片，在香港掀起了「英雄片」的拍攝熱潮；而徐克本人導演的《刀馬旦》（1986）等片，也非常引人注目。從某種意義上說，整個的八〇年代，徐克電影都是在探索、醞釀、成熟的過程之中。

　　在漫長的電影創作中，徐克不僅僅在技術上追求進步，而在電

影觀念上也在不斷探索。終於，慢慢地找到了他認為的四種最基本的電影感染力要素，即電影的「泥土性」（生命的來源，鄉土、國族情感，成長的文化根源）、「官能刺激性」（緊張、驚恐、憤怒、悲傷、嬉笑、對異性的愛慕等）、「感情」和「正義感」等「四項基本原則」⑥。

到九○年代，徐克電影真正開始走向大成：一九九○年的《笑傲江湖》，一九九一年的《黃飛鴻》以及其後導演的《黃飛鴻之男兒當自強》、《黃飛鴻3獅王爭霸》、《青蛇》、《梁祝》等片；與此同時，由他監製的《東方不敗》（程小東導演）、《風雲再起》（程小東、李惠民導演）和《新龍門客棧》（李惠民導演）、《黃飛鴻4王者之風》（元彬導演）、《新火燒紅蓮寺》（林嶺東導演）、《鑄劍》（張華勳導演），均不僅僅是全面復興了古裝武俠片，且重新詮釋了中國電影的傳統題材與樣式，更是領導了中國電影的視覺新潮。無論是編劇、導演或監製，「徐克電影」業已成為九○年代中國電影的一種不可忽視的獨特存在。

九○年代的徐克電影，最突出的一個特徵，是對傳統的電影題材加以改寫、加以現代化的闡釋或改裝。對傳統的「黃飛鴻電影」的成功再創，把黃飛鴻這一人物由廣東的地方英雄變成中華民族英雄，讓他面對武林仇家、官府、洋人等多重矛盾，就是一個典型的例子；《笑傲江湖》、《東方不敗》、《風雲再起》等片，與其說是改編金庸的小說，不如說是把金庸小說的「泥土性」與徐克式的「感官刺激」結合成當代的視覺奇觀；《新龍門客棧》也不僅僅是「向胡金銓致敬」，更重要的還是在構建電影視覺奇觀的同時，抒發徐克式的浪漫情懷；《青蛇》、《梁祝》、《新火燒紅蓮寺》、《鑄劍》等片，也是典型的把傳統的故事（大部分是傳統的電影題材）進行現代化的改裝產物。

徐克電影的另一個典型特徵，是將古代故事進行神化處理，進而又加以現代化的科技包裝。其中不僅有特技形式上的驚人創造，同時也還有對中國傳統的解構與反思，典型的例子是《風雲再起》中「東

方不敗」改名為「東西方不敗」，繼而（對荷蘭人──西方人的代表）說：「你有科技，我有神功，看誰厲害？」相信每一個中國人看到這個故事和這段對話，都會有一種特別的滋味。

徐克電影的第三個特色，是在對傳統的「戲仿」的基礎上，將感官刺激與浪漫情趣相結合，縫合雅俗，以典型的「後現代」姿態進入香港、中國商業電影的中心，並領導潮流。與中國的電影前輩不同的是，徐克不僅公然宣言他的電影是將感官刺激作為一種重要的手段形式，而且公然地宣稱將此當成一種重要的美學目標。從電影的造型，到人物的功夫，再到武功打鬥的特技顯現，無不刺激人眼，震撼人心。電影的想像力及其幻想性，顯然將此前的真實性觀念淘洗一空。進而，電影的「意義與價值」在徐克電影中，也基本上被其「浪漫情趣」所取代，在徐克的電影中，載歌載舞、盡情歡樂、調情逗趣、盡興鋪張的場景細節比比皆是，已然不僅是一種手段與形式，而是一種美學特徵。

徐克電影在某種意義上說，是一種華人世界中的世紀末的狂歡。末世的沉鬱悲痛與迎新的興奮期待混為一體，古代神話與現代科技難解難分，真誠的面對與犬儒似的逃避首尾相連，微言大義的諷喻和得過且過的迷狂盡在其打情罵俏的胡言亂語之中。儘管在電影人文境界上，在電影敘事的深度與廣度上，徐克未必能與同時代著名的華人電影導演如陳凱歌、侯孝賢、李安、許鞍華、黃建新等人相比，但在溝通雅俗、縫合古今、自由揮灑以及技術革新、精神風度方面，徐克電影仍是獨樹一幟，而且確實領先潮流。任何一個關注九○年代香港和中國電影的人，都不能對徐克及徐克電影等閒視之。

114.周星馳及其「無厘頭」喜劇

九○年代香港電影界最有影響力的人也許是徐克，但最有票房號召力的影星卻不再是成龍或周潤發，而是周星馳。一九九○年，周

星馳主演的《賭聖》一片排名票房榜首，達四千一百三十二萬港元，在香港電影史上首次突破四千萬元票房大關。這一年，周星馳主演的《賭聖》、《無敵幸運星》、《風雨同路》、《咖喱辣椒》、《一本漫畫走天涯》等十一部影片的票房總收入突破一億港元。

　　《賭聖》登上香港票房榜首，當然與八九十年代之交香港「賭片」風行不無關係。一九八九年，周潤發主演的《賭神》一片就創造了票房佳績。賭一把、希望幸運之神降臨，是香港人的一種普遍的、不言而喻的微妙心態。不過，周星馳的「賭聖」與周潤發的「賭神」相比，其差異卻十分明顯，九○年代開始的「賭聖」，已不再是八○年代末的「賭神」那樣的黑道英雄，而是一個地道的小人物。在心理特徵和娛樂趣味上，周星馳的表演風格及其電影特色，也是典型的九○年代香港的產物。

　　周星馳原籍上海，生於一九六二年，在香港接受中學教育，後曾擔任香港兒童電視節目主持人多年。一九八八年加入電影界，主演《霹靂先鋒》等片，表演風格另成一路。不久即以《賭聖》一片傾倒「江湖」。

　　《賭聖》（嘉禾出品，劉鎮偉編劇，元奎、劉鎮偉導演，周星馳、張敏、吳孟達主演），講述的是大陸青年阿毛（周星馳飾）到香港投奔三叔（吳孟達飾），三叔嗜賭，發現阿毛有特異功能，能使他大贏其錢。阿毛名聲大振，香港賭王將他羅致門下，要他參加東南亞賭王大賽，臺灣賭王派美女綺夢（張敏飾）臥底，阿毛愛上了她，於是動了幫助臺灣賭王的念頭。香港賭王綁架了綺夢來要挾阿毛，阿毛無心賭賽，特異功能無從發揮。三叔救出綺夢趕到賭場，阿毛振作精神，大顯神通，戰勝對手。

　　這一小人物成為賭聖的喜劇，或者乾脆說，是關於小人物的胡編亂造的喜劇，之所以能夠風摩香港，在大陸人看來簡直就是莫名其妙。然而，在香港人看來，卻有其複雜微妙的象徵寓意，在佯狂之中有壓抑與心痛的宣洩功能。大陸的阿毛、香港的三叔、臺灣的綺夢，關係微妙，令人莞爾，也令人震驚。

　　周星馳取代成龍、周潤發等等大牌明星，《賭聖》一片大行其道，決不僅是一種偶然現象。不僅僅是因為賭片，也不僅僅是因為成龍、周潤發等人在一九九〇年沒有新作，遂使周星馳豎子成名；實際上，此後幾年，周星馳以其主演的《逃學威龍》、《審死官》、《唐伯虎點秋香》等一系列影片，連登香港電影票房的榜首，從而真正成為香港九〇年代的票房頭牌。這使得「周星馳現象」或者說是「無厘頭現象」成為香港九〇年代影壇最奇異的風景，這恐怕不僅僅是小人物戰勝了黑白兩道的英雄；而是「無厘頭」戰勝了傳統價值及其現代理性。

　　「無厘頭」係廣東的方言俗語，意思是沒有來由或沒有目的的言談舉止，也就是一種放肆的插科打諢、瞎起哄，把「後現代」的諧仿——戲說——肆無忌憚地發揮到極端；同時也把電影的娛樂宣洩功能發揮到了極端。

　　周星馳主演的影片，很難簡單的用某種類型、某種題材來言說，因為傳統的劇情觀念與敘事法則在他的電影中遭到了前所未有的破壞或否定，周星馳電影只是借用某一故事或類型載體進行自由的改編或發揮。題材混雜，事件羅列，堆砌噱頭，冷嘲熱諷，滑稽調侃，變形諷刺，以取悅觀眾。從歷史現象、文化經典、科學發明、藝術典型到社會中堅、時尚英雄、市井小人等等，無不是其電影調侃嘲諷的對象。說它們是「喜劇」，其實又包含了鬧劇、滑稽、動作、魔幻、傳統戲劇插科打諢等等元素，由「無厘頭」縫合一切。

　　典型的例子如《齊天大聖東遊記》中，唐僧被寫成了一個囉囉嗦嗦、婆婆媽媽、膩膩歪歪的說教者，簡直讓人難以忍受；而菩提老祖居然是一個見風使舵、毫無情操的傢伙！此外，該片對王家衛的《東邪西毒》的諧仿也十分明顯，沙漠外景、襤褸服裝、水光攝影、新潮音樂、桃花道具等等，一一加以「戲用」，以搏人一樂。

　　另一個典型的例子，是位居一九九六年香港最賣座影片第二位的《大內密探零零發》（永盛、三和、瀟湘聯合出品，周星馳編劇，周星馳、谷德昭導演，周星馳、劉嘉玲、李若彤、羅家英等主演），對

長盛不衰的電影007、西方的人道、東方的善良、皇帝的正經、武士的尊嚴、女性的節操、科技的發明、醫學的救助、生育的艱難等等人類的一切神聖事物，無不加以調侃嘲弄，讓人哈哈大笑之餘，變得糊裡糊塗、不辨美醜善惡與南北東西。

有論者說，周星馳及其「無厘頭」喜劇電影是香港社會發展、後現代衝擊的結果。周星馳影片所塑造的形象，幾乎包括了時下香港青年所有的特徵：自我陶醉、自我滿足、隨時隨地賣弄小聰明和調皮搗蛋，反對一切傳統的禮俗或規矩，反智反尊、對一切都不屑一顧。而以自我爲中心，調侃貌似尊嚴的長輩，拿嚴肅的事情開玩笑的角色，並不排除他們仍有善良機智的一面。這是工業文明（後工業？）下的一種想像的「自我」⑦。這或許不失爲一種解釋，但「無厘頭」如此風行，顯然還有更隱秘的社會心理因素和更深刻的歷史文化淵源。

無論如何，對周星馳及其「無厘頭」電影視若無睹是不可能的，說它們有多大的意義當然難以出口，說它們毫無價值恐怕也太過簡單。因此，對此種獨特的電影文化現象尚需更認真、更深入的分析研究。

115.李安：現代人的中庸之道

九○年代臺灣影壇新人輩出，其中最出色的當數李安：一九九一年以電影處女作《推手》一鳴驚人，一九九三年就以《喜宴》一片勇奪柏林國際電影節最佳影片金熊大獎；一九九四年的《飲食男女》成爲當年電影的大熱門，繼而李安就「走向世界」，爲英國拍攝了由同名文學經典改編的影片《理性與感性》。

如果按照通行的說法，認定楊德昌、侯孝賢的電影是台灣的「新電影」，那麼九○年代才出道的李安電影，就該被命名爲「新新電影」了。實際上卻滿不是那麼一回事，李安的電影，走的是一條典型的「中庸之道」，在楊德昌的理智與侯孝賢的情感之間，在新電影形

式與傳統電影的精神之間，在西方潮流與東方境界之間，「取其中而用之」。這樣，李安的電影倒也自成風格，在楊德昌電影和侯孝賢電影之外，獨具風流，也有人認為李安的電影自成一派。

《喜宴》（臺灣中影公司出品，馮光遠、李安編劇，李安導演，林良忠攝影，趙文瑄、Mitchell Lichtenstein、金素梅主演）是一個很好的例子。影片講述的是在紐約作房地產生意的三十三歲臺灣青年高偉同（趙文瑄飾），與美國的男青年賽門（Lichtenstein飾）同性相戀，而其不知實情、且遠在臺北的父母卻不斷來信來電，催問他的婚事。為了讓父母「放心」，高偉同接受了男友賽門的意見，決定與上海來的沒有合法身份的女青年顧威威（金素梅飾）來一場假結婚。不料高父（郎雄飾）、高母（歸亞蕾飾）興奮前來參加婚禮，且父親的老部下多禮湊趣，大辦喜筵，使得假鳳虛凰弄假成真。賽門發現顧威威身懷有孕，與高偉同大吵，使得高父中風住院。高父、高母分別知道這一「秘密」，卻要求年輕人向對方隱瞞，而自己則不得不寬容地接受這一既成事實。二男一女三位年輕人最終也達成了一種默契，顧威威決定將生下孩子，而賽門也答應做孩子的另一位爸爸。最後機場送別，基本上是皆大歡喜。

像之前的《推手》和之後的《飲食男女》一樣，《喜宴》一片，充滿了戲劇性。高偉同的同性戀生活與其父母盼其結婚生子的願望之間，假結婚的設計，喜宴過後的弄假成真，父親如何瞭解真情，母親如何面對真相，顧威威如何抉擇生活，同性戀人如何解決矛盾，父親的住院，父母的離去等等，無不含有強烈的戲劇性懸念及其矛盾衝突。無論是同性戀題材，還是電影的「假做真時真亦假、無為有處有還無」的情節結構，本身就含有吸引人的戲劇性魅力。

導演所要做的，主要的應當是將這種戲劇性情節交代清楚，並使得人物的性格和心態在具體的情境之中活靈活現。李安做到了這一點。像《推手》一樣，李安的鏡頭運用與取景，剪輯的節奏搭配，燈光與美術的設計等等，都是以彰顯人物心理所處情狀為要務，以探討人性及其人際關係的矛盾衝突為目標，把「各種環境當作舞臺處

理」，且分明「以戲劇性爲重」⑧。顯然，《喜宴》一片的藝術風格帶有更多的經典性特色。李安的繪聲繪色的敘事才能，熟練精到的藝術技巧，分寸得當的節奏把握和不動聲色的主題揭示，令人稱絕。

《喜宴》的令人賞識，顯然不僅在於導演成功地處理了一個戲劇性的題材，也不僅僅顯示了導演的「化險爲夷」的高度藝術技巧，而在於作者具有一種嶄新、豁達的文化理念。《喜宴》中的臺灣與美國青年的同性之戀、臺灣與大陸男女之間的異性婚姻、中國父子之間的價值衝突、異域生活與傳統風範間的矛盾、高偉同的性與情及身與心的自我分裂，就像是難解難分的「中國結」那樣，具有一種普遍的寓言意義。更有意義的是作者的理智的態度、情感的妥協、價值觀念的變化，影片中矛盾的消解、分裂的縫合、衝突的轉化，雖似人爲的戲劇性的「結局」，卻不無普遍的啓發意義。

有趣的是，臺灣老演員郎雄在李安的家庭三部曲中，連續三次扮演了父親的角色，《推手》中的固執的父親，《喜宴》中的寬厚的父親，《飲食男女》中隱忍的父親，三種各不相同的個性形象，大可視爲「中國父親」這一「真身」的變相。第一位父親的拳藝，第二位父親的書藝，第三位父親的廚藝，顯然是中國文化傳統的象徵；而三位父親在三部影片中的不同遭遇和不同選擇，則大可看成是中國傳統的「父權文化」不斷面臨挑戰及其不斷自我轉化的「現代啓示錄」。其中《喜宴》中的父親形象及其面臨的獨特情境、獨特矛盾衝突，顯然最具文化意義，也最具闡釋的空間。

顯然，李安提出問題和處理問題的的秘笈或法寶，是中庸之道。比如《喜宴》中的那位父親，雖要面對兒子的「美國化」、同性戀、傳統家庭及其傳統倫理的解體等「尖端絕境」，但卻在形式上有過兒媳、在實質上有了子孫，大可取其中而「用」之。當然，面子不失，「裏子」卻要重新調整與規劃；或反過來說，「裏子」不失，面子觀念卻要做重新調整。這也許可以稱爲是一種中庸之道的現代化，同時，未嘗不能說是一種現代化的中庸之道。《喜宴》的主題方面是如此，形式方面也是如此；李安的這部影片是如此，「家庭三部曲」都

可以說是如此。那麼，再擴而大之呢，是否會如此？值得借鑑，值得思索。

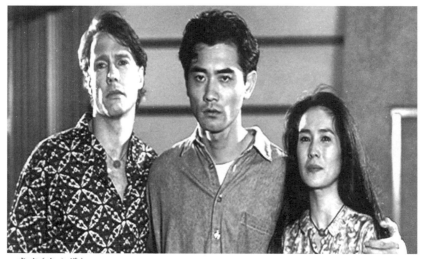

· 喜宴(李安導)

116.姜文：《陽光燦爛的日子》

王朔的小說曾經風靡一時，由於它的故事情節的通俗性、觀念上的顛覆性和語言上的趣味性，在八〇年代末至九〇年代初就成了電影、電視改編的熱門。早在一九八八年，就有四部王朔小說被同時搬上電影銀幕：米家山導演的《頑主》（峨影出品）、黃建新導演的《輪迴》（西影出品）、葉大鷹導演的《大喘氣》（深圳影業公司出品）和夏剛導演的《一半是火焰，一半是海水》（北影出品），那一年曾被電影界稱為「王朔年」。

然而，王朔的小說是真的「語言的藝術」，並不完全適合於電影「影像藝術」的改編，因而那一年的王朔小說改編的電影雖然也有一定的影響，但在電影藝術方面，卻鮮有成績特別突出者。具有「點石成金」之能的著名導演張藝謀，面對王朔的小說，也只有知難而退。

然而，姜文根據王朔小說《動物兇猛》改編導演的電影《陽光

燦爛的日子》，卻似乎是一個例外。該片不僅展現了一種新穎少見的青春少年生活的人文風景，在電影化影像藝術創造方面，也充滿了想像力和創造性。可以說，這部影片是所有由王朔小說改編的電影中，最為成功的一部。影片中陽光與陰影的鮮明對比，以彩色片表現過去的日子，而以黑白片表現現在的日子的創造性的運用（**張藝謀在一九九九年的《我的父親母親》一片中才這樣使用**），以及影片中的單筒望遠鏡、高高的煙囪、雨夜深坑、扭曲的自行車輪等等對性、性衝動、性壓抑的生動的形象隱喻，意味深長，才氣橫溢，令人耳目一新。

一九八四年畢業於中央戲劇學院表演系的姜文，無疑是新時期中國電影中最優秀的男演員。他在自己的電影表演處女作《末代皇后》（陳家林、孫清國導演）中，就因為成功扮演了中國末代皇帝溥儀的形象，而受到影壇的普遍矚目，接著就因飾演電影《芙蓉鎮》（謝晉導演）中的男主角秦書田和影片《春桃》（凌子風導演）中的劉向高，而分別獲得第十、第十二屆中國電影百花獎最佳男演員獎。其後又在張藝謀導演的《紅高粱》中飾演「我爺爺」，在謝飛導演的《本命年》中飾演李慧泉，在田壯壯導演的《李蓮英》中，飾演大太監李蓮英等各種不同的角色，而蜚聲世界影壇。

一九九四年，姜文又當起了電影導演，並以處女作《陽光燦爛的日子》一片而一鳴驚人，為一九九五年的中國影壇增添了顯著的亮色。影片說的是一群北京軍隊大院裏的少年在「文革」中的一段無拘無束的成長歷程。《動物兇猛》這個書名，當然很有意思。人之為人，超越了一般的動物境界，是因為人的動物本能得到了合理的疏導和華美的包裝，當然，也有一部分是被自我壓抑和社會改造了；而在「文革」那特殊的年代，一方面是社會的壓抑更甚，道德壓力更大，而另一方面，則又本能衝動更激烈，道德意識更恍惚，所以就「動物兇猛」。

姜文將這一書名改為《陽光燦爛的日子》，就更有意思了，一是因為故事大多發生在夏天，確實是陽光燦爛的日子；二是因為故事的

時代背景是新中國，「東方紅，太陽升，中國出了個毛澤東」；「共產黨，像太陽，照到哪裡哪裡亮」，當然也是陽光燦爛；三是在那樣的年代，人們不大裸露身體，卻要求必須裸露自己的靈魂，不大存在「個人的生活」，甚至也不大允許有「心理的雜念」，所有的人事都必須沐浴社會主義的陽光。

就像俄國大詩人普希金的詩中所說的那樣，「過去了的一切，都會變成親切的懷念」，無論是王朔的小說還是姜文的電影，都對「文革」那段過去的日子，充滿了深深的「懷念」之情。這就是他們的小說和電影與以前所有的關於「文革」的作品都大不一樣，至少是在表面上，對影片的主角馬小軍（夏雨飾）和他的朋友們來說，那真是一段值得懷念的陽光燦爛的日子。在電影中，幼年的馬小軍只是把書包高高拋棄，就一下子轉到了少年時代，這一個電影蒙太奇意味深長。

影片中沒有什麼戲劇性的衝突，甚至也沒有一個完整的情節。有的只是一些生活的真實片斷：外號「馬猴」的馬小軍和他的朋友們在一起自由自在，但也百無聊賴，拿著父母的避孕套當氣球吹，穿著父輩的舊軍裝跳舞，胡聊閒扯、抽煙胡鬧、爬大煙囪，然後是在大街上追女孩子，為之爭風吃醋、相互衝突；還有就是在街上尋釁鬧事、打架鬥毆，最後是打群架。馬小軍還學會了溜門撬鎖的本事，可以隨時私入民宅。可以說，這些孩子無時無刻不在道德與法律的邊緣遊走，是一群不折不扣的「小流氓」。

而影片也正是因為真實的展現了這群「小流氓」的幾乎無事的故事，具有一種前所未有的衝擊力和震撼力。馬小軍們不僅僅是無拘無束，同時也無知無聊，進而還無助無救。沒有家長，也沒有教師，他們被隨意的拋在一邊；大人的社會拒絕他們進入，如影片中，他們被「清理」出內部電影的放映場，進而在朝鮮歌舞團訪華演出的劇場門口甚至被警察抓去，這不僅是真實，同時也是一種象徵。他們被拒絕，從而只有在他們「應在」之地。而他們的種種「小流氓」的表現，其實只不過是出於本能的衝動和青春的無意識；他們對這種本能及無意識的驚人的無知，則是這部影片最深刻的控訴。

從馬小軍的那場典型的青春之夢裏，我們明確看到，他是多麼渴望成為「英雄」，而在現實生活中，他卻只有做他的「馬猴」。表面上，他的生活是一段陽光燦爛的日子；而實際上，那日子恰恰是一段不堪回首的噩夢。從電影史上看，在別人那裏是一段「不堪回首的噩夢」，而在姜文那裏卻是「陽光燦爛的日子」，這就是姜文的獨特和高明之處。

117.山杠爺：好人走上被告席

一九九四年的中國影壇上，出現了一大批農村題材影片，如王學新導演的《天地人心》，陸建華、于中效導演的《莫忘那段情》，謝鐵驪、邱中義導演的《天網》，雷獻禾、王興東導演的《留村察看》，周曉文導演的《二嫫》等等。其中影響最大、也最為耐人尋味的一部，卻是年輕導演范元的電影處女作《被告山杠爺》（峨嵋電影製片廠出品，畢必成、范元編劇，范元導演，盛人攝影，李仁堂主演）。

《被告山杠爺》說的是四川省偏僻山區的一個叫做堆堆坪的村子，有一個叫山杠爺的村長兼村黨支部書記（李仁堂飾），他是一個傳統意義上的好領導，工作一向勤勤懇懇、兢兢業業，對上級交辦的任務如繳納公糧、計劃生育等等從來不打折扣；更難得的是，他一生為「官」清廉，兩袖清風，一身正氣，雖當了大半輩子的村長，依然身無長物，家境清寒。他是堆堆坪的聖人，同時也是堆堆坪絕對的獨裁者，國有國法，村有村規，在堆堆坪，山杠爺就是國法和村規。對於酗酒鬧事、超生超育、拖欠公糧、虐待老人等歪風邪氣、刁漢潑婦，山杠爺一向深惡痛絕，決不手軟，施之以強迫命令，隨意打罵，捆綁關押，遊街示眾等「村罰鄉刑」。

在山杠爺的治理下，堆堆坪民風樸素，年年先進，村民們對山杠爺敬畏有加，並無怨言。農婦強英虐待婆母，老人告到山杠爺處，

山杠爺趁放電影的機會讓強英示眾，受到羞辱的強英吊死在山杠爺的門前。本來無事，不料，縣檢察院收到了一封匿名信，於是派人到堆堆坪調查，結果是，山杠爺被縣上的來人帶走，將成為逼死人命的被告。許多村民對此大惑不解，而山杠爺得知，那封匿名信是他的在外地上學的孫子寫的，一點也沒有惡意，目的不過是想問清楚「村規」與「國法」究竟誰「大」？

　　這部影片好就好在它描寫了一位傳統意義上的好村長的形象，對於他經常以道德的名義或以國家的名義幹出侵犯人權、違反法律的勾當，影片沒有加以簡單的道德判斷或政治判斷，而是真實地將傳統道德與現代法制的矛盾很好地展示出來。影片非常平靜地展示出堆堆坪這一封閉的山村王國的地域特徵、人文風貌、人情世故，自成一體。可以說它是傳統社會的活標本，又是現代國家的一個活細胞，包含了久遠而又豐富的文化遺傳基因，其中密碼，需要長篇大論的剖析。山杠爺是一個忠心耿耿的幹部楷模和道德表率，同時又是一個無法無天的鄉村土皇帝；而堆堆坪這個地方，恰恰就習慣這個、服從這個、甚至需要這個。

　　由山杠爺治下的堆堆坪，我們不難聯想到傳統的中國社會，甚而聯想到整個傳統體制下的國家。進一步言，就像是正在向現代社會邁進時的社會的縮影。影片給出了兩個「希望」：一個是山杠爺已經被帶走，肯定會被起訴（這表明「上面」是英明的）；一個是他本人的孫子開始思考法律、詢問法律（這表明「下一代」是進步的）。看起來，「問題」得到了「解決」，這很符合中國人的審美習慣，也符合官方的要求。但問題是，理想畢竟還僅僅只是理想，「上面」如何，「將來」如何？還只是未定因素，實際上懸而未決。而現實卻是，堆堆坪還是堆堆坪，山杠爺還是受尊敬的山杠爺。這不是一個簡單的法律問題，也不是簡單的貧窮問題，甚至不是簡單的理智或蒙昧問題。堆堆坪的問題、山杠爺的問題、中國走向現代化的問題，要比我們任何人想像的都複雜得多。

　　如是，電影《被告山杠爺》就有著比其他中國電影，尤其是比

其他的中國農村片更深刻得多的真正的現實主義力度。中國電影，尤其是中國的農村片，有著非常寶貴的現實主義傳統，但也有著固執的對鄉野田園之夢的依戀。五〇年代之後，在《暴風驟雨》之後就是《花好月圓》，「社會主義的新農村」被描寫成階級鬥爭的最前沿，甚至是社會發展的新方向。最典型的例子，就是長春電影製片廠於一九六五、一九七三年兩次拍攝，但都由李仁堂主演的影片《青松嶺》。

在這部影片中，李仁堂演的也是一位大隊（村）黨支部書記，一位堅持走社會主義的卓越的鄉村帶頭人。而李仁堂這位演員也正是在《青松嶺》一片中的成功表演而為人所知，人們見到他，自然就想到「萬山大叔」（《青松嶺》中的主角）；而在九〇年代，李仁堂再一次引人注目，卻是《被告山杠爺》中的山杠爺。從「萬山大叔」到「山杠爺」，可以說是一部完整的中國農村當代史，而這段歷史又有著非常深刻的文化意義。年輕導演范元找李仁堂來演山杠爺，無論是形象塑造上或是象徵意義上，都是一個成功的絕招。

值得注意的還有，在九〇年代，中國影壇上一下子出現了張藝謀的《秋菊打官司》、謝鐵驪和邱中義的《天網》、范元的《被告山杠爺》這樣三部影片，它們的共同點是「村長走上被告席」，無論是因為尊嚴、因為道德、或是因為法律，這一主題的出現，都是中國社會進步的表現。當然，只能「告村長」，又是中國電影具體國情的限制。論影響，當然是張藝謀的《秋菊打官司》（該片獲得了威尼斯國際電影節金獅大獎）；而論深度，卻是范元的這部《被告山杠爺》（儘管該片只是獲得了國內電影獎項，而沒有「國際影響」）。

118.蔡明亮：《愛情萬歲》

一九九四年，臺灣電影一個亮點，是蔡明亮導演的《愛情萬歲》，獲得威尼斯影展金獅獎、費比西獎、金馬獎最佳影片以及最佳

導演獎,從此奠定蔡明亮在臺灣和世界影壇的一席重要地位。

　　蔡明亮一九五七年生於馬來西亞,一九七七年來到臺灣,就讀中國文化大學影劇系。在校期間開始寫舞臺劇劇本,並親自執導三部作品:一九八一年的《速食酢醬麵》、次年的《黑暗裏打不開的一扇門》以及一九八三年他自編、自導,並獨自一人演出的作品《房間裏的衣櫃》。之後的十年,他置身於電視工作,從事話劇、電視、電影劇本寫作。電影劇本有:《風車與火車》(1982,張佩成導演)、《小逃犯》(1982,張佩成導演)、《策馬入林》(1983,王童導演)、《陽春老爸》(1984,王童導演)、《好小子Ⅲ》(1985,王童導演)、《黃色故事》第一段(1987,王小棣導演)等。

　　一九九二年,蔡明亮開始電影導演創作,《青少年哪吒》因獲得東京影展銅獎而引人注目。接下來的《愛情萬歲》更加一鳴驚人。

　　《愛情萬歲》(蔡明亮編導,陳昭榮、李康生、楊貴媚主演)這部影片本身可不像片名那樣誘人,與其說是一部行動著的電影,不如說是一部沉思著的電影,更準確的說法應該是若有所思。這使得影片顯得有些恍惚,因而作者似乎總是盡可能延長影片的鏡頭時間,拉長剪輯點,實際上,這當然是作者/導演故意的。

　　片名說是「愛情萬歲」,實際上表現出來的卻是現代社會中典型的露水姻緣。影片中的三個主角甚至連自己的居住空間也沒有——至少,我們都不知道他們住在哪裡;也許是他們都不想向觀眾/陌生人透露自己的真實住址——他們都「借居」在一套空著的、尚未出售的公寓房中,至少其中的兩個男主角是明顯的非法借居。由此,我們可以獲得一種閱讀線索,即影片最明顯的一層是,臺北/現代城市中有那麼多賣不出去的空房子,但真正需要住房的年輕人卻沒有自己的居住空間。進一層的意思當然是象徵性的,那就是,這個世界上的所有人,誰不是「借居」或「寄居」在「他人的空間」之中呢?似乎只有時間是屬於他們自己的,至少是在他們生存在這個世界上的時候是這樣。

　　有意思的是這幾個人的職業,阿梅是經營房地產的,是給生人賣

房子的；男同性戀阿超則是經營靈骨塔，即給死人賣「房子」的，這兩個人的職業都與「生存空間」或「存在空間」有關。他們都愛上了一個男青年，此人號稱是做進出口貿易的，實際上，他是一個夜間非法擺地攤的。也就是說，他工作的「空間」是未經官方允許的，是非法的。如此，這幾種職業都有一種與空間有關的象徵性聯繫。

所有的生存空間的問題，當然都只是一種象徵，影片所關注的當然並非住房問題，而是這些年輕人的精神狀態，和他們的精神空間。在影片中，他們無不像幽魂似的在城市的空間之中飄蕩，卻總是找不到真正的靈魂寄放／寄存處。有許許多多的人都在經營房地產，甚至骨灰存放處，但卻沒有多少人在經營人的精神的空間或靈魂的存放處。當然，每個人的靈魂的存放處必須自己去解決，自己去尋找，也許這就是難題所在。

人人都知道生命是短暫的，人人都希望愛情是永存的，這部影片叫做《愛情萬歲》，顯然也有這個意思。但，問題是，永存的愛情到底在哪裡呢？影片中的男女主角找到了愛情了嗎？他們所擁有的，只不過是一種暫時的性關係而已，這就是女主角最後在空空的場地中獨自哭泣的原因。

而影片中的那個男同性戀者甚至不敢公開表白自己的愛情！而只能偷偷接近愛戀的對象，偷偷聞一聞對方的身體的——並非精神的——氣息。如此說來，所謂「愛情萬歲」，實質上只不過是一個真實的謊言。但若是沒有了這個謊言，人有如何能夠支撐自己，如何能夠健康快樂的活下去呢？這樣的矛盾，顯然與這部影片的主題有關。如果要對影片的主題給出一個說法，那應該是現代都市人生的情感困惑和精神漂泊。

蔡明亮電影始終延續了這樣的主題，實際上，從他在大學時代的話劇創作開始，就發現了這一主題。一九九七年獲得柏林影展銀熊獎和國際新聞獎、芝加哥國際影展銀雨果評審特別獎和聖保羅國際影展影評人獎等多種獎項的影片《河流》，一九八八年完成《洞》（該片獲得1998年坎城影展費比西獎，芝加哥國際影展金雨果最佳影片，

新加坡國際影展最佳亞洲導演、最佳亞洲影片獎），和二○○一年的《你那邊幾點》，二○○二年完成的短片《天橋不見了》，以及《不見不散》、《天邊一朵雲》（2003）等等，都是延續了蔡明亮電影的一貫主題和風格。

有人稱蔡明亮及其電影是「病中的孩子」，說「蔡明亮的電影不能多看，因爲看到的都是絕望，而且這種絕望被他無限度的放大了。蔡明亮畫出的臺北心靈地圖是一片荒蕪，但不能否定的是，蔡明亮對人性的思考和剖析是非常有力的。在這一點上，蔡明亮稱得上是中國電影中最硬的一塊石頭……是一個具有前瞻性的藝術家。⑨」

蔡明亮的電影，是臺灣的現代電影的一個代表，也是一個標杆。侯孝賢、楊德昌等人發現並且重視個體生命的時間性，生命的光陰成了他們電影的共同主題；而蔡明亮電影，則「發現」並充分感受了現代化背景下的生命過程中的空間性，或者乾脆說，是一種空間性的困惑。心靈無處安放，精神無處寄託，人生不過是在都市叢林中的一段空洞的幽魂般的經歷，你無處可去。

119.掛在樹上的《藍風箏》

一九九三年前後，大陸「第五代」導演的三大主將田壯壯、陳凱歌、張藝謀不約而同地先後轉向，開始拍攝講述中國現當代歷史的電影情節劇。田壯壯首先拍攝了《藍風箏》，陳凱歌接著拍攝了《霸王別姬》，張藝謀很快就拍攝了《活著》。這三部影片都是海外投資，而且，在中國大陸全都遭到了禁映⑩。

這三部影片，都變成了掛在樹上的藍風箏。

掛在樹上的藍風箏，是影片《藍風箏》中的最後一個鏡頭。這部影片是通過一個叫做鐵頭的孩子之口，講述他和他母親從五○年代初期到六○年代「文革」中的生活故事，實際上是講述其母親陳樹娟的婚姻史，從孩子的角度說，就是爸爸的故事、叔叔的故事、繼父的故

事。

　　陳樹娟的第一個丈夫是兩情相悅而結合的，可惜丈夫不留神成了右派，被發配到勞改農場，後來死在勞動現場。第二任丈夫是第一任丈夫的同事，因為經歷三年災荒而死於營養不良。第三任丈夫是一個老幹部，「文革」中死於心臟病。影片的最後一場戲，是鐵頭憤怒地衝向揪鬥其繼父的紅衛兵，但終於沒有能挽救繼父的生命，看著繼父的死，母親的哭，和掛在樹上的藍風箏，再也無言。

　　陳凱歌的《霸王別姬》講述的是兩個京劇演員段小樓、程蝶衣從二○年代到七○年代的漫長人生經歷。從北洋政府時期，到日本入侵時期，到國民黨當政時期，到新中國的成立之初，到「文化大革命」時期，直到「文革」結束的一九七七年。程蝶衣因為扮演《霸王別姬》中的虞姬，到了「雌雄同體，人戲不分」的癡迷程度，對扮演楚霸王的師兄段小樓產生了同性戀情，從而對段小樓的妓女出身的妻子始終不能諒解。這三個人經歷了無數的痛苦磨難，但過去的磨難多為皮肉之苦，最多是生命危機，不若「文革」中觸及靈魂，段小樓被迫揭發程蝶衣，進而被迫與妻子菊仙劃清界限，使得妻子絕望自殺，而程蝶衣最後也在舞臺上自殺，而成了真正的虞姬。

　　張藝謀的《活著》，講述的是敗家子徐福貴一生的故事，經歷過賭博敗家導致父親死亡，被國民黨軍隊抓壯丁而不能給母親送終，新中國大躍進時期兒子有慶死於飛來橫禍，「文革」時期女兒又在紅衛兵把持的醫院中死於產後大出血。儘管如此，徐福貴和他的妻子家珍還是頑強地活著。

　　這三部電影的共同點，是一反「第五代」電影的造型寫意常規，影像的拍攝和剪輯構造也沒有了過去的人為做作，雖然這幾個導演的作品仍然保持了卓越的影像藝術才華和優美異常的影像效果，但卻完全尊重情節劇的創作規律，是以老老實實地講述人生故事作為電影的主要創作目標。

　　這些影片是所有電影觀眾都看得懂，且喜聞樂見的形式，看起來有些像第四代、甚至第三代的影片，有人說這些影片像謝晉電影。總

之，對「第五代」三大主將的這次轉型轉向，電影界說法不一，有人歡喜，有人歎息，有人說好，有人不屑，這很正常。

實際上，這三個人的轉型和轉向本身也很正常，首先是他們的創作路線和風格本身就需要變化，其次是只有變化才能更好適應一九九○年代的電影商業化潮流，最後，也是最重要的一點，是他們對自己親身經歷的歷史，尤其是新中國的歷史作出自己的思索總結和表達，與第四代或第三代的電影其實仍有明顯的區別。

三部影片先後遭到禁映，是一九九○年代初期中國影壇上影響深遠的大事。它們的被禁，顯然是因為這幾部影片中都涉及了新中國的歷史，尤其是反右派、大躍進和文化大革命的歷史⑪。儘管這幾部影片都不是專門寫「反右」或「文革」的，更不是真正意義上的政治片，只不過是在講述普通人生故事的時候無法避免其中的這段經歷。

如張藝謀所說：「我沒想要把《活著》拍成一部政治電影，也不是有意要找政治性。面對這樣一個題材，我無法回避⋯⋯如果涉及某些政治背景，也是因為中國人幾十年都生活在各種政治運動中，政治對我們每一個人的命運都產生著直接的影響，政治的因素滲透在我們生活細節之中，這就是一種客觀存在。其實我們的目的不是要拍政治運動，我們永遠是把人放在第一位來表現，只是因為政治確實無法回避罷了。⑫」

值得注意的是，無論是反右，還是文革，在一九八○年代都不是禁區，如謝晉就拍攝了《天雲山傳奇》和《芙蓉鎮》等片。但到了一九九○年代，文革的歷史就成了藝術的禁區，證據是這三部涉及一點點文革歷史的影片先後被禁。顯然，九○年代的社會環境和創作氣氛，與八○年代相比，不是發展寬鬆了，而是相反。讓人遺憾的是，這些影片無辜被禁，作者卻無法申訴。因為，中國並無《電影法》，當然也沒有相應的《電影審查法》，一切都是電影審查官員說了算，一切都受政治環境的影響，一切都是人治。

這三部影片的被禁，對中國電影的影響有多大，難以估量。對這三個大師級電影導演的影響卻有目共睹。首先，是田壯壯從此多年不

能拍攝電影，也不再拍攝電影。其次，是張藝謀和陳凱歌在這兩部電影被禁之後，不約而同地拍攝了遠離政治也遠離常人生活現實的三○年代上海黑幫片，即《搖啊搖，搖到外婆橋》（張藝謀）和《風月》（陳凱歌），這兩部影片都不約而同地成了這兩個大導演電影生涯中的敗筆和低谷。若是這三部影片都沒有被禁，這三大導演能夠沿著這條人生歷史故事的創作道路繼續走下去，那會出現怎樣的情況呢？可惜現實不接受假定，因而田壯壯就只能中止電影創作，而不忍中止創作的陳凱歌和張藝謀也只能服從現實，繞著走，如張藝謀所說：「惹不起總躲得起吧，我只能採取躲的態度。這也不是說誰跟誰妥協的問題，我知道我必須接受某種現狀。在我現在的處境下，我不能去找一個敏感的題材。」

看著，或者想起《藍風箏》、《霸王別姬》和《活著》這三部影片，如同面對掛在樹上的不能放飛的風箏，心裏總不是個滋味。

120.「墮落天使」王家衛

范元的《被告山杠爺》是一個世界，香港導演王家衛的電影又是一個世界。把這兩個完全不同的世界放在一起，會形成一種奇異的闡釋空間。

未來的電影史家，很可能會說一九九四年是「王家衛年」。這不僅是因為這一年中，王家衛自編自導的影片《重慶森林》和《東邪西毒》在香港電影金像獎評選中大獲全勝：《重慶森林》獲得最佳影片、最佳導演、最佳男主角三項大獎；而《東邪西毒》亦在獲得最佳導演、最佳影片等六項提名後，最終獲得了最佳攝影、最佳服裝、最佳美術三項大獎。這一年的香港電影金像獎，基本上是「王家衛大戰王家衛」。進而，《重慶森林》在日本、歐美等地上映，大獲好評，香港導演王家衛開始蜚聲世界。這一年，王家衛兩部影片的出現，使香港、大陸、臺灣的中國電影導演黯然失色。

　　王家衛一九五八年生於上海，五歲時隨家人移居香港。畢業於香港理工學院美術設計系的王家衛，一直對電影電視十分鍾情，所以在一九八一年考入香港無線電視第一期編導訓練班，結業後，成為無線電視的助理編導、編導。一九八二年開始編寫電影劇本，參與了《彩雲曲》的編劇，獨立編劇的第一部作品是《吉人天相》（1985）。其後，共寫過《惡男》、《江湖龍虎鬥》、《神勇雙響炮續集》等十多個劇本（其中有些與人合作），其中《最後勝利》（1987，與人合作）被提名角逐香港電影金像獎最佳編劇獎。

　　一九八八年，王家衛導演了他的電影處女作《旺角卡門》（自編），令人耳目一新；一九九〇年導演的《阿飛正傳》，則更是一鳴驚人，榮獲第三十六屆亞洲影展最佳導演獎，王家衛成為香港電影最傑出的導演之一。

　　王家衛電影的最大特色之一，就是打破傳統的類型模式，自創一格，使電影成為他自我表達的一種自如的「寫作」工具。最典型的例子，當然就是令所有的武俠電影迷們目瞪口呆的《東邪西毒》一片：這部電影雖說是與金庸小說《射鵰英雄傳》中人物東邪黃藥師、西毒歐陽鋒、北丐洪七公等等有些關聯，但片中所表現的，卻幾乎全然與金庸小說無關。之前徐克等人的《東方不敗》、《風雲再起》等片，雖也是借金庸小說之（人）「名」，另創表現武俠神功的新局；而王家衛的《東邪西毒》則從根本上打破武俠電影的類型局限，試圖在黃沙大漠之中、刀光劍影之外，發掘出東邪、西毒、北丐以及等待的女人、一心復仇的女人、人格分裂的女人、情感迷離的女人等所有人物的靈魂悲歌。

　　西毒歐陽鋒不僅成了一個殺手，同時也擔當了影片旁白的角色，而片中的每一個人都幾乎有一腔抑鬱，等待抒發。與此同時，電影《東邪西毒》又將這種深入骨髓的孤獨，無法描繪的迷離，表現得前所未有的魅力驚人。無論是湖邊洗馬的美人、波光，還是慕容燕／慕容嫣的忽男忽女的獨特風度；是黃沙大漠夕陽西下時的醉人利那，還是西毒的嫂嫂／情人獨坐窗前，無論是動還是靜，都有其獨特之美的

韻律和境界。更重要的是，這一看似純屬幻想的「古代」故事，卻每每讓九○年代都市現實環境中的孤獨靈魂怦然心動。

王家衛所講述的，正是現代都市的寓言和個人的心靈絮語，或者說是王家衛個人的自言自語的光影（光陰）世界。他的獨立不羈和驚人的原創性，使得每一部影片都讓人感到既熟悉又陌生、既陌生又熟悉。這位導演與所有的同行不同的是，他不僅打破了電影類型的局限，而且還有意訣別了文以載道的傳統，不理會歷史、文化、時代、社會的原型或主題再現，而只是把自己的生命體驗抒發為「難以承受之輕」的情感的詩篇。

《旺角卡門》是如此，《阿飛正傳》也是如此，《重慶森林》更是如此：在香港九龍尖沙咀的重慶大廈中，演繹出了九○年代香港都市社會的「重慶森林」，而此森林中的生態，是兩個互不相干的愛情故事（不如說是失戀、等待與渴望、懵懂的故事），是一群在吵吵嚷嚷的環境中孤獨無言的生物（動物或植物）。前一半是，警察223（金城武飾）一直在等待永不露面的女友的電話，最終卻在金髮販毒女郎（林青霞飾）那裏找到臨時的假借與替代；後一半是，警察663（梁朝偉飾）同樣被女友拋棄，但卻不再等待，同時對暗戀他多時的女招待（王菲飾）根本上懵懂無知。這一線索，包括223的生日「五月一日」，大可做多方面的寓言闡釋。

而作為電影，《重慶森林》所顯示出的獨特的風格化形式及其新穎的藝術技巧，又往往使大多數觀眾啞口無言。其中，電影環境氣氛的渲染，例如上半段中的雨中球場、雲下路燈；下半段中對「時間」與「空間」的巧妙重構，如主角在酒吧中呆坐，而酒客路人卻紛紛快速地從鏡頭的後景中掠過；又如663在訴說分手，而銀幕兩端被黑色物體蒙住，畫面突然變得直長直長，這一切都成了影片的經典性的鏡頭和場面。

其後，王家衛又編導了影片《墮落天使》（1996）、《春光乍洩》（1997，獲第五十屆坎城國際電影節最佳導演獎）。無論在技術上、藝術上、意識上，王家衛的每一部電影都總是讓人驚喜，引起

電影圈內無數興奮言說。稱王家衛是「墮落天使」，倒不僅僅是因爲他編導了《墮落天使》這樣一部影片，也不是因爲他總是把自己的電影鏡頭對準當代社會下層的警察、阿飛、毒販、招待等等「墮落的天使」；甚至也不是因爲王家衛的電影與周星馳的電影相比，有「神來」與「鬼混」的雅俗之別；而是因爲王家衛的電影本身，在墮落的世界中，能讓人感到天使的靈性、天使的氣息。

121.《黑駿馬》：告別青春時代

北京電影學院導演系教授謝飛在一篇題爲《我願永遠年輕》的文章中，說「新時期以來，我的創作意志是隨著整個社會的文化思潮起伏。從『反思』（《我們的田野》）到『尋根』（《湘女蕭蕭》）；從『新寫實』（《本命年》）到『多樣化』（《世界屋脊的太陽》、《香魂女》）」⑬。

此說大致不差。需要補充的是，在「文革」後期，謝飛曾當過《海霞》一片的副導演；之後，謝飛開始當導演的第一部影片是與鄭洞天合作的《火娃》（1978，北影廠與電影學院聯合攝製，根據葉辛的小說《高高的苗嶺》改編，葉辛、謝飛編劇，葛傳卿、周坤攝影，白瑪扎西、季平主演），這部影片講述的是一個《閃閃的紅星》式的英雄兒童的故事，所反映出的思想意識和電影觀念，基本上還處於「後文革時期」。

一九七九年又導演了《嚮導》（天山電影製片廠攝製，鄧普編劇，王心語、謝飛、鄭洞天導演，孟慶鵬攝影，阿不力米提、葉依貢等主演），影片講述的是一個新疆喀什地區的少數民族嚮導依卜拉因、巴吾東祖孫（均由阿不力米提飾）愛國護寶的故事。該片名列文化部一九七九年優秀影片之林，恐怕是這一年文化部電影獎陽光普照的結果。

謝飛真正開始獨立擔任影片導演，是一九八三年的《我們的田

野》。這是一部講述比謝飛更年輕的一代到北大荒插隊的知識青年的影片，在當年頗有影響，更重要的是在其精神氣質上屬於他自己。一九八六年，與烏蘭合作導演了根據沈從文小說《蕭蕭》改編的影片《湘女蕭蕭》，獲得了法國一九八八年貝蒙利埃電影節「金熊貓」大獎，一九八八年西班牙聖塞巴斯蒂安電影節「唐吉訶德獎」，和一九九三年「生力盃」人道主義電影獎。

一九八九年，謝飛從美國訪問講學歸來，導演了根據劉恆小說《黑的雪》改編的影片《本命年》，獲得了柏林國際電影節傑出個人成就「銀熊獎」，和一九九○年中國電影「百花獎」最佳故事片獎。

在謝飛的上述談話中，他沒有說，他在一九九一年擔任總導演的影片《世界屋脊的太陽》，實際上是當年的一部主旋律影片。該片獲得了一九九一年中國政府優秀影片獎。而一九九二導演的根據周大新小說《香魂塘畔香魂女》改編的影片《香魂女》（兼編劇），獲一九九三年第四十三屆柏林國際電影節「金熊」大獎，以及國內外一些大小獎項，謝飛的電影創作真正進入佳境。他也是第四代中國導演中獲得較多的國際電影節獎、最有國際知名度的導演之一。

謝飛電影選材與風格的不斷變化，在第四代導演中，甚至在整個新時期中國導演中，都有一定的代表性。不斷變化的過程，固然可以理解成跟風而動的過程，但也是一種不斷探索的過程。

值得注意的是，在這一不斷變化的過程中，謝飛導演並沒有真正失去自我。相反，在他的影片中，不論選材如何，風格如何，始終保持著自己的印記，具有獨特的藝術氣質。一是，在純熟的電影敘事基礎上創作自己的電影詩篇。作為電影學院的教授，平日的謝飛或許是以知識豐富和勤於思考見長，而在他自己的電影創作中，則是表現出一種濃重的詩人氣質。

二是，在開放的文化視野和電影觀念中，追尋民族特色和傳統價值。他作為導演專業教授，對於電影技術及其藝術的新動向總是非常的敏感，但在他本人的藝術創作中，卻不會輕易地被牽著鼻子走，而是不動聲色地營建自己的合乎民族文化傳統的藝術世界。

　　三是，始終喜歡表現平民的生活，在其中找尋人生與藝術的真諦。

　　四是，或許是這一代人的集體癥候，謝飛的電影也總是希望在現實生活的矛盾之中探索理想之路，追尋崇高的境界。

　　最後，也是最重要或最典型的一點，是謝飛的電影無論採用怎樣的題材和形式，總是表現出一種「年輕」的氣質，或者不如說是一種「渴望年輕」的心態。

　　最有代表性的，當是謝飛一九九五年完成的、根據張承志在八○年代初發表的同名小說改編的影片《黑駿馬》。張承志當年寫作這部小說，是因為聽了蒙古牧歌長調《黑駿馬》，而謝飛乾脆就把小說原著中的主角職業由獸醫改為歌手，讓他完完整整地把這個長調牧歌唱出來。小說中的對草原、大地、故鄉的真摯禮讚，對奶奶、情人、駿馬的熱烈追憶，對往昔歲月及其純樸生活的固執的回訪，和閱盡滄桑之後對當年理想氣質的沉痛反思，在電影中則一一展現。

　　影片的影像藝術與技術的質素，在謝飛電影中，在中國電影中都堪稱一流。草原、白雲、駿馬、羊群、鮮花、牧歌、淳酒、彎彎的伯勒根河、溫暖的蒙古包，與往昔的歲月一起在銀幕中流過，每一個鏡頭都幾乎是一幅優美的畫，都具有一種迷人的視覺感染力；而影片中的音樂和由蒙族著名歌手騰格爾（飾演白音寶力格）自己演唱的歌曲，低沉、悠長、曲折、感傷，與蒙古大草原渾然一體，與影片的藝術氣質渾然一體：那過去了的一切，都已變成了倍加親切的懷念。

　　有人說，《黑駿馬》是一部「音樂風光片」，這至少看到了它的形式特徵；而在精神上，卻是對傳統文化的禮讚，同時又是一種充滿敬意與深情的告別式。

　　《黑駿馬》獲得了一九九五年加拿大蒙特利爾國際電影藝術節最佳導演獎、最佳藝術獎，還獲得第三屆北京大學生電影節評委會特別獎。在一九九五年，出現《黑駿馬》這樣的影片，本身就具有一種震撼人心的悲壯感。

　　這正是謝飛想要的：對生命的禮讚，也是一種憂思；對傳統的回

訪，也是一種祭奠；對理想的歌唱，也是一種感嘆；對青春的回憶，
又是一種告別。

122. 葉大鷹：紅色戀人？

一九九八年中國電影界內外議論的最多的話題之一，是年輕的導
演葉大鷹的又一部帶「紅」字的影片：《紅色戀人》。在接受記者採
訪時，葉大鷹也順著記者的話說：他有一種「紅色情結」。這話叫人
不能不信，葉大鷹不僅「生在紅旗下、長在紅旗下」，而且還是著名
的革命將領葉挺將軍的孫子，是個地地道道的「紅孩兒」；更重要的
是，他一九九五年就曾以影片《紅櫻桃》震動中國影壇，而現在又來
了一部《紅色戀人》。

然而，他的話也不能全信。原因很簡單，那就是葉大鷹在九○年
代經營電影創作，不能不考慮電影的商業因素。

曾一舉奪得當年的「金雞獎」和「百花獎」最佳故事片獎，以及
百花獎最佳女主角獎（楚楚的扮演者郭柯宇）的《紅櫻桃》，雖說是
講述一個革命後代在戰爭年代中的苦難與鬥爭故事，但卻有意把中國
故事與異國情調巧妙地結合起來；更加巧妙的是把「紅旗的故事」與
「紅顏的故事」結合起來；把革命接班人在苦難與鬥爭中成長的神聖
主題與娛樂片的某些觀賞因素結合起來。

影片的核心情節，是中國少女楚楚在蘇聯白俄羅斯遇上了德寇的
入侵，德寇將軍有一個喜好，就是在少女的背上刺青、作畫，而楚楚
則正是被他選中的對象。這一奇妙的構想，把對德寇的殘忍暴行的揭
露與對少女裸背的窺視縫合成一物兩面，讓人樂於觀賞，而又難於非
議。

影片《紅色戀人》（北京紫禁城影業公司出品，江奇濤編劇，
張國榮、梅婷、泰德・鮑勃考克主演），則從一開始，就有更加明
確的商業性策劃。首先是這個故事本身，就是把革命的主題和浪漫的

愛情故事結合起來，女主角秋秋（梅婷飾）對革命領導人靳（張國榮飾）的狂熱傾慕和勇敢獻身（電影中就有女主角「獻身」的鏡頭）是這樣；配恩醫生（鮑勃考克飾）對秋秋的一見鍾情和不悔不棄也是這樣；靳在得知自己不久於人世後，主動到監獄中去換取秋秋的自由就更是這樣；進而，皓明（陶澤如飾）這位前革命者爲了女兒秋秋而叛變革命，秋秋又爲了革命而「大義滅親」（槍殺父親皓明）等等，也未嘗不是這樣。

其次，請來了香港當紅影星張國榮出任男主角，甚至還有報導說這部影片是爲張國榮「量身訂做」的，從一開始就打算讓這位具有票房保證的大明星出演。這與之前中國大陸的電影製作觀念與方式，顯然都有了極大的不同。

再次，影片除了中方的原編劇及多次、多人一起討論之外，還專門從美國好萊塢請來了幾位商業電影職業編劇，對劇本進行了全面的改進和包裝。而後是新聞媒體大肆報導了這一「新奇」之事，未嘗不是製片公司的一種新穎而又巧妙的宣傳手段。

又次，這部影片由於描寫的是中國國際性大都市上海，而其中又有美國醫生配恩這一人物，所以影片中有至少一半的對話採用英語，與其說是一種「寫實」的手段，不如說是一種商業性策略。在國內，他可以「洋派」、「國際化」及「仿英語原版電影」而吸引一部分喜歡時尚的觀眾；而在國外，則又可以毫不費力地以中國的內容和國際化的形式開拓市場，「與國際接軌」。

最後，影片號稱投資三千萬人民幣，是中國大陸電影的「大製作」之一，而影片的製作質量也確實比一般的中國大陸電影高出一籌。影像優美，音樂鋪張，節奏流暢，極富觀賞性，這當然又是一大宣傳賣點。

綜上所述，我們可以清楚的看到，電影《紅色戀人》顯然是「以革命的名義」，在「紅色廣告」下進行電影的商業性運作。事實證明，《紅色戀人》的商業運作非常成功：它不僅獲得了二千七百萬人民幣以上的高額國內票房收入，還獲得了金雞獎最佳影片的提名、

華表獎（政府獎）最佳女主角獎（梅婷）；同時還進入國際電影市場，且獲得開羅國際電影節「金字塔獎」銀獎以及最佳女主角獎（梅婷）。

可以說，《紅色戀人》是一九九八年中國電影的「主旋律片商業化」或商業電影做主旋律包裝的一個成功的範例。因而，從《紅櫻桃》到《紅色戀人》，導演葉大鷹也成了中國電影史上的一個具有影響力的人物，他的創作觀念和製作模式，顯然是九○年代中國大陸電影的產物。其意義，首先是縫合了政府提倡的主旋律電影和市場需要的商業電影之間的裂縫；其次是為中國式的商業片創造了一種新的包裝製作形式；再次，是為中國的主旋律電影開拓了巨大的邊緣空間：革命紅旗與青春紅顏同樣的美麗，張國榮作為革命者形象出現在電影銀幕上又有何不可（在打破模式老套的意義上，該片具有創範價值）？

從文化角度看，電影《紅櫻桃》和《紅色戀人》中潛在的價值傾向是頗有意思的：這兩部影片所講述的年代大致相近，而講述歷史的年代（二十世紀九○年代）當然更相近，一部是關於蘇聯的，另一部是關於美國人的。在《紅櫻桃》中，蘇聯人由於自身難保，當然也就無法保證中國少男少女的安全不受德寇侵犯；而在《紅色戀人》中，美國醫生配恩卻實實在在地冒險救助了中國的革命黨人，當然，那是因為他瘋狂地愛上了中國少女秋秋，也由於他的人道主義的道德觀念。

有評論家說：《紅色戀人》是「借助一個中國女性（陰性文化／被動）為媒介（東方象徵），設計了以一個美國男性（陽性文化／主動）為標誌的西方人（西方象徵）對中國文化逐漸認識，認同直到鍾愛的過程，完成了一個受西方他者承認和征服西方他者的雙重表意」⑭。——馮小寧一九九九年導演的影片《黃河絕戀》，在這一點上與《紅色戀人》非常的相似——更耐人尋味的是，影片中的美國人還收養了中國烈士（他的戀人）的遺孤，這一結尾，意味深長。

123.《站臺》上的賈樟柯

　　不能不說賈樟柯。他是中國大陸新一代電影導演中最值得注意的人物之一，也是「地下電影」的後起之秀。賈樟柯一九七〇年生於山西汾陽，高中時候就想當藝術家，寫詩，寫小說，看了陳凱歌的電影《黃土地》之後，才決定要報考北京電影學院，因爲「電影就是讓我覺得找到了一個比小說還要好的敘事方法。⑮」於是就報考了北京電影學院文學系，一九九三年入學，一九九七年畢業。

　　一九九五年拍攝五十八分鐘的彩色短片《小山回家》，獲香港獨立短片及錄影比賽故事片金獎，並參展第廿一屆香港國際電影節。一九九七年編導故事片《小武》，獲得第四十八屆柏林國際電影節青年論壇首獎等多項國際獎，二〇〇〇年編導的《站臺》，獲法國南特三大洲國際電影節最佳影片、最佳導演獎。在二〇〇二年，該片還被法國《電影手冊》評爲世界十大電影佳片之一，同時被日本《電影旬報》評爲電影十大佳片之一。二〇〇二年完成《任逍遙》。這些影片，全都沒有送交官方審查，全都是「地下電影」。

　　賈樟柯說，他是受了《黃土地》的影響才決定報考電影學院，但他的電影卻更像臺灣電影導演侯孝賢。《小武》與侯孝賢的《風櫃來的人》氣質相通，而《站臺》也很明顯受到了侯孝賢電影的影響，具體說，是受到《戀戀風塵》的影響比較明顯：1、《風塵》中不斷出現火車、站臺的場景鏡頭；2、從過去的年代講起，通過老電影、老歌曲、老廣播等等方式來暗示；3、一個本不該失戀的失戀故事；4、影片中的人物大多說方言；5、很多的中近景鏡頭，看了很長時間，還沒有看清楚男女主角的模樣。

　　當然，《站臺》的故事比《戀戀風塵》更加複雜，它不是講述一對男女青年的故事，而是講述崔明亮、尹瑞娟、張軍、鍾萍四個年輕人經歷改革開放初期和中期的漫長成長故事。這是一個「我們的青

春」的故事，可以說是大陸版的《戀戀風塵》。本來以為張軍和鍾萍會成為一對，但他們經過墮胎事件、沒有結婚證同居被派出所抓住的事件，很快就分手了，且鍾萍突然離開，不知所終。本以為崔明亮和尹瑞娟從此天各一方，但他們到最後卻又重逢，並且結婚生子，影片就是在尹瑞娟抱著兒子、崔明亮在沙發上睡覺而結束。

《站臺》的負荷比《風塵》要大得多：一、它想表現出從七○年代末到八○年代末十多年的中國社會的變遷，尤其是青年時尚的變遷。二、它不但涉及兩對年輕人，而且還涉及了他們的家庭，尤其是崔明亮的家庭，崔明亮父母親的婚姻關係等等。三、它還涉及了青春漂流的主題，因為汾陽縣文工團改革之後，一直要自找生路，所以這些年輕人一直在鄉間飄蕩，到處表演時尚。在漂流中，隨時注意觀察中國社會及其人文風景的變化，這就擴大了影片表現的空間。

《站臺》中的年輕人沒有《風塵》中的年輕人那樣幸運。他們中的很多人甚至沒有見過火車——影片中專門有一個年輕人因為見到火車而歡呼的場景——《站臺》的來由，顯然是那首場「站臺」的歌曲，其中最明顯的句子是「我們在等待」——等待時代的列車將他們帶到理想的遠方，然而，這只不過是他們的夢想。

有意思的是，影片開始不久，這些年輕人就表演了一個《火車到韶山》的節目，其中一個人表演火車汽笛聲，因為沒有見過，所以被諷刺學得不像。等待，成了這個「青春物語」的重要主題。進而，《站臺》與火車有關，與狹義的旅途有關，自然也就與廣義的人生有關。說到底，人生不過是一次不可重複的、沒有回程票的不由自主的旅行而已。如此，《站臺》的意義就能夠擴大許多。

這部影片的觀察方法很簡單，那就是不即不離，若即若離，以中近景為主。說是新現實主義也無不可，這是對現實人生的一種凝視。電影中的每個鏡頭，不僅僅是一種敘事性的交代，同時，更是一種作者的主觀凝視和感受方式。

需要說明的是，我說賈樟柯電影很像侯孝賢電影，只是說它們受到了侯孝賢電影的影響，而並非侯孝賢電影的簡單翻版。賈樟柯是從

侯孝賢電影中領悟到人本立場，即超越傳統的道德判斷，和個人生命的體驗，即對個體的「發現」，然後開始自己的電影寫作。賈樟柯電影並非侯孝賢電影的主題、風格和技法的簡單模仿，而是對侯孝賢電影人文精神的一種繼承和發揚。

賈樟柯和賈樟柯電影的真正意義是發現了：「『我們』本來就是個空洞的詞——我們是誰？」進而「我想從《站臺》開始將個人的記憶書寫於銀幕，而記憶歷史不再是官方的特權，作為一個普通知識份子，我堅信我們的文化中應該充滿著民間的記憶。⑯」這是中國電影文化觀念的一大進步，至少，是中國電影人文精神的一種可能性的進步或發展的重要開端。

124. 馮小剛：不見不散

馮小剛影片成為中國電影的一道獨特風景，是因為他在一九九八年導演了中國（大陸地區）第一部「賀歲片」《甲方乙方》，由此帶動了中國大陸電影的賀歲片之風。一九九九年新年到來之際，中國影壇就出現了《好漢三條半》、《男婦女主任》、《春風得意梅龍鎮》、《百萬彩票》等一批商業電影賀歲片；馮小剛本人當然也再接再厲，又拍攝了賀歲片《不見不散》（北京紫禁城影業公司、北京電影製片廠聯合出品，顧曉陽、馮小剛編劇，馮小剛導演，葛優、徐帆主演），且獨佔票房的鰲頭。從而，「馮小剛的賀歲片」成了一九九九年中國電影的一個頗為熱門的話題。

這個馮小剛當然不是在世紀末突然冒出來的，實際上，早在九〇年代初期，馮小剛就和他的北京電視藝術中心的一夥年輕的同事們，一起「領導」了電視劇改革的新潮流。馮小剛本人是因參與電視系列劇《編輯部的故事》的編劇而成名，編而優則導，後來就既編又導了電視連續劇《北京人在紐約》（與鄭曉龍合作，根據曹桂林的同名紀實小說改編），更是名聲大振。同樣，馮小剛涉足電影，也是先從

編劇開始，先後與鄭曉龍合作編寫了《大撒把》、《遭遇激情》，又與梁天合作編寫了《天生膽小》，並以「深情喜劇」的名目，結集出版。

在這個電影劇本集的前言，馮小剛寫道：「我是一個有資產階級情調，又有無產階級實在；一個追求理想，卻又羞於被識破的傢伙。渴望幸福生活的到來，同時做好了與之擦肩而過的準備；沒有明確的目標，卻有一往無前的激情；堅信正義必將戰勝邪惡，又缺少勇氣成爲那種肝腦塗地勝利後被人緬懷的英烈。和大多數我們這一代人一樣，算不上質量信得過的產品，總還是屬於對社會、對人群有益無害的一類」；「這次我和鄭曉龍的劇本結集出版，一是想給影視劇種中添加一個深情喜劇的概念；二來是想告訴讀者，過去受某種偏見的影響，認爲『人話』不能作爲影視文學的主要語言，其實恰恰相反。⑰」這些話，對於我們瞭解和理解馮小剛和他的作品，具有重要的參考價值。

且說《不見不散》。這是一部講述兩個生活在美國的北京青年的戀愛喜劇，男的叫劉元（葛優飾），到美國已經十年了，性格很像馮小剛本人，或者說，很像馮小剛、王朔等人筆下的大小「頑主」。女的叫李清（徐帆飾），一心一意想到美國過上好日子。倆人偶然相遇、相識，並沒有一見鍾情；相反，倒是每次相遇總有壞事發生。劉元有些玩世不恭，卻又實在熱心助人；李清對他心懷感激，但卻下不了決心與這個「只求快樂、不思進取」的人結伴終身。

這對歡喜冤家屢遭「棒打」，卻棒打不散，如是數年。最後，劉元得到母親在北京住院的消息，決心回到母親身邊，在國內找一份工作；見李清在美國的生活愈見好轉，只好與她「永別」。在回國的飛機上，劉元夢見自己和李清老態龍鍾時在養老院相見，醒來時熱淚盈眶，旁邊有人遞上紙巾讓他擦淚，回頭一看，正是李清。適逢飛機突發小小故障，這一對「深情冤家」終於緊緊擁抱在一起。一吻過後，劉元的假牙掉進了李清的口中。

有人說，這部影片有些像是大導演劉別謙二〇年代在美國導演

的愛情喜劇片《天堂裏的煩惱》，或是像一九八九年的美國片《當哈利遇到莎莉》，也有人說它像香港導演陳可辛導演的愛情片《甜蜜蜜》，或是像馮小剛本人編劇的影片《大撒把》（恰好也是由葛優、徐帆倆人主演的）——只是結尾不同。

　　這些或許都不無道理，商業片，具體說是愛情喜劇片，本來就有一定的類型。從《甲方乙方》到《不見不散》，或許從更早的時候開始，馮小剛就有了他的特殊的電影觀念：「電影就是把人的欲望提出來，然後想辦法解決掉，這是電影的一個功能。」「我們拍《甲方乙方》也罷，拍《不見不散》也罷，也是不斷在尋找百姓的欲望」⑱。在《甲方乙方》中，馮小剛讓人虛擬的「解決」了權力的欲望、明星的欲望、住房的欲望，甚至「吃苦」的欲望等等，獲得了一定的成功。而人類最普遍也最大的「欲望」，當然就是愛情，《不見不散》當然就會獲得更大的成功。

　　影片《不見不散》的成功之處在於，不僅讓人圓了愛情夢，而且還讓人圓了美國夢；劉元與李清的故事不僅表明愛情畢竟比發財更重要，而且還不無孝母、愛國的「副作用」。進而，馮小剛真正的獨特性在於他以玩笑的方式解決嚴肅的問題，以多少有些玩世不恭的「人話」說出生活中的重要的常識——也許有人願意稱之爲「真理」。嚴格地說起來，《不見不散》不是以人文深度或影像創新見長，影片的結構上、細節上更非無懈可擊；但它又絕不是像有些人以爲的那樣沒有人文意蘊，且它的技術製作在中國電影中也堪稱上乘。更重要的是，它不僅能使觀眾獲得一段休閒快樂的歡笑，而且還多少讓人品味了一些生活的真滋味。

　　二千年到來之際，馮小剛又推出了他的第三部賀歲片《沒完沒了》（葛優、吳倩蓮主演）。在接受記者採訪時，馮小剛開玩笑說：「如果我不拍片，觀眾看什麼啊？」——相信這絕對是一個玩笑，但他的自信心與自豪感也顯然溢於言表。中國（尤其北京）的觀眾喜歡馮小剛，不僅「不見不散」，而且（會）「沒完沒了」。

125.《臥虎藏龍》風靡西方世界

二○○○年中國電影最大的亮點，無疑是導演李安的影片《臥虎藏龍》在美國影壇攪得風生水起雲飛揚。繼獲得金球獎最佳導演等殊榮之後，又獲得奧斯卡十項提名並最終獲得了最佳外語片、最佳攝影、最佳原創音樂和最佳藝術指導四項大獎，在華語電影歷史的空白處填上了一段創世紀的光彩，讓天下華人同感榮耀。

對《臥虎藏龍》在好萊塢如此走俏，肯定會有一些人不以為然。《臥虎藏龍》顯然沒有徐克的《新龍門客棧》那麼痛快淋漓的好看，也沒有王家衛的《東邪西毒》那麼新穎別致的前衛，居然讓美國人如此神魂顛倒，怎麼能不讓人難以索解？相反，另一些人可能會有另一種失望或不滿，都說金球獎是奧斯卡的風向球，但這回卻是開了李安一個不大不小的玩笑，不僅最佳導演獎意外失手，就連最佳影片獎也花落旁家，這結果又勢必讓一些奧斯卡行家及望眼欲穿的觀眾跌破眼鏡。

上述截然相反的意見，若能取其中而用之，或許恰好能推斷出最終評獎結果的必然性或合理性。大道中庸的李安及其影片《臥虎藏龍》最後獲得四項大獎，也就不難理解。李安不是徐克，不是王家衛，但《臥虎藏龍》恰恰是一部典型的李安電影：不僅融合了商業與藝術，融合了徐克與王家衛，融合了傳統與前衛，更重要的是在東方和西方架起了溝通的橋樑。

電影《臥虎藏龍》的成功奧妙，在於它融合了東方的美學特點和西方的人文精神。從片名看，就充滿東方式的虛玄內涵，如雲遮霧罩，讓人感到神秘兮兮。在主題展示方面，影片內涵深邃，注重心靈玄思的展示，如同老子的寓言和莊子的奇想的今人注釋。在影像風格上，亦有非常鮮明的東方特色，如東方水墨畫，淡雅清新，最見攝影構圖和色彩方面的功力。

在動作美學特徵方面，它也是充分體現了東方舞蹈的美感特色，寫意而非寫實，城牆上下的翻飛打鬥，綠竹梢頭的翩翩弄武，用創新的意念書寫銀幕上的動作詩篇或說視覺的芭蕾。在製作理念和方法上，亦與西方的製作理念或方法截然相反，在整體上並不虛飾，但在具體細節上卻極盡巧思，寫意的武打匪夷所思，人物的言行出人意表。

《臥虎藏龍》更大的成就和特色，是在敘事過程之中，將典型的東方式豐富的曖昧和鮮明的西方人文精神完美地結合起來。在這部影片中，故事也好，動作也好，影像也好，全都是在為人服務。即為人物形象的刻畫服務，為作者的人生體驗和品味的表達服務。許多看慣了激烈打鬧或充滿刺激性的影像的新舊武俠電影的中國觀眾，覺得《臥虎藏龍》不夠刺激，不夠過癮，殊不知注重人物形象地刻畫、人生體驗的傳達和人性世界的探索，正是《臥虎藏龍》的真正特色，也是它超越過去絕大多數中國武俠電影的關鍵所在。看慣了簡單的尋找機會胡打一通的武俠電影的觀眾，根本就沒有想到過，武俠電影居然也能夠將人性的微妙複雜表現得這樣深刻，將人生的矛盾衝突表現得如此生動。

首先，影片中李慕白的自我壓抑、俞秀蓮的含蓄隱忍、玉嬌龍的衝動偏激、羅小虎的狂放野性和碧眼狐狸的情仇矛盾，無不形象鮮明。就連出場很少的貝勒爺、外省的捕頭和他的女兒等相對次要的人物，也是栩栩如生。僅此一點，就超過了許多常規的武俠電影。

其次，如前所述，影片的影像敘事、節奏和結構，都是以表現人物為依據，以至於讓許多觀眾感到不習慣。哪怕是看起來減緩了節奏，電影的作者也要充分表現主角李慕白和俞秀蓮的人生滄桑，李慕白的中年暮氣，內心情感渴望和道德焦慮的矛盾，以修道的藉口欺騙自己也欺騙對方，痛苦自己也痛苦對方。俞秀蓮何嘗不是如此這般自我壓抑，自欺欺人，欲語還休，以至於讓自己的青春年華悄悄老去，路上車轍與她臉上皺紋的鮮明比興，簡直讓人心酸落淚。

這兩個人物身上及其相互關係故事中所包含的個性心理、情感人性和道德文化的內涵，在中國武俠電影中無出其右者。與此同時，哪怕是在結構上出現了「大肚皮」的毛病，也一定要將羅小虎和玉嬌龍的那一段熱

情洋溢野性勃發的青春衝動充分地表現出來，與影像上的野性荒蠻的中國西部相得益彰，讓人熱血沸騰。

最後，《臥虎藏龍》還可以說是《理性與感性》的東方武俠版，這與李安的創作思想及其個性特色正相吻合。簡單說，李慕白、俞秀蓮所代表的中年一代，作為成熟與理智的象徵，由於道德的重負，不敢追求情感的解放，因而沒能獲得應有的人生幸福；而羅小虎、玉嬌龍所代表的年輕的一代，作為衝動與情感的象徵，他們的努力和奮鬥，最終也被傳統的禮教和習俗徹底打敗，他們也同樣沒有獲得應有的幸福人生！理智如此軟弱，而情感如此多變，人生如此複雜，使得這部影片的人文探討，進入了哲學層面，更使通常的武俠電影難以望其項背。

中國電影在國外獲獎的多矣，張藝謀、陳凱歌、侯孝賢、王家衛……在坎城、在柏林、在威尼斯、在蒙特利爾、在東京，在世界各地，差不多所有大電影節的大獎都曾獲得過。《臥虎藏龍》獲得奧斯卡最佳外語片獎，雖說是華語電影的第一次，卻也算不上創世紀的大事。真正值得注意的，是這部只有一千五百萬美元投資——這樣的投資規模在當時的華語電影中或許算是大投資，而在好萊塢則只能算是一部小製作——的影片，在美國等西方電影市場上獲得了超過一億美元的票房收入，創造了華語電影在西方電影市場上的一個奇蹟般的新紀錄，為華語電影真正走向世界——走向世界電影市場——打開了一扇門，開拓了一條路，並且樹立了一個非常重要的典範。其後，張藝謀的《英雄》和《十面埋伏》，何平的《天地英雄》，陳凱歌的《無極》等等，無不是受到《臥虎藏龍》成功的影響和啟發。

126.《英雄》和「《英雄》現象」

二○○二年底到二○○三年初，中國電影的焦點，當是張藝謀導演的影片《英雄》（北京新畫面影業有限公司出品，李馮、王斌編劇，張藝謀導演，杜可風攝影指導，李連杰、梁朝偉、張曼玉、陳道

明、張子儀、甄子丹等主演），以及由此而來的「《英雄》現象」。

　　《英雄》是張藝謀拍攝的第一部武俠片，也是張藝謀的第一部完全按照商業片規範製作的影片，作為張藝謀電影轉軌的標誌，這部影片有不少的經驗和教訓值得總結。

　　首先必須承認，《英雄》的影像效果如夢如幻，讓人目不暇接，十分美妙動人。十足的明星陣容，加上敦煌當今山奇妙的沙丘，九寨溝劍竹海幽靜的水色，西域胡楊林等等迷人的風景；再加上巍峨宮殿、車馬兵陣、琴棋書畫、竹簡絲綢等等仿古國粹；再加上張藝謀精心設計的黑、白、紅、藍、綠等等繽紛色彩；再加上譚盾的激動人心的鼓點和纏綿私語般的弦樂，《英雄》稱得上是視覺的芭蕾，或者乾脆說是感官的盛宴。作為影像藝術，無疑具有上乘水準，說其中有某些場景鏡頭可能會成為未來的電影影像經典，並非誇張。

　　至於在《英雄》中看到黑澤明的《亂》、王家衛的《東邪西毒》、陳凱歌的《荊軻刺秦王》、李安的《臥虎藏龍》乃至沃卓斯基（Wachowski）兄弟的《駭客任務》、邁可貝（Michael Bay）的《珍珠港》等影片的句法、構圖、辭彙、鏡頭，那只能說明觀眾或評論家的眼光具有專業水準，卻並不能說明《英雄》是一部模仿他人的影片。也許恰恰相反，說明張藝謀善於多方借鑑，且能融會貫通。指望一個導演總能做到「語不驚人死不休」是不切實際的，而指望一部旨在追求商業成功的影片完全避開他人的成功經驗且創造出全新的語言風格，那就更加不近情理了。

　　《英雄》的一個突出的創意，是超越了武俠電影及其武俠文化的傳統視界，想要公然改寫武俠主角的文化身份，將一向只在江湖中濟困救危、鋤強扶弱且多少是「以武犯禁」的民間俠士，突然變成「以天下為己任」的歷史英雄。問題是，這一人為的拔高，極有可能對傳統武俠世界造成顛覆。更大的問題是，這樣一來，影片《英雄》的主角也就在無形中被置換了：其中的天下第一大英雄不是殘劍、無名、飛雪、長空等民間俠士，而是張藝謀心目中的那個掃滅六國、統一天下的秦始皇。這正是無數影迷和部分電影批評家強烈不滿的最大要

害。

《英雄》的另一個創舉，是引進了黑澤明大師的《羅生門》的敘事形式，把一個完整的故事分成三段，即第一段無名說謊，第二段秦王猜想，第三段無名實話實說而終於真相大白。在純粹技術方法上說，這種結構形式應該算是成功且有新意，無奈卻存在不少漏洞。

首先，是殘劍和飛雪三年前曾經攻入秦宮，但最後關頭卻沒有刺殺秦王這一事實，秦王知道，無名也知道。無名何以要故意回避這一已知事實，以至於自己編造的謊言很快就讓秦王識破？

進而，殘劍是民間俠士，是趙國人，是一心報仇的飛雪的情人，他成為刺客，理由十分充足。何以他突然思想昇華，冒出了「天下」的概念，從而甘願背棄自己的祖國、自己的情人和自己的身份，電影中卻沒有做出任何交代。這樣一來，殘劍就容易成為一個概念化的人物。

再次，既然無名早在見到秦始皇之前，就已經接受了殘劍的影響，即要以「天下」為重，不想再刺殺秦始皇，那麼，他何以還要冒著極大的生命危險前往秦宮？又何以要編造謊言，聲稱自己一舉殲滅了長空、殘劍和飛雪？何以要費盡艱辛，又費盡口舌，去用劍柄敲打一下不可一世的秦王？如此一來，作者豈不是要讓他以自己的生命為代價，去給秦王送去一個空前絕後的天大馬屁？

綜上所述，電影《英雄》的概念化非常明顯，且整個敘事基礎都令人置疑。

再說「《英雄》現象」，那就是，《英雄》一片在中國境內所引起的輿論關注達到了空前的程度，平面媒體上發表的有關這部影片的文章和消息達到創紀錄的一千數百篇⑲，網路上的文章和消息更是鋪天蓋地，而大部分文章都是批評性的。但，這並沒有影響《英雄》一片在中國境內取得空前的二億五千萬票房收入，在香港、臺灣也都創造了國產片的票房紀錄，在國外也取得了超過《臥虎藏龍》的票房收入，而且還獲得美國電影金球獎和奧斯卡最佳外語片的提名。

這就是說，《英雄》叫座不叫好，或乾脆說叫座也叫罵，如此，

就值得研究分析。首先，媒體輿論並不代表廣泛的民意（以票房爲證）。其次，電影觀念的偏頗，即以一種電影觀念面對所有形態的電影，對此，電影批評界顯然要負一定的責任，實際上，電影批評有些失職，甚至缺席。再次，張藝謀的電影觀，即以爲電影只要有幾秒鐘的好畫面就能夠被觀眾記住⑳，存在明顯的問題，與觀眾的看法很不一致。觀眾看電影，尤其是類型電影，故事永遠是第一位的。至少在類型電影而言，沒有好故事，就不能算是一部好電影。

張藝謀堅持自己的電影觀念，進而創作出第二部武俠大片《十面埋伏》（2004年），同樣是一部畫面很美，而故事很差的影片。

最後，不以成敗論英雄，這句古話值得一聽。張藝謀投身武俠電影的創作，一心要爲自己、也爲中國的商業電影及其電影商業化開拓新路，無論如何，都是一件值得高興的事。在這一意義上，所有的經驗和教訓，都應該被歷史銘記。

【注釋】

①韓小磊：《關於「新一代」青年導演群》，《北京電影學院學報》1995年第1期第106—107頁，教授是在多年前的文章中做出如此概括的，隨著時間的推移，「體制內外交叉運作」成了這一代人電影活動的一個大趨勢，張元、婁燁等人從「地下」到「地上」或者相反，不斷「交叉」，成了中國電影文化活動的一個奇妙的現象。

②當年的情況是，只允許國營電影製片廠合法製作電影，民間投資的影片必須花錢——通常是30萬人民幣左右——到國營電影廠購買出品指標即「廠標」。

③上述所有採訪和報導文章的作者都是該刊記者鄭向虹，見《電影故事》1993年第5期。

④韓小磊：《對第五代的文化突圍》，《電影藝術》雜誌1995年第2期。

　　⑤1995年的《北京電影學院學報》還是半年刊，32開的小開本，第1期共246頁（包括數十頁重要論文的英文提要），其中第100頁至203頁爲「『新生代』電影研究」專欄。

　　⑥見羅卡、石琪：《訪問徐克》，《八○年代香港電影》第94－95頁。

　　⑦見楊德建：《香港喜劇電影研究》，載《當代電影》1997年第3期第74頁。

　　⑧參見馮光遠編：《推手———一部影片的誕生》第13—50頁，臺灣遠流出版公司1991年版。

　　⑨陸紹陽：《中國當代電影史：1977年以來》第167頁，北京大學出版社2004年7月北京第一版。

　　⑩ 其中田壯壯最慘，因爲《藍風箏》尚未通過審查就參加了日本東京國際電影節，使得政府有關當局非常惱火，不僅禁映了這部影片，而且禁止田壯壯繼續拍片兩年，實際上，田壯壯此後七八年間都沒有導演電影。而當年參加東京電影節，是這部影片的日本投資人以日本影片的名義參加的。《藍風箏》至今也沒有與中國觀衆見面。張藝謀的《活著》也是如此，稍稍幸運的是，沒有禁止張藝謀拍片。陳凱歌的《霸王別姬》當時也被禁了，但後來這部影片獲得了嘎納國際電影節金棕櫚大獎，才被部分解禁。據說因爲某位當時主持意識形態的高官不喜歡這部影片，所以在回顧中國當代電影史的時候，凡是提及《霸王別姬》這部影片的時候，都必須小心翼翼，官方文件中乾脆就不提。

　　⑪有人猜測說《霸王別姬》的被禁與影片中涉及同性戀傾向有關，但這部影片反而最先解禁，而沒有涉及同性戀或別的明文禁止的內容的《藍風箏》和《活著》卻至今也沒有解禁，這就很能說明問題：它們唯一的共同點，是都涉及了「文革」的內容。而1990年代，「文革」成了文藝創作的新的禁區。

　　⑫見李爾葳著：《張藝謀說》第109—110頁，春風文藝出版社1998年10月瀋陽第一版。

⑬謝飛：《我願永遠年輕》，載《當代電影》雜誌1995年第6期第77—78頁。

⑭尹鴻：《一九九九年中國電影備忘》，載《當代電影》2000年第一期第11頁。

⑮見程青松、黃鷗、賈樟柯；《對話：這種生命經驗它逼著你要去講你自己的故事……》，程青松、黃鷗著《我的攝影機不撒謊》一書第352頁，中國友誼出版公司2002年5月北京第一版。

⑯上面的兩段引言，分別出於賈樟柯的《我不詩化自己的經歷》和《賈樟柯談〈站臺〉》，見程青松、黃鷗：《我的攝影機不撒謊》一書第368頁、370頁。

⑰見《大撒把》，中國電影出版社1994年北京第一版。

⑱見余馨：《與馮小剛談〈不見不散〉》，《當代電影》1999年第1期第45頁。

⑲見《笑談〈英雄〉》一書的兩個附錄，中國電影家協會編，中國電影出版社2003年5月北京第一版。中國電影界協會編輯這部討論文集，也是「《英雄》現象」的一部分。

⑳張藝謀的原話是：「因爲我們有時候回憶一部好的電影，你永遠記住的可能就是幾秒鐘那個畫面。過了多年一說起這部電影，你可能馬上就能記得是那些幾秒鐘的經典畫面。基本上說的故事你肯定忘記了。這就是我們看電影的習慣，都是這樣子的。」見《笑談〈英雄〉：張藝謀訪談錄》第120—121頁，中國電影出版社2003年5月北京第一版。

張藝謀的這種說法，有兩個問題，第一個問題是，他說的是他自己的觀影經驗，即一個熟練的電影攝影師和一個電影導演的專業人士的看法，而不見得是普通電影觀眾的看法。第二個問題是，好的電影有可能被人記住幾秒鐘的畫面，但並非有幾秒鐘的好畫面就是好的電影——逆定律並不存在。所以，張藝謀的「電影觀」有問題。

【主要參考書目】

《中國無聲電影》（16開大型資料集），中國電影資料館編，中國電影出版社1996年9月北京第一版。

《中國無聲電影劇本》（上、中、下），中國電影資料館編，中國電影出版社1996年9月北京第一版。

《中國左翼電影運動》（16開大型資料集），廣播電影電視部電影局黨史資料徵集工作領導小組、中國電影藝術研究中心編，中國電影出版社1993年9月北京第一版。

《中國電影發展史》（第一、第二卷），程季華主編，程季華、李少白、邢祖文編著，中國電影出版社1963年2月北京第一版。

《中國無聲電影史》，酈蘇元、胡菊彬著，中國電影出版社1996年12月北京第一版。

《中國電影藝術史綱》，封敏主編，封敏、少舟、靳鳳蘭編著，南開大學出版社1992年8月天津第一版。

《中國電影史》，陸弘石、舒曉鳴著，文化藝術出版社1998年1月北京第一版。

《當代中國電影》（上下卷），陳荒煤主編，「當代中國叢書」之一，中國社會科學出版社1989年1月北京第一版。

《黨和國家領導人論文藝》，文化藝術出版社編輯出版，1982年9月北京第一版。

《1920—1989中國電影理論文選》（上下冊），羅藝軍主編，文化藝術出版社1982年7月北京第一版。

《中國電影年鑑》（1981～1993），中國電影家協會《電影年鑑》編委會編撰，中國電影出版社出版發行。

《中國電影大辭典》，張駿祥、程季華主編，上海辭書出版社1995年10月上海第一版。

《中國藝術影片編目（1949～1979）》（上下冊），中國電影資料館、中國藝術研究院電影研究所編，文化藝術出版社1982年6月北京第一版。

《新時期電影文化思潮》，饒朔光、裴亞莉著，中國廣播電視出版社1997年2月北京第一版。

《中國電影九十年：歷史與現狀——第三屆中國金雞百花電影節學術研討會文集》，中國電影家協會電影史研究部編，中國電影出版社1995年10月北京第一版。

《電影創作與社會主義市場經濟——第四屆中國金雞百花電影節學術研討會文集》，中國電影家協會電影史研究部編，中國電影出版社1996年9月北京第一版。

《改革開放二十年的中國電影——第七屆中國金雞百花電影節學術研討會論文集》，中國電影家協會電影史研究部編，中國電影出版社1999年10月北京第一版。

《改革與中國電影》，倪震主編，中國電影出版社1994年11月北京第一版。

《影事春秋》，丁小逖著，中國電影出版社1984年7月北京第一版。

《胡蝶回憶錄》，胡蝶口述、劉惠琴整理，文化藝術出版社1988年10月北京第一版。

《影壇鉤沉》，趙士薈著，大象出版社1998年8月鄭州第一版。

《影壇舊友悲歡錄》，顧也魯著，中國電影出版社1996年10月北京第一版。

《影壇人物錄》，藍澄著，浙江人民出版社1982年 6月杭州第一版。

《影壇舊蹤》，陳墨著，江西美術出版社2000年1月南昌第一版。

《石揮、藍馬、上官雲珠和他們的表演藝術》，《電影藝術》編輯部編，中國電影出版社1986年10月北京第一版。

《中國電影與中國文化》，羅藝軍著，北京廣播學院出版社1995

年7月北京第一版。

《懶尋舊夢錄》，夏衍著，三聯書店1985年7月北京第一版。

《憶夏公》，王蒙、袁鷹主編，文化藝術出版社1996年6月北京第一版。

《論夏衍》，中國電影藝術研究中心電影史研究室、中國電影出版社中國電影藝術編輯室合編，中國電影出版社1989年6月北京第一版。

《論成蔭》，北京電影學院成蔭電影研究小組、中國電影出版社中國電影編輯室合編，中國電影出版社1989年12月北京第一版。

《論水華》，北京電影製片廠藝術研究室、中國電影出版社中國電影編輯室合編，中國電影出版社1992年2月北京第一版。

《大導演李翰祥》，竇應泰著，哈爾濱出版社1997年8月哈爾濱第一版。

《論謝晉電影》，中國電影家協會編，中國電影出版社1998年10月北京第一版。

《謝鐵驪談電影藝術》，王小明編，重慶大學出版社1999年9月第一版。

《崔嵬與電影》，酈蘇元編，奧林匹克出版社1995年7月北京第一版。

《謝飛集》，謝飛著，中國電影出版社1998年4月北京第一版。

《刀光俠影蒙太奇——中國武俠電影論》，陳墨著，中國電影出版社1996年10月北京第一版。

《香港電影圖志》，中國電影資料館編，浙江攝影出版社1998年12月杭州第一版。

《（香港）五〇年代粵語電影回顧展》第二屆香港國際電影節會刊，1978年。

《1946～1968戰後香港電影回顧》，第三屆香港國際電影節會刊，1979年。

《香港功夫電影研究》，第四屆香港國際電影節會刊，1980年。

《香港武俠電影研究（1945～1980）》第五屆香港國際電影節會刊，1981年。

《光影繽紛五十年》，第二十一屆香港國際電影節會刊，1997年香港首次編印。

《〈小城之春〉的電影美學——向費穆致敬》，（臺灣）財團法人電影資料館編輯、出版，1996年6月臺北第一版。

《詩人導演費穆》，黃愛玲編，香港電影評論學會出版，1998年10月香港第一版。

《胡金銓的世界》，黃仁編著，（臺灣）亞太圖書出版社1999年4月臺北第一版。

《超前與跨越——胡金銓與張愛玲》，第二十二屆香港國際電影節會刊，1998年香港第一次編印。

《回顧香港電影三十年》，張徹著，三聯書店（香港）有限公司1989年7月香港第一版。

《六〇年代香港粵語電影回顧》，第六屆香港國際電影節會刊，1982年。

《香港電影類型論》，羅卡、吳昊、桌伯棠合著，牛津大學出版社1997年（香港）第一版。

《電影賦比興集》，劉成漢著，（香港）天地圖書有限公司1992年香港第一版。

《光復初期臺灣電影史》，葉龍彥著，（臺灣）財團法人國家電影資料館1995年1月臺北第一版。

《臺灣電影史話》，陳飛寶編著，中國電影出版社1988年12月北京第一版。

《港臺六大導演》，李幼新編，（臺灣）自立晚報社1986年2月臺北第一版。

《論兩岸三地電影》，梁良著，（臺灣）茂林出版社1998年6月臺北第一版。

《中國電影我見我思》，梁良著，（臺灣）茂林出版社1998年8月

臺北第一版。

《臺灣電影與影星》，蔡洪聲著，中國文聯出版公司1992年6月北京第一版。

《攝影機與絞肉機——華語電影1990～1996》，聞天祥著，（臺灣）知書房出版社1996年12月臺北第一版。

《華語電影十導演》，楊遠嬰主編，浙江攝影出版社2000年6月杭州第一版。

《香港電影回顧》，中國台港電影研究會編，張思濤主編，中國電影出版社2000年5月北京第一版。

《香港電影八十年》，蔡洪聲、宋家玲、劉桂清主編，北京廣播學院出版社2000年11月北京第一版。

《沉靜之河：謝飛研究文集》，中國電影出版社2002年12月北京第一版。

《我的攝影機不撒謊：先鋒電影人檔案——生於1961至1970》，程青松、黃鷗著，中國友誼出版公司2002年5月北京第一版。

《笑論〈英雄〉》，中國電影家協會編，中國電影出版社2003年5月北京第一版。

《中國當代電影是：1977年以來》，陸紹陽著，北京大學出版社2004年7月北京第一版。

《中國電影百年》，（日）左藤忠男著，錢杭譯，楊曉芬校，上海書店出版社2005年6月上海第一版。

國家圖書館出版品預行編目資料

百年電影閃回 / 陳墨編著. -- 初版. -- 臺北
市：風雲時代，2006 〔民95〕
　　　面；　公分

　ISBN 986-146-278-3 (平裝)

987.092　　　　　　　　　95005529

風雲電影系列

百年電影閃回

作　者　　陳墨
出版者　　風雲時代出版股份有限公司
出版所　　風雲時代出版股份有限公司
地　址　　105台北市民生東路五段一七八號七樓之三
網　址　　http://www.books.com.tw
電子信箱　h7560949@ms15.hinet.net
服務專線　（○二）二七五六一○九四九
郵撥帳號　一二○四三二九一

執行主編　朱墨菲
封面設計　蕭麗恩

法律顧問　永然法律事務所　　李永然律師
　　　　　北辰著作權事務所　蕭雄淋律師
版權授權　陳墨
出版日期　二○○六年六月初版
ISBN　　986-146-278-3

定　價　　新台幣三二○元

總經銷　　成信文化事業股份有限公司
地　址　　235台北縣中和市中山路二段三六六巷十號十樓
電　話　　（○二）二二四九一六一○八

行政院新聞局局版台業字第三五九五號
營利事業統一編號二二七五九九三五
版權所有·翻印必究